推开摄影之门

沈志文　张艺华　著

上海大学出版社

·上海·

图书在版编目(CIP)数据

推开摄影之门 / 沈志文, 张艺华著. —上海：上
海大学出版社, 2023.6
ISBN 978-7-5671-4711-9

Ⅰ. ①推… Ⅱ. ①沈… ②张… Ⅲ. ①摄影艺术
Ⅳ. ① J41

中国国家版本馆 CIP 数据核字（2023）第 087036 号

责任编辑　陈　强
装帧设计　倪天辰
技术编辑　金　鑫　钱宇坤

推开摄影之门

沈志文　张艺华　著

上海大学出版社出版发行
（上海市上大路99号　邮政编码200444）
（https：//www.shupress.cn　发行热线 021-66135112）
出版人　戴骏豪
＊
南京展望文化发展有限公司排版
上海雅昌艺术印刷有限公司印刷　　各地新华书店经销
开本787mm×1092mm　1/16　印张23.25　字数466千
2023年6月第1版　2023年6月第1次印刷
ISBN 978-7-5671-4711-9/J・625　定价　128.00元

谨以本书纪念上海大学巴黎国际时装艺术学院
成立二十周年

编　审

徐勇谋

图片编辑

江进华

荣誉编辑

Felix Torres　Nicolas Dumont

序

毕 生 缘

沈志文

一、少年梦境

将摄影与精灵联系在一起，源于我少年时的一个梦，而且与之相似的梦境，在之后的岁月中，又多次出现，堪称神奇。

1964年，14岁的我，在课堂上听老师自豪地宣称，中国第一辆摩托车——幸福牌250型在上海诞生，而且采用象征革命意义的大红色。我们一帮小毛孩闻言全体鼓掌，热血沸腾。

不久，我又经历了两个"人生第一次"。

某日，父亲带我去干爹家过星期天。干爹夸我有灵气，从柜中取出一台长方形的黑色照相机，上下有两个圆镜头，一个对焦一个拍照，取景是从上向下俯视，真实景象会在磨砂玻璃上呈现出来，按下快门，眼睛看到的景物便都留在了胶片上。这是我"人生第一次"抚摸照相机，而且是德国名牌RolleiFlex（罗莱）。干爹还告诉我，照相机的镜头，犹如人的眼睛，十分娇贵，不可粘灰，更不可用手触摸。我对干爹说记牢了，内心更对干爹敬仰不已，企望自己日后也能成为一个有成就的摄影师。

另一个"人生第一次"，是母亲领着我跨进基督教的礼拜堂。那哥特式的尖顶楼拔地高耸，阳光从五颜六色的彩窗玻璃中投射下来，人们匍匐在高背椅上祷告，我低着头东张西望，见那墙上大幅的壁画上，许多神秘的男男女女姿态各异，聚在一起好像在商量大事。我的眼光，则被飞翔在天的"精灵们"所吸引，多么轻松自由啊，那两只大眼睛里的蓝瞳孔，真是美到极致！我甚至觉得与我所见到的罗莱相机的两个透着湛蓝光芒

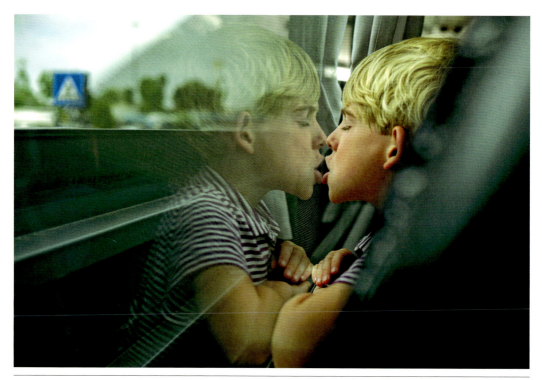

《少年纳西索斯》

的镜头极其相似。

　　不久梦境里出现了这样一幕：深夜某刻，我如愿地跨上一辆红色的幸福牌摩托车，在城市的大街上高速飞驰，我想去取一台飘在前头的照相机，几经伸手不得，在转弯时，猛然看到相机的两个镜头，变成了精灵湛蓝而炯炯的眼睛。我紧紧抓住了它并抱在怀里，但车颠了，梦醒了。睁开双目，额上满是冷汗。

　　这三件事，串成一个梦，竟然陪伴我经历了将近一个甲子的时光。

二、破茧而出

　　我眼中的摄影精灵，其前身即为针孔成像的光学原理，早在春秋战国时期，这一原理就被中国的思想家、哲学家墨子所洞悉。《墨子·经下》中载："景到，在午有端，与景长，说在端。"这是对针孔成像的最早记述。这里，"到"古时通"倒"，即倒立的意思；"在午有端"是指光线的交叉点，即针孔。后来北宋的财相兼科学家沈括在其所著《梦溪笔谈》中更详尽记述了光的直线传播和小孔成像的实验——物体的投影之所以会出现倒像，是因为光线为直线传播，在针孔的地方，不同方向射来的光束互相交叉而形成倒影。然而可叹的是，中国大儒们坐而论道之后，却将这项世纪发现束之高阁，使精灵失去了

《兄弟俩》

早早降生的机会。

　　无奈之下，精灵远行西方，所幸被亚里士多德慧眼相识——在他的著作《论问题》中，便提及"暗箱"的概念。暗箱，也称暗盒，是利用一个黑暗的房子的一堵墙上的孔，将外面的景物投射到平面上。岁月漫漫的中世纪，崇尚知行合一的欧洲人，随即开始以针孔成像的方式取乐，继而被聪明的画家用以揣摩画技。这时候，精灵兴奋不已，乐为画家所用，渐成一种公开的秘密广为流传。15世纪，布鲁内莱斯基运用小孔成像原理进行临摹，开创透视绘画法。

　　文艺复兴时期，古典主义大行其道，绘画艺术迎来高潮，画家为提高技艺和产量，用各种材料甚至大兴土木，制造和运用针孔成像作画的工具，暗箱、暗室，诸如此类，其中包括了达·芬奇和几乎所有的名家，以至于这个时期出现了令人惊异的、大批量的登峰造极之作。

　　1519年，达·芬奇的笔记中就记载了手提式暗箱——通过暗箱投射将自然影像最终固定在纸上，显然，他对科技的追求也转换成了艺术实践回归到他后来的作品中。《最后的晚餐》是他创作在米兰大教堂食堂里的一幅壁画，耶稣和他的12个门徒在长条桌后一字排开，耶稣成为画面的中心，这个中心既是圣经故事中的主要人物，同时也是构图中的焦点；在人物的背后，房屋的天花板构成的小格子的纵深线、两侧墙面上的五扇门的

门口上方边线，以及屋子顶端的边线都朝向一个固定的焦点聚拢，这个焦点就位于耶稣头部，是耶稣头部和远处地平线交界的一个点。经由针孔成像原理，精灵前身完整而精确地展现了投影下的透视效果，无可辩驳地让西方画坛接纳了单点透视的铁律，营造出一个可以被完美复刻的世界。

到17世纪的荷兰画坛，艺术家们，甚至建筑师与工匠们，已经把这种暗箱常规化地投入使用——电影《戴珍珠耳环的少女》对此也有展示，维米尔为了精准描绘对象，使用暗箱来把影像投射到画布上，然后再对其着色处理，他的许多画作真实地再现了17世纪荷兰中产阶级的生活状态。从荷兰小画派的作品中我们可以看出，他们的静物画、风景画、人物画及风俗画已经普遍使用暗箱精灵作画了。

精灵的不断努力终于迎来了最动人的时机，19世纪初化学和光学的发展催生了感光材料。1825年，约瑟夫·尼埃普斯拍摄了世界上第一张照片，它的成像原理是沥青成像法。1838年，路易斯·达盖尔采用银版照相法拍摄了第一张人物照片。1839年，法国政府分别奖励给达盖尔和尼埃普斯父子一笔法郎，以嘉奖他们将反射在暗箱里的物像固定下来的技术。

消息公布不久，在巴黎最豪华的香榭丽舍大道旁昂单街上的一座豪宅里，一场冠盖云集、名流荟萃的晚会上，著名画家、法兰西院士德拉罗什发表演讲："从今天起，绘画艺术死亡了，而摄影术诞生了。"这一悲壮的发言具有里程碑式的意义，而具有讽刺意味的是，这个场景并非以摄影的方式记录下来，而是被现场一位名叫拉法耶的画家绘制下来，后来收藏于法国摄影博物馆中。

除了对景当歌的风景画家，当时更多的画家们以为权贵人物绘制肖像画为生，甚至出现了专职的宫廷画师，例如法国画坛代表香拜涅，他的画作肖像严谨、传神，曾一度令上流社会趋之若鹜。这正是步入繁荣的欧洲当时所需要的——对贵族阶层彬彬有礼的交际往来和捕捉真实美感的艺术风格。而后肖像摄影师的出现，开始抢夺画家的饭碗，摄影特有的属性，使拍摄者们极为快捷地获得画面的素描关系，色调与光线也更加微妙，并且能真实捕捉贵族人士的瞬间表情。纠葛之下，精灵以照片之名首战告捷，贵族式的肖像画市场日渐式微，艺术民主化、平民化由此走上高速发展的道路，曾一统天下的古典主义绘画分崩离析，并在摄影精灵的推动下实现多元化与现代化的华丽转身。

纵观西方艺术发展近二百年的历史，摄影从早期对绘画的模仿，演变成一些现当代绘画对摄影的模仿，两者交织又分离，精灵终得以破茧而出，独立新生。虽然曾经一度，摄影精灵背负过种种莫须有的骂名，诸如摄影为绘画的附庸、摄影没有独特的艺术属性等，但如今，这一精灵却已经成为人物及景观的主要复制方式，以其神话般的灵验和先进科技的属性，荣耀地披上了赫利俄斯太阳神的神袍，在逼迫写实绘画的同时也把绘画的发展驱赶到另一条路上——摄影取代了绘画的真实，绘画不得不寻找一种表现自身的

特有方式，绘画向形式、材料、观念的多元化进阶。除了意识形态上的作用，抽象绘画艺术确实是从再现的图像中解放出来，摆脱了真实世界的束缚。

三、风行天下

摄影是一个以光逼真描绘万物的精灵，不知疲倦整天在大街小巷里游荡。日出日落时，它喜欢去高山下大海边，追寻自己长长的影子。春夏秋冬，昼夜皆然，只要有光，便是奔跑的方向。百十奇峰雨与雪，八千里路云和月，从不歇脚。

1880年3月4日，精灵以《棚户区风光》的名字首次出现在纽约《每日图画》报上，从此眼见为实的图片新闻便开始风传于世。

1888年10月，《国家地理》杂志在美国创刊，以视觉叙事——即使没有配文，也让每一则作品诉说着故事，关于社会、历史、世界各地风土人情的精灵们跃然杂志之上，它们打开了通往冒险之旅的大门，见证了人类进步的足迹，也影响着一代代的读者。该杂志近千分之一的刊用率虽显苛刻，但充满理想和浪漫主义情怀的优秀摄影师与记者们从未退却，他们之中有的人可能是徒步森林，两个机身、三个镜头塞在一个黑色的尼龙背囊里；有的人也可能是摄影器材之外还有帐篷、滑轮、钢索齐备来到冰川或沙漠深处，

《天眼凌空》

赋予精灵们灵魂与激情，使之成为经典，被世人传颂。奥地利特拉格斯绿湖、捷克小镇克鲁姆洛夫，还有被称"世界尽头"的喷发着的通古拉瓦火山，让普罗大众见证着自己从未到达之境，或者波澜壮阔，或者安宁美好。

1947年，在法国巴黎，精灵又摇身变出极其疯狂的"马格南"（Magnum）新种，并声称为忠实呈现第二次世界大战后的影像纪实而生。"马格南"一词本是一种大桶香槟的酒名，当时的战地记者常在生还之后，喝这种酒与朋友庆祝，创始人之一的罗伯特·卡帕便以此酒名为图片社命名，记录历史、针砭时弊。每当精灵现世揭秘时，总有无畏者面对权贵，狂歌放胆，啖肉壮体，满身披甲，砥砺前行。哪怕烈火燃烧，子弹横飞，江海倒流，只要"镜中有戏"，它立马赶到，即使粉身碎骨也在所不辞。1954年5月25日，卡帕在越南采访抗法战争时，为了拍照误入雷区，引爆地雷身亡，终究成为千古绝响。

精灵的天性，爱凑热闹，它的使命是要将稍纵即逝的水花，连接成无尽的历史长河，作为世界的眼睛，它在各行各业都留下了自己的影子。

自1839年8月19日，法国出现第一个"达盖尔"精灵至今，全球会"咔嚓"的机械与数码神器已接近百亿件，它超过了人类本身的数量，"暗房明做"的修图软件，作为创作手法的重要补充诱惑着世人更"好色"、更疯狂地"阻挡"眼睛看到真相。而智能相机和互联网的联姻，则开启了一场精灵和世人共舞的狂欢。仅在中国，大量的退休者，他们满怀着"娱乐人生和健康长寿"的双重梦想，背上沉重的长枪短炮，在跋山涉水中支三脚架、放无人机，玩得不亦乐乎！更多的年轻人，则抓住科技的翅膀，喝着可乐吃着汉堡，在短视频和摄像的"文化快餐"里，尽情燃烧青春的油灯。

世界正在发生改变。我不知未来会去向哪里、自己又会变得怎样？惶恐之中，感觉梦中与精灵的缘分还将继续缠绕，谨以此文记之。

目录 CONTENTS

最是人间无情物，

朱颜辞镜花辞树。

幸有天工造光影，

白纸留形意留故。

摄影对象拥有具象的所有特征，它是从具象中分离出来的适用的具象。

具象与抽象属于美术的概念，泛指创作方法和类别。美术无对象之说，画家落笔全凭心中的意象，即使是临摹也充满着主观性，具有超越时空的自由度。而摄影不同，主观必须顺从于客观，这个客观包含两个方面：一个是照相机精准的定格再现能力；另一个则是被摄体客观形态的真实存在。

一、选择拍摄对象的重要性

在拍摄现场，镜头里会展现出足够多的具象，哪怕是一个具象也会因光影、明暗和角度的差异产生视觉上截然不同的感受，这时摄影师的心灵感应和主观抉择便赋予对象个性化的意义。

拍摄对象的选择不仅是摄影师主观意向的体现，也是摄影师所要表达内容的载体。就像一部优秀的影视剧需要恰当的选角，一篇精彩的文章需要新颖的选题，一张好的照片也需要合适的拍摄对象，才能将摄影师的创作理念以最大可能的匹配度投射在观众心里。拍摄对象与其说是摄影师要表现的内容，不如说是他要传达的内容的船，把承载的情感和信息传至彼岸的观众。

二、如何选择好的拍摄对象

1. 具象化拍摄对象的选择

我们可以把拍摄对象分为四大类、十六个小类：

景观类：自然胜景、动物奇观、地域风情、静物小品

人文类：时代成就、特殊群体、人性关怀、观念表述

记录类：生活潮流、人生轨迹、家庭记录、形色元素

新闻类：天灾人祸、战争现场、政经风波、社会事件

这些拍摄对象的选择可以包罗万象，只要有特色、有意思，都可以进入搜索的范围。鲜为人见、求异排同是一般原则，从这一原则出发，拍摄对象的选择标准有以下几点：

（1）有典型性，即外观形象鲜活。

艺术创作中的典型形象集个性和共性于一身，它既反映了社会生活中的某些本质和

规律，具有一定的时代特征，还拥有自己鲜明的个性特点。所以，塑造一个成功的典型形象，就是要让观众在产生共鸣的同时，还能被它的与众不同所吸引，让个性和共性高度统一。

典型化是艺术创造中的基本法则。别林斯基曾说，如果在长篇小说或中篇小说里没有形象和人物，没有性格，没有任何典型的东西……他会觉得人物涂成了模糊的一片，叙述的是许多不可理解的混乱纠结的事件。

这一法则在摄影上也一样成立。所谓艺术来源于生活而高于生活，说的就是这个道理。如果说文学写作可以通过虚拟、夸张、冲突等方式来进行典型化创作，那么在摄影中，碍于客观条件的限制，拍摄者更多的是通过观察，寻找到富有典型化意义的对象。

《煽风点火》摄于美丽的玛莎葡萄岛，照片上一场"好戏"正在上演，画面里的每一个小孩都极富典型性，他们与我们身边的青少年无异，但各自在这场"冲突"中扮演着不同的角色。无论是故事的主角——两个针锋相对的女孩、正在一旁"幸灾乐祸"的男孩，还是四周看得津津有味的吃瓜群众，生动的表情和各异的举止都再现了一场正处于高潮的"争斗"。

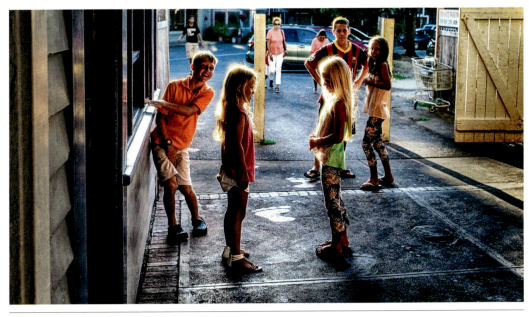

《煽风点火》

（2）有思想性，即情感丰富有益。

一幅作品怎样才能吸引人？除了从构图和光影等方面追求形式美，更需要从思想上提升作品的内涵。作品的思想性是创作者价值观的表达，是对社会、生活的思考与认识。

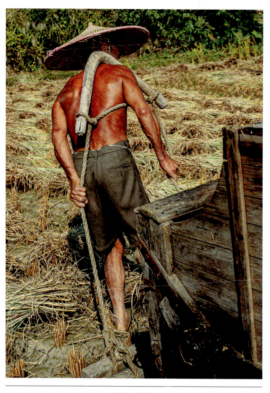

《农夫》

但思想性是有限制的，由于国籍、文化、种族、意识形态的差异，不同群体的思想标准也不同，这个时候就需要情感的注入，因为人类的情感是共通的。文学作品中，作家通过对人物内心世界的细腻刻画，来塑造一个个有血有肉的文学形象；摄影则通过对拍摄对象肢体神态的捕捉，来表达丰富的情感，进而赋予作品深刻的思想内涵。情感与思想是互为融合、相互影响的，只有渗透了情感的思想才能直击人心，也只有在理性思想指导下的情感倾向，才会不失偏颇。

这幅《农夫》，多年前摄于广西。拍摄当日天气异常炎热，一个上了年纪的农夫上身赤裸，肩挂粗厚的麻绳，光着脚，艰难地拖着板车，在田野上前行。他的后背被烈日暴晒到发红，他的皮肤因常年干重活、累活，变得干裂粗糙。他急于将收割好的一捆捆稻子运回粮仓，但运粮的装备却极其原始，已沿用百年。从这幅照片中，我们深刻地感受到这个农夫的艰辛、生活的艰难，继而引发出"粒粒皆辛苦"的感叹！

（3）有可塑性，即时空位置恰当。

这是指现场拍摄的可行性。对象存在于真实的时空之中，摄影师只有身临其境，与之面对面相遇，才有可能完成作品。不过，合适的对象来自合适的选择。也就是说，因为不同的位置、不同的光线、不同的时机，会使同一个对象，变成无数个不同的模样，反映在画面里的效果会不尽相同，甚至截然相反。这就要求摄影师在现场利用现有的条件，迅速作出判断和反应，以抓住天时地利人和的一瞬间，形成一张好照片。这就是在拍摄现场，摄影师往往会上下左右变换机位，有时还会为一缕光线等候几天的原因。

拍摄《躲猫猫》时，摄影师正在纽约街头寻觅拍摄对象。小女孩和小伙伴们在玩躲猫猫的游戏，她灵活地穿梭于街边摆放的几十个画架之间。摄影师预感到将会发生些什么，便抓着相机，追着小女孩跑。果不其然，她突然从躲藏的一幅画后探出小脑袋，咧嘴一笑，笑容极其灿烂，摄影师赶紧按下了快门，捕捉住了这鲜活、充满童趣的瞬间。

（4）有艺术性，即摄影语言清晰。

真实性、瞬间性和光影效果是摄影最重要的语言。真实性包含着纪实性，是摄影美

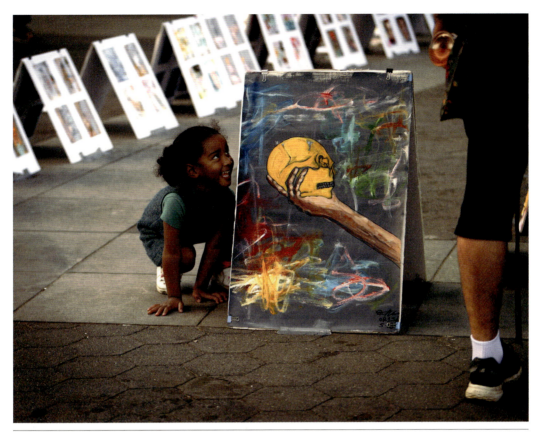

《躲猫猫》

学的基石，从肖像照的身份认同开始，照片甚至可以成为法律意义上的"证据"。真实可信，即无限接近艺术追求真情实感的本性，当摄影作品同时具备形式美要素的时候，便会深深吸引观众，从而产生巨大的艺术魅力。在形式美的表现上，摄影具有其他视觉艺术所不能替代的两个显著的特征，那就是瞬间的不可重复性和光影的交互塑造性。前者被称为"瞬间艺术"，后者被称为"光影艺术"。当两者完美结合且所表现的对象又具有一定的思想深度和社会意义时，伟大的作品便"呱呱坠地"。

《巴黎罢工风云录（组照）：骂街》，是对社会事件现场的真实记录；《冲沙》抓取的是一大群骆驼冲下沙丘、最具势能的一刹那，它具有稍纵即逝的特性；《水上音乐会》的光影正是受到伦勃朗名作《夜巡》的启发。

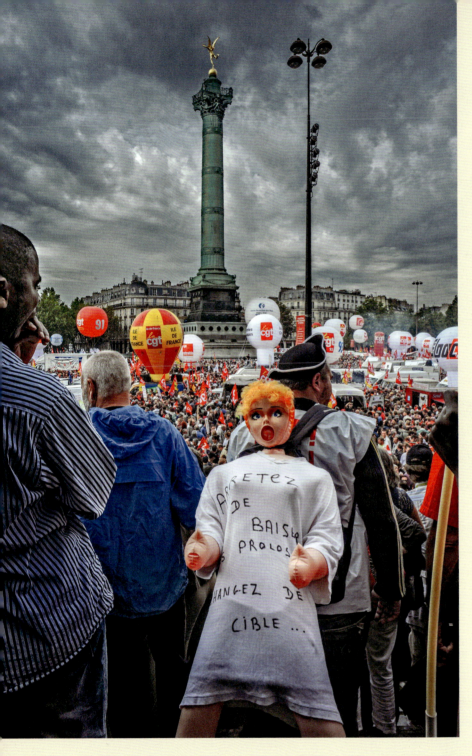

《巴黎罢工风云录（组照）：骂街》

照片摄于2010年9月23日，当日法国爆发了全国性跨行业的罢工示威活动，巴黎也不例外。人们抗议政府欲推行的延迟退休年龄的计划。有人笑称，法国人"春季工作、夏季度假、秋季罢工、冬季过节"。法国秋季气候宜人，微风拂面，确实是组织和实施户外示威游行活动的最佳季节。而法国人总是在秋季闹罢工也和其税务制度有关：他们一般是5月报税，9—10月交税，交完税，手头一下子变紧了，劳资冲突问题就成了他们最关心的话题，加上政府新一年的财政预算也是在秋季商议决定，因此这个时候往往是实施罢工游行、给政府施压的最好时机。

法国人是最具有浪漫情调和革命精神的民族之一，罢工示威活动既是他们主张权益的机会，也是自娱自乐表达自我的舞台。就像这张照片里，一名参与罢工的民众背着一个性玩偶，身上的白色T恤印有一句标语："别再糊弄无产阶级了，寻找另一个目标吧。"性玩偶象征的是什么？也许他要表达的是，在政府眼中，无产阶级是廉价的玩偶，在无产者的心中，政府沦为毫无道德底线的嫖客。但没有人会想要一个真正的答案，信息本身及其传递方式，会让观看之人感到震惊或是会心一笑，仅此而已。

《冲沙》

高潮，在文学作品中，特指故事的转折点；在音乐作品中，是指音乐渐次加强，到最扣人心弦的时刻。而在摄影作品中，我们往往用高潮来描述对动作的精妙捕捉。动态的高潮不在于动作的完成时，而在于动作发生前和发生后，两者之间状态形成的巨大反差。所以一支箭的最佳拍摄状态不是射出后，而是在弓已拉满、箭在弦上、将射未射之时；一只猎鹰的最佳拍摄状态，不是它抓住猎物的一刹那，而是它俯身冲到猎物正上方，下一秒嘴就要叼住它的那一刻……这些都是动作最饱满、最具张力的时候。

这张照片摄于内蒙古奈曼旗。一群骆驼在领队的挥鞭之下，沿着几乎是垂直于水平面的沙丘冲了下来。领队处在沙丘的顶点，他骑的骆驼已经跃起，下一秒就将往下俯冲，这是整个冲沙行动的高潮。

动态照片对高潮的捕捉，最能体现瞬间艺术的特征。

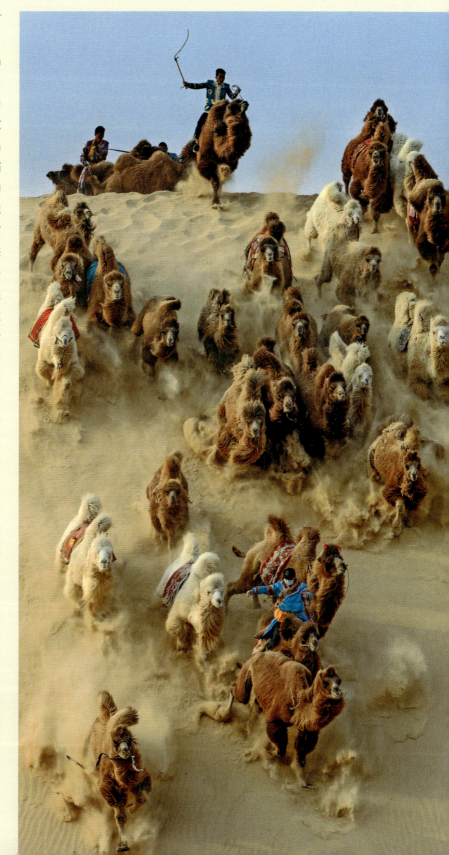

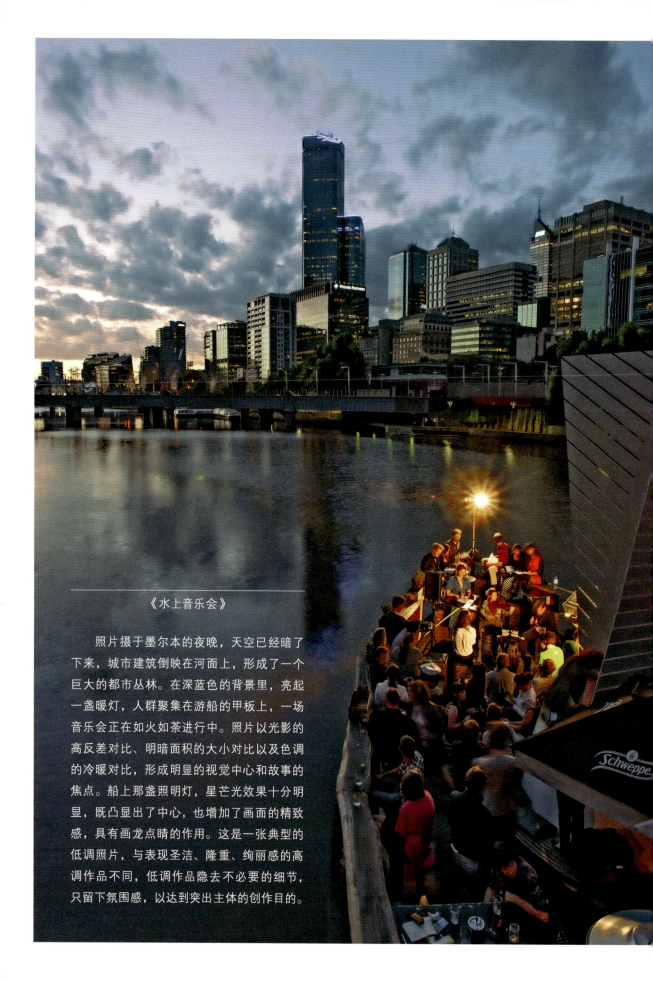

《水上音乐会》

　　照片摄于墨尔本的夜晚，天空已经暗了下来，城市建筑倒映在河面上，形成了一个巨大的都市丛林。在深蓝色的背景里，亮起一盏暖灯，人群聚集在游船的甲板上，一场音乐会正在如火如荼进行中。照片以光影的高反差对比、明暗面积的大小对比以及色调的冷暖对比，形成明显的视觉中心和故事的焦点。船上那盏照明灯，星芒光效果十分明显，既凸显出了中心，也增加了画面的精致感，具有画龙点睛的作用。这是一张典型的低调照片，与表现圣洁、隆重、绚丽感的高调作品不同，低调作品隐去不必要的细节，只留下氛围感，以达到突出主体的创作目的。

（5）有趣味性，即拍摄角度新奇。

鉴于摄影表现的形象初始是纯客观且不可变动的，这就要求摄影师在拍摄的时候要极尽可能地寻找异于常规乃至"刁钻"的角度，让拍摄对象呈现与众不同的面貌，也让观众感受到一定的新奇感。摄影师可以采取变形、错位、多重曝光等手段达到此目的。

以《松果幻影》《开张前夕》《秀色可餐》三幅照片为例。

《松果幻影》摄于纽约曼哈顿街头，大楼玻璃上倒映出另一座设计独特的建筑，通过一块块玻璃进行"切割"后，整个物体仿佛变了形，更显光怪陆离。

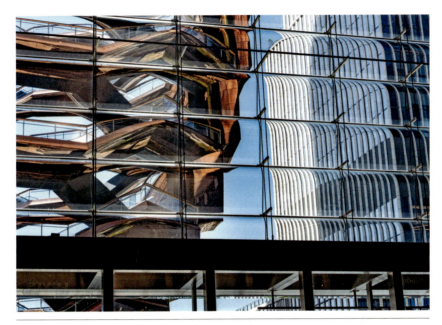

《松果幻影》

照片中镜面上的倒影，是曼哈顿哈德逊城市广场上的标志性建筑。这是由英国设计师托马斯·赫斯维克设计的名为"容器"的一栋蜂窝状结构雕塑。它楼高16层，包含154层楼梯、2 500级阶梯和80个观景台，供游客攀爬。在发生了一系列自杀事件后，该楼于2021年1月关闭，后于同年5月重新对外开放。但两个月后，再次出现的自杀事件又让该建筑被无限期关闭，何时开放，现仍未公布。

《开张前夕》摄于上海城隍庙，所有景象都映射在喇叭的镜面上，形成哈哈镜般的变形效果。这张照片正是摄于城隍庙景区内一家新金店开张的前夕，取景的喇叭是商家为庆贺开店制作的道具。

《秀色可餐》摄于瑞士。由于构图的错位，一把巨大的钢叉仿佛正要把游过的白天鹅送入口中。整个画面以湖面为餐盘，以天鹅为盘中物，夸张的尺寸和巧合的角度，让人联想到自己仿佛置身于大人国中，荒诞又令人忍俊不禁。

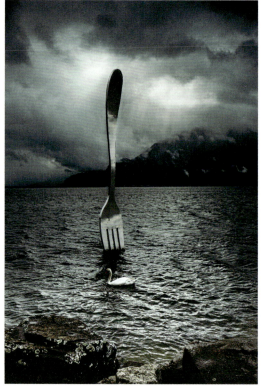

《开张前夕》　　　　　　　　　　　　　　　《秀色可餐》

2. 意象化拍摄对象的选择

当我们给拍摄对象设立标准时，其实预设了它作为一种具象写实性的存在，或者是在具象的基础上做了变形。但我们不妨意象化所拍摄的对象，把它及其所处的环境当作一个整体，借鉴意象的艺术创作思路来选择拍摄对象。

可以从东西方两个角度出发。

（1）西方之语境构建。

从西方的创作思路来说，摄影对象的意象化创作可以通过语境的构建来实现。一个好的拍摄对象的选择，在于它能否构建起一个多维度的、趋向无限完整的语境，让观众从个人的、日常的、历史的、文化的，乃至戏剧性的、政治的、经济的角度来观赏照片。

为什么说拍摄对象的选择和语境构建有关？因为在相机发明之前，发挥着照片作用的与其说是各种绘画，不如说是记忆。

我们知道，摄影截取的是瞬间，拍摄对象的选择就成了瞬间的选择。如果摄影发挥的是记忆的作用，它就要符合记忆的特性，即非线性，呈放射状，让我们在看到照片的同时能唤醒记忆、展开联想、形成故事，即构建起一个趋向完整的语境。

单一照片虽然不能产生连续性的情节，它的情节注定是片段性的，但摄影师作为

艺术创作者，在拍摄构思时应当注意思维的完整性，并充分运用预见性的方法，即凭生活经验，使选取的对象具有一定的代表意义，识别性强，易于连接画面外的相关记忆和情绪，让人触景生情、睹物思人，达到断尾再续、画外有音的效果，以体现照片的故事性。

比如这幅《礼帽》。画面正中位置的那顶礼帽，引人注目。帽子的主人在哪里？他为什么把帽子放在一旁？他又在做什么？他是否正在前方的人群中做祷告？他是来晚了吗，所以无法顾及礼帽的摆放？观众在这一系列的询问中，完成了对这幅照片背后所发生的故事的猜想。

比如这幅《密谋》。照片摄于雨果故居旁的临街咖啡馆。咖啡馆的外围，只用一块磨砂玻璃做了简单的隔断，既看不清玻璃后客人的面容，也听不清他们在说什么，玻璃的磨砂质感恰好又模糊了桌上的一切摆设和周边的环境。这让站在玻璃后的摄影师以及我们有很强的窥探欲，想知道那两个男子在说些什么、脸上又是什么神态。也许正是在这一窥探欲的驱使下，摄影师拍下了这张照片。人物、摆设、环境的模糊处理，增强了照片的故事性和神秘感，给予观众一定的想象空间。

如此看来，一张照片所传递的信息，不完全依赖于照片里既有的内容，还依赖于照片里没有的内容。一张照片中，缺席的和在场的选择，能赋予作品深刻的意义。本雅明曾写道：摄影这门极精确的技术竟能赋予其产物一种神奇的价值，远远超乎绘画看来所能享有的。不管摄影师的技术如何灵巧，也无论拍摄对象如何正襟危坐，观众却感觉到有股不可抗拒的想望，要在影像中寻找那极微小的火花。意外的是，因为有了这火光，"真实"就像彻头彻尾灼透了相中人——观众渴望去寻觅那看不见的地方，那地方，在那长久以来已成"过去"分秒的表象之下，如今仍栖荫着"未来"，如此动人，我们稍一回顾，就能发现。

（2）东方之意境营造。

从东方的创作思路而言，拍摄对象的意象化创作其实就是意境的营造。意境常见于中国诗歌和绘画作品中，是中国古典美学的最高标准。

唐代诗人王昌龄认为写诗有三个境界：第一是"物境"，强调的是形似；第二是"情境"，强调的是真情实感；第三是"意境"，强调诗人和作品之间，文字和情感的高度统一。齐白石也曾说，作画"贵在似与非似之间，太似为媚俗，不似为欺世"。这些观点，无论是针对写诗还是作画，强调的都是创作者的思想情感和创作对象间的融会贯通、浑然天成。

在绘画上，有两个我们耳熟能详的经典案例——《踏花归去马蹄香》和《深山藏古寺》。

朝廷招考宫廷画师，命题"踏花归去马蹄香"，众应试者不是着墨于踏花，就是大画骏马，唯有一人另辟蹊径，画的是围绕在马蹄边翩翩起舞的一群蝴蝶，巧妙地让人联

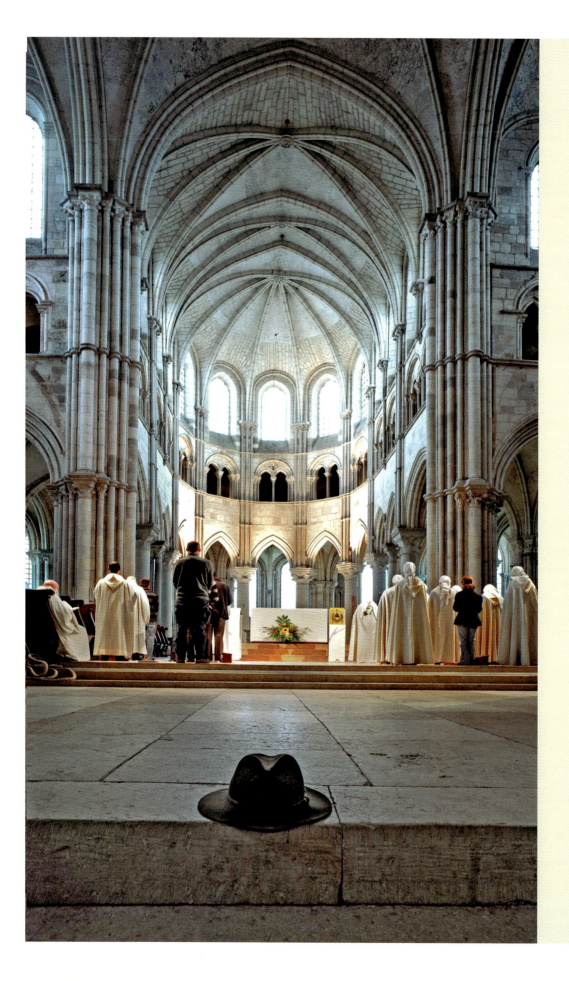

照片摄于法国某一基督教堂。当时正在下着大雨，一名50多岁的男子匆匆进入教堂，摘下湿漉漉的礼帽放在地上后，便扶着一旁的长凳，做起了祷告。

宗教信仰是人类在无法解答宇宙本质和面对自我的渺小与无助时的心灵慰藉。我们通常认为科学与宗教是对立而不可调和的，其实在历史上，科学与宗教是互相竞争又互相帮助的。所以科学革命的先驱者几乎都是虔诚的教徒，如伽利略、哥白尼、牛顿。这也是为什么弗朗西斯·培根曾说：略知哲理的人，往往倾向于无神论；深晓哲理的人，便倾向于宗教。

18世纪启蒙运动之后，科学与宗教之间的割裂逐渐加深。但科学与宗教之间是否有必然的冲突，一直是科学家、宗教人士以及学者之间争论的焦点。

美国《新闻周刊》（Newsweek）曾做过一个关于当代科学家信仰的调查，结果显示，在西方的当代科学家中，约40%的人相信上帝，顶尖科学家中有7%的人相信神。来自莱斯大学社会学系教授伊莱恩·霍华德·埃克伦（Elaine Howard Ecklund），在调查了美国精英研究大学的1 700名科学家、跟踪访问了275名科学家之后，得到的结果是：36%的科学家有某种对上帝的信仰，30%的科学家是不可知论者，34%的科学家是无神论者；在那275名受访者中，只有5名积极反对宗教。

作为当代最有影响力的科学家之一，爱因斯坦的宗教观具有一定的代表性，他曾说：我相信斯宾诺莎的神，一个通过存在事物的和谐有序体现自己的神，而不是一个关心人类命运和行为的神。因此在人格化的上帝和一种未知的宇宙力量之间，爱因斯坦把自己定位于一个"不可知论者"，而非"无神论者"。

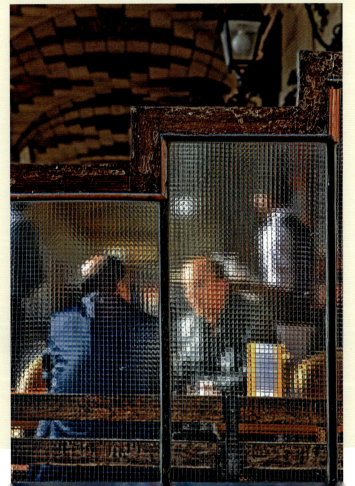

《密谋》

想到未出现在画面中的鲜花和它带来的芬芳。

《深山藏古寺》，画面上只有崇山峻岭、蜿蜒山路以及在山下河边汲水的小僧，没有一丝古寺的踪影，但这"消失"的古寺，在担水的小僧身上，恰到好处地点出"藏"的意味。

这些都是古人在选择创作对象上的智慧。如果一间空屋能引发我们人去楼空的感慨，一泓秋水能激起我们对往昔的缅怀，一座乐园能刺激我们对狂欢的期待，那就达到了所谓"先言他物以引起所咏之词"的目的，起到了意境的效果。

这幅名为《藏匿》的照片，恰似一幅中国写意画：前景模糊，以梭鱼草为遮挡物，好似笔墨简率粗放、设色浅绛的大写意画法；中景为一朵清丽的荷花，好似笔墨工整细致、设色淡雅的小写意画法。大写意与小写意交融，虚与实相衬，营造出"可远观而不可亵玩焉"的意境，表达出创作者对荷花所代表的遗世独立精神的欣赏和尊崇。

再比如《海边晚宴》。精致的庭宴摆设，浓厚的喜庆色彩，显现出主人高贵的气派；四周别致高挑的灯饰，隐示着夜幕涛声里，将会何等地恣情欢乐，极尽奢华。画面再往前，是在细沙上搭起的舞台，乐师们身姿舒展，拨弄敲弹，各种美妙的音符，在海风的和声里，时疾时缓飘过耳际。此时，虚位以待的宴席，在四周环境的烘托下，将会呈现什么样的欢愉肆意，已充满了我们每一个想象的细胞。

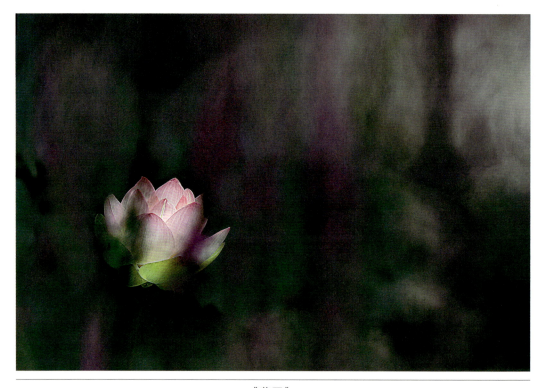

《藏匿》

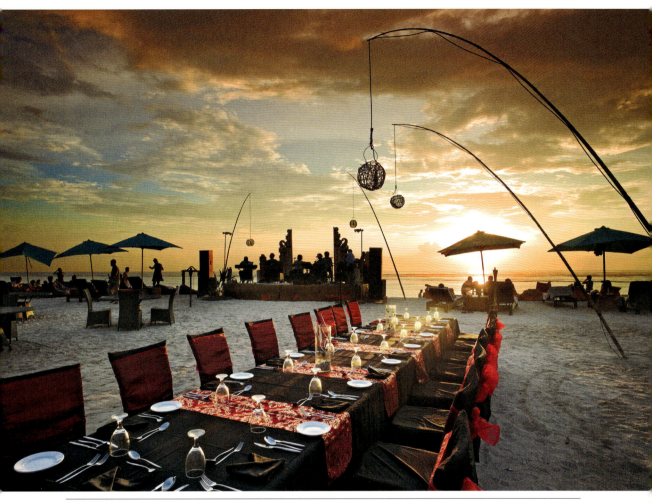

《海边晚宴》

三、拍摄对象的可遇不可求

如果我们以"对象服务于目的"的标准来看待拍摄对象的话，就会面对这样一个问题：摄影的目的是什么？我们拍的是真相、是艺术，还是其他？

本书所阐述的所有的拍摄对象，都是艺术领域的创作对象。照片表达了摄影师对艺术的追求，是其个人风格的表现和对艺术感悟的阐述。摄影师寻找和选择的绝非一个简单、直接的物体或人物，确切地说，它是摄影师心中的对象，因为它包含了摄影师的人生经历、思想观点、对艺术的理解以及在社会冲突矛盾中获得的感悟。因此，对象是所有艺术创作最重要的先决条件，一切手段都围绕着对象展开。

在摄影艺术创作中，还有一种极为难得的拍摄对象，它是可遇而不可求的，因为它

造就了拍摄对象的稀缺性。这类拍摄对象，如社会事件、极地气候、奇珍异兽、明星人物、文化奇俗、极端巧合，都不是平日生活中所常见的，往往能满足观众惊叹、好奇、窥视的心态，这是一种猎奇效应。但同时，摄影师也要注意猎奇的度，不要为了刻意制造反常而造假，更不要走向猎奇的反面，比如血腥、残酷、惊悚、恶俗，这些也常能吸引人们的关注，却是一种病态的吸引。

总之，摄影师不仅要有对身边发生事物的敏锐度，还必须始终保持准备状态，要随身携带相机，看到珍贵的景象，马上就能进入拍摄状态。

对于具有猎奇性的拍摄对象，我们不由感叹摄影的魅力：有意寻之，无意遇之。

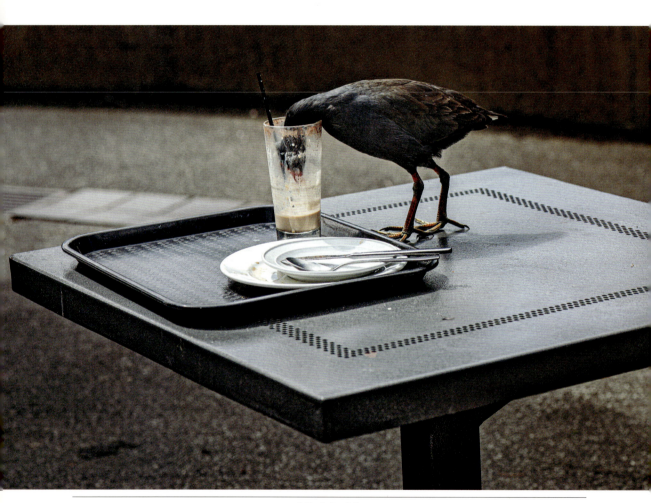

《馋嘴乌鸦》

照片摄于摄影师在澳大利亚的旅行途中。一只乌鸦停落在咖啡桌上，把整个脑袋扎进玻璃杯里，汲食残余的卡布奇诺。也许人类的咖啡太过美味，它尽情地享受着，丝毫不在意旁人的靠近。摄影师趁机拍下了这难得而又趣味盎然的一景。

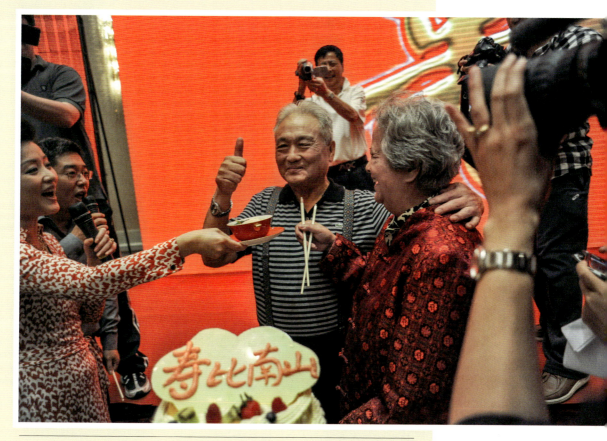

《年维泗八十寿庆》

年维泗曾任中国足协主席，被誉为中国足球第一教父；2009年，荣获"最具影响力新中国体育人物奖"，他是中国足球界唯一获此殊荣的代表人物；1963年到1986年间，他先后五次出任国家足球队主帅；年维泗培养过诸多著名球员，如高丰文、徐根宝、李富胜、迟尚斌、戚务生、沈祥福、贾秀全等，其中不少仍活跃在中国足球教练岗位上。在中国足球改革期间，年维泗承受了巨大的压力，表示要当默默无闻的铺路石子。

照片摄于2012年5月11日，年维泗八十大寿庆祝现场，当时群贤毕至，足坛乃至体育界的不少重要人士都前来贺寿。年维泗退居二线已近二十年，那些受他培养的、和他共事过的，包括过去反对过他的人，纷纷从全国各地赶来出席，向德高望重的年维泗和他的夫人举杯致敬，场面令人感动。摄影师作为球迷代表受邀参加，见证了这一重要的时刻。

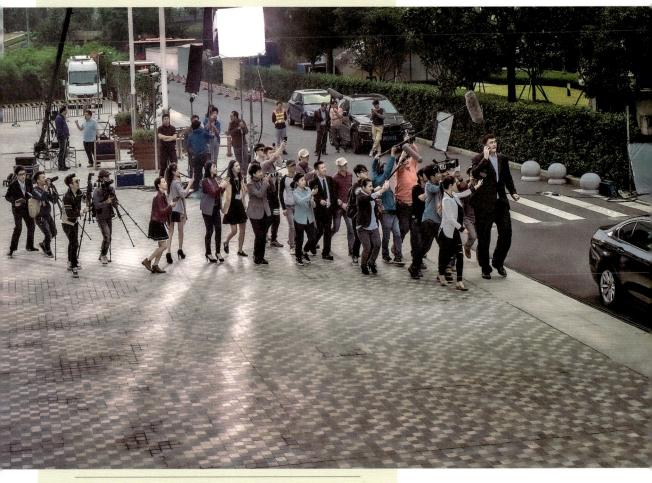

《姚明演戏》

拍摄这张照片时，摄影师正在黄浦江边寻找拍摄东方明珠的最佳角度，无意中在天桥上发现不远处有打着光的照明灯，一群人排着长队，跟着领头的人往一个方向走去，定睛一看，正是篮球明星姚明！摄影师恰好处在一个俯视的绝佳角度，便迅速地捕捉了这一难得的镜头。

姚明曾是中国国家篮球队队员，效力于美国职业篮球联赛休斯顿火箭队，现任中国篮球协会主席。姚明是中国最具影响力的人物之一，也是世界最知名的华人运动员之一，是首位也是迄今为止唯一入选美国奈史密斯篮球名人纪念堂（Naismith Memorial Basketball Hall of Fame）的亚洲球员。姚明于2011年退役，此后他活跃于各项社会公益事业。

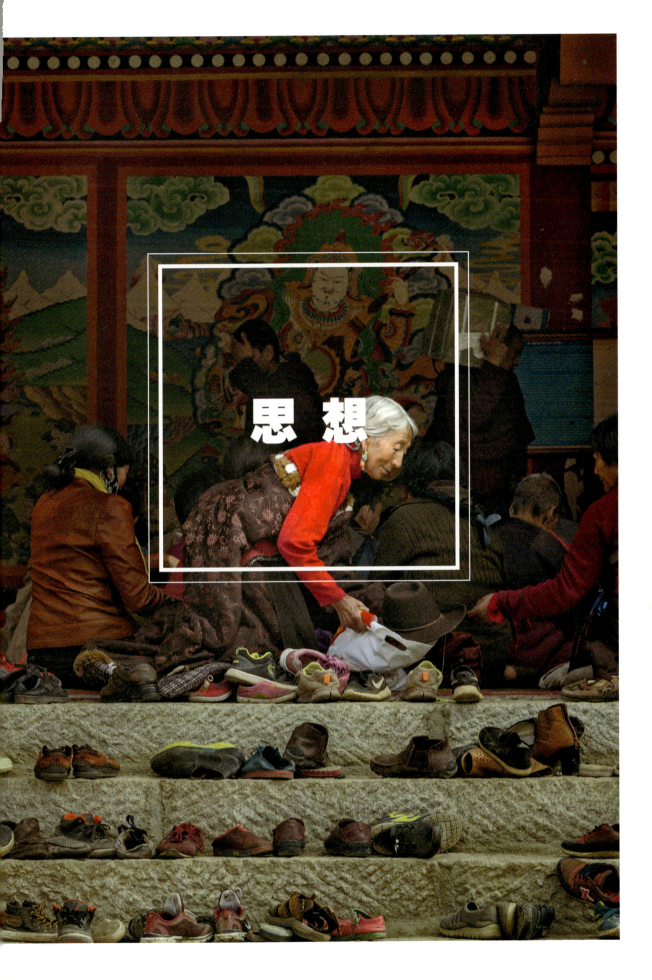

思 想

2016年，《时代周刊》（*Time*）汇集了世界著名的学者、媒体人、社会及历史学家评选出100张对世界摄影史有重大影响力的照片，这些照片的意义在于，它记录了我们这个时代的变迁和社会的变革。如今，摄影作为艺术的地位已逐渐确立，但在艺术民主化的浪潮下，摄影再次站在了三岔路口。

摄影的初衷是什么？它的使命又是什么？要回答这些问题，我们就要回到摄影作为艺术创作的手段这一本源上。

一、思想的价值

雨果曾说："在艺术解放的同时，思想也四处获得解放。"思想，从来都是艺术作品表达的核心。

艺术作品的表现形式和创新手段，归根结底，可以通过系统训练习得，但艺术作品能否打动人，取决于其思想是否深邃，能否给人带来思考或共鸣，毕竟伟大的思想推动了人类的发展进程。如果说科学技术是人类发展的加速器，那么思想则是它背后的引擎——思想从根本上改变了人类看待自己和世界的方式。

人类历史上涌现出不少杰出的思想家，他们的思想颠覆了一个时代的认知，塑造了一个社会的底层构架，预测了整个世界的走向。

在东方，孔孟的儒学思想奠定和影响了中国乃至亚洲其他国家的社会形态，老子主张的"无为而治""物极必反"等理念确立了东方的宇宙观，陶渊明的田园诗歌是其美学思想的集中体现，释迦牟尼创立的佛教及其思想在亚洲及世界各地广泛传播。

在西方，古希腊的泰勒斯被称为"西方哲学之父"，他奠定了整个西方理性主义的传统；被誉为"西方三圣"的苏格拉底、柏拉图和亚里士多德分别提出了自我认识论的主张，"真实世界"及"理念世界"的概念为西方哲学建构了完整的体系，铺垫了西方科学诞生的土壤。

康德，"西方三圣"之后最著名的思想家之一，他致力于从物质世界中拯救人的思想意识，其研究成果终结了西方哲学"本体论"时代，开启了"认识论"的新时代，并影响至今。

哥白尼、牛顿、达尔文，都以科学家的身份闻名于世，而他们的科学发现更深刻地改变了人类的思想方式。哥白尼的"日心说"，催生了世俗主义和现代性的萌芽；牛顿在物理上的发现，解释了地球上万物运行的规律；达尔文的《物种起源》，打破了以

《雨果故居》

照片摄自位于巴黎中心孚日广场的雨果故居，雨果自1832年至1848年期间在此居住。

萨特评价雨果是法国"极少数的真正受到民众欢迎的作家之一，可能是唯一的一位"。雨果的79岁生日，整个巴黎民众为他庆生，盛大的游行队伍在他家所在的街道经过，60万名仰慕者走过他寓所的窗前，游行持续了6个小时。雨果的葬礼，举国致哀，超过200万人参加了葬礼游行。

雨果的政治主张、宗教信仰在一生中变化巨大，年轻时他倾向保皇主义，后来又成为共和主义的积极推动者；他曾是虔诚的天主教徒，承认教会制度和权威，后来又激烈地反对天主教。

雨果也是坚定的人道主义战士，他呼吁终止不幸与贫困，反对死刑和社会不公，主张出版自由和波兰自治。但雨果从未谴责过奴隶制，他支持对非洲殖民，曾称地中海是"终极文明和终极野蛮"的天然分割。

雨果几乎经历了19世纪法国所有的重大事变，这为他的文学创作提供了源源不断的题材；他充满矛盾和纠葛的思想变化、社会观点与生活方式，给他的作品注入了充沛的情感和强烈的戏剧张力。

雨果是卓越的作家、浪漫主义文学的代表人物、活跃的政治家、博才多艺的画家和音乐家，但最适合描述其身份的，也许是雨果对他信仰问题的回答，他说自己不是天主教徒，而是"自由思想者"。

人类为中心的思想认知，人们开始认识到生命的无常和随机，因此《物种起源》也被视为西方文明的转折点和现代思想的起源。

这些思想家及其思想主张编织出了整个人类的发展脉络，这张思想结成的网闪现着耀眼的智慧、伟大的人格和不朽的精神。

思想的价值还体现在以人为本的宗旨，其核心是人性、人权和人道。

人性，即人类的本质，它作为物质是否存在仍有争议。今天我们提及的人性，既有作为人应有的正面的、积极的品性，也包含那些不那么理想的、负面的部分。完全光明不是人性，是神性；完全黑暗也不是人性，是魔性。神性受人膜拜和敬仰，魔性因禁忌而产生致命的吸引力，双方的拉扯、纠缠和交织，体现出人性的复杂和不可捉摸。而人性的伟大，即在于正反交锋时，正义最终战胜邪恶的那一瞬间闪现的光辉。

以人为本，是对人性的尊重，更包括对人权的尊重，无论国家机器还是社会资源，都不能凌驾于"人"之上。人权的概念被认为和公平正义息息相关，捍卫弱势人权，更被认为是公平正义的伸张。然而一些看似保障人权的做法却存有争议，比如废除死刑、安乐死等，由此引发的社会讨论和社会现象，都是摄影的极佳题材。

人道，即人道主义，起源于欧洲文艺复兴时期，是一种与"神权论"相对的思潮，核心是重视人的幸福，后来也延伸为扶助弱者的慈善精神。法国大革命时期，其内涵具体化为"自由""平等""博爱"。人道主义和人文主义以及人本主义之间有密切的关系，简单地说，人道主义更偏重道德的内涵；人文主义偏重通过人文学科教育和知识修养涵养人性；而人本主义所主张的内容更广泛，涉及生物、社会、心理和精神领域。

作为世界上规模最大、最有威望的新闻摄影比赛之一，荷赛（World Press Photo）一直是众多摄影人士心目中的摄影"奥斯卡"。中国摄影师自1988年第一次获得荷赛奖以来，迄今已在逾20次的荷赛中，有近50人次获奖。遍览这些获奖照片，可以发现，即便是新闻摄影专业类比赛，荷赛并不总是聚焦尖锐的矛盾中心，它关注的主要是大事件和时代背景下，人作为个体的日常，在细微处流露出的对人及其生活环境的关怀。比如有表现中国西北地区简陋窑洞里的朴素日常，刻画了充满烟火气的平民生活和温馨的兄弟情谊；有表现中国体育运动制度下，为培养优秀的运动员人才，孩童的刻苦训练等。这些无不让人心生怜悯，动情动容。

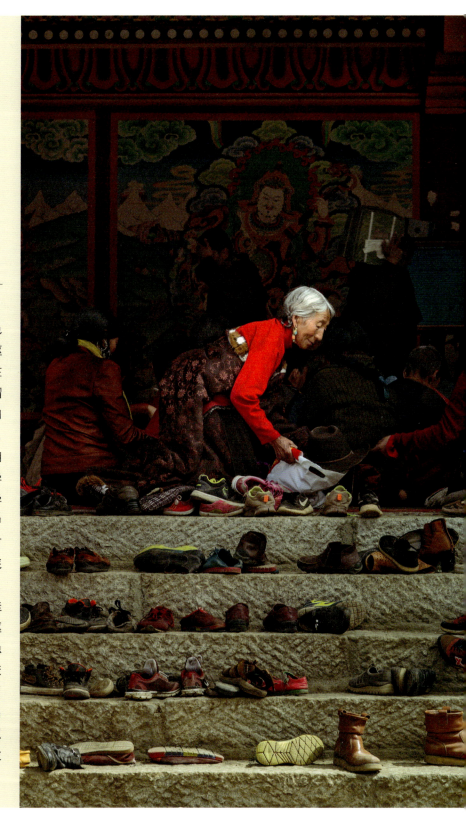

《朝拜》

照片摄于四川色达，展现的是一名老妪在进入庙宇前，匍匐在台阶上收纳信徒的帽子的场景。色达位于四川省甘孜藏族自治州，是藏传佛教圣地，拥有全世界最大的佛学院——色达五明佛学院。这是一张典型的中心点构图的照片，下方台阶的横线条作为底座，保持画面的稳定，台阶上密密麻麻的鞋子表明信徒众多。老妪位于画面中央，身后隐隐约约显出一幅经变画。黑色的背景烘托了她的银丝白发，表现出一个老佛教徒持之以恒的信仰，红色的上衣更有升华的感觉。

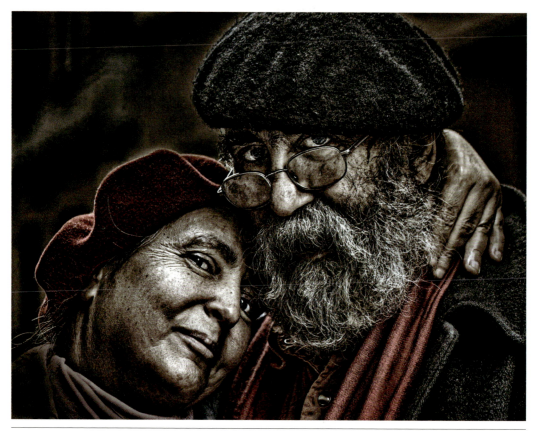

《挚爱》

　　照片展现的是一对恩爱的老年夫妻，这种朴素而真挚的情感感染了摄影师。

　　目前全球老龄化现象严重。联合国曾预计，60岁以上的人口将从2000年的大约6亿人增长到2050年的近20亿人。在发展中国家，老龄化人口增长幅度最大、速度最快。社会老龄化所带来的政治、经济、文化、产业等领域的一系列问题，已逐渐引起人们的注意，并采取一系列措施应对。然而老年人的心理和情感生活似乎鲜为人关注。

《学爷爷喂鸟》

　　照片摄于上海动物园。坐在轮椅上的老人，因疾病下半身瘫痪。每天，只要不下雨，他都会一大早来到动物园的大草坪喂养鸽子，这一习惯已持续数年。老人与鸽子达成了亲密的默契，只要他出现，一声呼喊，鸽群闻声就会纷纷飞落。那天，阳光明媚，一个小女孩也在动物园玩耍，看见老爷爷的喂养行动，非常好奇，她兴奋地张着小嘴，嘟囔着要和老爷爷一起喂。阳光洒在老人身上、女孩身上和簇拥在周围的鸽子身上。一只鸽子刚停落下来，正要朝老爷爷的手里啄食，小女孩也张开小手，渴望加入。这一瞬间是动态的，也是永恒的。对动物的怜悯，对小辈的关爱，对人类的亲近，一代又一代，生生不息。

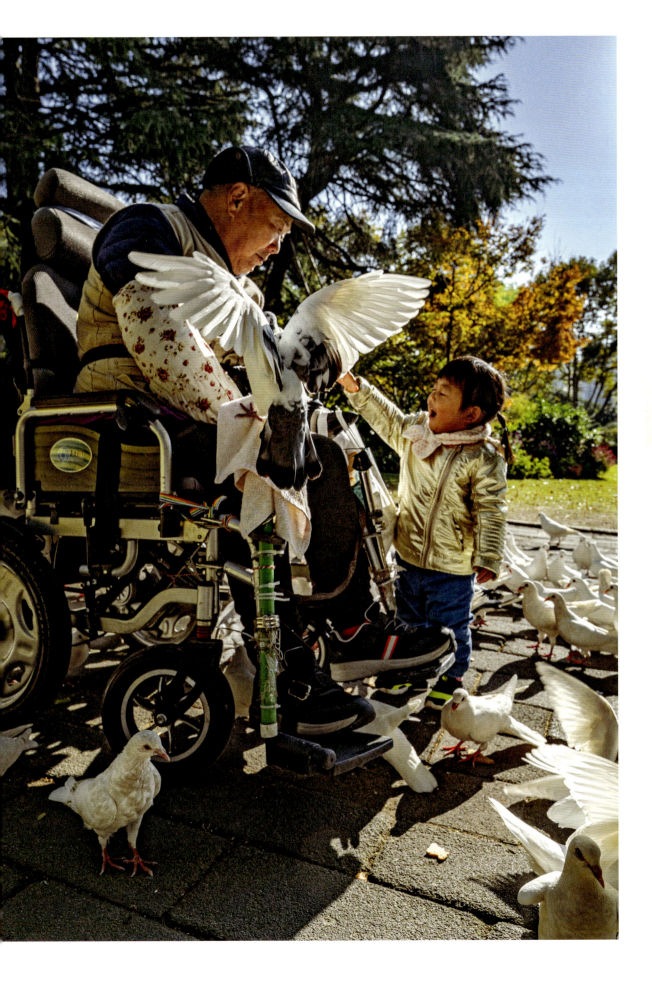

二、思想的起源

根据《辞海》的定义，"思想"是思维活动的结果，属于理性认识，一般也称"观念"。人们的社会存在决定人们的思想。一切根据和符合客观事实的思想是正确的思想，它对客观事物的发展起促进作用；反之则是错误的思想，它对客观事物的发展起阻碍作用。

思想的产生，一要有能被反映的客观存在，二要有意识和思维活动。而人有意识和

《大脑思维导图》

照片摄于上海自然博物馆。博物馆大厅蓝灰色的调子和镂空墙面投射在地面上的倒影，构成斑斑驳驳、影影绰绰的几何图形，使人很容易联想到大脑内部复杂的沟回状构造。研究表明，大脑沟回与认知力、记忆力、信息处理速度成正比，有沟回才能形成褶皱，增加大脑的表面积，就可以容纳更多的大脑皮层，进而有更多的神经元，这能加强大脑的信息处理能力，加快大脑细胞间信号传递的速度，有助于人类从事更高级的智力活动。人与人之间的大脑体积没有太大的差别，但大脑沟回却存在明显的差异。实验显示，人类大脑沟回差异的变异程度远远超过黑猩猩，黑猩猩之间的大脑沟回几乎一样，说明黑猩猩在出生后大脑几乎没有发育，这也许是人类更聪明的原因。

看来建筑师有意做出这样的设计，让我们在科学的环境里思考大脑对于人的意义。

进行思维活动的原因，是极为复杂的神经系统运转的结果。人类复杂神经系统的构成，主要来自巨量的神经元，尤其是大脑皮层的神经元，这种神经元更为高级。这就需要人类进化出发达的大脑和容纳这些复杂系统的脑容量。

科学研究显示，发达的大脑以及与之匹配的脑容量并非难以形成。大部分动物没有进化出发达的大脑，是因为它的消耗太大，维持发达大脑运转的能量消耗则更大，仅是满足生存需求的话，并不需要如此发达的大脑。人脑的进化动力来自什么呢？

有不少理论认为，人类大脑快速进化的内在需求，可能来自对善恶的判断、对利他行为的构成等。这些判断和行为构建，要求人类进行更加复杂和高级的逻辑思考，继而推动了大脑进一步的发育。其实这些都是人类最基本的伦理道德行为，它们奠定了人进行高度合作的基础，继而获得了史无前例的巨大合作红利。

根据这一逻辑推论，人类最原始和最基本的思想与伦理道德有关。西方哲学将其研究的问题分成五大学科，即形而上学、逻辑学、认识论、伦理学以及美学。从人类演化和发展的角度看，伦理学是其中最为根本的主题。伦理关系推动了人类大脑的进化，人类对于伦理关系的思考点燃了思想的小火苗。也许人类第一位思想家正是从思考和判断谁是好人、谁是坏人、我感激谁又排斥谁等一系列问题中诞生的。

三、思想的表现

摄影要提升其艺术属性，就需要体现创作者的思想。有哪些思想可以体现、值得体现、又如何体现呢？

如果说伦理关系推动了人类思想的诞生，那么伦理学无疑最能体现人之本性。人们在交往中，关系愈加密切，等级逐渐显现。

人与人之间最普遍的关系即亲情、友情、爱情。

人与社会之间，如果从物质的社会关系即生产关系出发，则产生了雇佣关系、医患关系、上下级关系、同事关系等；如果从思想的社会关系出发，则构成了社会政治、法律、道德、艺术、宗教等社会上层建筑的关系，其具体形式体现在社会责任、爱国精神、思乡情怀等。高度发展的社会内部，关系更细分也更复杂。

这些关系中，我们对自身利益的衡量及其相对应的价值取向，产生出不同的情感，也决定了情感深浅的程度。这些和美学相结合，就形成了艺术创作的土壤。

思想的内容纷繁浩渺，它的内涵抽象无边，摄影又是一种以造型为主要手段的艺术，情感就成为表现思想的一个有效出口。如果说思想由于人们不同的国籍、种族、文化，而有所局限的话，那么情感则是全人类共通的，喜怒哀乐，爱恨情仇，是一种共同的情感表达，无须语言，便能直达人心。

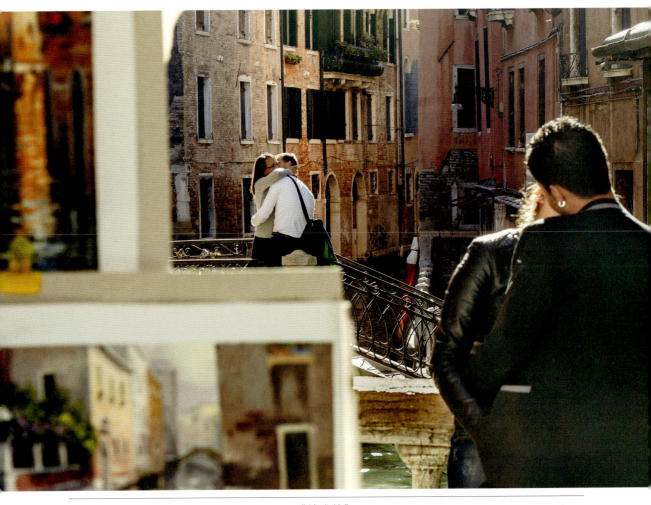

《情难禁》

照片摄于意大利威尼斯。威尼斯是一座浪漫的城市，随处可见的河流、桥梁、古老建筑和街头艺人，营造出强烈的罗曼蒂克氛围，所以当这两对热吻的情侣出现在镜头前，空气中顿时充满了爱的甜蜜和热情，摄影师也情不自禁地按下了快门。

人为什么喜欢接吻？为什么情侣情到深处就要拥抱亲吻呢？从科学角度讲，舌头和嘴唇占据了大脑将近一半的感觉系统，双方嘴唇一接触，大脑的一半感觉系统就开始运作了，可以说，接吻是让大脑感受到情感最强烈的方式。

2020年有研究者对691个成年人做了问卷调查，请他们描述自己经历过的"最好的吻"和"最糟的吻"，结果显示最好的吻的特点是激情、爱、期待、惊喜，而不是接吻者的技巧。

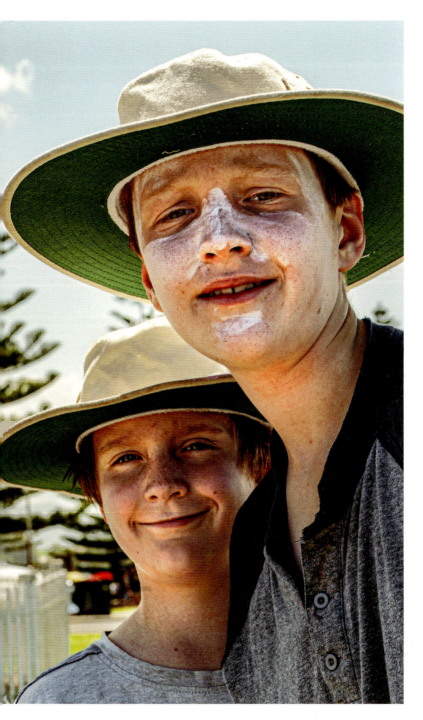

《哥哥与弟弟》

照片摄于澳大利亚。和摄影师一样，两个男孩正在旅行途中，相似的面容，让我们很容易猜到他们是兄弟俩。哥哥沉稳自信，弟弟则略带羞涩地躲在哥哥的身后。画面简单干净，突出了兄弟间朴实而真挚的同胞情。

旅行带给孩子的益处良多：风土人情、遗迹典故，能开阔孩子的眼界，增加他们的知识储备；山川草原、飞禽走兽，能拉近孩子与自然的距离，让他们感受自然、认识自然；颠簸旅途、徒步攀岩，能增强孩子的体魄，锻炼他们的意志力；突发状况的应对、和陌生人的交往，能培养孩子的社交沟通能力和正确的待人接物方式；连续数日与孩子的亲密独处，更能加强父母与孩子间的亲子关系。

此外，情感具有感染力和启发性，易于让人产生共鸣，它对于思想的体现能起到推波助澜、水到渠成的作用。摄影作品中的情感表达常采用三种方式：环境的烘托、对象的选择、构图的安排。

《天问》

照片摄于法国西北部的一个石头小镇——迪南。黄昏的街道、暗褐色的石板路、并列站立的黑狗，烘托了画面的孤独感，颇有种"老树枯藤昏鸦"的残破感。

与乞丐不同，流浪汉很少向路人乞讨钱财，不少还有点才艺，因此这个称谓总给我们一种浪漫的、传奇的、喜剧式的色彩。

法国前议长、宪法委员会主席让·路易·德勃雷和流浪汉侯格尔曾有一段佳话。两人在街头偶遇，交谈后发现与对方十分投缘，身份悬殊的两人由此建立起了长期联系和往来。在德勃雷的建议和帮助下，侯格尔开始了回忆和记录30年来他的流浪生涯，并于2015年出版了《我的乞讨生涯：流浪街头的生活》一书，荣登当年畅销书宝座。

在西方，流浪汉的出现似乎总与狗相伴，据说这是因为他们在街头游荡，很容易被警察带进警局盘问，而伴随在其身边的狗，则强调了他长期在外流浪的身份和状态，说明其犯罪概率不高。警察如果把狗带回警局，却无法好好照顾，不能善待动物的名声就会影响警局的公共形象，因此警察一般不会抓带着狗的流浪汉。

《国殇日》

照片摄于苏格兰地区，距离阵亡将士纪念日还有一周之时。

照片选取的对象主次分明，老兵形象突出，陪同一旁的两位老者神情戚戚，沉浸在往事记忆中，丧夫？失子？还是年事已高的昔日战争孤儿在凭吊远逝的长者？事实上，摄影师在拍摄这张照片的时候，完全没有想到老兵会突然闯进镜头。但他的出现让摄影师灵机一动，迅速抢拍。老兵的着装解释了十字架在画面中的意义，信息交代更加充分，大小对比也赋予画面透视感和丰富性。这张照片很好体现了现场抓拍的重要性以及现场要素结合的必要性。

《母爱》

　　照片拍摄的是一对在海滩边嬉戏玩耍的母女。这是一张U形构图的照片，画面上两片绿叶之间的空隙成为聚焦点，前景与远景的虚实对比，不仅强调了视觉中心，也强化了画面的透视效果，很有空间感。画面简单，色彩和谐，给观者带来一定的愉悦感。洒满金色沙滩的阳光和远处波光粼粼的海浪，让人有种翻阅家庭相册时的温馨感，不需要惊心动魄的场景来歌颂母爱，简单的构图即是充满爱的亲子一刻。

　　"孩子总是要长大的，他终究会离开母亲的怀抱，变成一个完全独立的人。母爱的本质就在于关心孩子的成长，这就意味着让孩子离开她……在母爱中，原来融为一体的两个人分离了，母亲不仅必须容忍而且必须希望并支持孩子离开她。只有到这一阶段，母爱才成为如此困难的事，它要求毫无私心，要求具有'给予'一切，除了被爱者的幸福外一无所求的精神……在与孩子分离的过程中，只有真正慈爱的女性，只有感到'给予'比索取更幸福的女性，只有坚定地依靠自己生存的女性，才是一个慈爱的母亲……从这种意义上来说，没有能力爱的女人，在孩子很小时，能够做的只是柔情的母亲，而不是慈爱的母亲，慈爱的母亲的责任是承担分离的愿望，并且在分离后继续慈爱。"——摘自艾里希·弗洛姆《爱的艺术》

在报道历史事件的摄影中，最具影响力的往往是那些真实记录当事人情感的画面。比如摄于1972年越南战争期间的一张照片《燃烧弹下的小女孩》——赤裸着身体奔跑在道路上的小女孩。当时小女孩正和她的兄弟在防空洞附近玩耍，看到越南士兵奔跑着向他们喊叫，随即美军飞机就出现在上空，很快四枚炸弹落到地上，爆炸在他们周围此起彼伏。小女孩的衣服烧着了，她害怕极了，不停地奔跑。这一瞬间被记者记录了下来。

另一张越南战争的标志性照片名为《西贡枪决》，由美军军方摄影师拍摄。1968年的西贡街头，一个南越军官面无表情地拔出左轮手枪，近距离射杀了一个身穿平民衣服的男子。照片准确地捕捉到军官扣下扳机后的那一秒，子弹射入了头部，男子的脸部因巨大痛苦而扭曲。

虽然《西贡枪决》中被击毙的男子也残杀了不少越南百姓，但这张照片，连同那张《燃烧弹下的小女孩》，因为精确捕捉到了战争中普通平民的恐惧、痛苦、绝望和无助，让观看者深受震撼。它进一步体现出战争的残酷和摄影师对战争的批判。这两张照片迅速成为美国国内最著名的反战宣传照，无数人上街游行请愿，最终促成了越南战争的提早结束。

所以纪实摄影的价值并非仅仅在于还原真实，确切地说，是在于对现场事件中人类真实情感的捕捉。这样的情感表现具有移情的作用，它架构起了摄影师和观众之间沟通的桥梁，让观众更有效地接收到摄影师的思想表达。

四、思想的特性

思想具有斗争性、包容性、多元性和渗透性，这些特性推动了摄影的发展。但相较于形象，思想还具有一个重要的特性：形象是思想的寄托，思想是形象的灵魂，但两者并非映射关系，形象要大于思想。

形象思维，作为一种思维方式，和抽象思维互为辩证关系。抽象思维是通过大量的现象来提炼本质，脱离实际事物，形成概念。形象思维则是把概念以特例或类似的具体事物来进行表达，具象的事物具有概念的某些特点，但并不能概括所有，因此形象思维的过程是一般到众多特殊的过程，是发散的。

比如据医学观察，自闭症患者很可能缺乏抽象思维能力，他们的思考方式有超级具体化的倾向，也就是说他们能看见一棵棵树木，却看不见一片森林。对自闭症患者来说，不同的树是不一样的，不同性别的人也是不一样的，他们无法把这些归纳成"树""男人""女人"这样抽象的概念。

《阿拉斯加舞动的灯》

照片摄于美国阿拉斯加。当时风很大，灯晃动得厉害，摄影师灵光闪现，采用慢速度曝光，用光作画，照片效果犹如一幅抽象主义绘画。

抽象艺术，通过点、线、面、色彩和形状来构图，是一种与具象相对立的视觉艺术。西方艺术从文艺复兴时期到19世纪中叶都以写实为主导，直到19世纪末，科学技术和哲学思想的快速发展推动了艺术形态的改变。

抽象艺术可分为两派，一派为几何抽象或冷抽象，其特色为带有几何倾向，代表人物为蒙德里安；另一派为抒情抽象或热抽象，其风格带有浪漫主义倾向，代表人物为康定斯基。而从评论康定斯基绘画的论述中，还脱胎出"抽象表现主义"一说，它是第一个由美国兴起的艺术运动，在二战后以纽约为中心盛行了20年，旨在取代巴黎成为世界艺术中心。

被誉为"抽象绘画之父"的康定斯基认为，存在没有歌词而伟大的音乐，也存在没有题材而伟大的绘画。据说他的绘画才能和风格，得益于其联觉的能力。联觉是一种感觉现象，指一种感官刺激会在无意识的情况下刺激另一种感知。比如有人会把数字和颜色联系在一起，每当看到数字"1"，就会"看见"红色。康定斯基声称自己能十分清晰地听见色彩。虽然联觉的神经运作机制尚未有深入的科学研究结果，但康定斯基的抽象画无疑具有强烈的旋律感，他甚至把自己的画命名为"即兴"和"结构"，也就是把绘画完全当做音乐来对待。

我们认识世界需要观察、思考、总结，需要抽象思维；但我们改造世界，需要合作、沟通、交流，需要从抽象思维连接到客观世界，形象思维就成了和客观世界的接口。在沟通过程中，你所表达的概念越形象，输出给客观世界的信息量就越大，别人就越容易理解。

有一个很有意思的"数4现象"：科学家研究发现，人类以及少数动物进化到蒙昧时期，就具备了一种特别能力，即感数，指通过视觉迅速准确地识别小数量数目的能力，一般在3至6之间，一旦物体数量超出感数范围，就需要采用计数方式。也就是说，人一眼看出4个苹果，不是数得快，而是看到"4个苹果"这一现象。感数"4"与计数的"4"并不能混淆，前者属于形象思维，后者属于抽象思维。

形象思维以具象为基础，通过想象力和相似性，对客观世界产生作用。在艺术创作领域，艺术家对大量表象进行分析、抽象和概括，形成典型，观众在接触大量事物的基础上，对表象进行加工，产生自己的思考并形成思想。这自上而下和自下而上的双通道，都会有大量额外的信息溢出。

形象，作为一种媒介符号，它在转译的过程中必然会导致一定信息量的流失、增加或歪曲。思想是抽象无形的，而形象是客观具体的，形象独立于创作者，自行产生意义，思想通过形象在传播的过程中，其内涵就得到了外延。英国文化评论家特里·伊格尔顿曾说："意义不只是用语言'表达'和'反映'的东西，它实际上是被语言创造的东西。并不是我们有了意义或经验，然后进一步地替它穿上词汇的外衣，之所以有意义和经验是因为我们有一种语言可以使两者置于其中。"同样，思想不仅是形象反映的内容，也是被形象创造出来的对象，它一旦被创造出来，就不再受艺术家的控制。因此，无论是摄影还是其他任何艺术创作，其形象来源于思想，但它最终会在观众的解读里形成新的思想。

作为中国第六代导演的杰出代表、戛纳电影节首届华语电影节主席，胡雪杨在一次谈话中提及其创作的电影《上海1976》播放时，现场反响热烈，不少观众都在观看过程中悄然擦拭泪水。放映完毕，导演和观众交流时却得到了很多不同的感受：有高校教授认为，电影在控诉"文革"对人性的摧残；有音乐制作人认为，电影在歌颂爱；还有慈善机构工作者，用神学思想进行解读，认为电影象征了生命的自由和解放……这些都是观众不同的社会背景、文化教育、生活经验形成的结果。无论导演的初衷如何，影像带给人的感受也许早就超出了电影最初的承载。电影将导演思想传递给观众，这也许是一部合格的电影，但如果电影能给观众带来多元的体验，激发他们多维度的思考，这才是一部更成功的电影。

如果艺术创作中，形象大于思想必不可免，如何才能避免过度解读呢？胡雪杨说，这就要求观众拥有健全的知识结构，树立符合普适标准的价值取向。高尚的道德、真实

《断片时刻》

　　照片摄于上海电影博物馆。

　　上海是中国电影的发源地，孕育了大量影视人才，他们对中国电影的发展具有深远的影响。博物馆大厅的电子墙上，布满了这些名人的肖像，闪烁的照片，记录了电影史上那辉煌的年代。

　　中国第一部短故事片《难夫难妻》在上海问世；20世纪20年代一大批电影公司，如明星公司、联华公司、天一公司等纷纷在上海落户；新中国成立后至80年代末，上海出品的电影占据全国总产量的四分之一，《神女》《马路天使》《一江春水向东流》《庐山恋》《芙蓉镇》等在电影史上留下了浓墨重彩的一笔；影响几代人的上海电影人更多，阮玲玉、周璇、赵丹、孙道临、白杨、王丹凤、谢晋、秦怡……数不胜数。然而，21世纪以来，除了作为全国电影票仓的身份外，上海已无力再现当年"远东好莱坞"的盛景。上海国际电影节是中国第一个获国际电影制片人协会认可的国际A类电影节，如今却有被后起之秀——北京国际电影节超越的趋势；今天的国内电影制片公司主要注册地是北京和浙江东阳，上海哪怕凭借资本市场的吸引力也无法吸引影视公司落户；上海的影视巨星和人才，更是出现了断档，远远无法和当年的群星荟萃相媲美。

　　博物馆的屏幕上正在播放明星讲话，突然，影像断片，一片空白，一对原本津津有味观看影片的儿童呆立着，似乎有些不知所措。摄影师不由自主地按下了快门。事后想来，那一场景仿佛天意，冥冥之中，有个声音在问：上海电影怎么了？

的人性、对真相的探寻、对正义的追求，这些是我们解读各种文艺作品的边界，越过边界，就会陷入扭曲、拔高、编造思想的危险境地。

毕加索在海边度假，巧遇一对母子，应其要求，在孩子的背上随手画了几笔，回到家里，孩子连澡也不洗了。我们不可否认毕加索作品的艺术性，但这对母子的做法是对一幅无心画作的过度解读，是刻意拔高毕加索真迹的伟大性。

《对话毕加索》

毕加索是20世纪最有影响力的画家之一，也是立体画派的开创者之一。他一生情史丰富，有过两任妻子、无数情妇，其中两个为他自杀，还有两个发了疯。

毕加索也是一位拥有狂热政治倾向的艺术家，他于1944年加入法国共产党，并曾获得过列宁和平奖和斯大林和平奖。但毕加索的画商却说他从未读过马克思或恩格斯的任何论著，毕加索的共产主义不是政治观，而是他的多愁善感。像毕加索这样的共产主义思想，在当时欧洲大陆的艺术圈和知识分子群体内比比皆是。著名喜剧演员卓别林就曾多次在公共场合，发表过支持共产主义的言论，他还拍摄了电影《纽约之王》，用幽默的手段讽刺导致他被迫离开美国的政治事件，和美国联邦调查局以及英国军情五处对他共产主义倾向的怀疑。

在当时波谲云诡、风起云涌的历史背景下，他们的举动与其说是一种政治选择，更像是历史舞台上的一出传奇。艺术家和精英知识分子对新兴政治体制与党派的同情与热情，更像是一种对理想主义世界的情感表达，也给予他们无穷的创作激情。

在那则传播甚广的笑话中，一群观众围绕在画框前评头论足，画框内是展厅的电灯开关，直到美术馆的清洁工路过揭示了真相，这是群众对艺术品的过度神圣化，是附庸风雅、穿凿附会。

"盲人摸象"的故事，原意是批评以偏概全的做法，但盲人看不见，从来都不知道现实中的大象长什么样，他们对大象的认知是不健全的。在先天认知不全的情况下，他们如何形成大象这一概念呢？

安徒生的寓言童话——《国王的新衣》，也是对"形象大于思想"的反喻。国王因其自大和愚蠢，而被杜撰出来的新装所愚弄，群众则因对国王权力的畏惧，生搬硬造无有之物，编造出一系列赞美之情和溢美之词。

形象大于思想，对创作者而言是必然的，对观众而言是必要的，否则，观众就如同应试教育下的机器人，失去了批判性思考的空间，只有被动地接受，而无主动的输出。摄影，脱胎于真实，在摄影师的思想下幻变出各种形态，它可以无限趋向于真相，也可能只是被摆弄的真实的碎片，只有当观众拾起形象大于思想的武器，才能免于被表象欺骗和被创作者灌输思想，才能形成自由的思考和独立的人格。

风 格

2012年，美国劳伦斯理工大学的几位计算机科学家做了个实验，利用自己开发的电脑程序，分析了34名知名艺术家的千幅绘画作品。计算机通过质地、颜色、形状等一系列参数的复杂计算，准确地将这些艺术家的作品，分成了古典主义和现代主义两大主要风格。计算机还在此基础上做出了细分，它不仅能在古典主义作品中分出文艺复兴时期、矫饰主义、浪漫主义等不同艺术流派，还能进一步分辨出文艺复兴早期和全盛时期的不同作品，这比受过专业艺术教育的专家都有过之而无不及。

一、时代风格与个人风格

风格为何物？

风格是可以进行量化计算的吗？是否有一定的内在规律？这是长期以来说不清道不明的话题。

在造型艺术领域，风格与其说是一种特征，不如说是一种工具。艺术专家们利用风格给艺术作品做归类，从中世纪的日耳曼、拜占庭、罗马和哥特，到文艺复兴、巴洛克、洛可可、新古典主义，再到近代的浪漫主义、现实主义、印象主义、象征主义、工艺美术运动、后印象主义、新艺术、野兽主义、表现主义、立体主义以及超现实主义，20世纪又出现了波普艺术等，这些风格塑造了艺术史。

风格有时代风格和个人风格之分。

1. 时代风格

时代风格的转变，通常伴随科学的发展、技术的进步，比如尖拱、拱肋和飞扶壁的技术革新带来了哥特式建筑风格；比如感光术的发明和利用，成就了摄影术，于是绘画的垄断被打破，平面艺术的风格更趋多元化……这也是为什么史前艺术和古代艺术，它们的发展速度要远比现代艺术慢得多、风格类型也少得多的原因。

2. 个人风格

个人风格有时代的烙印，但更多是自我身份的象征。自文艺复兴时期以来，艺术鉴赏家在欣赏艺术作品和评析艺术风格上起到了重要作用。可以说他们的作用，就是定义了各个艺术家的个人风格，并在此基础上为艺术家及其作品在艺术交易中定价。毕竟从市场价值的角度说，个人风格就是差异化。可见，个人风格的商业价值要高于个人艺术

价值。在目前全球最昂贵的52幅画作中，排除具有历史考古价值的古画，最受欢迎的便是毕加索和梵高的作品，其上榜数量分别是9幅和6幅，远超其他画家。毕加索和梵高，不仅绘画风格独特，个人生活也充满传奇、冲突和戏剧感，放到现代，他们就像是自带流量的网红艺术家。

毕加索是近代绘画史上，风格最多变且产量最高的艺术家之一，据不完全统计，他生平创作的作品超过3万幅。毕加索每一次的风格转变，都伴随着新的艺术表达形式。从古典写实绘画，到立体主义风格的创立，再到新古典主义、超现实主义的尝试，最后在晚年回归到孩童的绘画风格。毕加索说："我花了四年时间画的像拉斐尔一样，但用一生的时间，去学习像孩子那样画画。"

多种风格的交替与融合，既要归功于毕加索旺盛的创作活力，但如果从个人风格与市场价值间的关系来考虑的话，这何尝不是提高市场影响、树立个人品牌的一种方式呢？可以说，毕加索是艺术家群体中最能营销自己的画家了。

梵高的绘画作品更是带有强烈的个人风格印记。他生前贫困潦倒，没有志同道合的小伙伴，唯一对他忠诚且相信其艺术才能的，是他的亲弟弟提奥。梵高患有精神分裂症，晚年更是病痛加剧，痛不欲生。他把这些痛苦都放进了画里。梵高的画最具辨识度的特征，就是饱和度极高的色彩搭配、短促用力的点彩笔触以及旋涡式的扭曲画面，这些也让他区别于其他印象派画家。梵高最著名的几幅画作，《向日葵》《星空》《鸢尾花》《麦田群鸦》，无不带有这些明显的个人风格。独特的绘画风格，让梵高在身后名声大噪，进一步推高了其画作拍卖价，只是画家自己再也看不到了。

二、风格的作用

风格为何物？

对初学者而言，无所谓风格的体现，对成熟艺术家来说，风格却是他赖以表达的利器，风格在他们的手中，能幻化出各种效果，提高观众的欣赏体验。

1. 风格能制造冲突

滑稽戏是江南一带的特色戏剧，常混合了江浙地区的各色方言。每一种方言，都有自身语音语调的风格。《七十二家房客》集各地方言于一堂，通过众多小人物与老板娘、旧警察、流氓之间的纠缠，斗智斗勇，笑话迭出，成为当年红遍大江南北的打卡剧，其中运用语言风格制造戏剧冲突的手法，被誉为经典之笔。

《七十二家房客》中，大大小小的角色来自五湖四海，他们操着南北不同的方言，有浦东话、崇明话、苏州话、苏北话、山东话、广东话、宁波话、常州话等不一而足。这

些不同地区的方言，有的直接、刚硬，有的委婉、软糯，还有的平仄、尖锐，多变的语言风格不仅给戏剧带来了丰富的语音特色，更产生多种语义差异，制造出误会，抖起了包袱。

事实证明，滑稽戏如果不用方言，顿时就会失去活力，沦为三流话剧。

2. 风格能左右感受

人们耳熟能详的《土耳其进行曲》，是由天才音乐家莫扎特在22岁时写成的一支乐曲，是莫扎特钢琴奏鸣曲中最著名的代表作，其主题简洁，节奏欢快，全曲表现出一种童贞般的单纯，因而曲子广受人们喜爱，被反复弹奏。

来自加拿大的钢琴演奏家格伦·古尔德却把该乐曲弹出了完全不同的风格。他演奏的《土耳其进行曲》好像处处要和莫扎特反着干。跳的地方他要连，连的地方他要跳，本来是很欢快的曲子，被古尔德处理得慢慢悠悠，仿佛咿呀学语的幼童在奶声奶气地叫唤。别有风味的演奏，吸引了大量听众，也为他在音乐界赢得了独特的地位。

在电影《大腕》中，葛优将原本节奏极度缓慢的哀乐，改成了两倍速来演奏，哀乐顿时成了喜乐，配合电影情节，充满了喜剧效果。

难怪有人曾说，音乐是艺术之王、催情之魔，好的旋律能在数秒之内，就将人心捏在手里，令其癫狂不已，情绪达到沸点。

3. 风格能引领潮流

时装设计师香奈儿女士，可以说是缔造流行风向标的典范，她几乎凭一己之力，塑造了法式时尚的形象——低调的优雅、不经意的时髦。香奈儿女士所处的时代，女性着装大多复杂不便，她们被围困在束身胸衣令人窒息的空间里，裤装也只是男性专属的穿着。香奈儿女士喜欢简洁舒适的服饰，厌恶以讨好男性审美为目标的穿搭。她抛弃束身胸衣，让女性穿上了裤子，她推出的斜纹呢套装和小黑裙，让女性的形象产生了翻天覆地的变化。这种大胆的变革和不同于传统的风格，深受当时女性的欢迎，大家纷纷效仿，香奈儿女士也成了明星贵族圈子里的大红人。这些风格创举，不仅在香奈儿的时代引领了潮流，更成为当今时代的经典，永不过时。正像她所说的，时尚易逝，而风格永存。

三、摄影的风格

风格为何物？

法国博物学家布封曾说，"风格即其人"。我们认为，这一观点玄而又玄，不免有伪命题之嫌。每一个人都是不一样的，我们不能把个体的不同，视作风格的差异。艺术作

品都有自己的大风格，即艺术门类。而在具体表现中，艺术家依靠个人的文学修养、审美偏好、技术能力来进行表达，在大风格门类下，形成自己独特的个人风格。

1. 摄影风格发展史

摄影的发展历史不长，其内部却诞生了多种风格派系。它们相互交织、纠缠、争斗，推动着摄影的变革和发展。

我们很难在摄影的发展过程中找到一条线性的脉络，但如果我们把它当作一个艺术家成长史来看的话，摄影风格的演变就清晰很多。

摄影诞生之初，在未明确其艺术地位的时候，无所谓风格之说，它最简单的发展路径就是模仿同为造型艺术的绘画。所以早期的画意摄影，严格控制、精心制作，画面结构完整和谐，注重宏大叙事和伤感情绪的描绘。这期间有深受拉斐尔前派影响的高艺术摄影；有追求朦胧模糊效果的印象派摄影；中国第一代摄影记者郎静山所创立的"集锦摄影"，也属此列。

渐渐地，画意摄影开始从摆拍式的创作，转向对自然风光和社会生活的关注，形成了自然主义摄影，主要反映中产阶级和劳动阶级的日常生活片段，表达了对善和美乌托邦式的想望，但忽略了真。其他题材还包括风景、城市、妇女老幼，虽说仍以表达善和美为主，但开始表现出对现实的关照。

其后摄影开始进入叛逆期。它急于脱离对绘画的依赖，寻找自我独立的艺术地位。这期间出现了分离派摄影、纯粹派摄影等，他们主张和传统画意摄影的剥离，强调在寻常事物中寻求美，甚至可采用微距、特写、描绘物体局部等手段。这类追求客观主义的摄影思潮，是摄影对其本体的探索。

这一阶段，也是摄影和绘画并驾齐驱的现代主义艺术发展时期。达达主义、超现实主义、包豪斯，各种先锋实验艺术中，都有摄影的参与。在对自我艺术定位的探索过程中，纪实摄影逐渐成熟。

纪实摄影的蓬勃发展时期正值全球格局发生巨大变化。两次世界大战、东西方意识形态对垒、社会不公、民族解放、种族冲突……摄影凭借其真实的属性，以深刻的思想传播和情感表达，在这一时期的艺术领域拔得头筹。提出"决定性瞬间"的亨利·卡蒂埃-布列松、罗伯特·卡帕（Robert Capa）以及"马格南图片社"，都是其中的佼佼者。新闻摄影、报道摄影、专题摄影等，皆是纪实摄影的分支。

此后，摄影在当代艺术的背景下，和各种科技手段的助力下，进入了全新发展时期，也以其独立艺术的身份，做各种创新尝试，并在纪实摄影的基础上，发展出以"社会风景"为主要内容的新纪实摄影。新纪实摄影关注人与城市的关系，逐步放弃对美的追求。

1917年，马赛尔·杜尚具有挑衅的作品《泉》，掀开了现代艺术或者说是观念艺术的

序幕，观念摄影也在这一艺术浪潮下发展起来。

观念摄影，顾名思义，旨在表达摄影师的观念和思想。这一风格的摄影师们抗拒传统的艺术表现方式，他们认为，如同文字是最能阐述创作理念的工具，摄影也是。摄影因其机械性的客观记录性质，更能体现观念艺术的本质。因此，观念摄影往往要求在拍前有明确的主张，通过人为的选择布置，常用摆拍的方式，赤裸无修饰地表现出想要的思想内容。但要让观众对画面上的影像做出我们希望产生的联想，这就要求观众和创作者处于同一个集体认知的体系中，而这种基于双方共同认可的指代关系，是符号学的范畴。

巧合的是，现代文化意义上的符号学兴起于20世纪60年代，这也是观念艺术诞生的时期。符号学里符号象征的最高层次是意识形态，观念艺术作品中则充满了对各种主义的宣扬——女权主义、商业主义、平权主义，等等。也许符号学是观念艺术的母体，又或许观念艺术是符号学释放出的一头猛兽？我们不得而知，但这类激进的表现手法，常被别有用心之徒利用。比如这种拍摄方式，会使我们联想到纳粹德国迫害犹太人和中国"文革"时期"横扫四旧"的宣传海报，形式直接明了，画面简单粗暴。这种做派，在问世时以探讨艺术的面目，而非政治面貌出现在大众面前，因此对观念摄影的认识，一度云里雾里，难识其庐山真面目。

文学评论家欧文·豪曾指出："现代性存在于对流行方式的反叛中，它是对正统秩序

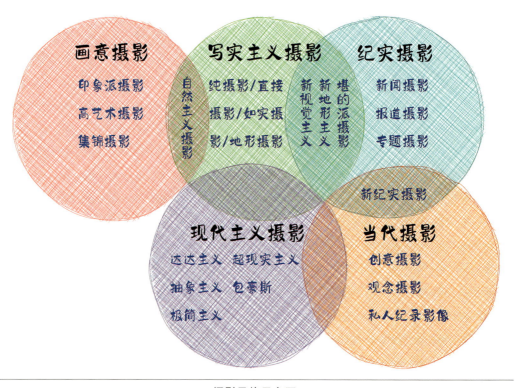

摄影风格示意图

的永不减退的愤怒攻击。"观念摄影在这场与传统艺术抗争的洪流中冲锋陷阵，它在艺术的革新中，深刻体现了当代艺术的斗争精神、反叛精神。但在观念与艺术的混战中，总有滥竽充数之辈。那些举着观念摄影旗帜的人士，投机取巧地利用了观念摄影的方式，抛弃了当代艺术的精神。他们借助观念摄影不注重艺术形式的特点，大肆拍摄无意义的画面，照片中充斥着无表情的人或无生命的物，这些形象无趣、无谓、漠然和平庸，有些甚至还会以丑、恶、俗来博取眼球，哗众取宠。仿佛否定其作品的美，就是在否定其思想观念的表达，这一做法委实有耍小聪明之嫌。

要避免这些跳梁小丑般的伪观念摄影之辈成为主流，方法无他，只有通过不断的学习，提高文化素养和思想水平，摄影师如此，观众亦如此。

摄影风格简表

	摄影风格	简　　介	代表摄影师
画意摄影	印象派摄影	典型的画意摄影，即模仿印象派画家的画风创作的摄影作品。有些摄影师会通过技术达到柔焦的效果，有的则会利用画笔，在照片上进行加工，以得到印象派绘画的效果。	乔治·戴维森 约翰·杜德利·约翰斯顿 罗伯特·德马奇
	高艺术摄影	模仿"拉斐尔前派"的绘画风格，利用导演摆布和场景布置、拼贴、剪辑等手段，表现宗教、文学、道德等题材，画面精致、构图严谨。	奥斯卡·古斯塔夫·雷兰德 亨利·佩奇·鲁滨逊 朱莉亚·玛格丽特·卡梅隆
	集锦摄影	利用暗房叠放技术，集合不同风景元素，创作出具有中国水墨画意境的摄影作品。	郎静山
写实主义摄影	自然主义摄影	强调主题的真实性，主张从自然中获取题材，以写实的手法，表现自然的美。	彼得·亨利·爱默生
	纯摄影	也称纯粹摄影、直接摄影或如实摄影。旨在脱离绘画的影响，用纯粹摄影技术来表现美感，比如高度的清晰、精确的刻画、丰富的影调、微妙的光影、纯净的黑白、细致的纹理等。	约瑟夫·斯蒂格里兹 F64小组 保罗·斯特兰德 何藩
	地形摄影	分为以安塞尔·亚当斯为代表的、拍摄原生态自然风景的地形摄影，和后期以人造风景为主要拍摄内容的新地形摄影。新地形摄影的对象多是工业入侵的城市造景。	安塞尔·亚当斯 刘易斯·巴尔兹
	堪的派摄影	堪的，即英语单词"Candid"的音译，指在拍摄对象没有察觉的情况下进行拍摄，杜绝一切外来人为干预，保持拍摄的自然、逼真和生动。	埃里奇·萨洛蒙 亨利·卡蒂埃-布列松

摄影风格	简　　介	代表摄影师
写实主义摄影 新客观主义摄影	摒弃一切主观性，依靠拍摄主体自身的客观性、表面性进行拍摄，注重细节，利用精确的焦点、景深和自然光，刻画拍摄主体的结构和材质的形式美。	阿尔波特·兰格·帕奇 卡尔·布劳斯菲尔德
新视觉摄影	广义的"新视觉"，包括20世纪之后的纯粹摄影和新客观主义摄影；狭义的"新视觉"（Neues Sehen）特指包豪斯教员莫霍利·纳吉的"新视觉"理论，他强调基于新形式的摄影实践，并总结了7种摄影视觉手段：① 光投影，即"抓住光线最细微的变化"；② 准确；③ 抓拍；④ 延时曝光；⑤ 强化（如显微摄影、红外摄影）；⑥ 深入（如X光摄影）；⑦ 扭曲。	拉茨洛·莫霍利-纳吉
纪实摄影 新闻摄影 报道摄影 专题摄影	纪实摄影的主要分支，以真实纪录的方式，对具有历史意义和影响力的新闻事件或活动进行报道，以引起人们的关注和思考。其中专题摄影多为组照。	马格南图片社
新纪实摄影	与传统纪实摄影具有社会纪实、改造社会的属性不同，新纪实摄影的表现方式更为个人化、主观化，其目的不是改变生活，而是了解生活。	黛安·阿巴斯 李·佛瑞兰德 盖瑞·温诺格兰
现代主义摄影 达达主义	第一次世界大战期间出现于欧洲的一种文艺思想，主旨是放弃一切艺术和审美要求，崇尚虚无。	曼·雷
超现实主义	诞生于达达主义末期，重在表现人的下意识、偶然的灵感、心理的变态和梦幻。	菲利普·哈尔斯曼 苏珊娜·马朱里 杰里·尤尔斯曼
抽象主义	以摄影手法将具体的影像转化为点、线、面等抽象的形态。	弗朗西斯·约瑟夫·布鲁吉耶尔
包豪斯	包豪斯艺术风格的核心，是艺术与技术的统一，强调三大构成的主题框架，注重自然、客观和功能。	
极简主义	诞生于二战后的一种艺术流派，作为对抽象表现的反动走向极致，还原拍摄物自身的形式，尽可能减少作品作为文本或符号形式的出现，避免干扰。	唐纳德·贾德

摄影风格	简　介	代表摄影师
当代摄影 创意摄影	顾名思义，采用富有创意的手法进行摄影创作，可利用一切外部条件和资源，或后期制作，以达到吸引观众注意力的目的，因此常用于时尚摄影、商业摄影中。	
当代摄影 观念摄影	来源于观念艺术，是以图像来阐述一个概念的摄影类型，注重的是创作者要表达的观念本身，因而作品常呈现去艺术化、去美学化的特点。	辛迪·谢尔曼 基思·阿奈特
当代摄影 私人纪录影像	描绘的不是宏大叙事的他人、他物，而是极其个人化的，乃至非常渺小的私人叙事。	南·戈尔丁 拉里·克拉克

2. 摄影的个人风格

至于摄影师的个人风格，说到底，它是一种表饰，有时是艺术家故意为之，借以区别于他人的吸睛之术。但摄影师要创造个人风格，却并非易事，除了受门类大风格的制约外，还受到照相机趋同性的制约，可谓困难重重。不过总有人身体力行，百折不挠，并且卓有成效。

这些具有强烈个人风格的摄影师，往往是把摄影语言中的某一点放大，做到极致：

有的在拍摄角度上，坚持以仰视的"猫狗"视角，纪录市井生活；

有的在拍摄方式上，坚持黑白成像，比如时尚摄影师彼得·林德伯格，他为不少明星和模特拍摄的黑白肖像照，都成为时尚界的经典；

有的在拍摄对象上，坚持拍摄同一类事物，比如德国摄影师凯·齐尔，他非常喜欢拍摄站台和大桥，他的画面中，经常利用此类景象，将观众的视线引向远方，烘托意境；

有的在拍摄思想上，采取怪诞、变态，甚至情色的风格，以形成"离经叛道""惊世骇俗"的效果。比如日本怪才摄影师荒木经惟，常常会拍摄被捆绑的女性，以展现其对女性的第一印象——被物化的工具。

在同一风格流派下，也会因表现方式不同，产生极大的差异。比如F64小组的代表摄影师安塞尔·亚当斯，就是采用最小光圈，保持极度清晰的景深，来表现优胜美地迷人的自然风光，而同属直接摄影流派的摄影师何藩，则坚持对光影效果的极致追求，呈现如梦似幻的香港城区平民生活。

《林中小屋》, 画意摄影

　　《三个男人》, 摄于澳大利亚墨尔本。人工布景装置制造的水流, 沿着玻璃墙缓缓淌下, 模糊了室外的人像和风景。红、绿、灰的色块, 以及黑色人影, 构成一幅形似印象派的绘画。

　　《林中小屋》, 摄于俄罗斯堪察加半岛。参天的白桦林、茂密的草堆和孤独的农舍, 仿佛用色厚重、风格写实的俄罗斯农村风景画。

　　印象派是兴起于19世纪的艺术流派, 其特点是笔触未经修饰、构图开放灵活、光影变化细腻, 其描绘的对象围绕日常活动展开, 表现旁观者的独特视角或体验。

　　俄国绘画当从1757年沙皇叶卡捷琳娜二世宣布成立皇家艺术研究院、欧洲造型艺术及教育体系被引入国内起, 开始形成正式的体系和风格。当时其国内日趋紧张的阶级矛盾, 和拿破仑发动的侵略战争, 以及进入19世纪后愈演愈烈的民主运动, 都对俄国绘画艺术的发展产生了决定性的影响。其中, 巡回画派对车尔尼雪夫斯基"美就是生活"艺术思想的主张, 更是奠定了俄国绘画现实性、记录性和叙事性的风格, 深刻体现了其民族气质和精神。

　　"主战场"在欧洲大陆的印象派, 和从俄国发展起来的巡回画派, 都诞生于同一历史时期。后者的一些画家风格, 可以说是顶着印象派的形式外壳, 装载着俄国批判现实主义的内核。两个画派的形成路径也极其相似。印象派画家被学院派摈弃, 在当局举办的"落选者沙龙"上自行展示其作品, 被艺评杂志嘲讽为"印象派", 他们因此而得名。巡回画派也脱胎于对权威正统画派的对抗, 一群才华横溢的圣彼得堡艺术学院毕业生, 因不满以两希文化（即希腊—罗马文化、希伯来—基督教文化）为主要创作题材的学院传统, 而与学院决裂, 成立了"自由画家协会", 并打破了当时画展只在彼得堡和莫斯科举办的格局, 不断到外省展出, 因而得名"巡回画派"。

　　印象派和巡回画派就像一对孪生兄弟, 成长在工业革命完成和民主革命爆发的环境下, 相近的生长土壤给予它们相似的养分, 并且也都在面对摄影这一横空出世者时, 不得不寻找新的出路。

《孕育》，地形摄影

　　照片摄于美国黄石公园。这是美国首个国家公园，也被广泛认为是全世界第一个国家公园。公园以大量野生动物和地热现象而闻名，后者中最著名的是"老实泉"。

　　黄石公园因大峡谷的黄色岩石而得名，其有人类活动的历史可以追溯到 11 000 余年之前。

　　黄石公园内地震不断，火山活动更是频繁，它是北美最大的火山系统，因其异常庞大的爆发力度而被称为"超级火山"，一旦爆发，将毁灭整个美国，影响地球的环境，威胁人类的生存。

《都市困局》，纪实摄影

《产业经济时代》，新纪实摄影

《都市困局》，摄于上海地铁1号线呼兰路站，一名行人在数百辆共享单车旁走过。据统计，上海的共享单车数量超过150万辆，乱停乱放成了车辆管理的一大难题，原本为解决市民最后一公里出行困难的单车，却成了新的城市治理问题。

《产业经济时代》，摄于美国。无人的空地、破旧的汽车、巨大的铁墙以及灰色的影调，摄影师有感于所见景象的金属质感，联想到汽车工业的发展和演变，进而引发了对于产业经济时代下城市状态的思考，于是拍摄了这张照片。

以上两幅照片，前一张是典型的纪实摄影，摄影师以客观的镜头，记录下城市发展的问题；后一张则是新纪实摄影，拍摄对象和环境似乎没有紧密的逻辑联系，但摄影师通过一定的组合，渲染出一种伤感、怀旧的情感。两种摄影风格，虽都带有"纪实"二字，但前者注重的是客观现实，后者注重的是主观情绪。

纪实摄影里，新闻摄影以图片为主，文字为辅，文字要求精炼，且严格遵照新闻报道五个W原则（When时间、Where地点、Who人物、Why原因、What事件），它的源头来自战地摄影；报道摄影以文字为主，图片为辅，图片起到对新闻事件强化的效果；专题摄影通常是杂志社确认选题，摄影师"写命题作文"，拍摄一系列组照，对主题做深入的报道和表现。人们普遍认为，新闻摄影的黄金期是20世纪30年代到50年代，因为莱卡35毫米镜头和闪光灯泡的发明，让新闻记者能方便地携带摄影设备，拍摄也更快、更准、更真实。

时至今日，技术的进步和互联网的强势发展，改变了观众的阅读习惯，也让越来越多的新闻媒体转向自由摄影师。《纽约时报》聘用了52名图片编辑，其50%的视觉影像素材依靠自由摄影师提供；《华尔街日报》聘用了24名图片编辑，其66%的专题报道图片和33%的新闻报道图片由自由摄影师提供；《华盛顿邮报》聘请了19名图片编辑，其80%的国际新闻图片和50%的政治新闻图片由自由摄影师提供。2013年，《芝加哥日报》更是裁员28名摄影师，其中还包括普利策奖获得者，转而依靠大量的自由摄影师。

新纪实摄影，来源于约翰·萨考斯基在1967策划的一场名为"新纪实（New Document）"的摄影展，展览展出了三位年轻摄影师的作品。当时《纽约时报》对此次展览评论说，这些摄影作品"展现了拍摄对象的转变，它指出了一个新的方向：拍摄内容要随意，好像快速的街拍，拍摄对象要再普通不过，普通到你无法给它归类"。《纽约时报》的评价，也给新纪实摄影的风格定了性。如果说以前的纪实摄影是以一种宏大叙事的方式，来关怀社会，那新纪实摄影采用的是一种更个人化和生活化的拍摄方式。甚至可以大胆地说，新纪实摄影打开了街拍摄影的大门。在智能手机和社交媒体大行其道的今天，不仅专职的新闻摄影师正在被自由摄影师取代，就连手机新闻（phone-journalism）也大有取代新闻摄影（photojournalism）之势，越来越多的媒体都在培训摄影师如何使用苹果手机拍摄新闻照片。这种强调"我""在现场"的态度，也让新纪实摄影逐渐模糊了与纪实摄影的边界，而成为媒体的主流。

《静谧》，极简主义

《重炮与玩偶》，观念摄影

《静谧》，摄于瑞士，停泊的小船和平静的湖面，被简化成了黑白两色以及以平面和线条为主的构图元素，这种极简效果，强化了一种平静和纯粹的心灵感受。

《重炮与玩偶》，摄于俄罗斯堪察加半岛上一处被遗弃的军事基地，炮口正对着的方向是美国的阿拉斯加。堪察加半岛东部距离阿拉斯加 1 000公里，这比上海到北京的距离还要近。正因为如此，在苏联时期，堪察加半岛被列为军事管制区，禁止外国人进入，直到1991年才解禁。摄影师将可爱的玩偶和废弃的大炮放在一起，给人一种错愕和荒诞感。这究竟想表达的是对世界和平的祈望，还是对战争和暴力的嘲讽，每个观众心里都有自己的答案。

极简主义是兴起于二战后，尤其活跃于20世纪五六十年代美国的一种视觉艺术风格。虽称"极简"，它的内涵和影响却一点不简单。

在视觉艺术领域，它与几何抽象主义密切相关，其根源在于包豪斯艺术，荷兰风格派运动的代表蒙德里安、至上主义的代表马列维奇，以及俄国构成派运动都对其有深远影响。

极简主义常用于设计和建筑，指尽可能减少过多细节，只留下最根本的元素，以消除不相干内容对观众的干扰，让观众自主构建对作品的意象空间。这种对简单、本质的追求，与日本文化中的"侘寂"（Wabi-sabi）审美不谋而合。侘寂，在日本特指本性不完美的、瞬间的和有残缺的

美，其美学特征包括不对称、粗粝、精简、朴素、低调和亲密。美国艺术家莱昂纳多·科伦认为"侘寂"的精髓是："削减到本质，但不要剥离它的韵，保持干净纯洁但不要剥夺生命力。"最能体现侘寂美学的无疑是日本插花艺术，花艺师修剪掉多余的花枝和叶子，让花朵本身来展示它最本真的美。日本俳句也是侘寂美学的典型代表，这是一种格式为三句，含有日文音（一种语音）和季语（用以表达四季和新年的用语）的短诗，常用来抒发一种幽隐的多愁善感式的心境。

如今侘寂风大行其道，建筑和时尚艺术领域都有侘寂的踪影，摄影也不例外，其中尤以日本摄影师为主。拍摄角度介于主观和客观之间的奈良原一高、擅长拍摄高反差黑白人体照片的细江英公以及拍摄对象多为日本园林和建筑的石元泰博，都是蜚声国际的日本摄影师，他们的作品中都能找到侘寂美的痕迹。

极简主义简化环境的一切而强调主体对象本身的宗旨，也为观念摄影奠定了基础。当代社会中的观念摄影，在形式上是去艺术化、避开画意，在方法上是采取直接摄影的手段，拍摄对象的选择呈现出一种随机的不相关性，观众在这些毫不相干的人或物之间形成自己的联想，通过这一过程，摄影师也就完成了他自己的思想表达。如果说带有侘寂美的极简主义，以其强烈的形式感和美学内核给人以平静的自省，那观念摄影则以一种没有章法的杂乱给人内心带来躁动。

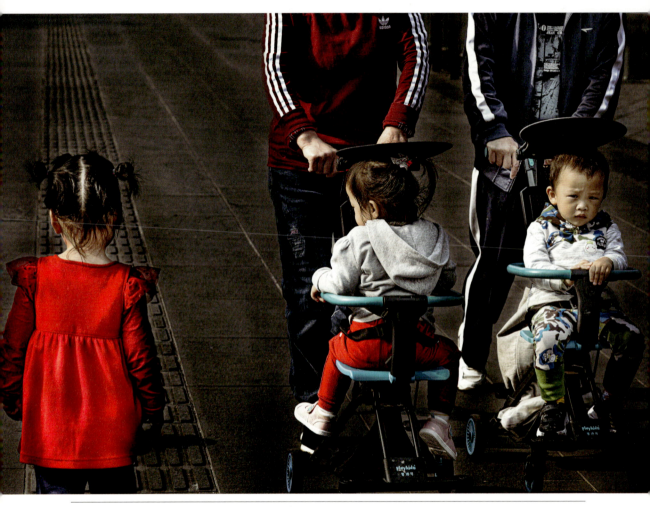

《生育是个大问题》，观念摄影

　　摄于上海静安雕塑公园。这是一张具有观念摄影风格的照片。其观念性体现在，摄影师在拍摄时，并未将美感和构图放在首位，而是将重点放在元素的选择和组合上。两个幼童坐在童车上，由大人迎面推来。另一名红衣女娃背对着镜头，向道路的另一端走去。这样的画面构成，具有一定的象征性，它代表了新中国在各个历史时期实行的不同的生育政策，而相对而行的孩子们，则表达了摄影师对这些的生育政策的思考。

《清凉世界》，创意摄影（经过三次曝光处理）

创意摄影，与其说是一种摄影风格，不如说是一种摄影方法。当摄影师更注重内容和观念的表达时，它就偏向于艺术摄影；当摄影师更注重形式的表现和对视觉的冲击时，它就更偏向广告摄影、时尚摄影。前者是一种更为严肃的摄影创作，后者则始进入图像艺术的领域，并更多与商业挂钩。

艺术摄影在摄影史上是占有一席之地的。20世纪40年代，美国一些具有影响力的艺术机构，如纽约现代艺术博物馆，设置了独立摄影部门，并聘请被称为"摄影史之父"的博蒙尔·纽豪尔担任馆长，这可以说是以权威机构的形式，确定了摄影作为一种艺术形式的地位。但彼时，艺术摄影和画意摄影的身份界限却极为混淆。直到七八十年代，裸体艺术摄影、肖像摄影、风光摄影等风格大行其道，这些风格的代表摄影师，萨利·曼、罗伯特·梅普尔索普、罗伯特·法伯、辛迪·谢尔曼，恰好都是摄影圈的宠儿，艺术摄影的内涵才愈加明晰起来。

随着数码科技的发展和媒体形态的转变，艺术摄影常凭借多种创意手法，而与其他许多摄影风格产生重叠。艺术摄影的常见创意手段包括：

➤ 奇特角度。这种方法不借用任何其他材质或手段，就能达到创意效果，因而也是最难的，最常见的例子，就是巧用借位的方法，产生一种视觉错觉。

➤ 二次创作。在现成照片基础上，利用其他材质做出特殊形态，比如用水、火制造污渍、渲染、侵蚀、烧焦等效果。

➤ 其他媒介。可以将照片打印在其他物体上，比如木材、硬板、面料等非常规的照相介质上，并在此基础上做变形。

➤ 聚焦曝光。可采用散焦、失焦、追焦、变焦拉曝、多重曝光等方式，得到不同效果的照片。

➤ 巧用道具。可利用令人意想不到的道具来取景，比如透过玻璃、杯子、水瓶等具有透明反光效果的介质拍摄。

➤ 后期制作。

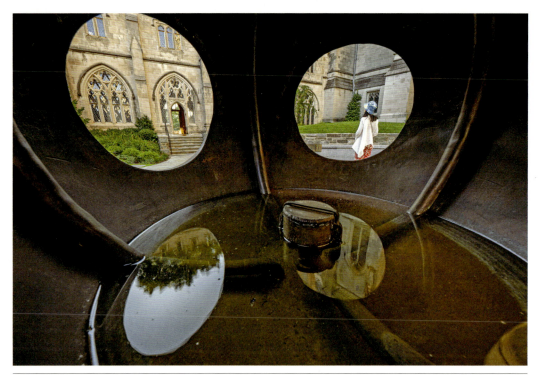

《晨祷》，创意摄影

　　照片摄于华盛顿国家大教堂。教堂内有个喷水池，拍摄当日清晨，没有喷水，摄影师就灵机一动，把镜头伸到镂空的喷水装置中间，透过两个孔，拍摄外面的景象。因为使用的是14毫米超广角镜头，原本狭小的喷水洞内空间豁然开阔起来。这是利用角度的奇特进行创意摄影，带给人耳目一新的观看感受。

　　华盛顿国家大教堂的正式名称是圣彼得与圣保罗座堂，是全美第二大教堂，全世界第六大教堂。它始建于1907年9月29日，由西奥多·罗斯福总统安放基石。整个建筑工程持续83年，于1990年完工。

四、摄影风格的本质

　　风格为何物？

　　有人说风格就是坚持某种特征，重复N次，也就成了风格，所以实质上我们应把风格归于形式主义。知名英国艺术评论家、美学家克莱夫·贝尔曾说，一定有某种特质，缺乏它，艺术品就不能称为艺术品；有了它，一件作品至少就有了意义。这是什么呢？哪一个特质是所有物品共有的，能激发我们的审美情感呢？答案只有一个，那就是别有意味的形式。那些线条和色彩的独特组合，那些特定形式之间的关系，激发了我们的审美情感。

所以，形式美是摄影确定其艺术身份的一个重要因素。

在摄影的百年发展过程中，很多风格都逐渐被淘汰，销声匿迹。但无论摄影如何发展，它的本质是不变的，可以用如下的同心圆来说明摄影的构成：

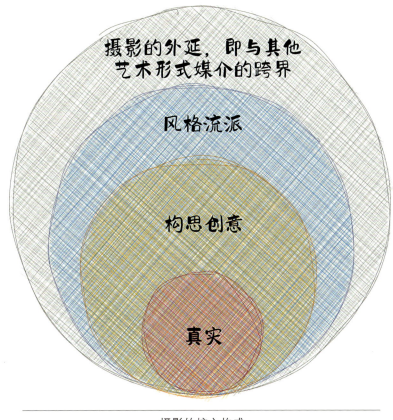

摄影的核心构成

如图所示，摄影应当以真实为核心，真实性是摄影的灵魂。摄影的外延，表现为摄影与其他艺术形态或媒介的融合、嫁接。当摄影与剪贴画结合，就有了摄影蒙太奇；当摄影与流行文化结合，就有了波普摄影；当摄影与传播结合，就有了各种创意摄影（如时尚摄影、广告摄影等）……摄影的内圆层次越多，它作为一种独立艺术形态的身份就越确定，包裹在其外层的圆面积就越广，摄影的外延也就越丰富，形成新的摄影风格的可能性就越大。但这一层外圆是不稳定的，那些新冒出来的摄影风格，也许会在发展过程中沉淀下来，并进入下层圆中；也许可能在历史的推进中逐渐消失。

摄影的外延，充满了多种活跃因子，它们既向外拓展，也向内延伸。我们不知道哪天会出现一种新风格，甚至新艺术形态，也不知道什么时候它的内部风格产生基因突变，诞生摄影中的梵高和高更。但只要摄影的外延足够丰富，内核足够稳定，新风格的显现就令人期待。

《从玻璃小屋观码头风云》

构 图

一、视觉心理效应

人在看东西时，大脑也在进行大量的运算。人的每只眼睛有1.2亿个感光细胞，有100多万个视觉神经纤维通向大脑。人眼看到的信息，通过这些组织进入大脑，进行分析。我们知道电脑的图像处理特别耗能，处理高清或复杂多层的图像文件时，就更加消耗资源了。同样，大脑为了整合进入其中的巨量信息，就会对图像加以简化、有序化和规律化。通过这样的方式，大脑会分泌一定的多巴胺，作为奖励。这就是为什么我们在看到无序、混乱的图像时，会感到焦虑暴躁，而看到统一、有序的图像时，会感到愉悦的原因。

大脑的这种运作机制和给我们带来的心理影响，就是格式塔效应。"格式塔"是德文"Gestalt"的音译，意指图案、布局。格式塔效应指的是，人以整体的图形或结构为单位，进行视觉辨识和认知，而不是以组成这些图形的个体部件为单位。一言以蔽之：整体比其部件的总和更有效。

整体性、具体化、组织性和恒常性是主要的格式塔特征，它揭示了人在进行视觉观察时，是以怎样的方式来分析和感知的。

1. 整体性

整体性指的是，当我们看到某一实体的组成部分时，并不能辨识出这些零部件的关系和规律，只有在更广泛的条件下，当这些零部件互相关联时，我们才能识别出该实体。也就是说人倾向于先看到整体，再看到部分。

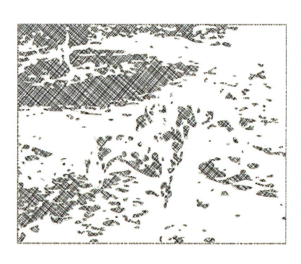

就像右图，我们能一眼看出站在地上的狗的轮廓，它站在左上角的树旁。但画面中，并没有连贯的线条勾勒狗和树，在看出它们的形状后，再定睛一看，我们才会发现画面中都是一些不规则的斑点的堆砌。虽然我们识别出狗和树是一瞬间的事，但大脑早已飞速地解析了斑点分布的逻辑，在一堆繁杂、无意义的图案中找到了相互关联的事物。

2. 具体化

具体化是指，人的感知具有建设和创造的功能，比起感官刺激，人的感知能自动填补出缺失的空间信息。比如右图中的A图形和C图形，图案里没有专门画三角形和三维球体，但三角形和球体却是我们识别这一图像的第一反应。再比如B图形和D图形，人们的眼睛会把几个不同形状的独立图形，视作一个整体里的组成部分。

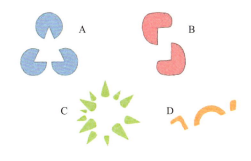

3. 组织性

组织性是指，在看一个图形时，人们的大脑根据以往的感知经验，会对该图形有不同的理解，并在不同理解中的图形里来回跳跃。但在同一时间点上，人们只能看到一种形状，并不能同时看到两种。比如右侧左图是内克尔立方体，我们无法确认正方体是朝向哪一边的；以及在右图中，我们时而看到两张人脸，时而看到一个花瓶。

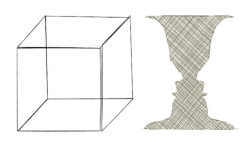

4. 恒常性

恒常性是指，人们在识别简单的几何物体时，不会受到物体旋转、平移、缩放、变形或不同光线、不同部件特性的干扰。例如以下左图中，人们会把A、B、C、D中的物体都分别视作同一个物体，即便它们的形式各有不同。人们更倾向于这是一个物体的不同角度，而不是四个不同的物体。但在右图中，则倾向把上下两组视作不同的物体。

二、视觉艺术法则

正是因为人在看东西时，具有格式塔效应，因此才研究总结出一系列艺术形式的法则，形成视觉艺术中构图的规律。遵照这样的规律，人们把各种艺术元素进行有效的排列组合，以适应人眼观看的习惯。

构图，归根结底，是一种做减法的艺术。大千世间，人眼看到的太多，如何把无用的东西过滤，将有用的东西做有意图的组合，把平凡的东西变得不凡，在众多对象中突出主体，这是艺术创作者的职责，也是构图最大的功能。

要了解构图的基本规律，先来看看形成构图的艺术元素有哪些：

线条，是一种路径，对视觉具有引导作用。

形状，由边缘界定的空间，可以是几何形也可以是一个统一的整体。

色彩，包括色相、明度和纯度（或叫色调、明暗和浓度）。

肌理，有触感的表面质感。

明暗，通常指光线照射下的光影效果，多用于突出立体结构。

结构，立体的长度、宽度、深度。

空间，实体所占的空间或介于留白之间的空间。

将这些艺术元素进行排列组合的基本原则包括：

1. 对称与均衡

自然界中到处都有对称的图案，它天然给人一种整齐、安定、单纯、寂静、典雅、完美的朴素感，是人们最习惯的一种视觉感受。但在运用对称法则时，可以在整体对称的大布局下，如下图所示加入一些不对称的细节元素，避免画面因过度对称而造成单调、呆板的感觉。

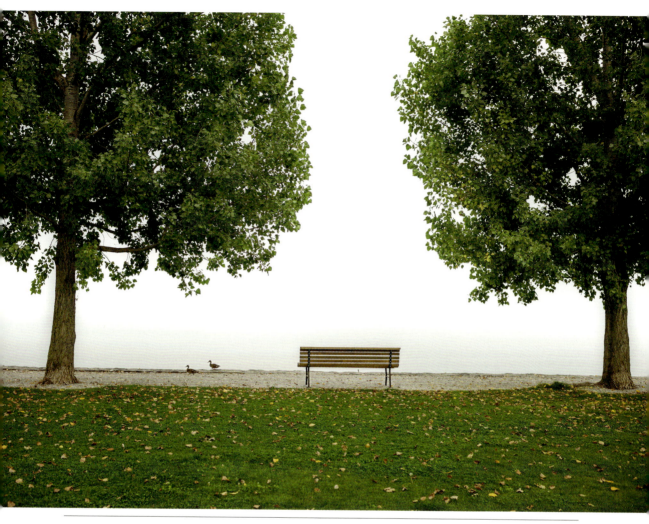

《湖边十月》

照片背景清爽干净，几乎没有杂物，左右两棵绿树，既起到稳定画面重心的作用，对称的位置和相似的形状，也给人以对称和谐的愉悦感。

视觉艺术上的均衡，更多地表现为一种视觉心理的均衡，并非物理学上各种力量处于相互均衡的状态。这是根据视觉形象的大小、轻重、色彩等要素的分布而形成的。画面上通常以视觉冲击最强烈的点为支点，其他要素以此支点保持视觉上的均衡。均衡也分为对称式均衡和不对称式均衡。画面上任何一个元素，都会因其形式、大小、颜色或纹路的不同，而产生不同的视觉重量，我们可以通过一定的占比，使画面的各大元素保持一定的稳定，以达到均衡的状态。

此外，各个元素中，一般而言人在画面中的权重最大，动物次之，植物再次之，静物最小。因为具有生命力和动态感的元素，最能吸引观众的注意，其权重相应就最大。

《荡秋千》

右边的小女孩体型明显小于左边的，但因为她正处于秋千荡起的最高处，势能最大，因而能与左边的女孩形成画面上的均衡。

2. 对比与和谐

对比的方式千变万化，各元素间的差异性，皆可形成对比，包括大小、明暗、深浅、多少、高低、远近、刚柔、动静、粗细、疏密、干湿，等等。通过对比，能形成视觉的层次感，也能起到强调主体的作用。比如白色背景上的黑色字体就比棕色背景上的黑色字体更清晰，三角形一般给人带来稳定和力量感，圆形则体现圆滑与和谐感。

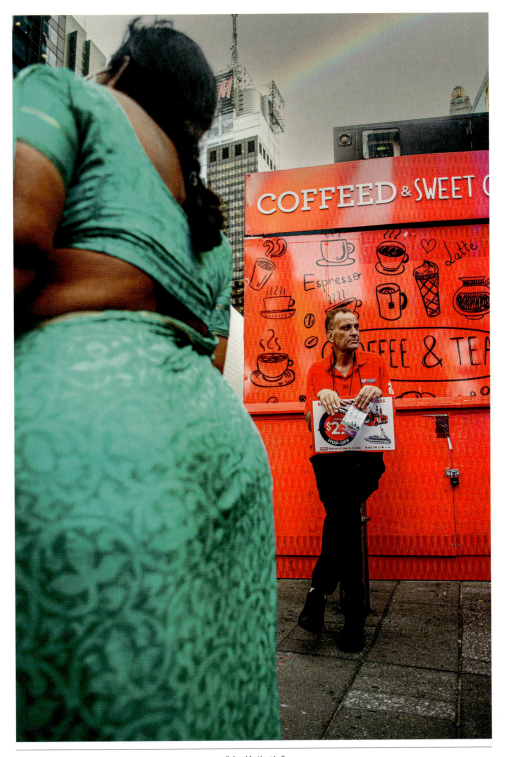

《纽约街头》

　　近处黑人女郎的体态和衣服的颜色，与远处白人男子的体态、着装的颜色及其背景颜色，形成鲜明的色彩、大小和远近的对比，在视觉上具有一定趣味性。

3. 主从与重心

重心是一种吸引观众视觉注意的重要因素，任何形体的重心位置，都与是否给视觉带来安定的感觉有关。常见的色彩或明暗分布可以对视觉重心产生影响，线条也可以通过引导观众的视线，而达到形成重心的目的。另外，利用材料的不同肌理也可形成视觉重心，比如浮雕可以在二维平面上呈现出三维效果，起到突出重心的作用。

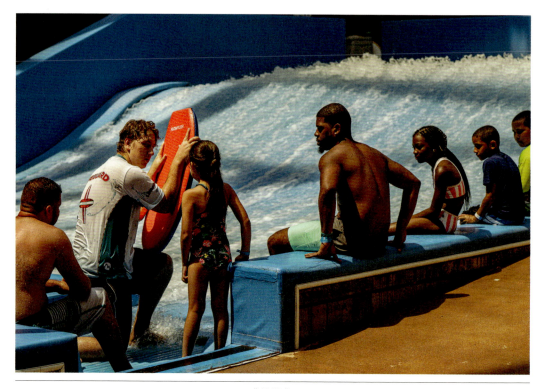

《教练》

画面中所有人一字排开，他们的脸都朝着同一个方向，望着小女孩和正在训导她的教练，视觉重心就自然而然地落在了两个主角身上。

4. 比例与尺度

比例是画面中，部分与部分或部分与整体之间的占比。在自然界及人工环境中，但

凡具有良好功能的物体都具有较好的比例关系。

在平面构成中，最常见的比例是黄金分割。除此之外，还有整数比、平方根矩形等。整数比2∶3、3∶4和5∶8等构成的矩形具有匀称感、静态感，而由数列组成的复比例（2∶3∶5∶8∶13）所构成的平面，具有秩序感、动态感。这些在建筑设计中更为常见。

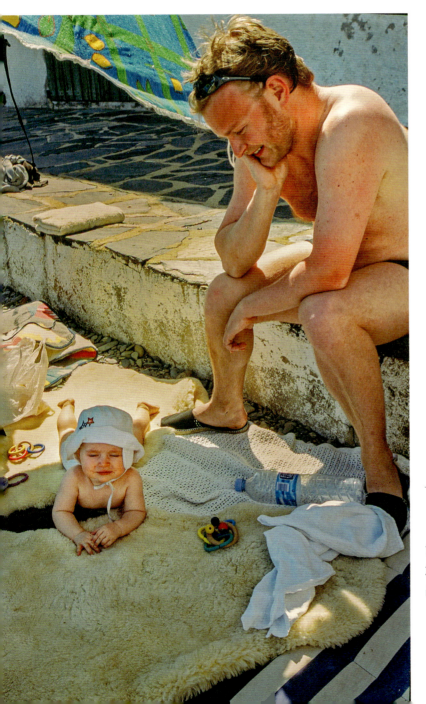

《父与子》

这张照片运用的是典型的黄金分割构图，婴儿正处于螺旋式黄金分割核心圈上，因此画面的中心主体十分突出。

5. 节奏与韵律

节奏大多是指音乐中不同音符间的组合，以形成轻重缓急的节拍变化，在视觉艺术中，特指视觉要素通过有规律的组合重复，而产生的运动感和韵律感。这是对点、线、面、图案的安排，可以通过各个元素的穿插、衬托及其大小、疏密、方向等变化，来实现统一或运动的效果。中国古代佛塔和古埃及金字塔，是具有韵律感的视觉形象代表，塔基至塔顶一层层的变化，是一种渐变的秩序，如同音符由强到弱、由高到低。

《门禁》

玻璃墙后的绿色长柱，两根一组，以相同的间隔重复，同时穿插与之垂直和平行的不锈钢铁柱，仿佛交响乐谱。

6.统一与变化

在视觉图像中，既要求各要素，在形体、色彩、线条、明暗、刚柔等形式上有相似性，以保持视觉的统一性、条理性和规律性，又要求它们在一定程度上有些许的变化，以避免过分的一致而导致的单调、枯燥和沉闷。统一性可借助前文提到的对称、对比、比例等手段达到，而要体现出变化性，就需要创作者把握好一定的尺度和范围。最简单和最直接的方式是，保持较少的画面构成要素，但组合形式可尽量丰富些。

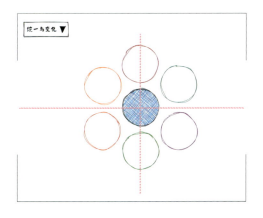

《老城厢除夕盛景》

张灯结彩的豫园，充满着喜庆气氛，星芒光透过灯笼将异彩射入熙熙攘攘的人流，画面既统一和谐，又生动而富于变化。

7. 其他原则

除了以上六大基本形式美原则外，在构图上还有一些小诀窍，可以帮助提升画面的观看效果：

➤ 图像中必须有视觉中心，避免画面扁平化、图案化。

《What's Up?》

画面中虽然有若干人，但左边挥手的男人，因面向观众，加上动态效果，使其成为视线聚焦的重心。前景中与小狗玩耍的年轻女孩，更突出了画面的透视感，避免了扁平化。

➤ 视觉引导线要带领观众的视线遍览整幅画面。

《雪域》

贯穿画面的竖线条，引导视线由近及远地遍览了整幅画面。

➤ 高对比的元素，即便再小，也好过面积大但对比感不强的元素。

《地球与星空》

左下角的人虽小，但与充满整个画面的地球仪形成巨大的反差，视觉效果十分明显。

➤ 显眼的对象尽量不要置于画面中心，除非是对称构图，周边有足够的其他元素来构成平衡。

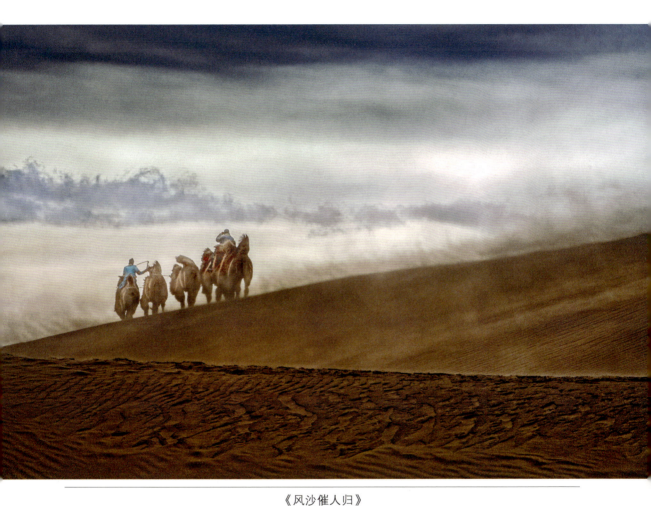

《风沙催人归》

驼队处于画面的左下角，正好与右边上扬的沙漠形成视觉平衡。

➤ 尽量避免画面二分化，也就是不要让水平线把画面分割成相等的两部分。水平线的作用是突出天空或地面，如果是表现云彩、日出或日落的，则天空可占比多一些，如果是表现风景的，地面可占比多一点。

《黄昏里的女神》

　　水平线将照片分割成了两部分。黄昏时分红彤彤的晚霞格外迷人，自由女神像在霞光的映衬下，显出与白天不一样的神秘之美，因此天空占了画面三分之二的比重。

➤ 细节空间和留白空间的对比拿捏，可以告诉眼睛该往哪里看。

《晚归》

　　占据照片四分之三的湖面，好比画面上的留白，几只野鸭游过，留下淡淡的涟漪，即刻成为视线焦点。

➤ 建议画面上物体间的各个空间要有所不同，这样能让画面更有趣味，也更生动。

《加勒比海滩》

三名游客的间距错落有致，表情和身姿也各不相同，清澈的海面上浮游着不少其他游客，但她们三人一致朝画面外的同一方向望去，时间仿佛在这一瞬间静止。

三、构图的基本类型

虽然构图没有既定的公式，但大众的观赏习惯和审美心态，按照格式塔效应，仍具有一定规律。因此在形式美的基本法则下，经常使用到的摄影构图方式包括：

1. 几何构图

（1）点的构图。

i. 单点构图，多以中心点的位置出现，具有突出主体的明显效果。

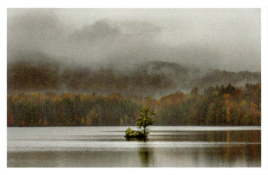

《独树一帜》

湖中央的那一棵小树，不仅是视觉中心，也和朦胧的背景形成反差，进一步渲染了画面幽深、宁静、孤寂的意境。

ii. 多点构图，具有突出主次关系的效果。

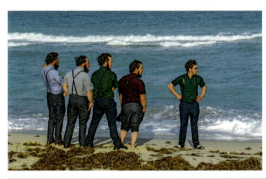

《家族计划》

兄弟五人站在海滩边，一人与其余四人拉开间距，似乎是兄弟中的带头人，他们面部一致地望向远方，背景逐渐涌起的海浪，仿佛预示着他们将为家族的未来生活一展宏图。

（2）线性构图。

线性构图往往具有视觉引导的作用。

i. 直线构图，使画面具有向左右上下的视觉延伸感，增加画面的张力。

➤ 水平线构图，通常给人以宽阔、安宁、稳定的感觉。

《大西洋赌城里的辣妹》

横向构图的画面显得街道空旷而宁静，一名打扮入时的辣妹正疾步走过，与鲜艳的红色墙面相互映衬，有令人惊艳的效果。

➤ 垂直线构图，通常给人以高大、威严、隆重的感受。

《喷泉与落日》

这是公园内的一景，落日的阳光从树叶缝隙中穿射进来，洒在空气里，格外温暖，喷泉水柱布满大半个画面，给原本休闲的氛围增添了一丝灿烂。

➤ 斜线构图，又称对角线构图，是指将两个或多个主体安排处于对角状位置，既能有效利用画面对角线长度，打破水平或垂直构图的均衡，形成一种不稳定的动感，还能形成主体间的关系。

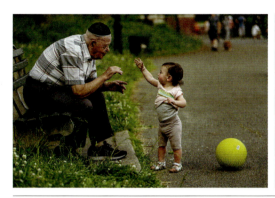

《忘年交》

老人和小孩的头部以及右下角的圆球，形成一条隐形对角线，观看时，观众能在无意识的情况下产生一种协调感和流畅感。

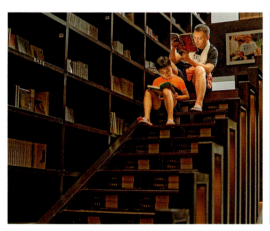

《书店新景》

阶梯形成一条直接对角线，对角线的尽头是一对聚精会神阅览书籍的父子，形成视觉重心。

➤ 交叉线构图，又称X形构图，是指将线条、影调等按X形布局。此类构图透视感较强，有利于把观众的视线引向中心，同时画面具有向四周扩散的效果。常用于拍摄建筑、公路、田野等意在表现宽广、延伸的题材。

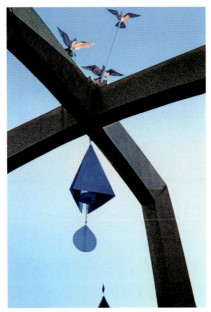

《愿和平永驻》

和平鸽与蓝色的天空，在X形构图下，显得开阔、安宁而深远。

ii. 曲线构图，画面优美且具有强烈的视觉引导性。

➤ S形构图，利用画面结构的纵深关系形成S形，引导观众按S形顺序，深入到画面里；S形曲线具有优美、雅致、悠扬的特点。

《金色滩涂》

以明暗面的线条构成S形，左下角的渔民为起点，直至右上角的最亮处。

➤ C形构图，和S形构图一样，既有视觉引导性，也有优美的视觉效果；让观众在观看照片时产生舒畅的延伸感，同时将处在C形缺口处或最高处的主体烘托为视觉中心。

《演绎》

弧形的观礼台微微向左上方翘起，所有观众的视线都聚焦在观礼台内，除了一个调皮的小男孩与他人视线背道而驰，这既平衡了画面的重心，同时也突出了他的主体地位。

➤ U形构图，也是调整了开口方向的C形，具有烘托主体的作用。

 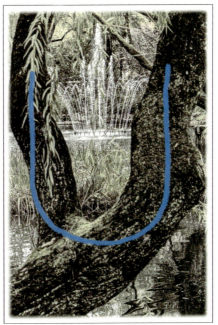

《园林中的喷泉》

从两根树干形成的U形前景中，观看远处的喷泉，画面具有一定的趣味性。

➤ L形构图，画面具有一定的流畅感，并且处在L形线条上的元素极易成为视线的焦点。

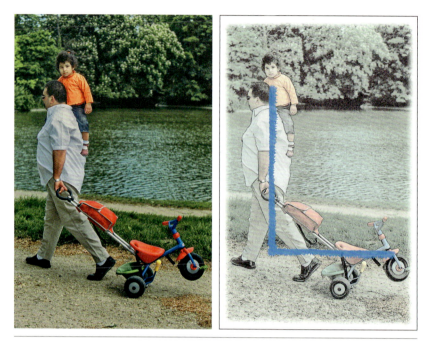

《爸爸的肩膀》

扛着男童的父亲和童车构成了典型的L形，画面富有变化，且拍摄对象占据了整张照片，比较充实。

iii. 复合线构图。

《川藏公路》

多重线条的构图，既表现了景色的开阔，也聚焦了公路的蜿蜒和陡峭。

iv. 辐射线构图。

根据视觉倾向，辐射线能够表现出两类不同的效果：一类是向心式的，即主体在中心位置，四周景物形成指向中心的引导方向；另一类是离心式的，即四周的景物或元素背离中心扩散开来。

➤ 向心式辐射线构图能够将观众的视线引向中心，但同时产生向中心挤压的感觉。

➤ 离心式辐射线构图具有开放式构图的功效，同时使画面具有舒展、分裂、扩散的感觉。

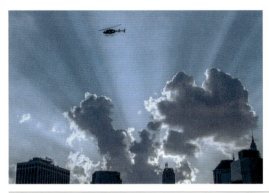 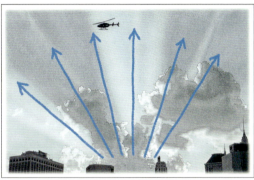

《直升机飞临曼哈顿下城区上空》

最常表现辐射线构图的是丁达尔效应，正如这张照片，发散性的光线，给画面增添了壮观、磅礴的气势。

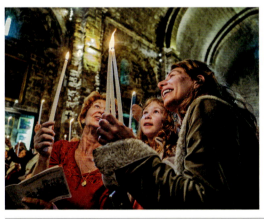

《感恩》

教徒们的视线和蜡烛的走向一致，形成隐形的辐射线，该辐射线自下而上聚集于光亮的中心。

v. 涡旋线构图，具有强烈的纵深感和视觉引导性。

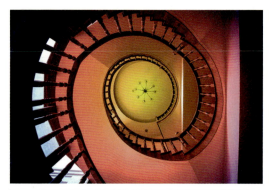

《楼梯》

画面里的涡旋线还增添了照片的层次感。

（3）几何形构图。

一般能形成明显的平面图案效果。

i. 圆形构图。

圆形构图给人以饱满、完整、柔和、聚拢的感觉。圆形构图划定了构成作品的视觉对象与范围，同时它也将作品从其环境中分离出来，而成为一个突出的中心，我们可以用单个圆或多个圆构成有趣的画面。

《镜子》

几重圆圈的叠加，让该画面充满平面艺术的效果。

《越洋乐队》

这张照片摄于诺曼底登陆70周年庆典活动上，一支美国高中乐队应邀在现场演奏。摄影师没有采取常规的中心圆构图，而是将两个喇叭的圆面置于对角线上，更添趣味性和观赏性。

ii. 三角形构图，具有安定、均衡、灵活等特点。以类三角状的中心为创作对象的主要位置，三点框定对象在画面中的范围。三角形可以是正三角、斜三角或倒三角，其中斜三角的形式较灵活也较常用。

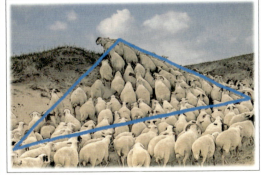

《回家》

在户外，摄影师带着构图的意识拍摄时，就需要仔细观察地形和活动的拍摄主体。比如这张照片中的羊群无意识的移动，在摄影师有意识的等待中，形成了三角形构图，画面就有了美感和意义。

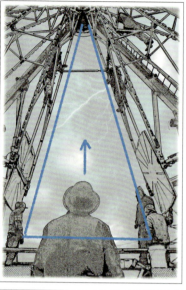

《雷电来了，快撤》

　　这也是一张典型的三角形构图的照片，人物和闪电都置于三角形内。画面为蓝灰色，色调干净单纯，结合三角形的框架，很好地烘托了主体。

iii. 矩形构图。

《七彩门》

　　矩形是最常见的几何形，优点是中规中矩、四平八稳，缺点是平平无奇、简单无趣，但如果能利用现场条件，几重叠加，画面立刻就丰富了起来。比如这张照片，因具有画中画效果，而增加了看头。

iv. 异形构图。

《创意外墙》

借用大楼墙面不规则的镜面，形成创意效果。

（4）多重元素构图。

《占卜的少女》

　　这张照片采用多重元素构图。背景的白色座椅是两个大的倒U形，把坐在椅子上的两名中年妇女圈了起来往前推，一直推到眼前少女的位置，让人有呼之欲出的力度感；少女头顶的花环呈小倒U形，把少女扣在画面的中心。背景中妇女的脸庞和处于前景的少女脸庞在画面中形成了一个倒等边三角形，少女的脸庞正是倒三角形的顶点，两名妇女脸庞的位置连成了倒三角上方的一条边，形成了头重脚轻的压力感。几何图形的元素，通过相似性的叠加，再加上虚实关系的烘托，让这幅作品富有情趣。

2. 摄影语言构图

（1）虚实对比构图。

《花季少年》

虚化的背景里，缤纷多姿的色彩似乎映衬着美少年的绚丽青春。

《老伴》

这张照片前后景都被虚化，只有中景的人物清晰，这种虚实交错的手法，让主体十分突出。

（2）动态模糊构图。

《地铁里的钢管舞》

模糊的表演者，增加了画面的动态效果，让人有身临现场的感受。

（3）框架式构图。

这是一种在古典绘画中常用的构图形式，通常在画框边的前景处，放置物件或借用天然静物，可以起到引导观赏者视线的效果。该构图形式常见于矫饰主义和巴洛克时期的艺术家作品中。保罗·委罗内塞、鲁本斯以及印象派画家卡耶博特，尤其擅长使用该构图方式。

《洞窥》

以桥梁的拱洞为前景，形成取景框架，体现摄影师的巧思和不同于常人的观察视角。

《经理站街》

照片摄于纽约街头，一名商店经理在炎炎夏日依旧西装革履，层层穿戴，站街迎客。

这原本是再普通不过的街头一景，却因布满气球的前景框架，而显得趣味十足，充满看点。有时候，前景的巧妙选择能让一张平平无奇的照片脱颖而出。它可以增加装饰效果，营造照片的故事性，改变观众的观看体验，加强画面的立体感。

（4）平衡构图，由对称而带来的协调、平静和秩序感。

i. 均衡式构图，画面结构对称，重心对应，给人以平衡完美的感受。

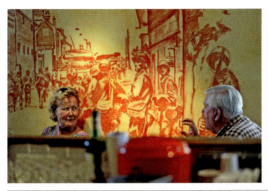

《讲述》

两位老人对望的视线，形成一条平行于画面的水平线，具有对话的画面感。

ii. 内容平衡构图，一般指若干拍摄主体的相同或相似，镜面映像是最典型的内容平衡构图。

《蓄势待发》

巧妙利用镜子里的倒影，形成平衡构图，画面富有趣味性和故事性。

iii. 形式平衡构图，一般指若干拍摄主体形式的相同或相似。

《两扇窗户一样美》

如果只是表现一扇窗的风景，照片则沦为呆板、普通之作，利用两扇一模一样的窗户，画面就有了一定的构图，加上木质的墙面背景和窗外生机盎然的绿植，色彩和形式都丰富不少。

（5）肌理构图。

i. 材质肌理构图。

《雨中的悼念》

这是利用大量相同的现成物，按一定的规律排列，以形成肌理效果。

ii. 动植物肌理构图。

《落叶满山坡》

也可利用大自然中现成的肌理入镜拍摄。

（6）色块构图。

实验结果显示，人辨别物体颜色的速度快于辨别形状，因为颜色刺激占用的大脑资源较少，激活视觉刺激的速度更快，人的反应也就更快。因而，人对颜色的反应更为敏感。也有心理学研究显示，形状比色彩能更有效地区别事物，但色彩的表情作用却远远超过形体。

但其实很难明确，形状与色彩究竟哪个更为重要，这更多与艺术家的个性和个人风格有关。比如，马蒂斯更注重色彩的语言，而毕加索则更对形体感兴趣。

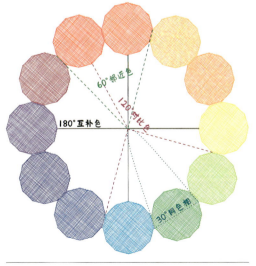

色轮

i. 同色相构图。

色彩具有三要素，色相、明度和纯度，其中色相是色彩的最大特征，是色彩的相貌，即色彩的名字。红、橙、黄、绿、青、蓝、紫是最基本的色相。

《新世贸大厅》

这张照片以蓝色色相构图。单纯的色彩、规律的条纹、对称的结构，都给人以庄严、肃穆之感。

ii. 互补色构图。

色轮上相对的颜色为互补色，也叫对比色。比如橙色和蓝色，红色和绿色，黄色和紫色。

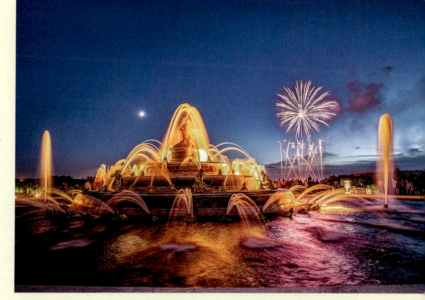

《凡尔赛之夜》

烟花的紫色和反射在喷泉里的黄色、橙色灯光，以及天空的蓝色，各自形成补色。互补色对比强烈，在颜色饱和度较高的情况下，能产生震撼的视觉效果。

iii. 邻近色构图。

在色轮上，两种间隔在60°的颜色为邻近色，邻近的色彩，具有和谐过渡的关系。

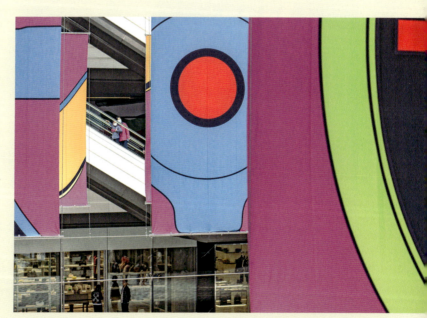

《商厦》

蓝色的色块和紫色的色块形成邻近色。邻近色在色相上有差别，在视觉上较为接近，而给人和谐舒适的感觉，因此在设计中广为应用。

（7）光影构图。

《观画》

《老物件》

　　这两张照片的场景十分简单，但光影的介入，增添了画面的故事性，渲染了怀旧氛围。光影就像一根魔术棒，利用得好，有化腐朽为神奇之功效。

（8）关联构图。

i. 形式关联构图。

《擦窗户的女主人》

　　上下一致且对称的窗户，因为女主人在窗口的出现，避免了画面的呆板和无趣。这张照片因色彩构成简单，而给人宁静之感，其中近似"克莱因蓝"的窗户颜色，加强了这种纯粹的效果。

　　"克莱因蓝"由法国艺术家伊夫·克莱因创作，其色彩RGB值为0∶47∶167，因而蓝得十分强烈。因此前并无如此极致的蓝，因此被誉为"理想之蓝""绝对之蓝"。

ii. 内容关联构图。

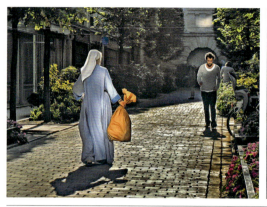

《相对而行》

　　虔诚的修女和表情凝重低头赶路的男士，面对面走来，一个象征着超脱的宗教，一个象征着庸碌的俗世，两者既相关又对立，增添了画面的内涵。

《二战老兵的骄傲》

　　画面的主角是身穿军装的老兵，前景的桌面上摆放着一份旧报刊，封面照即是老兵年轻时参战的模样，这些都增加了照片的信息量。

（9）并置构图，指一张照片上有两个既独立又有关联的画面，常常能起到"1+1大于2"的效果。

　　i. 上下并置构图。

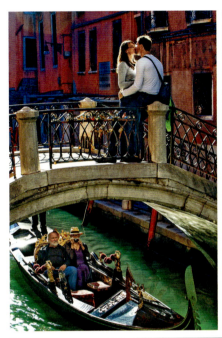

《岁痕》

　　桥上热吻的恋人和桥下船上的老夫妇各自成景，但如果只是简单的桥上热吻照，或是桥下游船照，则过于普通，利用并置的手法，丰富了画面的内容和意蕴。

　　ii. 左右并置构图。

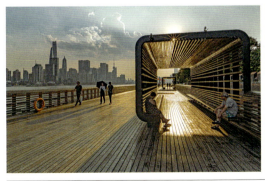

《老地方新时光》

　　左侧向镜头走来的行人，和右侧面向远方的老人，形成相对立的两条视觉线索，两幅画面的并置，将对立的视觉张力发挥到了最大，同时画面能激起观众的想象。

（10）反向构图。

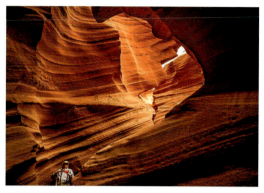

《羚羊谷洞穴》

这张照片，男人的朝向和岩石纹路的路径形成相反的方向，使得照片产生一定的张力。但张力又被形成洞穴的四条边所包裹，压制了张力朝画框外延伸。观众的视线最先定格在男人身上，沿着男人的朝向到达左下角的洞穴边，然后以对角线为路径回弹至画面右上角，达到了遍览整幅照片的效果。有人物的画面，较能形成反向构图，因为人有明显朝向，但一般以1—2人为宜，否则方向感过于分散。

应当说，构图既需要遵循一定的观赏规则，又不能墨守成规，紧抱着形式美法则不放，这就陷入了为形式而形式的圈套，削弱了主体的表现力和创作者的思想情感，画面也就缺乏生命力和生动性。毕竟艺术的天性是创新，它需要满足观赏者"喜新厌旧"的心理，否则艺术就一头扎进了故纸堆里，面对的只有消亡的结果。

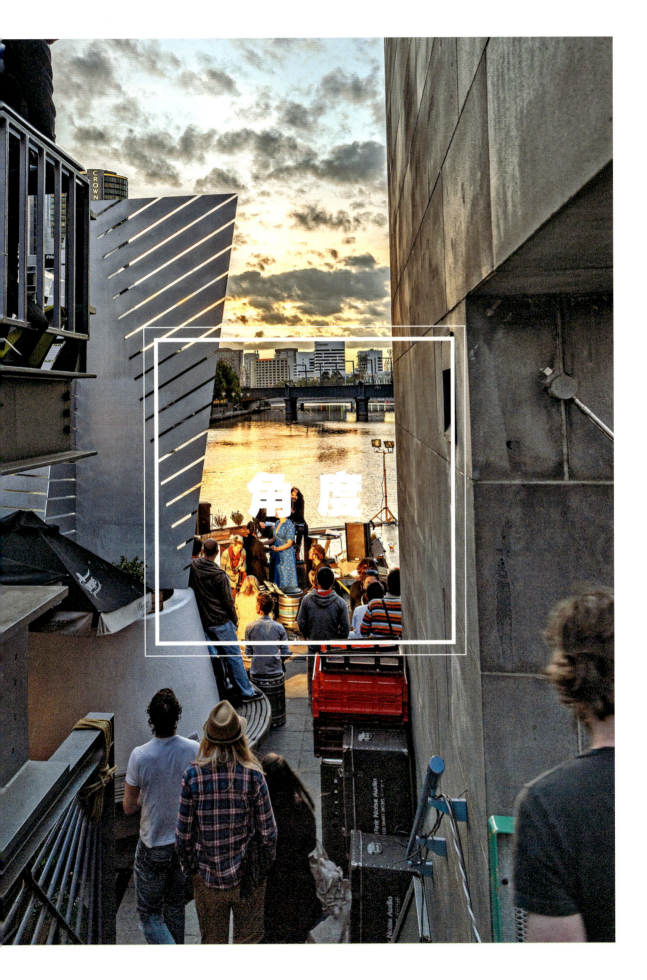

今天，现代化的数码摄影器材，已极大地满足了实际拍摄需要，但相机功能再发达，图像处理软件再先进，也无法代替摄影师选择取景角度。

角度，指照相机放置的特定位置，不同的位置会影响观众对拍摄主体的感知，制造出不同的观看体验和情绪。

拍照时，有经验的摄影师会从四个方面入手，以取得最佳取景效果。一是选择合适焦段的镜头，广角、标准或长焦；二是选择适当的距离，远或者近，产生的透视效果完全不同；三是选择机位的高低，仰视表现高大，俯视表现宽广，平视则接近于日常，一般情况下，应尽可能减少绝对的平视，避免平庸；四是再向左一点，或再向右一点，这是微调，力求最终画面的完整与完美。

一、摄影角度的分类

1. 按拍摄距离划分

摄影角度可分为：远景、全景、中景、近景和特写。

（1）远景。

即在较远的地方进行拍摄，用于展现广阔深远的景象，多用来记录规模较大的活动或刻画气势磅礴的景象，有时还能表现一定的意境。如能配合前景，画面会更有透视感和立体感。

（2）全景。

即拍摄物体整体，展现被摄物体的全貌。严格意义上的全景拍摄，是把相机环360°拍摄的一组或多组照片拼接成一个全景图像。因为全景拍摄的完整性和真实性，所以多用于商业和体育。

（3）中景。

指拍摄物体主体的四分之三，通常摄取人物站姿膝部及以上，或坐姿腰部及以上。由于取景范围较宽，既能拍摄到主体的细节，也能涵盖背景和环境，因此是被广泛采用的拍摄距离。

（4）近景。

指拍摄人物胸部以上，或表现事物主要部分，常采取虚化环境的技术手段，以突出主体。此角度多用来表现人物的面部神态和情绪，尤其眼神的波动，是画面的重心。

通常使用近景拍摄，来加强画面内人物和观众间的交流感和亲近感，拉近双方的距

《金顶传奇》

　　这是一张远景拍摄的照片，描绘了云南梅里雪山的壮观景象，尤其配合前景——位于山脚下的人群，让画面更有纵深感，并通过人的渺小和山的伟岸，强化了人们对这座神山的畏惧和崇敬。

　　离，以便更好地向观众传达拍摄人物的内心情感和心理世界。

　　（5）特写。

　　指拍摄人物和物体富有意义的局部，可起到放大形象、强化内容、突出细节等作用。由于特写角度具有形式夸张和局部强调的特征，常常能引发观众的好奇。

《小丑》

这是一幅典型的中景照片，既交代了人物，也明确了拍摄主体所处的地点和环境。

《蓝精灵》

　　这是一张典型的近景照片，撑满整幅照片的蓝发少女的脸，充满了灿烂的笑容，极富感染力。

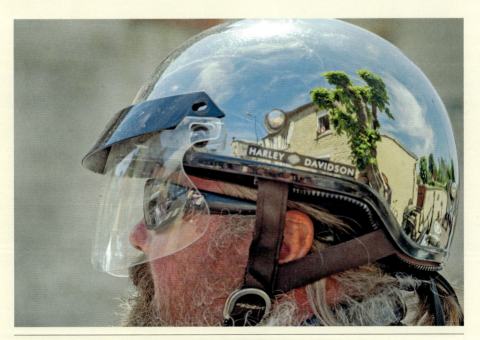

《头盔上的风景》

　　整幅照片聚焦在男子的头盔上，小世界里有大风景，让人不禁有放大头盔一探究竟的冲动。

2. 按拍摄方向划分

摄影角度可分为：正面、侧面、斜侧面和背面。

（1）正面角度。

指相机镜头正对拍摄对象，用来表现事物最主要的特征，适合拍摄安静肃穆的主题。正面角度拍摄下的画面更能和画外形成交流感。

《大画幅摄影师》

这是一张正面角度拍摄的人像，手持照相器材的摄影师，在暖阳下显得温文尔雅。

（2）侧面角度。

指相机镜头在被摄对象正侧面90°拍摄，用以交代动作方向及事物之间的联系，展现事物的轮廓特征和表现动作姿态。

《早期美国移民生活》

这是一张侧面角度拍摄的人像，老人侧对着镜头，眼睛望向不在镜头里的室外，且神情专注，十分生动。

（3）斜侧面角度。

斜侧面角度是指介于正面角度与侧面角度之间的角度。在客观对象中，很多时候只有从侧面才能看清其相貌，如走动的身影、运动的车辆、对话中的人物等。斜侧面角度可以弥补正面、侧面结构形式的不足，让画面更加生动活泼。在拍摄人像时，斜侧面角度是一个常用的角度，人们往往将"3/4人面像"作为最经典的肖像照。

《八卦消息》

这是一幅斜侧面角度的人像，人物表情活泼自然，青春的活力和欢快的氛围尽显无遗。

（4）背面角度。

指相机在被摄对象的后面进行拍摄，此类拍摄角度，观众代入感强，易于制造悬念和想象空间。

《驶离曼哈顿》

照片摄于纽约往来曼哈顿与史丹顿岛之间的渡轮上，摄影师站在一群乘客身后，拍下了面向曼哈顿楼宇的人群的背影，这一拍摄角度，营造出乘客各怀心思的氛围。

3. 按拍摄高度划分

摄影角度可分为：平角度、俯角度、仰角度、顶角度以及荷兰式倾斜。

（1）平角度。

即平视，也叫做正视，一般以成人正常自然站立位置的视角取景。平视角度拍摄成像特点比较自然，符合普通人日常的观察习惯，故较适合拍摄常规性题材，如日常生活、人物活动、风光小品等。由于角度平和且不易形成明显的透视变形，很多人会取此角度拍摄。但平视拍摄的缺点是过于平常，处于相似高度的被摄对象间，容易形成叠影和遮挡。因此平视角度比较适合表现主体清晰突出、相互之间无过多遮挡，且背景相对单纯的内容。

（2）俯角度。

即俯视，也叫"鸟瞰"，其拍摄特点是居高临下，通常能营造气势磅礴的氛围。

俯视拍摄的好处是前景、中景、远景相互不易形成遮挡，即使有遮挡也不会过多影

《恰逢少年时》

　　这是一张平视视角拍摄的照片，面对摄影师的镜头，一群参加课外活动的小朋友格外兴奋，纷纷做出各种鲜活的表情和手势，在平视的角度下，每一个人的神情和躯体动作都一览无遗。

《牧归》

　　这张照片以俯视视角拍摄，构图处理采用疏密相间格局，利用高视角的拍摄角度，抓住了牛群和羊群扬尘奔跑的瞬间，和宽广的平原以及美妙的光影融为一体。

响画面内容或细节表现。俯视拍摄通常用来表现绵延不绝的河流、叠嶂起伏的山峦、鳞次栉比的建筑等自然风光或城市建设。俯视拍摄的难度在于寻找合适的制高点，不过各种类型的遥控摄影飞行器，可自带相机升空拍摄，现代化的设备让"制高点"不再成为约束。

（3）仰角度。

即仰视，也叫"虫瞻"，它与俯视相对，是相机镜头在接近物体的正下方往上拍摄，通常用于表现高大伟岸、令人崇敬的形象。仰视取景借助镜头，尤其是广角或超广角镜头，往往能形成较为夸张的成像效果，使被摄对象看起来高大、强壮、有力，而观众会感觉自己如幼童般无能为力。这类拍摄通常采用三点透视：上面一个消失点，以及左右各一个点。仰视拍摄，不免要摄入与天空有关的内容，天空亮度高，会导致拍摄对象曝光不足，拍摄时要预先考虑曝光补偿。拍摄摄距较近的内容时，可根据实际情况，开启机载闪光灯作为辅助光，以解决曝光问题。

《迪士尼》

这是一张仰视视角拍摄的照片，以天空为背景仰拍，并作了适当的曝光补偿，确保了气球的丰富色彩以及层次感。

（4）顶角度。

指相机从上往下垂直于被摄物体拍摄，最常借助航拍机位实现，因而这种角度在日常拍摄中运用较少。但顶角度拍摄能使画面平面化，使拍摄内容形成图案美感。

《飓风过后》

顶角度拍摄下的一堆贝壳，形成了具有一定纹路走向的图案，形式感较强。

（5）荷兰式倾斜。

这是一种剧烈移动镜头的拍摄手法，虽然名为"荷兰式"，但与荷兰并无关系，而是德国表现主义电影作品的常用手法，因英文Dutch（荷兰的）和德文Deutsch（德语；德国的）拼写相近而易混淆。具体做法是在水平方向上倾斜镜头，令其与正常视角的水平线成一角度，通常用来表现迷失、迷惑的氛围，令画面失去平衡感。这种角度的拍摄手法，也能给人强烈的现场感。

"横看成岭侧成峰，远近高低各不同"，苏轼的这首《题西林壁》，很好地诠释了角度的作用和多变。著名的黄山摄影家华国璋曾滔滔不绝讲述自己寻找云海奇峰角度的过程和艰辛，有时只差一手之距，便让人在腰间绑上绳带，探身历险。其实角度是个万花筒，微微一转，景观全变，因此在拍摄对象完全相同的情况下，角度是个决定性的因素。摄影家华国璋提醒，在遇到美景时，要控制住激动的情绪，高低左右多看看，有条件时

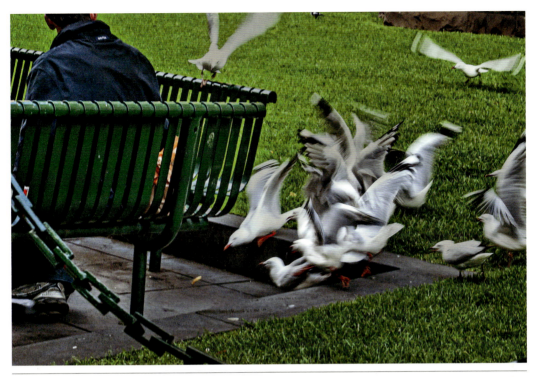

《争食》

荷兰式倾斜与水平地面失衡的拍摄角度，凸显了海鸥冲向地面的瞬间感。

围着对象转两圈，再按快门也不迟。

二、选择角度的路径

　　了解了取景角度的大致分类后，如何选择适宜的角度就成了最重要的问题。选择角度有哪些注意点？必须考虑哪些内容？只有懂得操作的流程，才能事半功倍，纲举目张。

　　在拍摄过程中，通常先选定拍摄对象，拍摄对象的挖掘和筛选，是由摄影师的眼界和眼力决定的，这与个人的经历和修养有关。只有具备丰富的文化积累、深邃的思想内涵、宽广的生活眼界，才能发现值得描绘的对象。

　　拍摄对象选定后，便是光线的选择。光线的角度可以分为顺光、侧光、侧逆光、逆光、顶光、脚底光等。拍摄角度的变化也会带来光线的方向变化，比如逆光和顺光的角度，会让人像展示出两种完全不同的风格。逆光会让背景光更亮，运用好能拍出较好的人像轮廓光或眩光的效果。但用逆光拍摄人像，往往需要对人像的脸部及其他部位进行补光，才能展示出更多的细节。顺光的角度则会让人像的面部显得平实，缺乏立体感，但可以显示出更多的细节，其拍摄难度比逆光要小。

确认光线的角度后，便要考虑拍摄对象的远近距离和左右高低的方位。在对光线、距离、高低做选择时，必有取舍，其原则，当回归至造型艺术的美学思路，将景象化实为虚，分解为组成画面的各个元素。具体而言就是把拍摄对象模糊化，想象成没有具体形象的点、线、面和色块，把它们当作积木一样，按照绘画中三个构成的原则，进行排列组合，形成最终的画面。

　　"三个构成"即平面构成、立体构成和色彩构成，它们是平面艺术的基石，是摄影师

《休憩》

　　画面中白色背景是"面"，每一个人都是"点"，点与点串联起来，就形成了"X"线，因此这张照片平面构成的具有极强的形式感。

寻找构图角度的主要参考，是达到形式美感的主要公式。形式美感包括统一与变化、对称与平衡、对比与调和、节奏与韵律，等等。

平面构成是将构成平面的点、线、面按一定的规律进行排列与再组合。

立体构成，也称空间构成，是对实际空间和其中形体之间关系的观察和再创造的过程，在摄影艺术中，它更多指透视效果。

《墨尔本在歌唱》

近大远小，从前景到中景再到远景，5级递进，形成立体构成的透视关系，画面具有明显的纵深感。

色彩构成，是色彩的相互作用，是把复杂的色彩现象还原为基本要素，按照人对色彩的认知和色彩对人心理的影响，创造出新的色彩效果。

《度假村》

姜黄色与宝蓝色互补，组成色彩构成。

需要强调的是，形式再好也要服从于内容，在形式与内容相悖时，应毫不动摇地坚持思维构成的原则，毕竟思想意义的权重，在作品中是最大的。

思维构成直接体现了摄影师对客观事物的感知。摄影的思维构成具有现场性、预见性、瞬间性和偶然性。现场性是指，凡是作为摄影创作对象的事物，都必须是在拍摄当下的现实空间存在的，否则审美关系就无法确立，现场的转移意味着思维的转换，现场的消失也意味着思维的中断，这就要求摄影师行动果断；预见性是指，在拍摄过程中，摄影师可能对当下场景并不满意，便会根据周围的环境以及现有的条件，在想象中对接下来发生的事件和自己想要得到的效果，作出一种预判，并伺机等候它的出现，这就要求摄影师有判断力；瞬间性是指，当某一事物进入视野之后触动了摄影师，会立即激起摄影师的情感和创作的冲动，紧接着定格那最为精彩的一瞬间，这一过程往往在动态场景的捕捉中尤为典型，这就要求摄影师反应敏锐；偶然性是指，拍摄对象存在很大的不确定性，某一素材的突然出现往往在不经意间，这就需要点运气了。

当五个构成——光影构成、平面构成、色彩构成、立体构成和思维构成确定后，取景角度也就基本确立了。

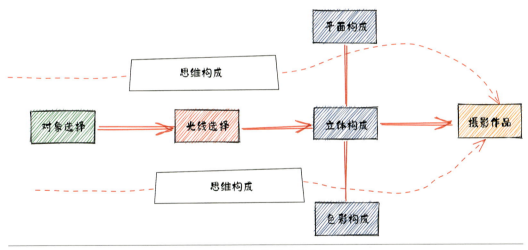

角度选择的基本路径

三、角度的表现作用

电影理论家贝拉·巴拉兹认为："影片里每一个物体的外形都是由两种外形构成的：一种是物体本身的外形，它是脱离观众而独立存在的；另一种是以观众的视角和画面的透视法为转移的外形……电影艺术中的基本信条之一就是，任何一个画面都不允许有丝

毫中性的地方，它必须富有表现力，必须有姿势、有形状。"摄影也一样，取景角度就是摄影师进行情绪和氛围渲染的工具。

1. 角度能塑造人物形象

不同的摄影角度能体现人物不同的性格、气质和情绪。

《短发女孩》

《新女性》

这两张女性肖像照，如果正面是情感的直接主张，侧面或斜侧面就是情绪不经意的流露。

《老战士》

《袒露》

顶光和底光往往使人显得凶狠、不可靠近，比如《老战士》；正面柔光则使人显得阳光随和，比如《袒露》。

2. 角度能营造环境氛围

摄影角度可以体现一个场景的整体框架、空间大小、结构组成、光影效果，它揭示了拍摄主体与环境间的关系，对刻画环境特征、烘托场景气氛起到重要的作用。

《瀑布下的秘境》

这是藏身在尼亚加拉大瀑布下的一座观景台，瀑布的大气磅礴与观景台的隐秘幽静形成鲜明对比，这是一张充满环境氛围的照片。

3. 角度能强化作者立场

它传达了摄影师的视角和感受，也是其对拍摄主体态度、观点的表达。如果说平视展现的是摄影师的客观立场的话，那仰视、俯视或其他特殊角度，则流露出更明显的主观情绪的表达。

《船老大》

　　仰视角度表现了船夫强壮有力的身躯和伟岸高大的形象。

《以圣母的名义》

　　俯视角度表现了乞讨者的卑微和惶恐。

4. 角度能表达摄影风格

有时候，摄影角度不单单是满足拍摄和完成造型的基本需要，更可以被摄影师当做体现风格的一种手段。有些摄影师专注于某一特定题材的拍摄，为了表现这一题材的特性，往往采取最能体现其特征的某种角度，这就形成了摄影师的某种作品风格。比如有的新闻摄影记者长期采取仰视的角度，展现普通百姓的市井生活。这类摄影师通过制造强烈视觉冲击力和保持同一拍摄角度，来强调其创作特点，张扬个性。

5. 角度能塑造思维途径

拍摄角度是摄影师观察事物的角度，更是摄影师思考问题的角度，从中也折射出他看待世界的方式。

菲茨杰拉德曾说："判断一个人的智力是否属于上乘，就看他脑子里是否能同时容纳下两种不同的思想，而无碍于其处世行事。"

这就要求我们有多元化的思维模式和多变的思考角度，在面对各种现象和问题时，大脑能像抽屉，抽取出不同的思路和见解。此外，多年来累积的经验和知识，也常会让我们本能地陷入自己的内在视角，形成了所谓的"套路"，所以我们要能够随时在各个思考角度间切换。

《巴黎和平墙》

这幅作品是摄影师站在巴黎和平墙前，透过玻璃墙体，拍摄墙外夜幕下的埃菲尔铁塔。透明的玻璃上铺满了以多国文字写就的"和平"字眼，玻璃上还隐约反射出墙对面的古老钟楼。时间悄无声息地流过，巴黎这座传奇之都经历了时代变迁、战火洗礼，她绰约迷人的风姿、流光溢彩的光芒，始终如斯。摄影师"异想天开"的角度，让我们看到了一个不一样的巴黎。

微信创始人张小龙曾在一次分享中说：乔布斯之所以厉害，在于他能1秒钟变傻瓜。马化腾需要1分钟，而我差不多需要5—10分钟的酝酿。张小龙说的例子就是一种随时随地切换视角的能力。正如优秀的产品经理会站在用户的角度而不是以专家的视角去开发产品；真正的营销高手往往预想消费者的心理，而不是凭空去创造需求。作为摄影师，也要有这种空杯心态，要有随时随地跳出自我视角的洞察力。

一个有着独立思考能力的摄影师，往往能形成自己独特的角度，从他的拍摄角度里，观看者能感受到他的想象力、洞察力和幽默感。

摄影中，角度是纲，构图是目。前者大于后者，前者也先行于后者。前者提供的是思路，是画面的思维构成，具有抽象意义，而后者提供的是美感，是在角度的规定下，对画面的各个元素进行有机的组合与排列，形成最后的艺术形象。

《观风景的兄妹》

错位的人物位置安排，形成一定的巧合，让人忍俊不禁，具有幽默的效果。

光 影

一、什么是光

光，是由原子释放光子产生的。

光子在一定机理下，转化为视网膜感光细胞的电信号，从而被人的视觉所感知。至少有80%以上的外界信息经视觉获得，因此视觉被认为是人类最重要的信息来源。

光只是电磁场的波动，以波长来计量。人类眼睛可接受的波长范围是380—780纳米（nm）或0.4—0.76微米（μm）之间，称作可见光，其中包括约150种颜色。所有的非可见光，也被称为光，包括紫外光、红外光、X光。紫外线的波长小于0.4微米，红外线的波长大于0.76微米。

普通相机的光学传感器（CMOS Imaging Sensor）为了保持与人眼视觉的一致性，一般在芯片表面加滤光涂层或在镜头中加滤光片，滤掉人眼不可见的光。

而科学级的相机，则能探测超出可见光以外的波长，从而成像。例如安防摄像头或民用夜视，往往采用未装滤光片的传感器，辅以近谱红外光源照射出来的图像，形成红外图像。

二、光的传播

通过对光的长期观察，人们发现，沿着密林树叶间隙射到地面的光线，形成射线状的光束，从小窗进入屋里的日光也是如此。因而可以证明，光是沿直线传播的。中国春秋时期的科学家墨翟和他的学生，完成了世界上第一个小孔成倒像的实验，这也是照相机拍摄原理的雏形。不仅如此，中国民间还利用光的直线传播原理，发明了早期的电影——皮影戏。汉初齐少翁用纸剪的人、物，在白幕后表演，并用光照射，人、物的影像就映在白幕上，从而使幕外的人看到影像的表演。

光在传播的过程中，与大自然中的其他元素，如大气、云、水、灰尘、各种粒子等相互作用，显现出独特的光学特性，从而形成令人惊奇的光学现象，常为摄影师追捧。比如彩虹，是太阳光在水滴中通过折射和反射共同形成的。

其他常见的光学现象还包括：

曙暮光，也称"晨昏蒙影"，是指在日出之前或日落之后，阳光从地平线下照射到高层大气，被大气分子散射，造成天空微亮，地面微明。由于曙暮光具有多彩、朦胧的效果，而常被摄影师用来创造特定的意境。

《影子在行走》

　　皮影戏的手法，体现在照片上，则被称为"剪影"。剪影是一种表现力很强的艺术形态，使用频率颇高。

《观沧海》

　　这张照片拍摄的是曙暮光现象。

星芒光，属于光线绕射的特殊现象，是光线在传播过程中发生衍射、散射后形成的。由于星芒光在高光点上，呈现出光芒四射的形状，因而常被用来点缀和升华画面。拍摄时，应当尽可能寻找有特点的强光源并使用最小光圈，以加强星芒光的形成。

　　辉光，围绕在物体周围的气体或粉尘反射或发射出光的现象。

《苏醒中的外滩》

　　这张照片拍摄的是星芒光现象。

云隙光，也称丁达尔效应或廷得耳效应，是从云雾的边缘射出的阳光，以明显的光束照射下来。这种光，在西方被称为"耶稣光"或"上帝之梯"，广泛运用于风光摄影和城市景观摄影中。

《惬意与浪漫的夏日黄昏》

　　这张照片拍摄的是辉光现象。

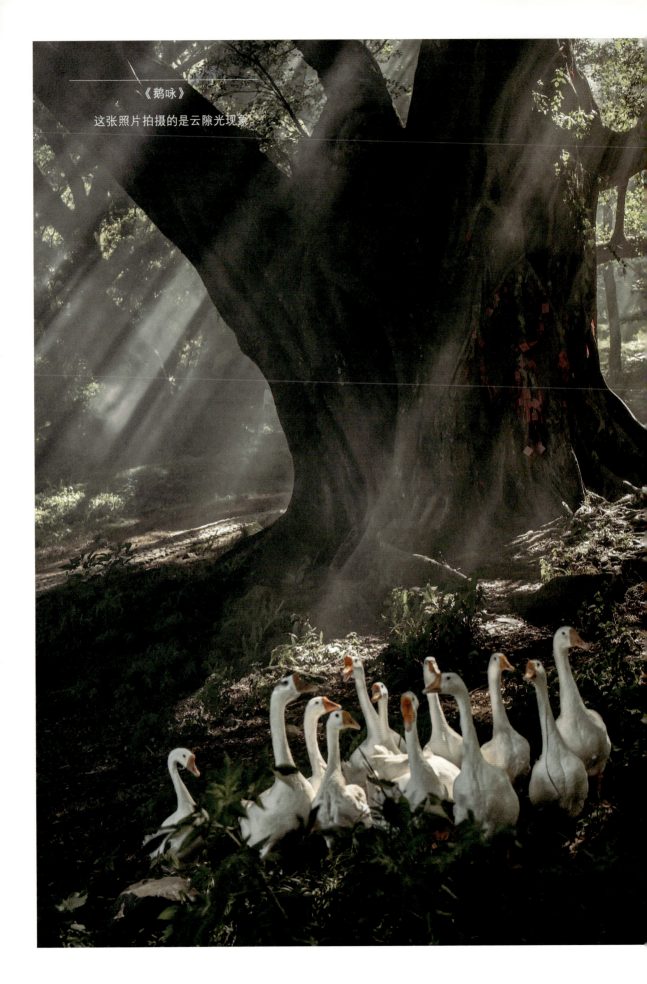

《鹅咏》

这张照片拍摄的是云隙光现象。

光在传播的过程中，其传播方向和振动方向的不对称性，称为偏振。自然光在玻璃、水面、木质桌面等表面反射时，反射光和折射光都是偏振光，而且入射角变化时，偏振的程度也有变化。如果在拍摄时加用偏振镜，并适当地旋转偏振镜片，让它的透振方向与反射光的透振方向垂直，就可以滤除光束中的反射光线，使光线能从正轨之透光轴投入眼睛，使画面视野更加清晰自然。

对于偏振光的矫正，就涉及偏振镜的使用。

通常使用偏振镜的场景包括：

（1）在拍摄蓝天白云时，偏振镜可以弱化并改变光线中的一部分光，使天空更蓝更通透。拍摄时，可以让镜头的方向与阳光射入的方向成90°，此时将偏振光压到最小，得到较好的效果。

（2）在透过玻璃进行拍摄时，因为玻璃会产生反光，这时候使用偏振镜就可以消除玻璃的反光，让画面更清晰。拍摄时，一般让镜头与拍摄物成45°，能获得较好的拍摄效果。

（3）彩虹，是自然界常见的一种光学现象，但却可遇而不可求，且转瞬即逝。在摄影时巧遇彩虹的出现，我们可以开启相机的实时取景，把偏振镜在360°的范围内大幅度地旋转，以找到一个彩虹最清晰的角度，进行拍摄。

（4）在进行水面或镜像拍摄时，使用偏振镜能尽可能减少反光，更多显现水面以下

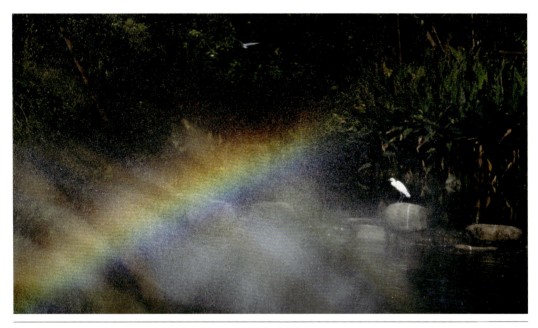

《湿地气象》

这张照片表现的是彩虹现象。

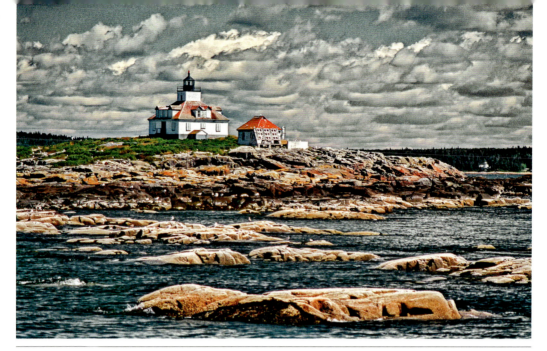

《礁石上的灯塔》

这张照片使用的是偏振镜拍摄的效果。

或镜面内的细节。雨后的树叶、花朵也会产生反光，拍摄时也可考虑使用偏振镜。但要注意的是，偏振镜无法消除金属物的反光。

使用偏振镜时，还要注意快门速度的设置。因为偏振镜可以让色彩更加饱和，但同时它也会减少镜头的进光量。因此为了防止过慢的快门速度影响成像清晰度，最好能保证安全快门速度，或使用三脚架拍摄。在设置好一系列参数进行拍摄时，记得转动偏振镜，观察最佳的成像效果。

三、光的属性

在利用光影进行艺术创作时，常包含对光的亮度、光源、光位、光质、色温等几大元素的考虑。

1. 亮度

光的亮度可以分成两类。一个是光亮度，这是物理量，它的单位是坎德拉每平方米（cd/m^2），或者叫尼特（nit）；另一个是视亮度，这是一种主观感受，它与亮度比以及环境有关。环境里有亮有暗，最亮的部分可定义为对象亮度，其周边是背景亮度。亮度比就是对象亮度减去背景亮度再除以背景亮度。

一般1∶20的亮度比，是眩光的边界，看上去特别刺眼，让人感觉不太舒服；1∶10的亮度比虽然对比强烈，但还能让人看见周围的东西；1∶5是通常认为比较美的一个亮度

比值，不管是主体还是周边，都能看清楚；1∶3是能够识别明暗对比的边界，低于1∶3的话，就不太能区分出哪个部分亮哪个部分暗。

亮度比在城市照明设计中是比较常用的参数。并不是光线越多，看到的就越多。有时候光线较暗的情况下，显露的细节可能更多。因为亮度可以不高，只要对比低，看上去感觉就还是亮的。

2. 光源

光源，分为自然光、环境光和人造光。自然光的光源只有一个，即太阳。人造光，就是摄影专用灯具产生的光线，如闪光灯、LED拍摄灯等。环境光，是除太阳光以外的光，如照明灯、路灯等，只要不是摄影专用灯光发出来的光，都属于环境光。

3. 光位

光位，指光源相对于被摄体的位置，即光线的方向与角度。同一对象在不同的光位下，能产生不同的明暗造型效果。摄影师可以自由地站在不同的位置拍摄，但光位归纳起来不外乎正面光、前侧光、侧光、后侧光、逆光、顶光与脚光七种。

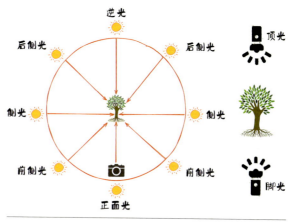

光位示意图

4. 光质

光质，指光线聚、散、软、硬的性质。聚光的特点，是能明显看出光来自一个确切的方向，产生的阴影明晰而浓重；散光的特点，是很多光来自若干方向，产生的阴影柔和而不明晰。

直射的光线通常较硬，能使被摄物体产生强烈的明暗对比，有助于质感的表现，尤其用硬光拍摄人像，往往起到强化作用，比如利用直射光线展示健美人士的肌肉或老人沧桑的皱纹，有助于性格的表现；散射的光线则较软，或称之为柔光，这类光善于揭示物体的外形、形状和色彩，能展现出比较多的细节。

5. 色温

在摄影领域，人们常把某一环境下的光色成分的变化，用"色温"来表示。但色温是一个物理概念，它的定义、原理和作用与我们的日常理解有很大出入。

色温是根据黑体辐射进行定义的，这个概念基于一个虚构黑色物体，在被加热到不

《乐手》

光线强烈，直射在黑人乐手身上，肌肉的质感和线条感非常明显。

《初为人母》

环境中没有明显的光源，光线从四面射来，形成温柔、幽暗的氛围，新手妈妈的娇俏、羞涩一览无遗。

同的温度时会发出不同颜色的光，其物体呈现为不同颜色。就像加热铁块时，铁块先变成红色，然后是黄色，最后会变成白色。宇宙中的恒星可以视作为黑体，随着恒星温度的升高，恒星的颜色从红色变为黄色，极端高温下的恒星会发出偏蓝色的光。

因此，红色色温最低，随着色温增加，逐步变为橙色、黄色、白色，一直到色温最高的蓝色，它与我们平时所认为的"冷""暖"正好相反。这是因为我们混淆了色温和情感上的温度倾向。

在利用自然光拍摄时，一天之中不同时段的温度相异，光线的色温不同，因此拍摄出来的照片色彩也就不同。例如，在晴朗的蓝天下拍摄时，光线的色温高，照片偏冷色调；而在黄昏拍摄时，光线的色温低，照片就偏暖色调。高色温光源照射下，如亮度不高就会给人一种阴冷的感觉；低色温光源照射下，亮度过高则会给人一种闷热的感觉。因此厘清色温中的易混淆概念、了解光线与色温之间的关系，有助于摄影师在不同光线

《戴眼镜的自由女神》

《蓝调时刻》

 以上两张照片摄于盛夏的纽约，同一地点，不同的拍摄时段，因为色温的不同，照片也呈现出不同的背景颜色。

 《戴眼镜的自由女神》摄于17：45，太阳还未落山，照相机色温参数为4 250 K；《蓝调时刻》摄于20：27，天已全黑，照相机色温参数为7 550 K。

条件下，对想要取得的不同拍摄效果，采取相应的调控。

 而照相机上的色温选项的调节，要与拍摄时的光源色温相匹配。一般在晴朗的白天拍摄时，色温控制在5 000 K～6 000 K，而在清晨和黄昏拍摄时，色温需要设置成2 500 K～3 000 K。

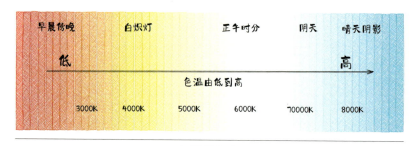

色温示意图

四、光的运用

1.三点布光

在进行专业摄影创作时，通常采用经典的三点布光法，这是数百年来艺术家们对人类感知自然界光线的总结，也是电影、绘画、照明设计等领域普遍遵循的法则。

三点布光法把光线分成了三种，即主光、副光或辅助光、背景光或轮廓光。有时还会引入一种额外的光——边缘光，这种光对一些特殊区域进行提亮，以突出画面中的重要内容。

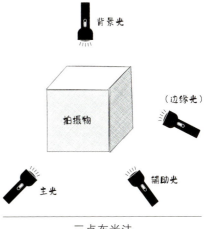

三点布光法

2. 特殊布光

在此基础上，人们还细分出了两类特殊布光法：伦勃朗光和蝴蝶光。

（1）伦勃朗光。

以画家伦勃朗描绘光线的主要手法命名。他的用光特点在于，人的半张脸露在光线中，另一半大多数隐藏在黑暗里，且脸部背光那一面的颧骨位置有一个近似三角形的受光区域，因而伦勃朗光也被称为"三角光"。这种形式的光，让人脸大部分处于阴影中，立体感强，且人物五官和皮肤纹理得到突出表现，常用来表现沉稳、严肃、睿智的人物形象。

伦勃朗光

蝴蝶光

（2）蝴蝶光。

也称派拉蒙光或对称式照明，是早期好莱坞影片中常用的布光方式。主光源在模特的前上方，光线在鼻子下方投射出一个阴影，形似蝴蝶的形状，因而得名。这类光使得人脸左右较暗，两颊颧骨、中间额头和下巴的大三角区域更亮，也就显得人脸更瘦、下巴更尖，因而蝴蝶光在时尚摄影中使用较多。

3. 户外摄影的光线选择

在进行户外自然光摄影时，太阳的位置就显得尤为重要，它决定了光线的方向和造影的形态。通常摄影师都会尽量避免正午拍摄，此时太阳悬停在头顶正上方，无法形成很好的光影效果。太阳升起或下落至与地平线形成45°以内夹角时的光线，是比较理想的。尤其是日出后一小时和日落前一小时，这两个时间段被称作"黄金一小时"。因为这期间的光线不是很刺眼，和地平线的夹角也很低，能形成清晰的明暗对比，拍摄主体的形象也更加立体。

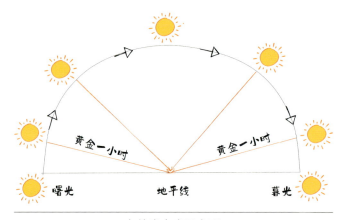

自然光布光示意图

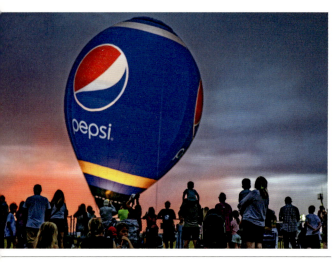

《等待升空》

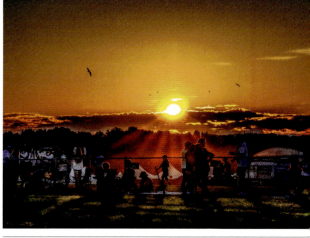

《观日》

这两张照片都是在美国新泽西州热气球节上拍摄的，《等待升空》摄于傍晚日落前，《观日》则是第二天清晨，摄影师和大家一起等待日出时所拍。这两张照片很好体现了抓住"黄金一小时"对拍摄的重要影响，不仅主体形象勾勒清晰，不同时段的色温效果也十分明显，有力地增强了照片的氛围。

五、光影效果

光，是人类视觉形成的源头，也是照相技术发明和发展的基础，可以说，摄影艺术的根本，就是对光的运用和把握。但光的效果必伴随着影。

影，是一种物理现象，是光线被不透明物体阻挡而产生的黑暗范围，与光源的方向相反。影的大小、形状随光线的入射角而改变。当光源距离物体越远时，影子越长，距离物体越近时，影子越短。光线的入射角越大时，影子越长，入射角越小时，影子越短。

光明与黑暗、璀璨与幽深、清晰与混沌，只有当光和影这对孪生姐妹花，共同出现，交织变化，产生一黑一白、一强一弱的强烈对比，以及这之间无穷无尽的过渡和暧昧时，才给摄影创作带来无限的可能和取之不尽的灵感。

1. 通过光影渲染氛围

国外一家灯光工作室曾推出一则灯光教学短片，通过不同的打光，改变人物面部的光线，加上演员表情的配合，能使相同的人在相同的场景中，给观众带来迥然不同的情绪氛围。

从下往上打光，这是恐怖片的拍法。

灯光从面部斜上方射入，加上柔光镜的辅助，这是怀旧影视剧中温柔美人儿的拍法。

用环形灯在面部正前方制造直射光，并把阴影区域压到最小，加上灰蓝色调的选择，这是毫无感情的人工智能的拍法。

通过百叶窗将阴影投射到背景上，再利用遮光板等道具，将主光的照明区域压缩到仅覆盖人物眼睛，这是黑色电影（好莱坞侦探片）的拍法。

强光从人物背后射出，勾勒出人物的轮廓，人物的正面基本都淹没在黑暗里，刺眼的灯光和具有压迫感的阴影，这是审讯场景的拍法。

将球灯悬挂在头顶，并用遮光设备在两侧进行遮挡，如果加上仰视的拍摄角度，这是伟大领袖的拍法；同样的打光，如果将深色的背景换成白色，这是典型的圣洁天使的拍法。

2. 通过光影制造景深

在不破坏画面总体光比的情况下，摄影师通过纵深里的远景光，营造出景深和空间感。当画面远景出现亮光，而画面前景相对较暗时，构成了明暗反差强烈的效果。

摄影师也可利用投影，制造出拉长的效果，不仅在视觉上产生延伸感，也拉伸了想象中的空间。

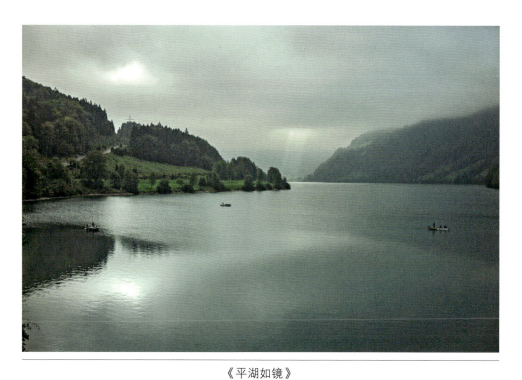

《平湖如镜》

整体环境呈天青色，形成烟雨朦胧的效果，远处的几道亮光，一下子把画面拉出了纵深感。

《博物馆小景》

狭窄的博物馆走廊尽头高亮的顶灯，加强了画面的景深效果。

《纽约大翅膀的投影》

地面的条状投影给原本扁平的画面增加了维度。

摄影师还可以借鉴素描的"三大面""五大调",拍出对象的立体感。"三大面"即亮面（受光部分）、暗面（背光部分）、灰面,"五大调"即高光、投影、明暗交界线、反光、灰调。

《草》

画面中心的绿草,从最亮部分到最暗部分的逐渐过渡,不仅表现出拍摄对象的细节,也让物体呈现出三维立体效果,避免了拍摄对象的扁平化。

3. 通过光影人工造景

有时候，无须实体的拍摄对象，单凭多变的投影形状和强烈的明暗反差，就能成为摄影师眼中绝佳的景观，但这需要摄影师有丰富的想象力和敏锐的观察力。

《被广告"污染"的大楼》

光线穿过主体大楼对面镂空的广告语，在大楼墙面上形成特别的图案，给简单的画面增添了趣味性。

《建筑师的想象力》

光线穿过梁柱，在地面上投射出密密麻麻的光影，坐在角落里的老妇，仿佛被光影吞噬。

4. 利用光影讲述故事

光影的艺术效果体现在神学美感。

在中国的古代传说里，盘古开天辟地后，世界才有了光。圣经里写，上帝说要有光，于是就有了光。光，带来了生命，形成了人类赖以生存的世界，因此光从来都是与光明、生命、纯洁、神圣联系在一起。

就像黑暗并不存在，我们感到暗，是因为缺少光线；寒冷并不存在，我们感到冷，是因为缺少热能；邪恶并不存在，我们感到恶，是因为心中没有上帝。这是光被赋予神学美感的心理机制。

《上帝之光》

光线从教堂的玫瑰窗户射入，瑰丽的倒影与天使的雕像，让照片的宗教意味更显浓厚。

光影的艺术效果体现在不可捉摸的神秘感。

影子的出现，在于被遮挡，这就意味着看不见或看不清，人们对于未知的事物、不可预测的情况，总是抱有强烈的好奇，尤其是若隐若现、似见非见的场景，更能极大地激发人们的猜测和想象，从而形成神秘感。如果当画面中出现烟雾、体积庞大的自然景象或物体、大小反差明显的人或物，这种神秘感就可能会蒙上一层恐惧的薄雾。

《蓝色漓江》

一场歌舞秀正在漓江上演，江上灯火通明，背景里烟雾缭绕，这场表演应当是辉煌的，但漓江对岸庞大且暗黑的山体，和山脚下只看得清光圈的演员，让画面看上去显得有些怪异和神秘。

《赌场幽灵》

画面里没有人，只有投射在墙面上的人影，廊柱的投影仿佛一只只巨型怪兽，要吞并那个弱小的人影。

光影的艺术效果还能以戏剧性来表现。

对光线的运用，在绘画领域可谓历史悠久，发展非常成熟。古希腊时期，人们就已经意识到光的重要，它对表现真实具有重要作用。明暗对比，是处理光最主要的手法之一。从达·芬奇的"渐隐法"到卡拉瓦乔的"酒窖光线法"，再到伦勃朗的"明暗法"，以及拉图尔的烛光画派，光影成为表现故事高潮和戏剧效果的最佳手段。

卡拉瓦乔的用光，既不是简单的照明，也不是通俗的塑形，他把所有物体放置于黑暗中，把光打在其中一部分上面，造成部分暴露在强烈的光线中，其余部分陷入深色的阴影中。这就形成了极强的舞美效果，加上被强光照射的人物所显露的丰富且生动的表情，画面非常富有戏剧感。

《上海老弄堂》

照片摄于上海老弄堂——愚谷邨。远处的高楼和矮房还处于冬日的灰暗和凛冽之中，眼前的临街店面和路灯已照射出温暖的灯光，小马路上的汽车开始排起了长队，老弄堂的市井生活拉开了帷幕。

愚谷邨建于20世纪30年代，是当年煤卫齐全的新式里弄住宅，也是上海滩早期繁华市貌的缩影。这里曾居住过许多文化名人，包括著名作家魏金枝、唐克新、茹志鹃和王啸平夫妇、王安忆、著名画家应野平、早期两栖明星周璇、影星黎明晖夫妇、著名演员奚美娟、医药专家孙廷芳等。

《演练》

　　照片摄于纽约时代广场，这是一群由公司雇佣的在街头做品牌宣传活动的临时艺人。黄昏的日光，仿佛投射在她们身上的追光灯，告诉我们一出好戏正在上演。

　　伦勃朗画中的光线，不是自然光，也不是普通灯光。他擅长使用聚光灯似的奇异光线，使光穿透空间直接射入，通过明暗对比、明暗渗透的方法使光源投射在主题物上，他会根据想象把光置于模糊中，或将光线集中或分散运用，利用光线来强化画中的主要部分，让暗部去消融和弱化次要部分，以形成视觉焦点。他最著名的作品《夜巡》，反映了其肖像画的最高成就。画中共有28名成人和3名少年，人物的安排主次分明，明暗有别，错落有致，非常富有节奏感，人物关系也通过光线强弱加以暗示。

　　而描绘光影的法国绘画大师拉图尔，借助与伦勃朗相似的手法，在绘画中发挥光线的象征作用。在他的作品里，用烛光作为光源，画面主体突出、明暗对比强烈，似乎将事件的重要时刻凝固在了烛光最亮的一刹那。

《时尚书店里的初中生》

照片摄于上海时尚地标——上生新所里的一家书店。一名初中生坐在闹市区里的书店一角，举着手中的书翻阅。阳光从窗外照进来，落在聚精会神和一丝不苟的女孩身上，让她成为镜头里书店的主角。

《路边营生》

照片摄于纽约时代广场。商贩小摊，在落日的加持下，成了平平无奇街道上的主角。

《我的法国合伙人》

　　照片摄于摄影师法国合伙人女儿的婚宴上，酒过三巡，人们的兴致逐渐高涨，灯光打在这群舞动着身体的人身上，庆祝派对的气氛也达到了高潮。

《小镇火车站》

　　照片摄于法国小镇迪南的一座火车站内，空旷的候车室里，一名乘客依靠在角落里等待火车，阳光透过玻璃门窗洒在斑驳的地面和墙上，默默诉说着车站悠久的历史，一切似乎都停滞于此。

作为一种物理现象，光的产生和运动，是摄影创作无穷无尽的源泉。它的美，在于所呈现的物体千变万化的形态，也在于它的未知。爱因斯坦提出光子理论并研究了一辈子，也都没弄明白光子是什么，他曾说："50年来的思考，都无法让我解答光子是什么这个问题，现在人人都说自己知道光子，但他们都错了。"

今天我们对于光子的无知，仍和当年爱因斯坦说的差不多。所幸的是，摄影师在艺术的范畴内用光，具有足够的自由度。

《走出时光隧道（纽约公共图书馆）》

调 性

一、音乐中的调性

调性，英文为"Tonality"，是音乐中的专用术语，指主音和调式的综合体。调式，是若干个音，按照一定规则排列起来的组合。例如自然大调就是一种七个音按"全全半全全全半"形式组合起来的调式。但调式只能确定有几个音，以及这几个音之间的关系，无法确定以哪个音开始，以及具体有哪些音。而确定了主音的调式，就是调性。比如"C自然大调"这一调性，主音是C，调式是自然大调。

在一部音乐作品中，理解其调性，能强化对作品的感受。人们普遍认为，不同调性的音乐作品能引起不同联想和情绪。例如最为大家接受的观点是，大调明朗、开阔、雄壮，小调暗淡、忧郁、悲伤。俄罗斯杰出的大提琴家、指挥家罗斯特罗波维奇曾这样描述巴赫的六部大提琴组曲中每部的调性和色彩：G大调是明亮的色彩；D小调是悲伤而强烈的色彩；C大调是灿烂的；降E大调是庄严、带着不透明浓度的色彩；C小调是一种暗而强烈的颜色；D大调是辉煌的调性，如一束阳光般炫目耀眼。另有俄罗斯音乐家里姆斯基·科萨科夫和斯克里亚宾，对调性和色彩间的匹配关系提出了自己的观点，譬如：

调性的色彩关联

调　　性	里姆斯基	斯克里亚宾
C大调	白色	红色
G大调	棕色、金色	橙色、玫瑰色
D大调	黄色、明朗	黄色、辉煌
A大调	玫瑰色、明朗	绿色
E大调	蓝宝石般的色彩	浅蓝色
B大调	铁青、暗	浅蓝色
升F大调	灰色、绿色	湛蓝色
降D大调	暗淡	紫色
降A大调	暗紫色	紫红色
降E大调	黑色、沉闷	铁色、有光泽
降B大调	黑色、沉闷	铁色、有光泽
F大调	绿色	红色

二、摄影中的调性

正是调性在情绪上的倾向性和与色彩的关联性，"调性"一词也被广泛用于其他领域，最常见的便是摄影。摄影上的调性，第一层意指影调，第二层是在影调的基础上叠加了色彩。

1. 影调

当调性特指影调时，它其实指的是照片中的明暗关系，这就绕不开安塞尔·亚当斯和弗雷德·阿奇共同研究创立的"区域曝光法"（Zone System）。该方法将照片中的明暗分成了11个区域，以纯黑为0号区域，直至纯白为X号区域，并为各个区域作了精确的文字描述：

区域曝光法

区 域		描 述
	0	纯黑，没有细节
	I	近乎纯黑，有微乎其微的影调变化，但看不出纹理
	II	能看到些许影调变化的黑色，是图像中能显示最少细节的最深颜色
	III	整体较暗，但能显示足够的暗部细节
	IV	较暗的树叶、石头或风景中的阴影

区　域		描　述
	V	中性灰，例如北方清澈的天空、深肤色、一般气候光照环境下的木头
	VI	多数白种人的肤色、较亮的石头、雪景中雪的阴影
	VII	很亮的皮肤肤色、强烈侧光照射下的雪的阴影
	VIII	看得出纹理的最亮程度，例如可辨认纹理的雪
	IX	看不出纹理的亮度，例如反光的雪
	X	纯白，即光源和明亮的反光，比如毫无细节的白纸

通常我们将Ⅲ—Ⅶ这5个中间区域，当作最能展示图像纹理细节的区间，尤以Ⅴ为甚，并追求能涵盖尽可能多的影调区域，以表现最大程度的真实。风光摄影，尤其如此。亚当斯便是其中典型代表，其著名的"优胜美地系列"作品，是这一拍摄风格的集中体现。他曾说，我们的生活好似一种对立，非黑即白、非此即彼，但黑与白之间不同程度的灰，才形成了两端之间具有意义的过渡。

然而，过分关注全影调，也会产生问题，这会导致照片过于平面，没有重点。事实上，照相机的自动测光功能就是把图像的灰度全部平均化为18%，这个灰度坐落在区域

曝光法中的区域 V 。比如，拍摄对象为地下煤库中黑猫的照片，照相机会以过度曝光的方式，以实现18%的灰；而拍摄对象为雪中白猫的照片，照相机则会曝光不足，以实现18%的灰。这么做自然能展现丰富的细节，但却把照片平庸化，遮掩了拍摄对象的特点。

一张照片如以深色为主，被称为低调照片，反之则为高调照片，处于两者之间的则为中间调。影调的处理，最直接体现在光影的控制上。一张照片中，光线非常重要，它其实就是由不同程度的灰来体现的。通常情况下，拍摄者会追求丰富的影调，同时利用高光和对比来吸引观者的注意，并把高光和对比强烈部分的占比保持在合理的小范围内。否则，会给观者带来干扰，尤其如果高光部分过多的话，更会造成不愉快的观看体验。"区域曝光法"中，介于Ⅳ和Ⅷ间的灰是很好的过渡色。撇开抽象或创意摄影，拍摄者需要用灰串联起画面中的各个元素。有一条简明原则可以参考：光亮聚焦，阴影成形。

黑白摄影中，低调深沉忧郁、高调明净轻快，一如音乐中小调惆怅大调欢畅。照片中明暗的分布、黑白的多寡，犹如五线谱上跳跃的音符，在摄影师的谱写下，呈现出律动的节奏和流动的旋律。

《别具一格》

照片摄于苏州博物馆，画面充满了大量白色，因此这是一张高调照片。苏州博物馆由著名建筑师贝聿铭设计，外观多以八角形和矩形构成，传统的苏式白墙黛瓦加上极具现代主义风格的几何板块，让整张照片的视觉效果别具一格。

《晨雾弥漫时》

照片摄于纽约郊外的一处池塘。清晨时分，太阳还未完全升起，晨雾弥漫在小树林间。笼罩在白雾之下的残枝、断桩、孤鸟若隐若现，与池中倒影一起，呈现出不同程度的灰。这是一张中间调照片。

《少男少女》

照片摄于纽约闹市区内的一家麦当劳餐厅。一对小恋人在餐厅角落里，不知何故异常兴奋，频做鬼脸。摄影师采用压暗背景的低调拍摄方法，以表现一种偷着乐的心理。

《望春》

照片摄于3月的西安，早春时分，寺庙前雄伟的古树正在冒新芽，黑灰色的树枝在白色背景的映衬下，显得尤为苍健有力，无数个探出头的嫩芽，朝着四面八方伸展开来，展现出一派望春的勃勃生机。这是一张对比调照片。

2. 色彩

调性的第二层含义，来自色彩的属性及彩色照片的普及。

色彩最重要的三大属性是色相（Hue）、明度（Value）和饱和度（Saturation），即HSV，这来自20世纪70年代，电脑图像研究的成果，是根据人眼对色彩的直观感受创建的一种三维色彩空间，叫作六角锥体模型（Hexcone Model），或称为色立体。相比色轮，这种由色相和明度组成的二维空间，色立体多了一个维度，就能展现出更多

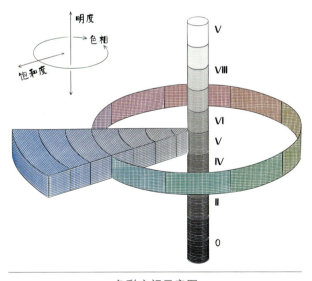

色彩空间示意图

可能的颜色。

色相，代表色彩信息，即所处的光谱颜色的位置。

饱和度，表示颜色接近光谱色的程度。

明度，表示颜色明亮的程度，这与发光体的光亮度有关。

其中，饱和度的高低又与黑、白、灰的掺杂程度有关，有三个指标：

色彩，是色相中的任意一种颜色和白色按照不同比例混合后产生的颜色。

色调，是色相中的任意一种颜色和灰色按照不同比例混合后产生的颜色。

色度，是色相中的任意一种颜色和黑色按照不同比例混合后产生的颜色。

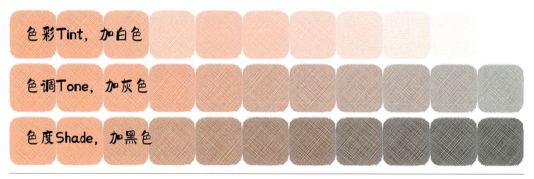

色彩、色调、色度示意图

此外，比起RGB以三原色为基础进行不同程度混合而产生的颜色空间，HSV更面向用户，也更利于使用者对不同颜色进行精确表达。同样是红色，所含黑、白、灰的比重不同，会在轻与重、远与近、冷与暖、年轻与衰老等维度上给人带来不同的感受。如果说影调营造的是氛围，那么色彩带给观者的则是一种心理倾向。

传统意义上，人们习惯将色彩按照温度感分成冷暖两大类。红色、黄色、橙色属暖色系，蓝色、绿色、紫色属冷色系。暖色积极向前，冷色消极靠后。这是冷暖色系的大方向。但这是在原色和混色基础上得出的结论。无论是冷色还是暖色，它都有自己的一体两面，比如冷色系里的蓝色也能分成带有绿色的冷蓝和带有红色的暖蓝，如下页"冷暖色系示意图"所示。

以此类推，将形成更微妙的心理倾向。

加上每一个色彩里黑（shade）、白（tint）、灰（tone）的成分不同，将进一步产生不一样的心理暗示：

亮色：活力、强大、兴奋；

柔色：平静、精致、放松；

淡色：温柔、舒适、平和；

深色：严肃、剧烈、专业。

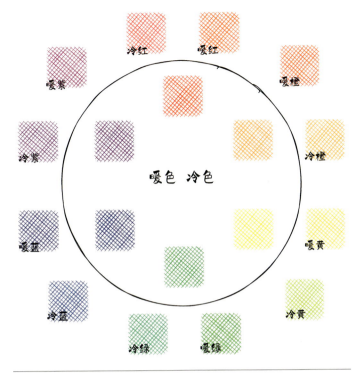

冷暖色系示意图

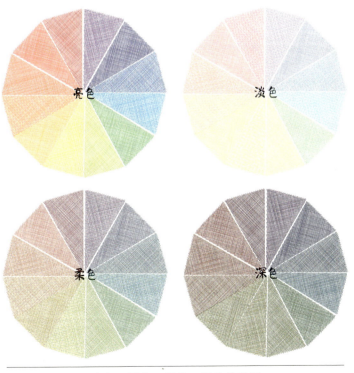

亮色、淡色、柔色、深色的差别

目前主要用色的色彩倾向如下表：

<p align="center">主要色彩倾向</p>

色彩	情感联系	施加影响	正面联想	负面联想
蓝色	信任、责任、忠诚、权威	平静、放松、有序、启智	诚实、投入、理智、和平	脆弱、抑郁、保守、守旧
红色	行动、活力、激情、力量	吸引、刺激、警示、挑衅	活跃、性感、兴奋、自信	危险、侵略、冲动、强势
黄色	快乐、乐观、创意、聪慧	沟通、激励、激发、振奋	喜悦、热忱、健谈、创造	懦夫、害怕、背叛、厌烦
绿色	和谐、成长、清新、活力	放松、复苏、安息、启智	繁荣、安全、希望、平衡	贪婪、嫉妒、物质、指摘
橙色	乐观、情绪、冒险、创意	鼓励、创新、激发、提升	积极、创意、温暖、自发	伪善、卖弄、肤浅、急躁
紫色	灵性、想象、皇家、神秘	鼓励、振奋、智慧、启发	创意、智慧、同情、神秘	意气、傲慢、稚嫩、警觉
黑色	神秘、强大、正式、权威	自信、压抑、恫吓、藏怯	精密、高雅、保护、力量	悲观、恐惧、邪恶、失落
白色	纯洁、品德、天真、脆弱	平静、平衡、净化、清晰	干净、高雅、简洁、神圣	平庸、敌对、空虚、冷漠
粉色	博爱、女性、天真、浪漫	平静、振奋、欣慰、激励	同情、怜悯、趣味、娇俏	犹豫、幼稚、虚妄、盲信

只是拍摄者在对不同色系进行选择时，除了要确定自己的创作意图、表达倾向，还要考虑色彩在不同社会文化里代表的不同含义，以及当下的流行趋势。

《破晓》

照片摄于隆冬时分黑龙江雪乡的一处高山上，这是一张蓝色基调的照片，画面呈现出静谧、平和的氛围。

《红色诱惑》

照片摄于巴黎一家餐厅内，这是一张红色基调的照片，红色的墙面背景，一对将要亲吻的恋人墙纸，凸显了餐厅时髦的风格，并给人一种性感、诱惑的刺激感。

《博物馆内院》

照片摄于巴黎某博物馆内，午后的阳光洒满了整座庭院，斑驳的石墙呈现出暖黄色的基调，给人一种经历了时间洗礼而充满智慧和博学底蕴的感觉。

《神秘谷》

　　照片摄于美国一自然风景地，陡峭的山谷看上去十分凶险，但沟壑里布满的青苔、悬崖边茂盛的绿植以及穿流在山谷间的黄绿色溪流，给画面填充了绿色的基调，带给人活力和旺盛的生命力。

《共情时刻》

　　照片摄于纽约一艘摆渡船的甲板上，乘客们两两作伴，或交谈、或拥抱，摄影师使用了橙黄色滤镜，让整个画面给人一种升腾的热烈感。

《西伯利亚黑沙滩》

　　照片摄于西伯利亚一处海滩，该地以黑色沙滩闻名，此时正值太阳初升，黑色的海滩在旭日的照射下，显现出紫色的基调，给人一种广袤、寂静、神秘的感觉。

《丑角》

　　照片摄于印度尼西亚一小村庄，画面的主角是一个扮演丑角取悦观众的男人，凄惨的神情、涂满白粉的脸庞以及粉色基调的背景，凸显了其脆弱的个性并暗示了他悲惨的生活，让人怜悯。

3. 调性的作用

那么，调性对照片究竟有什么作用呢？拍摄对象和拍摄角度的选择是直观的、通过它们传递出的拍摄信息也是一目了然的，但调性的确立却是隐蔽而潜伏的，它是氛围的营造、情绪的渲染，是照片的内在逻辑，也是拍摄者主观立场的倾向性表达。好比化妆，如要表现明艳靓丽，妆容就浓眉大眼红唇；如要表现冷峻性感，就双眸烟熏双唇深暗；如要表现天真纯洁，就弯月眉淡眼影裸色唇……所谓先声夺人，就是最理想的效果。

电影或许是把调性作用发挥得最彻底的行业了。

著名导演不仅擅长使用色彩和影调来深化角色的性格与推动情节的发展，更是让调性的娴熟使用成为其独特风格，变成观众的记忆点。比如：

韦斯·安德森的电影作品，大量使用单色，色彩选择大胆，风格完美融合了现代与复古，比如《布达佩斯大酒店》的粉色和《天才一族》的黄色。

大卫·林奇的电影充满超现实主义的惊悚，探索人性的深处。他的作品大多使用浓艳的色彩，具有隐喻性。《蓝丝绒》开场的白栅栏蓝天空红玫瑰，是典型的美国国旗颜色，代表了他讲述的是暗藏在表面之下的每一个美国人的故事。他的处女作《橡皮头》是黑白电影，他用低调的光影和粗粝的黑色质感，展示了一段病态、扭曲的家庭关系。

尼古拉斯·温丁·雷弗恩因无法辨识中间色调，故其作品大多采用互补色，和他电影中经常要表达的对立主题——爱与恨、侵略与退防——不谋而合。

张艺谋和王家卫，也是使用色彩的大师。前者的早期电影大量使用鲜艳的红色，如《菊豆》《大红灯笼高高挂》，他的《英雄》一片更是在极少采用对比的情况下，简单粗暴地使用饱和度极高的红、蓝、黄、绿，具有强烈的视觉效果；后者则是用色彩营造暧昧、迷离氛围的高手。

佩德罗·阿尔莫多瓦更是使用浓艳色彩的代表，尤其是使用红色，来表现他影片的永恒主题——女性的情感挣扎和心理冲突，也许西班牙炽烈、激情、闹腾、昂扬的国民气质也给阿尔莫多瓦的色彩风格带来了潜移默化的影响。

调性的另一个作用是协调画面、统一主题，这在组照中尤其明显。具体来说，就是将复杂的色系往中间灰靠拢，也就是通过调整色彩的明度与饱和度，把相互对抗的色彩关系转变为相对柔和的色彩关系，以达到色彩协调的效果。

以《万圣节之夜》这一组照为例，这些照片都是在不同光影条件下拍摄的画面，每张照片色调都不同，要组合成系列组照，就需要进行后期协调。首先可以用大面积的冷色调来表现夜色，以符合当时的场景。在确定主基调后，用暖色调来突出主体。由于冷暖色在画面中对比太强，可采用降低明度与饱和度的方法，这样既利用补色突出了主体，又降低了色彩之间的对抗，使组照画面更统一、柔和。

《街头看鬼》

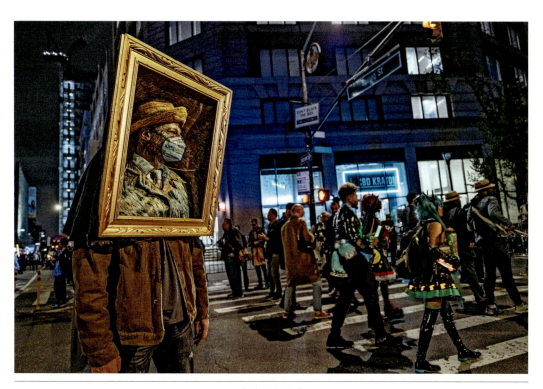

《梵高现身》

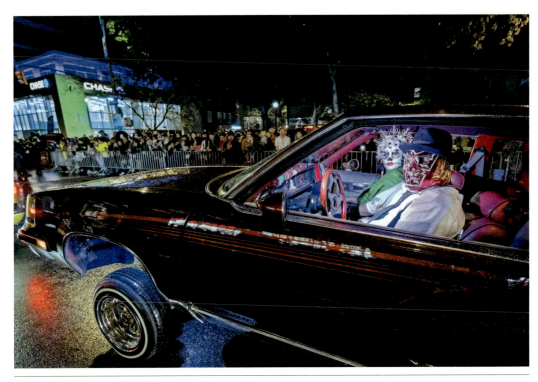

《灵异车魂》

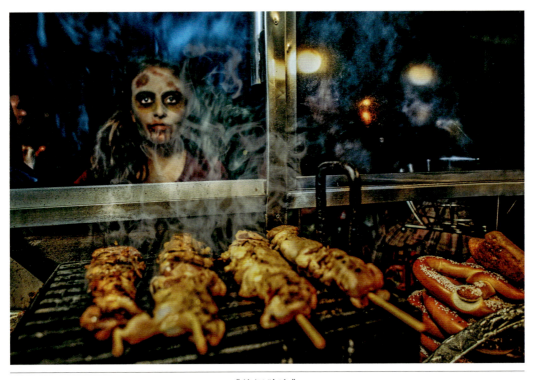

《馋涎欲滴》

三、黑白vs彩色

彩色照相技术早在19世纪末就已发明并迅速成熟，但直到20世纪70年代，才开始逐渐普及。这一来是碍于高昂的成本，二来是广大摄影师对黑白摄影的偏爱和对彩色照片的不屑。黑白摄影大师亚当斯都对彩色照片嗤之以鼻，曾宣称，只要合理、细致地规划好黑白色的使用，他就能取得比彩照更多的色彩意义。

长期以来，人们都青睐黑白摄影，认为它更高级，甚至现在也如此。个中缘由，大抵是黑白照片去除了其他颜色的参与，拍摄的主体更加鲜明；少了多重色彩的信息及其传递的信号，观看者的想象空间得到了延伸；无色的画面拉开了与日常生活的距离，让人远离世俗与平凡；加上黑白照片是彩色照片诞生前的一段发展史，天然带有历史感属性，自然而然给人复古和经典的感受。难怪，奢侈品品牌都钟爱黑白拍摄。

美国早期摄影师保罗·奥特布里奇说，黑白照与彩色照之间最大的不同在于：黑白照暗指，彩色照明示。

只是，黑白就一定比彩色更高级吗？

自从摄影被发明，并以其真实性上的优势替代绘画起，它便以再现细致入微的真实为己任。无论是拍摄的器材、冲洗的方式乃至数码对胶卷的替代，技术的进步都在力图捕捉一个近乎100%还原的真实场景。就像绘画史上，人们在画笔和颜料材质上的突破，都是以技术的一小步来获取艺术表达的一大步。可以说，对色彩的抗拒和排斥，就是在拒绝真实。

色彩的加入，不是在使摄影庸俗化，它带来了更丰富的内容和更多的细节，给摄影师更大的创作空间和多元化的表达手段。也许正是突然猛增的信息量，让摄影师们无所适从，因为它对摄影师的驾驭力提出了更高的要求。坊间传说，亚当斯不仅是黑白摄影大师，更是操控大师，他执着于对画面最细枝末节的控制，所以推出了"区域曝光法"，并倡导对画面的预先设想，以便尽可能固定和量化每一个变量。也许这正是他不接受彩色照片的原因，色彩作为一个极具爆炸力的变量，会破坏这种掌控力，将拍摄者甩入混乱之中。

我们不敢恶意来揣测大师的心思，但色彩无疑是给画面的控制提出了更高要求。

威廉·埃格尔斯顿对于色彩的大胆运用，推动了彩色照片的普及，奠定了彩色摄影的艺术地位。他拍摄了大量美国南部地区民众的生活照，以构图和色彩的运用以及对平淡无奇场景的选取，表现了当地的停滞、孤寂、沉闷、空虚和疏离。今天我们去看埃格尔斯顿的作品，可能会对充斥加油站、空旷的街道、凌乱的家居摆设、巨大的商家招牌等的照片，感到莫名其妙。但如果我们把自己置身于黑白摄影横扫艺术界的20世纪

六七十年代，埃格尔斯顿拍摄的浓艳彩照横空出世，必然给当时的摄影圈以极大的冲击。这种新奇、前卫和大胆，给摄影注入了新的活力。

试想埃格尔斯顿的这些照片，如果用黑白摄影表现的话，恐怕立刻会显得杂乱无章、琐碎庸常。我们习惯把阴冷、昏暗的色调和孤独寂寞联系在一起，埃格尔斯顿却把荒凉的环境、日复一日的生活，与浓厚鲜艳的色彩搭配，形成了强烈的反差。观者仿佛能感受到某一酷暑的午后，孟菲斯郊外的街道上空无人烟，屋子里风扇正在吱呀吱呀打转，洗净的茶杯折射出烈日的刺眼，让人赶紧举起手遮挡在前，知了在叫唤，不知疲倦，背脊在流汗，湿热粘连……这种焦灼、苦闷、烦躁的感受，在埃格尔斯顿的彩色照片里，表现得极其明显，甚至影响了一批拍摄类似社会题材影片的导演及其作品，比如大卫·林奇的《蓝丝绒》、索菲亚·科波拉的《处女之死》、格斯·范·桑特的《大象》、山姆·门德斯的《美国丽人》，等等。

黑白摄影体现了艺术的最高法则——做减法，它以去色跳脱出人们对生活的熟悉感，带来异样的体验。黑白照片、明暗影调，固然有深远悠扬、回味无穷的意境，但影调和色彩的叠加，让观看的体验更为全面和立体。这种复杂性给予摄影创作更多的乐趣。

艺术创作，最重要的是要创新、要有创作者主观情绪和意见的表达，而调性就是拍摄者手中最能自主使用的利器。它就像烹饪过程中使用的调味品，全靠厨师下手的轻重和对风味的把握。一盆菜，究竟是如广式糖醋咕噜肉，靠调味与菜品的撞击，产生不一样的美味，还是如川菜鱼香肉丝，靠调味创造出菜本身全无的风味，则仁者见仁，智者见智，有赖于厨师的经验、技术和风格了。一张照片，可咸还是可甜、靠调性来点睛还是靠调性来讲故事，也都在拍摄者的一手之间了。

组 照

组照来源于纪实摄影中的专题摄影，即对某一新闻事件、社会现象、百姓生活、文化习俗等，采用纪录片式的跟踪、观察、采访和报道，这就要求摄影师花大量时间和精力深入内部，或以360度全景模式进行报道，或以长期"蹲点"的方式展示事件演变的过程。

相对来说，专题组照更适合对图像内容作深入的反映，但不能简单地认为专题组照比单幅更高档，只能说这两者是"长枪短刀，各有所长"。与单幅相比，专题组照更适合反映较长或较宽广的时空，毕竟在连续性和深度报道方面，容量大更有优势。

一、大师开创新形式

在专题组照领域，最知名的摄影师当属尤金·史密斯，他是专题摄影领域涉猎最广的摄影师之一。身为马格南图片社的一员，他被图片社评价为专题摄影大师。

史密斯最著名的专题摄影作品是《乡村医生》和《水俣》。

史密斯年仅21岁时，便成为《生活》杂志的签约摄影师。《乡村医生》就是史密斯在该杂志社工作期间拍摄的作品。他在科罗拉多的克雷姆林连续住了23天，记录了一位名叫厄内斯特·塞里亚尼的乡村医生忙碌疲倦的日常，由此讲述一位默默无闻的乡村医生，在全美严重缺乏全科医生的环境下，怎样为贫苦的人们看病，献出自己的青春和生命的故事。史密斯倡导用专题摄影（或者称Photo-essay，即摄影文章）来集中反映某一社会问题，他是最早使用这种拍摄方式的摄影师之一，《乡村医生》因而也成为这一类型摄影的经典之作。史密斯在供职《生活》杂志期间，共拍摄了58组专题摄影。

史密斯在采访中说，他要深入了解拍摄对象的一切，包括其所思所想及其举动背后的动机，他要成为拍摄对象生活中的一员，但又不能太有存在感，就像家里的墙纸，无所不在，却并不让人注意。史密斯是如此的富有拍摄激情，孜孜不倦，以至于他加入马格南图片社后，在拍摄"匹兹堡"专题时，把原定三周的拍摄计划，硬生生拖成了三年，庞大的经济支出，导致马格南图片社差点破产。

1971—1973年期间，史密斯和他的妻子在日本的水俣村住了三年，为的是拍摄以水俣病为主题的一系列专题组照。水俣病是日本四大公害疾病之一，疾病成因来自1932年位于水俣村的日本智索株式会社任意排放工业废水，导致含有剧毒汞的废水流入周边海域，被水中生物食用后，转为有机汞化合物，被村民们捕食，进而产生疾病。身染此疾的患者，轻则手足麻痹、运动困难，重则失智、失聪、语言障碍，甚至神经错乱至死。

史密斯在拍摄过程中曾遭到工厂雇佣的暴民的毒打，导致一眼失明。他在妻子的辅助下，工作得以继续，最终完成了拍摄计划。影集于1975年出版，即刻获得全球的关注，其中最有影响力的一张照片为《智子入浴》，拍摄的是一位母亲在日式浴盆里抱着自己患病的女儿智子，低头温柔凝视，智子的身体因水俣病而严重扭曲。

另一位专题摄影大师是我们更为熟悉的安塞尔·亚当斯，他最著名的专题摄影作品是《生而自由平等：那些忠诚的日裔美国人的故事》。该系列拍摄的是1943—1944年间，位于美国加州的曼赞纳战争迁移中心（Manzanor War Relocation Center）里日裔美国公民的生活。亚当斯希望通过作品，表现这些遭受不公正待遇的日裔美国公民，在丧失了一切财产和事业的打击下，如何克服种种困难和绝望的情绪，在极其干旱、艰苦卓绝的环境中建设自己的社区的经历。这一组照的出版，以及在现代艺术博物馆中的展出，引起了社会争议，这既是因为照片揭露的内容，也由于当时二战还未结束，美国国内尤其是西海岸对日裔美国公民的仇恨情绪高涨。亚当斯希望这些作品能具有历史意义和纪录价值，他把所有照片捐赠给了美国国会图书馆。

第三位具有影响力的专题摄影师是戈登·帕克斯。作为当时《生活》杂志聘用的唯一一名非裔美国摄影师，帕克斯以居住在纽约哈林区的方登纳（Fontenelle）家庭为对象，拍摄了家庭成员一天中不同时刻的生活状态，展示了非裔美国人贫穷困苦的生活。这一系列名为《一个来自哈林区的家庭》的组照，于1968年刊登在《生活》杂志3月刊上，当时正是美国黑人暴动最频繁的时候，大城市几乎每月都有一场动乱。时任杂志编辑的菲利普，想让帕克斯通过摄影的方式，告诉杂志的广大白人读者，暴乱背后的原因究竟是什么。照片刊出后反响强烈，既有负面的，但更多的是来自全美各地的善意和为方登纳家庭的捐款。帕克斯为拍摄这一组照花了大量时间与方登纳家庭沟通，他想要叙述方登纳家人度过的一天，而不仅仅是对某些场景的抓拍。只有这样，才能让观众产生代入感，将自己的生活与方登纳家庭相比较。帕克斯不仅让照片更富有感染力，也给照片的主角带来深远的影响。方登纳家庭最小的孩子理查德，是家族中唯一一个度过自己30岁生日的成员，也是唯一一个建立起相对稳定的家庭的人，他把这一切归功于母亲和摄影师，因为是与帕克斯的友谊激发了理查德想要成功的动力，并在奋斗的道路上一直鼓励着他。

其他具有影响力的专题摄影师包括多萝西娅·兰格，她在20世纪30年代拍摄的《大萧条》，以既诗意又纪实的手法表现了美国历史上最惨淡的一段时期。

菲利普·琼斯·格里菲斯拍摄的《越南战争》，是记录越战的重要档案。这一专题组照揭示了战争主流观点的另一面，对战争类纪实摄影产生了重大影响。

早期的专题摄影大多为新闻图片社记者、报纸杂志摄影师所利用，因为长久的时间跨度、宽广的报道范围、丰富的编排方式，有助于摄影记者探究、报道和揭示重大事件

背后的真相。追求真相、报道真相、了解真相，这是构成一个现代文明社会的要素之一，没有真相的社会是无知的、是没有敬畏心的，也是没有希望的。

二、编辑方法很重要

今天，随着摄影民主化、科技化的推进，专题摄影仍然显示了其强大的生命力，但不可否认的是，专题摄影的样式越来越多样化，也走进了寻常百姓的生活中。比如为纪念妻子怀孕的组照、夫妻的结婚照、记录孩子成长的组照等。这些使专题摄影组照的外延获得了极大的延伸。但组照不是照片简单的罗列叠加，所以在组照的创作中，编辑的重要性不亚于拍摄本身，好的编辑能强化照片表现的主题，通过一定的逻辑顺序引导观众的感受。我们可以参考以下几种编辑思路和编排结构：

1. 纵向型结构

即按时间脉络反映事物因果关系。这种编排的好处是，时间概念比较明确，观看时不会产生误解。时间跨度可以是一分钟、一小时、一天、数年乃至数十年。时间周期能给照片带来深度和厚度，时间周期越长，组照的震撼力就越大。

2021荷赛"长期项目"组的一等奖作品是纪实摄影《Habibi》。"Habibi"在阿拉伯语里的意思是"我的爱"。这组照片反映的是巴以冲突期间，巴勒斯坦民众简单而不平常的生活。据调查，4 200多名巴勒斯坦平民被关押在以色列监狱内，他们面临的是长达20年甚至终身的监禁。自2000年起，长期被关押的巴勒斯坦平民，想尽办法把自己的精子偷偷带给监狱外的妻子，以便生育后代。摄影师自2011年起，便开始拍摄被关押的巴勒斯坦平民的妻子，以及通过偷运精子方式出生的孩子的生活。在现代世界历史上，巴以冲突持续时间长，形势复杂，摄影师在此背景下，拍摄了这组以爱为主题的专题组照，作品中没有战争、没有军事行动，也没有武器，摄影师花了十年的时间，通过人们平凡的生活，表现了巴勒斯坦人民的反抗精神和对人性尊严的追求。

2. 发散型结构

这种编排方式是以矛盾的焦点或中心为切入点，从不同方面反映对于某一事件或矛盾焦点的具体态度。这种思路的优势是，即便摄影师因种种原因，未能及时拍摄到事件发生的现场画面，但通过事后有关人员的态度和行为举止，依然可使观众感受到摄影师的观点和事件的影响，同样会有相当的感染力。在拍摄这种组照时，摄影师对于拍摄对象的选择非常重要，选择的对象与事件中心或焦点的关系越密切，效果就越出色。

发散型结构也是日常拍摄组照的常用方式，即围绕同一主题，表现不同方面。

《晨光里的上海老人①——聚精会神》

《晨光里的上海老人①——见缝插针》

《晨光里的上海老人①——杂耍》

《晨光里的上海老人①——翩翩起舞》

《晨光里的上海老人②——铁塔欢舞》　《晨光里的上海老人②——蹲马步》

《晨光里的上海老人②——形影相随》　《晨光里的上海老人②——晨剑》

　　《晨光里的上海老人》这组照片充分反映了上海老人在晨光下锻炼的场景，摄取内容各不相同，有的在健身器械前训练，有的展现自己的杂耍或舞蹈动作。画面的构图取景、人物的动作姿态，各具特色。前四张照片曝光密度、色温、影调等都相对一致，归为一组；后四张照片以光影为重点表现内容，另成一组。这也是不同的编辑思路对组照编排的影响。

3. 交错型结构

纵横交错的编排思路更具有表现力。这种编排方式类似于织布，采用经纬交错的线索安排画面，以达到主题表达丰满的效果。进行这种拍摄构思，画面中不但有时间跨度还有空间跨度，纵横交错的时空形成厚实的拍摄内容。此编辑方式适合分量重、影响大的报道题材。

4. 关系型结构

此类编排结构以表现拍摄主体和其所处环境的关系为主要线索，以开放性的态度呈现拍摄内容，较有逻辑性，既客观展现拍摄对象，又常常能引起观众深入的思考。美国《国家地理》杂志的版面编辑就希望在一年的专题摄影中能包含：

人们的衣食住行；

地方的政治、宗教领袖是谁；

《东方明珠的白天与黑夜——外白渡桥晨光》

生存环境地貌；

当地人们靠什么来赚取生活费，他们又如何花钱？

这些问题表现的就是当地居民与地区的关系，要回答好这样的问题，就要求摄影师深入了解当地人的生活，摄影师要有自己的思考，但又不会在专题中显露过于主观的观点，这也更符合《国家地理》这类杂志客观、公正、翔实的报道原则。

5. 对比型结构

一个题材，如果仅作孤立观察、反映，其影响力可能略显单薄，但摄影师选择拍摄对象时，可以有意识地安排具有对比性质的内容，通过先进与落后、老与少、美与丑的对比，可进一步强化摄影师的观点。但在选择表现内容时必须注意可比性，避免陷入简单类比或表面现象的比较，要将与摄影师观点和专题组照主题密切相关的部分予以突出揭示。有意识的对比令美的更美、丑的更丑，起到强化作用。

《东方明珠的白天与黑夜——晨练中华风》

《东方明珠的白天与黑夜——浦江楼影》

《东方明珠的白天与黑夜——夜宴》

《东方明珠的白天与黑夜——繁华市口》

《东方明珠的白天与黑夜——苹果旗舰店夜景》

这一组照，以东方明珠在白天与黑夜中的不同形态作为对比，表现了其建筑设计和人文景观之美。

6. 烘托性结构

烘云托月也是摄影师强化拍摄主题的一种有力手段，可借助与主题有关的素材，通过合适的陪衬材料，使主要表现对象呈现醒目鲜明的形象。这就要求摄影师对拍摄对象有深刻的理解，不仅要收集现有情况，有时甚至还要了解其相关历史演变。

《埃菲尔铁塔面面观——
早安，巴黎》

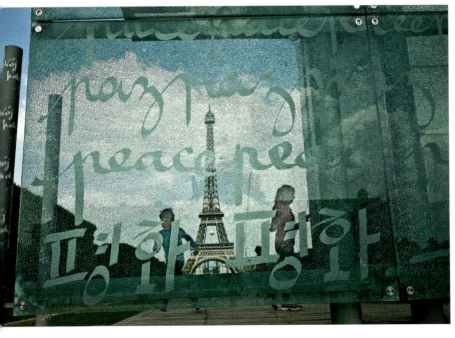

《埃菲尔铁塔面面观——
和平墙前的少男少女》

《埃菲尔铁塔面面观——巴黎梦》

《埃菲尔铁塔面面观——路边画廊》

《埃菲尔铁塔面面观——情系铁塔》

《埃菲尔铁塔面面观——风云际会》

埃菲尔铁塔是世界著名景观，相关作品铺天盖地。摄影师在拍摄时尽可能回避常见的拍摄视角，取景构图时，将与铁塔相关的文字、图案以及雕塑等素材与铁塔形象结合在一起，以显示法国的文化特色以及浪漫特性，画面中的其他相关要素就起到了烘云托月的作用。

埃菲尔铁塔建成于1889年，是为同年在巴黎举办的世界博览会而建，也是为了纪念法国大革命100周年。建成初期的铁塔名为"三百米塔"，后以其设计师古斯塔夫·埃菲尔的名字命名。它总高度312米，曾是世界最高的人造建筑，直到纽约克莱斯勒大厦的出现。

埃菲尔铁塔是工业革命的产物，也是法国"工程师治国"精神的典范。以蒸汽机被广泛使用为标志的第一次工业革命爆发后，机器代替了人力，这不仅开启了大规模工业生产的新时代，更对欧洲的教育体制产生了巨大的影响。它冲击了法国旧有的大学体制，一批高等专科学校，如军事、机械、农业、医学等专门学校应运而生，标志着法国近代工程技术教育的开始，与那些以学术、理论为主的综合性大学分庭抗礼。法国的工程师教育体系并不仅是某一专业的，更是一种社会精英的培养模式。它既强调数理基础，又要求学生具有宽广的知识面，其中人文社科及管理类课程不少于30%。这一教育模式下培养出的学生，不仅具备科学、严谨的头脑和实践能力，也拥有艺术化的创意思维。也许这正是埃菲尔铁塔魅力的秘密所在。

据说埃菲尔的设计稿在众多投稿中被选中，是因为只有他的设计事无巨细地列出了每一个构造细节，且可行度最高。在建设过程中也的确证明了埃菲尔设计的严谨，总共18 038个部件被250万个铆钉组装在一起，没有一个部件需要修改；1 700多张拼接图纸和3 700多张部件设计图，完稿后就没有再修改过。建成后的埃菲尔铁塔，被爱迪生称为"一个让人敬佩的伟大的现代化工程"，更被公认为"结构艺术"的代表作，因为它完美贯彻了结构艺术的"3S"和"3E"原则：

Scientific，科学性，即结构设计和材料使用合理、安全。

Social，社会性，即结构在社会中所起到的功能性作用。

Symbolic，象征性，即结构所激起的人们的感受，和它所代表的含义。

Efficiency，效率性，即以最少的材料消耗，实现最大和最安全的功能。

Economy，经济性，即避免设计、建造、运营和拆除中额外的经济开支。

Elegance，优雅性，结构外形既带给人审美的愉悦，又要满足工程学的特性要求。

因而在1986年，美国土木工程师协会将埃菲尔铁塔列入国际土木工程历史古迹，它也成为法国参观人数第二多的文化景点。

三、学好莱坞讲故事

从形式上讲，可以把组照分成两大类——主题性组照和叙事性组照。

1. 主题性组照

即围绕某一特定主题，通过不同角度和对多个对象的拍摄，尽可能完整的内容，全面地展示该主题，通常以景物、风光、展览、活动题材等为主。这类组照不需要大量配文，也无须刻意编辑，所见即摄影师所感。风光摄影当属这类形式组照的典型，摄影师安塞尔·亚当斯则是其中的佼佼者。

《诺曼底登陆70周年纪念游行》

这组照片摄于2014年6月6日，展现的是在法国西北部小镇维斯特雷阿姆宝剑海滩举行的诺曼底登陆70周年纪念活动。当天，法国总统奥朗德、俄罗斯总统普京、美国总统奥巴马等多国元首和政府首脑纷纷出席。70年前的6月6日，来自14个国家的15.6万名盟军士兵，在精心挑选的诺曼底五处海滩登陆，成功开辟欧洲第二战场。这场登陆战，成为盟军击溃法西斯德国的关键战役。

照片展示的是当地居民和表演者的各种纪念、庆祝活动。

2. 叙事性组照

顾名思义，这类组照就是通过照片来讲故事。这就要求照片与照片之间要有关联、有逻辑、有联想，既能讲述故事，也能引导观众去想象。因此，摄影师在具有成熟拍摄技巧的基础上，还需要具备有创意的故事编辑思维。

一个好故事，情节和角色虽各不相同，但这些故事都有规律可循。这方面，好莱坞可谓是个中好手。

在西方的戏剧创作中，通常使用"幕"作为一个戏剧单位，三幕式是西方影视和戏剧创作中较为常用的一种创作结构，它最早起源于亚里士多德对故事基本要素的阐述，即开端、中段和结尾。之后经由历代西方剧作家的总结、提炼和发展，最终形成了三幕式结构，并在好莱坞电影里得到发扬光大。

第一幕，即开端，要介绍故事中的主要人物和故事的开场，确立故事主题和背景等。第一幕的结尾要预留转折点或悬念，以便第二幕的展开。第二幕，即中段，要承接第一幕结尾的转折点并进一步发展，这一幕里要制造矛盾和冲突，角色通过采取各种解决方案推动故事的发展，并在一系列矛盾和冲突中，预留一个转折点，进入最高潮的第三幕。第三幕是结局，故事的结尾会有重大的转折或更大的冲突，将整个故事推至最高潮。故事的结束，将对人物命运做好安排，所有的矛盾也会得到解决。

在此基础上，好莱坞编剧教父罗伯特·麦基提出了五幕剧的类型化商业片典型结构。麦基在好莱坞堪称奇人，被公认为世界电影编剧教学的第一大师，他所培养的学生们一共获得17次奥斯卡奖、19次艾美奖以及无数其他奖项。

他提出的五幕即开端、刺激、纠葛、高潮和结局。开端，介绍故事背景。接下来需要一个事件打破现状的平衡。由于平衡被打破，便产生了一系列的纠葛，通常以矛盾、冲突、磨难、磨合等形式出现，纠葛推动了故事的发展，这里也是故事的主体部分。纠葛的堆积形成了高潮，高潮的来临通常都伴随着故事中最大的危机，且危机必须是两难的困境，它不是在善恶中进行选择，而是在两善或两恶之间作出选择，这样才能把高潮带来的兴奋感最大化。高潮到达顶点后，就是结尾了，结尾通常都会展示高潮的效果及影响，或给故事的次要情节做收尾。

基于讲述一个好故事的编辑思路，一组叙事性组照的构成要素应当包括：

（1）封面照片。

之所以称为封面照片，是因为它就像时尚杂志组照中跨版面的那一张，不仅能起到奠定组照色彩基调、风格类型和透露故事内容的作用，还能激发观众的好奇，引导他们继续看下去。

（2）角色照片。

这类照片要交代故事的主要人物、他们与故事主角的关系以及他们对故事情节或事件发展产生的影响。这类人物通常都是与故事主角有亲密关系的人。在拍摄这些人物照片时，摄影师需要考虑：自己希望观众对这些人有什么感受、希望观众会产生什么样的问题、希望激发观众什么样的情感？

（3）背景照片。

人物照片解决的是"谁"的问题，背景照片则要解决"哪里"的问题。背景照片可以是一条街道、一个街区或仅仅是一间屋子。空间的大小不是重点，关键在于它能否为观众勾勒出全局的场景，好比为故事里的一棵棵树，画出它们所处的森林。

背景照片也可以是解决"为什么"的问题，它告诉观众故事发生的场景、人物的态度或遇到的障碍等。比如要拍一组关于水域污染的组照，当然可以拍一张污染发生地的照片，但也可以拍一张有各种测试水质试纸的实验室照片，既交代了地点，也体现了报道水域污染的急迫性。

（4）行动照片。

这类照片记录故事里角色的动作，这些动作能解释各人物的目的、动机、情感，并能帮助观众展开联想：动作之前发生了什么，动作之后又将产生什么后果。这就意味着，摄影师对场景的选择极其重要，他要捕捉的是"决定性瞬间"。

（5）细节照片。

细节照片通过某种情感的放大、瞬间性举动的捕捉、一定物体的特写，告诉观众故事的重点，从某种程度上说也是摄影师观点的体现；它能带领观众进入故事的深层核心，而不仅仅是流于表面；它的作用还在于，能营造出身临其境的感受。

但细节照片绝不仅仅是把镜头拉近，拍摄大特写，它的重点是具有张力的表达或密集的信息量。一张好的细节照片可以是一张静止的人物表情照，揭示故事里人物的性格和内心情感，也可以是工艺制作过程中的重要步骤，让人们了解制作的关键。

没有细节的故事是不完整的，这样的组照不能打动人，因为它缺乏深度和与观众的情感连接，更缺乏记忆点。

（6）结局照片。

如果说封面照片是要尽可能地以大胆、出位、新奇的图像来吸引观众的注意，结局照片就要让观众在看完组照后，留下最终印象和感受。因为组照，尤其是新闻报道性的组照，其目的就是要激发观众的思考和行动，并由此对现实带来改变。

《疫情下的纽约——焦虑》

《疫情下的纽约——服务》

《疫情下的纽约——旅行》

《疫情下的纽约——奉献》

《疫情下的纽约——记录》

《疫情下的纽约——祈祷》

《疫情下的纽约——依偎》

《疫情下的纽约——感恩》

《疫情下的纽约——展望》

这组题为《疫情下的纽约》的组照，集合了叙事性组照的六要素。

　　第一张是封面照，一位低头沉思的中年男子，戴着口罩，走在街上，他凝重的神情令人好奇：他在担忧什么？口罩上的美国星条旗图案揭示了故事发生的地点。这些细节引申出故事的主旨。

　　第二到第四张照片是角色照，有服务社区的理发店老板、有在疫情笼罩下仍盼望远行游玩的孩童、有穿戴严实防护衣在街头分发免费口罩的老者……他们代表了疫情肆虐下的城市里每一个努力生活的百姓。

　　第五张是背景照，这张摄于往昔繁忙的时代广场的照片，交代了组照拍摄的地点——纽约街头。

　　第六张是行动照，在这场抵抗疫情的抗争中，除了科学家和医务人员的专业付出外，广大民众能做的就只有默默地祈祷，祈求这场传染病能尽快消逝。

　　第七张是细节照。这对紧紧相依的情侣，是重大灾难下每一个普通人必然的反应，既紧张害怕又不忘对挚爱的关怀。

　　第八、第九张是结局照，照片摄于2021年7月7日，纽约为抗疫举办的"彩带游行"。画面中的孩童高举手绘的"Thank You"图标，以示对医务人员的感谢；另一张照片中的老人显然经过精心打扮，口罩上还印有鲜艳的花朵，画面洋溢着乐观积极的情绪。在纽约，彩带游行是人们表达敬意的最高仪式，历史上获此殊荣的有来访美国的英国前首相丘吉尔、教皇保罗二世，有首位环绕地球飞行的美国宇航员约翰·格伦，有首位单人驾驶仅有一般飞行仪表的螺旋桨飞机从纽约飞到巴黎的飞行员查尔斯·林德伯格，有夺冠的纽约洋基棒球队，等等。最近一次彩带游行是2019年时庆贺美国女足在世界杯夺冠。此次彩带游行，除了庆祝，更是纽约市民表达对医务人员感激之情的盛大庆典活动。

好莱坞传奇编剧导师麦基曾说："故事大师对事件的选择和安排，是对其社会现实中的各个层面（个人、政治、环境、精神）之间相互关联所做的精辟妙喻。剥开其人物塑造和场景设置的表层，故事结构展露出作者个人的宇宙观，他对世间万物之所以成形、发展的最深层模式和动因的深刻见解。"

所以，无论是故事还是组照，它都是创作者对人生观、世界观、价值观的表达，是他对人性的见解，更是他思想的传达。这些即组照的主题，如果组照缺乏主题，它就只是一堆照片的罗列和拼凑，作品就会显得空洞乏味，毫无意义，更不能吸引和打动观众。好的组照一定是主题先行、态度先行，拍摄技巧和编辑能力只是表达的工具。

一、真实的力量

最早进入中国的摄影师约翰·汤姆逊曾在其著作《中国与中国人影像——约翰·汤姆逊记录的晚清帝国》（*Illustration of China and its People*）中写道："我经常被当成一个危险的风水先生，我的照相机则是一件邪恶而神秘的工具，它能助我看穿岩石和山脉，刺穿本地人的灵魂，并用某种妖术制作出谜一般的图画，而与此同时被拍摄者身体里的元气会失去很大一部分，他的寿命将因此大为折损。"

摄影对人像太过真实的捕捉，在封建时期的中国民间，引起了巨大的恐慌。人们一度坚信，这是一种妖魔化的摄魂术。

人们普遍认为摄影术是由达盖尔发明的，但同时期还有一名叫巴耶尔的法国财政部低级官员，也在影像固定的研究上取得重大进步。无奈法国国会议员阿拉戈，为了帮助达盖尔率先取得专利，将巴耶尔的发明搁置了。巴耶尔一怒之下，自己拍摄了一张照片，照片中，他将自己扮成一个溺死者，还为自己的"死"写了一篇墓志铭，附在照片旁边。墓志铭写道："横尸于诸位面前的是巴耶尔的遗体，与诸位一样，不管是皇帝还是科学家，所有看到过这具尸体的人都曾赞赏过他的照片。然而，这种赞赏尽管给他带来了名声，却一文不值。对达盖尔优待有加的政府对巴耶尔却无一表示，因此他在失望之余投水自尽。"

尽管巴耶尔错失了摄影术发明者这一荣誉称号，他独特的抗议方式却引起了人们的注意。巴耶尔的"死尸"照，太具有感染力，太过逼真，使得人们对其遭遇甚为同情，甚至还引发了人体摄影的热潮。

著名风光摄影师安塞尔·亚当斯所拍摄的优胜美地系列作品，不仅吸引了千百万游客前往，更使美国国会在1916年通过了国家公园法，开辟优胜美地为国家公园。亚当斯镜头里的优胜美地，是真实而壮美的。他最著名的照片《月亮与半穹顶》里，那轮清亮的明月，衬托出丛山峻岭的壮观，也给画面铺上了一层静谧的薄纱。即便没有当今风行于世的PS技术，亚当斯在当时也完全能利用多重曝光法等手段，人工添加一轮更完美的月亮，但他没有这么做，而是老老实实地蹲点数日，拍摄了这张传世之作。照片里真实的自然美，至今仍让观看者惊艳不已。

1993年，苏丹频发战乱，还爆发了大饥荒，民众陷入了地狱般的生活。自由摄影师凯文·卡特来到当地拍摄报道。他在灌木林休息时，发现一名瘦骨嶙峋、赤身裸体的

《春耕》

照片摄于20世纪80年代的云南，一对年轻的夫妻正在自家承包的农田上辛勤耕耘，这正是70年代末开始实行的家庭联产承包责任制在全国遍地开花的景象。1978年安徽省遭遇特大旱灾，安徽省小岗村的18名村民为了自救，将村内土地分开承包。1979年小岗生产队大丰收，产量超过去20年总和，除超额上交国家外，成员们的收入也增长了数倍，农民的积极性空前高涨。于是这种包干责任制逐渐在全国放开。小岗村的尝试也成了中国农村改革开放的开端。

小女孩，正奄奄一息地向约一公里外的食品发放中心爬行。与此同时，一只秃鹰落在女孩身后，等待女孩的死亡，以大快朵颐。凯文静静地等待了20分钟，他选好角度，并尽可能不让秃鹰受惊。拍摄完毕后，凯文赶走了秃鹰，注视着女孩继续蹒跚着爬向目的地。凯文拍摄的《饥饿的苏丹》，在《纽约时报》刊登后，被国际媒体竞相转载，激起了世界人民对苏丹大饥荒的强烈反响，和各国政府对苏丹内战的关注。凯文·卡特更因此获得1994年的普利策新闻特写摄影奖。这张照片的震慑力，不仅在于它真实地反映了当时小女孩所遭受的苦难，更在于由真实带来的赤裸裸的残忍。凯文在获奖四个月后自杀身亡。

二、真实与艺术

真实从来就不是中立的，它迷雾般的纷繁和多变，吸引着人们对它的追寻和探究，真实也成为艺术创作极佳的题材。

那么，艺术中的真实是什么？是自然吗？是人眼所见到的种种对象吗？是看得见摸得着的客观存在吗？

从古希腊到19世纪初的2 000多年里，传统西方艺术始终以反映客观对象的模仿和写实为主要创作手法。艺术家创造的作品基本都是具象的，且与客观世界有密切联系。艺术作品的对象是否逼真，是评价的主要标准。文艺复兴时期，由于解剖、明暗、透视等科学法则的发展，这一艺术创作理念更是达到了最高峰。

19世纪末20世纪初，受荣格、博格森、弗洛伊德等人心理学说的影响，伴随摄影、摄像等现代化科技手段的出现，加上近现代社会体制的巨大变革，这些因素都给传统艺术观带来了剧烈冲击。这个时候，人们开始重新思索艺术的使命是什么，或者更确切地说，艺术中的真实是什么？

同时期的德国哲学家席勒就曾指出，"现实主义"有蜕化到"自然主义"的危险。"现实主义"是以"真实的自然"为对象，"自然主义"则以"实在的自然"或"庸俗的自然"为对象，"实在的自然到处都存在着，而真实的自然则是远较稀罕的"。因为真实的自然，需要一种内在的必然来决定它的存在。再者，这种"实在的自然"，也是未开化的，甚至还是野蛮的、动物性的。它也许是真实的，兴许还是美好的，但它对我们的世界和生活没有更多的参考和更高的意义。

席勒的好友歌德认为，"艺术并非直接摹仿人凭眼睛看到的东西"，自然只是艺术的"材料宝库"，艺术家只从中"选择对人是值得想望的和有味道的那一部分"加以艺术处理，然后"拿一种第二自然奉还给自然，一种感觉过的、思考过的、按人的方式使其达到完美的自然"。

《蔑视》

两个本不相关的物体，通过主观的思维联系，产生某种主题意义。

而在黑格尔的审美体系中，最高的真实是一种绝对理念，它是一种精神或心灵，也是一种抽象的、逻辑的、概念化的理念。就内容而言，艺术、宗教和哲学都是表现绝对精神或"真实"的。

从表现形式上看，印象派率先冲破了模仿、写实的束缚，不再把人眼看到的实物作为绘画对象，更多描绘的是人们的光影感受；从创作对象上看，客观世界和客观世界的美也不再是艺术表达的唯一内容。自我内心、情绪感受，乃至怪诞和丑陋，这些对于艺术家而言也是真实的，是值得表达的。因此，达·芬奇的《蒙娜丽莎》因为再现了女模特的优雅和温柔，它是真实的、美丽的；毕加索的《格尔尼卡》，因为揭露了战争的丑恶，它也是真实的、冲击人心的。

《盗梦空间》

《墨尔本街头印象》

　　这两幅照片，以偏重形式主义的方式而非写实主义的手法进行拍摄，创造出一个由色彩和几何图案构成的"盗梦空间"，和一个暖日午后的印象墨尔本。

三、真实与摄影

摄影术发明至今已有近两百年，当初人们对影像的真实再现所产生的那种惊奇感早已不复存在。随着摄影在更广泛领域里的应用，人们似乎对摄影的本质——真实，习以为常。

今天，我们再来讨论摄影的真实，究竟是指什么呢？在探究这个问题前，不妨来看看当下人类究竟生活在什么样的环境中。

这是一个信息爆炸的时代，据统计，近几年人类产生的信息量是过去2000年的总和，但海量的信息让人无从辨别真伪，也无从提炼价值，信息的碎片化简化了人的认知过程，削弱了认知能力。

这是一个高科技低生活的时代，层出不穷的科技产品和无处不在的互联网，让人类的生活变得更加便捷，足不出户就能生活。但数码化的世界正在逐渐切断人与人、人与社会之间的联系，虚拟世界和真实世界的边界愈加模糊，人对生活的感知变得更弱了。

这是一个多元文化蓬勃发展的时代，不同种族、宗教、观念、性取向的人，比以往任何时候都更活跃地表达自己的主张，但这又是一个价值趋向单一的世界，因为"政治正确"先行，它高于观点的正确、事件的真相。

在这样的环境中，一个真正的专业摄影师，需要更高的认知水平来挖掘真实，需要独立的思辨能力来判断和表达真实，需要对生活的感知力来提炼真实。

"地心说"曾在历史中长期占统治地位，人们一度无法接受"日心说"的理论，也深信地球是平的而不是圆的，因为这些有悖于人们对日常生活的认知。太阳的东升西落、星星之间永恒不变的相对位置、无论人走到哪一端都不会掉下去的现实，都让人们相信，地球是宇宙的中心。加上农耕时代，人的一切生产和生活，都依赖于在"地心说"基础上制定的历法，"日心说"不仅仅只是新科学理论的发明，它动摇的是人们千百年来的生活习惯。直到天文望远镜的发明和地心引力的发现，人们的认知水平得到了质的飞跃，真实的世界和宇宙才逐步揭开面纱。

可见人们对真实的了解会被有限的认知所束缚。只有当认知水平提升到新的高度，隐藏在现实表象下的真实才会浮出。

法国摄影理论家吉泽尔·弗伦德在著名的《摄影与社会》（*Photographie et Societe*）一书中曾指出：它（照相机）看起来既精确又公正。摄影比起其他任何媒介来都能更好地表达统治阶级的意志，并以那个阶级的观点来解释事件，因为摄影虽然极为逼真，但却具有一种虚幻的客观性。镜头，这只所谓没有偏袒的眼睛，事实上允许对每一事实进行可能的歪曲……

因而政治领域一向是照片造假的重灾区。对人进行控制的常见手段有两种，一种是约束自由，另一种是掩盖真实，这些实质上都是对人权利的剥夺。前者有表达的权利、反对的权利、信仰的权利等，后者更多的则是思考、思辨的权利。没有了真实，也就没有了一种可供对标的参照物，思考的对象被幻化了，人的意志也更能被轻易地摆布了。

比如墨索里尼的一幅肖像照里，他骑着马，看上去威风凛凛、不可一世。但实际是为了突出领袖形象，他身旁的牵马人被隐去了。还有一张关于希特勒和他的宣传部长戈培尔谈笑风生的照片，照片发布时，戈培尔却"消失了"。据说戈培尔因得过小儿麻痹而跛脚，作为宣传部长的他自觉形象不佳，加上要突出希特勒一个人的领袖形象，就把自己从照片上给"删除"了。

人民日报前高级编辑、中国新闻摄影学会学术部前副主任许林，曾发表《40年新闻摄影回眸与自我批判》一文，披露了自己在1971年至1976年间摆拍的100多张照片。许林说，在当时政治宣传的环境下，自己甚至总结出了一套摆拍规则："肩上的扁担怎么摆，裤子要卷多高，有人物的场面如何摆布、主要人物如何突出，这些方面都得下很大工夫。"

美国威斯康星大学麦迪逊分校为了表达包容不同种族和文化的价值主张，在学校宣传册的一张照片里，人为添加了一名黑人学生的头像，让原本看上去满是白人的照片，更有种族多元化的象征。

如果媒体也参与到影像传播中去的话，照片造假的威慑力就更大了。

1994年，著名橄榄球球星辛普森涉嫌谋杀，案件轰动了整个美国。当年的《时代周刊》封面刊登了辛普森在警局的登记照，但却在原始照片上做了增效，加深了辛普森的面部并强化了他胡子拉碴的形象，于是辛普森看上去更黑暗、更邪恶了。这种有意诱导人们认为辛普森有罪的做法，引发了民众的抗议。

1997年，58名旅游者在埃及一所寺庙中被杀。瑞士一家报纸将寺庙前的一摊水迹篡改成了红色，造成血流成河的恐怖效果。

在自由、和平、民主的现代社会，真实是易得的，但真实是不易被感知的。我们生活在一个"美颜"加持的世界里，真实的美消解在"阿宝色""怀旧复古""日系清新"等一系列滤镜名称里，和"黄金比例""井字型""金色螺旋"等常用构图套路里。人们也生活在一个情感趋于麻木的世界里，真实的力量消解在宏大叙事和过度煽情里。

君不见，多少旅游热门地为招揽广大摄影爱好者，雇佣大量当地居民在摄影旅游团前，表演乡土生活画面和生产劳动场景，供摄影爱好者拍摄。据说国内最"出名"的几大"摆拍"包括福建霞浦的渔民、三峡的裸体纤夫、桂林漓江的渔民与鱼鹰、云南东川的烟斗老人、蒙古草原的马群和牧民、福建杨家溪的水牛以及大凉山教室里的孩子们。其中，漓江鱼鹰最悲惨，因为拍摄时它们会被渔民按入水中，这样鱼鹰被拿出时才会挥

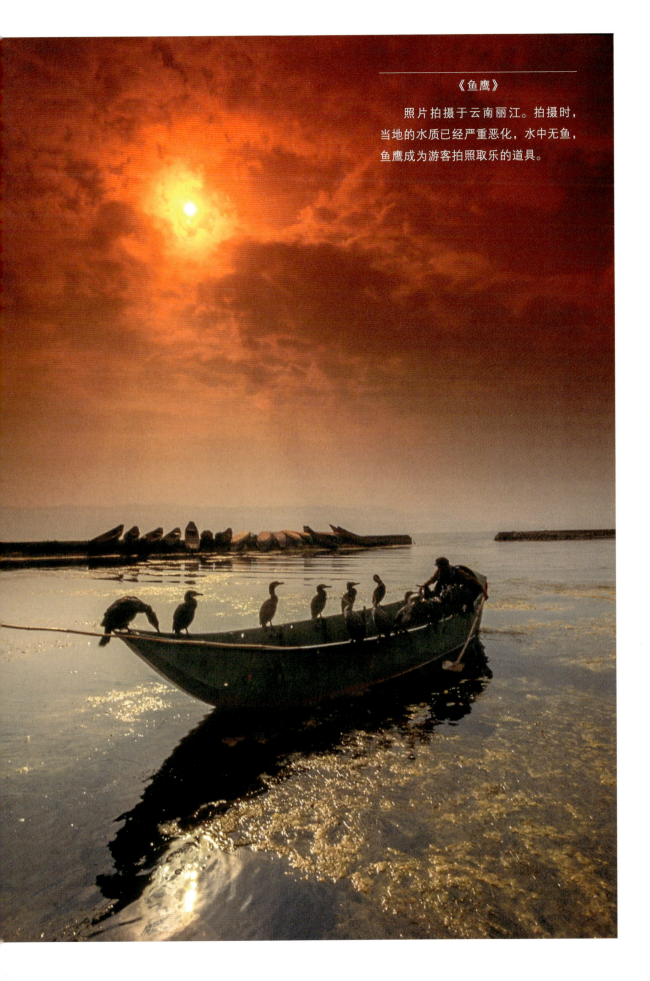

《鱼鹰》

照片拍摄于云南丽江。拍摄时，当地的水质已经严重恶化，水中无鱼，鱼鹰成为游客拍照取乐的道具。

动翅膀把水抖干，动作才更显张力。

　　君不见，多少摄影师为拍出大片或获得摄影大奖，不惜造假。2007年，一张在驰骋的高铁下奔跑的藏羚羊群照片，入选了"影响2006——CCTV年度新闻记忆年度新闻图片"，并获得铜奖，摄影师也因此名利双收。但在一年之后，有人便对这张照片的真实性提出质疑。几经鉴定之后，主办方取消了该摄影师作品的铜奖资格，并收回颁发的证书及奖杯。

　　这种刻意摆拍，甚至人为添加或抹去一些拍摄元素的做法，是把艺术之美狭隘化了。因为在他们的眼里，只有一种角度、一个拍摄手法下的照片才是美的，才是值得拍的，这是走进了标准化、模式化审美的误区，是一种典型的"削足适履"的做法。更重要的

《围猎》

　　无人机在空中盘旋，沙漠里一群摄影爱好者带着齐全的装备，围着搭建的布景和演员，不断地按下照相机的快门，在另一处则有骆驼群在冲沙，以满足这些准备参加摄影比赛的准摄影师们的要求。这一幕发生在内蒙古奈曼旗，而同样的商业活动，在中国各地有成百上千个，并被称为"摄影旅游"。

是，如果美仅凭随意的人为添加或删减就能获得，那这种美未免太过廉价。真实中的美，之所以为美，还在于它的可遇而不可求，在于艺术家对它呕心沥血的提炼和打磨。

千万不要以为，普通人没有审美的眼光，他们只会接受所谓"摄影师""艺术家"高高在上、刻意摆弄的"美"的照片。事实上，群众的眼睛是雪亮的，对于美，大家心里都有一杆砝码为"真实"的秤。某亚洲摄影联盟成员、若干国际摄影比赛获奖者、圈内小有名气的摄影师，其作品在网络转载时，招致网友批评声一片，因为照片太假、太造作、太不接地气，严重脱离实际，比如乌云密布中一道异常清晰的"圣光"，比例失衡的马群和树林、栖居在潮湿沼泽地的驼鹿出现在了干旱的胡杨林，等等。这些是目前大量摄影师都会犯的藐视真实的通病，也是其傲慢虚荣的心理在作祟，导致他们看不上、更看不到真实的美。

朱光潜说，脱离外在世界的人，和脱离人的外在世界，都是抽象的，不真实的，只有二者的统一体才是真实的。统一的联系就是生活。因为在生活中，我们才能感知世界，在生活中，我们才能和其他人、事、物产生关联，是生活带给我们认知、意志和情感。

尤素福·卡什拍摄的"愤怒的丘吉尔"肖像照，是二战时期曝光率最高的照片之一。拍摄时，丘吉尔摆出一副身为英国首相应有的优雅庄重的架势。但卡什并不满足于拍摄一张千篇一律的政界要人的肖像照，他建议首相放下永不离手的雪茄，丘吉尔拒绝了。卡什一手夺走雪茄，丘吉尔恼羞成怒，但他怒气冲冲的瞬间被卡什定格在了相机里。这张照片的经典，不仅在于丘吉尔的怒气所代表的坚韧不拔、作战到底的精神在二战期间具有鼓舞人心的作用，更在于一国首相在瞬间所流露出的自然表情，让我们产生共情。

布列松在摄影界的地位举足轻重。他经历了二战，拍摄了甘地葬礼，在政权更替的中国进行纪实摄影，还拍摄过印尼的独立运动。在苏联领袖斯大林逝世后，他是第一个被允许进入苏联的西方摄影记者。但在他的摄影作品中，这些拍摄人类历史上重大事件的照片并不占多数，他留给我们印象最深的作品，都是那些生活中的趣味和动态，以及那决定性的但平凡的瞬间。

我们对真实如此淡薄，是因为它就像水和空气，是我们生活的组成部分。它是如此的寻常，以至于我们对它视而不见。陀思妥耶夫斯基告诉我们，要爱具体的人，不要总是想着爱抽象的人。这些具体的人和具体的爱，就在我们的生活里，我们要将真实诉诸生活。

四、摄影的出路

摄影脱胎于对绘画的模仿，在近两百年的发展历程里，它的阵营不断扩大，进一步催生出电影和图像艺术。相较于摄影是对时间片段的截取，电影无论在时间还是空间上

都具有连贯性，它是一种再造真实的艺术。图像艺术，是通过数码手段创造或加工的视觉艺术。如今一张照片如果不进行大幅度的后期处理，似乎就只是个半成品。后期软件越强大，画面效果越离谱，编辑的作用就越明显。数码技术让图像的表现形式更加丰富，也更易于传播，但数码手段让创作者可以完全脱离实际，也无须与创作对象有任何交集或对其有任何体验，因此创作者缺乏与创作对象最直接的互动，两者之间无法建立起一定的关系。也就是说，创作者对创作对象是爱还是恨，是喜、怒、哀还是乐，恐怕创作者自己也无从感知，因而就无法表现作品的独特性和唯一性。

如今，凭借数码技术的便捷和强大，图像艺术大有取代摄影之势。倘若摄影的艺术性和创造性都要让位于数码后期的话，那它是不是就只剩下记录的实用性功能？到那个时候，按下快门键的手是不是就可以移交给人工智能了？就像无人驾驶汽车将取代司机、自助收银机将取代收银员、自动炒菜机将取代厨师那样。

摄影运用真实这一天然属性，骑上数码艺术之驹，以弥补镜头与眼力的不足，是借脚力，这是时代的进步。若意欲离躯，腾空而成飞马，脱缰之后，恐无踪迹。

所以摄影必须要有落脚点，那就是真实，这是摄影安身立命的根本，但眼下恐怕只有新闻摄影和纪实摄影还在坚守真实这条底线，更多的摄影者背上行囊，架起三脚架，装上广角镜，拉扯快门线，在电脑里一顿操作后和摄友们相互欣赏作品、切磋技艺，这样的摄影自娱自乐可以，但自诩为艺术家或专业摄影师，恐怕是对摄影这门真实的艺术的大不敬。

摄影和数码后期之间，好比1和0的关系，没有以真实为素材拍摄的画面，树立起"1"，再强的后期增添再多的"0"，也无济于事。后期的水平往往也与摄影的水平成正比，一名优秀的摄影师，更知道如何利用后期强化自己所要表达的主题，而不懂摄影的后期处理，恐怕也只能是个工具人的角色。

照片后期处理的度或界限在哪里呢？一方面，它与使用照片的机构性质有关。比如以新闻纪实为核心的"荷赛奖"，在接受纪实类照片投稿时，严格要求照片不能有过多、过度的修改，可以接受修除污点，适当地调整对比度、曝光量、饱和度，以及裁剪掉无关紧要的内容，而不符合要求的照片只能投给"开放组"。又如《国家地理》杂志曾在1982年刊登了一张调整过的照片。照片里有两座金字塔，但两者之间的距离比实际间距更近一点，这是为了能把照片内容都放进杂志封面里。这样的做法看上去似乎并无不妥，但作为一本纪实类且以地质为主题的严肃类杂志，这张照片的后期处理改变了事物在地球上真实的地理位置，并且也让杂志的可信度受到了质疑。因此事发不久，杂志摄影导演汤姆·肯尼迪就出面坦承了这一错误行为，并承诺不会再犯。

另一方面，这也与照片所表达的主题有关。表现风景、动物、人物、人文活动等内容的照片，要尽可能地去增减、去雕饰；而其他类似静物类、创意类等的照片，当然可

《美人鱼游行》

　　照片摄于 2022 年 6 月 18 日在纽约康尼岛举办的美人鱼游行活动现场。摄影师仅对照片景深做了后期模糊处理。一般认为，这是图像编辑软件所能介入的最大限度，不做任何增减，仅对画面表现力做适当调整。

以极大程度地发挥想象力，给照片做修饰，只是这类照片，我们把它归入图像艺术领域内更为合适。

早在胶片摄影时代，就有诸如加光、减光、两底接放等一些后期技术了，当时的摄影师对后期制作也非常重视，为了按照自己的意图全面控制照片的效果，许多摄影师都亲自从事暗房工作。安塞尔·亚当斯就认为，底片是乐谱，制作是演奏。这一观点不仅强调了后期处理的重要性，更突出了摄影本身的主体地位。

既是真实的，又是艺术的，这是专业摄影师的追求，也是一种区别于其他艺术的至高境界。就让数码的归数码，摄影的归摄影吧。

街 拍

摄影师是一个孤独的漫游者，他全副武装，在城市里侦察和窥伺，遍览人间百态，光怪陆离的都市风景尽收于他眼底。他享受着做旁观者的乐趣，自如地将自己代入各种场景，世界在他眼里是富有诗意的。

——苏珊·桑塔格

《"招摇过市"》

照片摄于纽约"夏日街头艺术站"活动。该活动是纽约夏季的传统节目，每年8月举办，为期数日。在此期间，人们可以自由在街道上玩耍、行走和骑车，并组织策划各项休闲娱乐艺术活动，其目的是要将城市最大的公共空间——街道，打造成为最活跃、最受市民喜爱的场所。

照片中，一名参与活动的市民正骑着一辆引人注目的双层自行车在街头驶过，新奇的场面吸引了摄影师的拍摄。

一、街头摄影的发展

街拍，或者称街头摄影，如果从摄影风格角度来说，当属堪的派，指在公共场合，

拍摄对象没有准备的情况下，对于突发情况或随机的人和物进行拍摄，以呈现最真实、自然、生动的状态。

街头摄影的发展期是19世纪末到20世纪70年代，尤其是1925年，莱卡35毫米镜头的问世，让相机变得更加轻盈便于携带，街头摄影变得活跃起来。

如果说来自法国的查尔斯·尼格尔是第一个通过技术手段，将人们在街头的动作清晰捕捉下来的摄影师，那么苏格兰摄影师约翰·汤姆逊，与其记者兼社会活动家的好友，在1877年间共同发表的12期《伦敦街头》，则奠定了街头摄影在媒体上的价值和地位。

此后，不断有摄影师通过街头摄影，探索不同的拍摄对象和拍摄风格。

尤金·阿杰特在19世纪90年代到20世纪20年代期间，持续拍摄巴黎的街头，但他的拍摄内容不是人，而是建筑、阶梯、花园，他的照片记录了巴黎的城市化进程，成为都市影像档案的重要一部分。

亚瑟·费利希在20世纪30—50年代间，拍摄了大量美国城市的夜生活，他的拍摄主题大多围绕着边缘人群，如裸体者、马戏团演员、畸形人士，以及监狱里的罪犯等，他是个夜猫子，常和警察比赛看谁能在第一时间赶赴犯罪现场。

美国摄影记者沃克·埃文斯，于1938—1941年期间，将照相机绑于胸前并藏在大衣内，蹲守在纽约地铁里，在人们毫无知觉的情况下，拍摄了大量地铁乘客的千姿百态。

与沃克·埃文斯关系密切的海伦·莱维特，以拍摄纽约街头著称，也被认为是受到严重低估的女性摄影师，她以纽约儿童街头文化为主题，拍摄了一系列儿童粉笔画作品和作画的儿童。

同样知名的女性摄影师还有薇薇安·迈尔，她以拍摄芝加哥、纽约、洛杉矶的建筑和街头而著称。作为一名本职为保姆的业余摄影师，薇薇安的作品在其死后才广为人所知，这为她的摄影作品增添了不少吸引力。

二战后，街头摄影发展愈加迅速。著名摄影师、纽约现代艺术博物馆摄影部的爱德华·史泰钦，先后举办了名为"五位法兰西摄影师：布拉塞、布列松、杜瓦诺、罗尼、伊齐斯"和"战后欧洲摄影师"的摄影展，把街头摄影的概念推广到了全世界。利用这两场摄影展的影响力和获取的热度，史泰钦马不停蹄地召集了一大批欧美摄影师，在1955年举办了名为"人类一家"的摄影展。影展聚集了来自68个国家共503名摄影师的作品，照片的主角是一个个普通人，展示的内容是他们再平凡不过的街头巷尾日常。此后八年，这场展览横跨六大洲在37个国家巡回展出，参观人数逾千万。2003年，"人类一家"被联合国列入"世界记忆项目"，以表彰其历史价值和意义。这场展览规模之大、跨度之长，可谓前所未有，它把街头摄影推到了每一个摄影师的镜头下。

同一时期，罗伯特·弗兰克在法国和美国分别出版了名为《美国人》(*The Americans*) 的摄影集，记录了二战后美国社会各个阶层的人民生活。弗兰克在这本摄

影集里，使用手持照相机，以抓拍的方式所拍摄的这些不尽完美的照片，引起了主流摄影界的非议，他的作品被批评为模糊的、粗糙的、曝光浑浊的、水平线倾斜的。好在弗兰克请了被誉为"垮掉一代"的代表作家杰克·凯鲁亚克为其美版摄影集撰写推荐序言，这才促进了该书的销量。弗兰克这种异于常规的街头摄影手法，逐渐被年轻摄影师所接受和摹仿，他的《美国人》一书，是20世纪最有影响力的摄影著作之一。

《过客》

《嗨，哥们》

《卖画女孩》

《结伴三姐妹》

照片摄于纽约时代广场，展现了非裔美国人的部分日常生活场景。

根据2020年人口普查，全美现有黑人人口4 690万人，占总人口的14.2%，是美国人口和种族的重要组成部分。非裔美国人民权运动起始于19世纪末，于20世纪60年代达到高潮。它凭借非暴力抵抗运动，成功终结了美国种族隔离制度，极大改善了种族歧视，支持和给予黑人选举权等一切公民的平等权利，其余波影响至今。今天在美国，黑人运动的热情仍然高涨，种族问题依旧是人们抗争的不变主题，主张女性权益、残障人士权益等的运动也如火如荼地开展起来。

二、像人类学家一样街拍

如果说街头摄影和纪实摄影有大量重叠的话，那么进入20世纪末期，两者开始分道扬镳，它们之间的差别变得逐渐明显。街头摄影，不必然像新闻摄影那样，揭露事件真相或解决社会问题，它完全可以是趣味性的、私人化的、无意义的。苏珊·桑塔格就曾言辞激烈地批判过摄影中过于浓烈的"社会意义"，觉得那是在消费苦难，消费贫穷，消费观众的同情心。

街头摄影，一直以拍摄人的行为及人对所处环境的反应为己任，它贵在拍摄对象的鲜活力、事件的现场感、瞬间的即时性，因而街头拍摄的摄影师，就好比一位人类学家，照相机就是他的田野调查工具，他用镜头记录人在社会里的表现及其背后所体现的文化。正如人类学是一门立志发现、区分、解释人类差异的学科，街头摄影是一种观察和记录多元社会中丰富的人类活动的艺术手段。

《大都会三重奏》

照片摄于纽约喧腾的曼哈顿大街上，三轮车、骑警、出租车齐头并进，马力驱动、人力驱动和机器驱动，就像人类发展的一个小小缩影，这一难得的巧合被摄影师凝固在巨大的星条旗广告牌下。

再细枝末节，都能从中找到人类发展的轨迹。如果说人类学家撰写的是人类演变的编年史，那么街拍摄影师创作的就是充满趣味的实物见证史。

《街角》

照片摄于纽约街角一幅巨型涂鸦作品前。

1993年，美国青年费尔在新加坡因涂鸦被捕，按照当时新加坡法律，涂鸦是违法行为，费尔被判入狱四个月、罚款3 500元新币并要接受鞭刑。该判决在美国引起了轩然大波，《纽约时报》甚至呼吁民众前往新加坡大使馆进行抗议，新加坡政府也收到了大量的特赦请求，但这些都没能免除费尔的量刑。时任新加坡总统的王鼎昌最终将其六根鞭刑减为四根，并在1994年5月5日执行。

涂鸦与反涂鸦，是今天我们把涂鸦当作艺术还是犯罪的两种截然不同的声音，前者认为其是街头艺术；后者则把它看成是对公共空间、私有财产、自然环境的破坏，是激进思想的表达，破坏社会稳定。两种主张的拉锯和对立，极端情况下产生了如上例中轰动全球的外交事件。20世纪中期是各个城市涂鸦发展的高峰期，涌现了不少跻身现代艺术大家的涂鸦大师，比如班克西、凯斯·哈林、巴斯奎亚特等。涂鸦的盛行，是因为它以一种便捷的形式，让人们能自如地表达自我，并且这种打一枪换一个地方的方法，既是种挑战权威的姿态，又带给人刺激和兴奋，这些简直给艺术家带来了扬名立万的最佳条件。但进入21世纪，作为城市空间的管理者，公众福祉的维护、公共空间的整治则是政府的执政要领，于是清洁涂鸦的行动在各个国家地区盛行。

现代社会涂鸦的变迁历程，正像赫胥黎在《进化论与伦理学》中的观点，社会发展的原动力在于人的物质属性与社会属性的对立统一，在于自然界生存竞争中个体选择与群体选择的对立统一。涂鸦的流行和对其的抑制，说到底是人利己性和利他性之间的斗争，是自我膨胀和自我约束之间的冲突与平衡。

1. 街拍的思路

人类学家约翰·奥莫亨德罗曾撰写过一部经典教材，叫作《像人类学家一样思考》（*Thinking Like An Anthropologist*），我们也不妨像人类学家一样拍照。奥莫亨德罗在开展人类学问题调研时，会采取整体性的角度来考察人类行为，他以手机使用为例，设计了一组十道题目的问卷调查：

① 自然性问题。这件东西怎么用？我如何观察人们在不自知的情况下使用手机的过程？

② 整体性问题。手机和人们生活的方方面面有什么关系？

③ 比较性问题。手机在其他社会中的使用相似吗？手机可与社会中其他类似的沟通设备相比吗？

④ 时间性问题。手机的前身是什么？

⑤ 生物—文化性问题。手机与生理或自然环境的互动是什么？

⑥ 社会—结构性问题。哪些社会群体会制造和使用这一物件？通过使用手机，社会群体创造、强化或改变了什么？

⑦ 阐释性问题。手机对使用者有何意义？

⑧ 反身性问题。我的观点是什么？

⑨ 相对性问题。我能把自己的态度放在一边，全面、公正地判断手机与手机的使用吗？

⑩ 对话性问题。手机使用者和其他推崇手机的人对我的分析怎么看？我是怎样阐释手机和使用者互动的研究的？

总结以上问题，对于街头摄影的拍摄思路可以归纳为以下若干方向：

（1）某人、物、现象或环境与人的关系，或对其带来的影响。

《诱导》

照片摄于美国纽约。灰色背景单纯清爽，人物形象呼之欲出。母亲举手间，在画面中既形成对角线构图，又起到引导线作用，画面外的活动显然可圈可点，这正是亲子教育的大好时机。左上方的脚，表明这是个公共空间，又平衡了画面的重心。

《巡逻》

　　照片摄于上海新天地。新天地是位于市中心的知名地标，也是时尚达人聚集的时髦场所。但时值疫情期间，往日熙熙攘攘的石库门里弄，渺无人烟，只有一名戴着口罩的保安巡逻走过，疫情带给这座城市的影响显现在每一个角落。

《城市节奏》

　　这张照片摄于2022年6月12日第65届美国全国波多黎各日。波多黎各是美国的海外属地，波多黎各公民并不享有美国公民的同等权利。波多黎各在美地位的相关法案的推进，正在引发人们持续关注。照片中，一群波多黎各裔女青年，向着曼哈顿第8大道方向进发，她们朝气蓬勃、热情高涨，用整齐划一的动作，向着天空大声呼喊："嗨！嗨！嗨"，表达她们对这座移民城市复杂而深刻的情感。

（2）某人、物、现象或环境与其相似体之间的对比。

《翘首以待》

照片摄于英国伦敦。每天时近正午，伦敦白金汉宫的广场上，会有大量游客围拢在四周，驻足观望，因为英国皇家卫队每日一次的换班仪式会在此时举行。摄影师当时也正在广场上，眼前一大群人都面朝同一个方向翘首以待，唯独两名女士笃定地坐在台阶上，沉浸于手机和书中，丝毫不在意周围在发生什么，与其他人形成鲜明对比。

《在焦急中等待》

照片摄于法国巴黎北站。火车似乎误点了，大量乘客聚拢在站台，望着火车驶来的方向，似乎有些焦虑和不安。两个孩子却懒洋洋地坐躺在行李上，享受火车到达前的悠闲时光。

（3）某人、物、现象或环境在时间上的先后对比。

《经典之吻》

　　照片摄于美国纽约的时代广场。1945年8月14日，日本宣布无条件投降，纽约市民纷纷走上街头庆祝胜利。一名水兵在时代广场的欢庆活动中亲吻了身旁的一名女护士，这一场景被《生活》杂志摄影师抓拍下来，成为经典画面。2015年，为纪念二战胜利70周年，纽约市在他们亲吻的地点建造了两座临时雕像（后被拆除），以再现历史瞬间。当时来访纽约的游客都纷纷来此打卡。画面中，一名女孩摹仿女护士弯腰，她的好友则借位拍摄了女孩和"水兵"亲吻的镜头。摄影师把这对女孩趣味性的拍照场景拍摄了下来。

（4）摄影师对某人、物、现象或环境的主观感受的表达。

《后厨的故事》

照片摄于上海新天地。摄影师路过一家时髦餐厅的后门，厨师小哥刚吸完烟，正准备回到厨房，门口还蹲坐着一个正在休息的清洁工阿姨。厨房是一家餐厅的中枢神经，餐桌前打扮入时的客人在举杯推盏、刀起叉落间，后厨则一片兵荒马乱，厨师们唯有溜出后门喘口气，再马不停蹄地奔向下一盆菜。摄影师有感于后厨的隐蔽和忙乱，而拍摄了这个具有故事性的画面。

《罗马丐婆》

照片摄于意大利罗马。举世闻名的斗兽场场外，来自世界各地的游客蜂拥而至，一睹古罗马遗迹的风采，这里也是全罗马乞丐的集散中心，他们企望在众多的游客中赚足一天的营业额。画面中，逛累的游客倚靠在墙边，稍作休息。一个全身黑衣、佝偻着背、拄着拐杖的丐婆在他们面前走过，低头露出狡黠的一笑，看来她对今日的收入应该很有信心。

照片摄于纽约的少数族裔大游行，主角是一名多米尼加人，画面上色彩丰富、浓艳，凸显了现场热烈、奔放的气氛，与照片主角灿烂的笑容相得益彰。

纽约的种族多元化特征极其明显，是当之无愧的移民大熔炉。它拥有以色列之外最大的犹太社区，全美15%的韩裔人口，西半球最多的印度裔人口，全美最多的俄裔、意大利裔、非裔、南美裔以及第二多的拉丁裔人口，此外多米尼加和波多黎各人口也为数众多，华人人口数量在纽约增长速度最快。纽约每年都会举办这样的大型游行，载歌载舞，展示新移民风采。

对于街头摄影师来说，像人类学家一样拍照，也要像人类学家一样，选取人类活动丰富且频繁的场所。

2. 街拍的选址

（1）车站、车厢。

地铁、火车、轮渡、公交车的站点，是人们久别重逢、远行分离的舞台，每个人的故事各不相同，但人类的悲欢离合却是相通的。

《火车来了》

照片摄于法国。一声长笛，误点的火车终于进站了。心神不定的小旅客，带着他的全部行头，急切地蹲趴在地上，用双手感受着轮子与铁轨摩擦所发出的剧烈震动。在这令人期待的一刻，照片抓住了男童具有典型意义的形态，并将铁轨、童车、双肩包和行李箱组织在共同的空间里，顺着视线，似乎可以看到列车正在缓缓驶近，隆隆的巨响在空气中回荡。

《地铁长廊》

照片摄于巴黎地铁车站内。摄影师采用较大光圈，使得迎面走来的乘客虚实交错，给人行色匆匆的现场感。摄影师利用超长的步行电梯，组成典型的引导线构图，凸显了地下迷宫的情趣。

（2）城市地标。

每一个城市都有其具有地标意义的城市建筑和场所，它们既是城市名片，又因其独特且富有现代感和艺术感的设计，而自成景观。这里是城市人流的聚集地，成千上万的人每日往返于此，有上班通勤的，也有闲庭漫步的，有流浪卖艺的，也有商贩交易的，无数的故事在这里发生。

《时代广场上的牛仔大哥》

照片摄于纽约时代广场。罗伯特·伯克是时代广场上的著名"景观"。从1998年起，他就每日头顶牛仔帽，身穿内裤，脚踏牛仔靴，捧着一把吉他在街上高声歌唱，他被人们戏称为"裸体牛仔"。他常年出现在时代广场，风雨无阻，就连大雪纷飞也阻挡不了他歌唱的热情。往来的游客，尤其是女性游客，都爱跟他合影，并把一美元塞入他的牛仔靴里。据说他每日靠街头卖艺就能有至少600美元进账。

《玩家》

照片摄于上海外滩。照片背景是上海的标志——东方明珠电视塔，以及浦东陆家嘴"三件套"——上海环球金融中心、金茂大厦和上海中心大厦。每天清晨，上海的风筝爱好者都会聚集在外滩观景台上，形态各异的风筝在空中争奇斗艳。照片中的老人十几年如一日，只要天气晴好，每日清晨五点左右就会准时出现，迎着升起的旭日，放飞自己心爱的风筝。

《广场示爱》

照片摄于纽约时代广场，这里历来是街拍的兵家必争之地。由于大楼密集，每天大部分时间阳光都被挡住，唯有在太阳落山前的三小时，一片金光才从横向的街区斜射进来。采用"卡光位"策略守候着的摄影师，如愿以偿地拍到了这个浪漫求爱的画面。

（3）公共设施。

公园、广场、绿地、滨江大道、体育场馆、社区活动中心等，这些服务于市民生活的城市公共设施，是人们交换信息的场所，也是休闲、社交的重要场合。在这些地方拍照，有时需要摄影师耐心驻守，但更多时候，摄影师要充当城市的包打听，哪里有市民自发组织的活动，哪里又是某些特殊群体经常聚集的场所，摄影师都要有信息渠道，有时为了获取活动的第一手资料，发展个别"内线"也是必须的。

《纳凉》

照片摄于上海中山公园。每天，附近的老年人都会来到这里，打拳的打拳，下棋的下棋，还有唱歌、跳舞、舞剑、练字，好不热闹。摄影师在寻觅拍摄题材时，看到这名百无聊赖的老人，以不拘一格的姿势，坐在长凳上纳凉，具有典型底层市井市民的姿态。

《各不相让》

照片摄于上海徐汇区的龙腾大道，这是一条滨江大道，不仅是附近居民休闲散步的理想去处，还是广大爱狗人士的聚集地。不同品种的宠物狗和它们的主人经常在此聚会。狗主人交流养狗心得，有时还会组织拍摄狗儿们的集体照，颇为有趣和壮观。

《工友》

《派对小组长》

《雕塑》

《异人异相》

　　以上这组照片摄于纽约华盛顿广场。华盛顿广场是纽约人最爱去的场所之一，这里有大量的街头艺人，是摄影师、画家、雕塑家等艺术人士的集中居住地，还毗邻纽约大学，是年轻人的理想聚集地。华盛顿广场地理位置优越，方圆一公里内有大量的咖啡馆、酒馆、餐厅和彻夜不眠的酒吧。多姿多彩的艺术活动和具有活力的闲暇娱乐，让它成为摄影师最爱的取景地。

（4）文化场所。

如果说地标性建筑和景点是一座城市的对外形象的话，那么图书馆、书店、博物馆、美术馆、画廊、音乐厅等文化场所，就是城市的精神内涵，往来于其中的人们既是城市气质的孕育者也是其传播者。正如卢浮宫之于巴黎的艺术浪漫，大都会博物馆之于纽约的海纳百川，大英博物馆之于伦敦的贵族气派。

《魂系肖邦》

照片摄于波兰的克拉科夫市。这是老城区内的中央市集广场，广场中央摆放着一架钢琴，一名街头艺人正在弹奏肖邦的名曲，往来的人们纷纷驻足倾听。肖邦是波兰的灵魂，代表着波兰的民族精神。历史上的波兰几经瓜分，肖邦在世期间，波兰已被灭国，他无奈出走异乡。怀着对祖国的留恋和对复国的向往，肖邦创作了大量音乐作品，他的音乐成为波兰人团结在一起并重新复国的巨大精神力量。在肖邦音乐的激励下，波兰在灭国123年之后，终于在1918年复国了。

《大都会博物馆顶层风光》

纽约大都会博物馆建于1870年，其馆藏丰富，永久藏品超过200万件，是西半球最大的艺术博物馆。2020年，因为新冠疫情影响，大都会博物馆闭馆202天，这是该馆100多年来首次关闭超过3天的一年，其访客流量与2019年相比，下降83%，尽管如此，它仍在全球访问人数最多的博物馆中排名第九。2020年8月29日，大都会博物馆重新对外开放。这张照片摄于博物馆顶层天台，参观者在和朋友一起自拍留念。

《巴黎狩猎和自然博物馆》

照片摄于巴黎。这是一家私人博物馆，始建于1964年，旨在展示传统狩猎活动下，人与自然的关系。该博物馆曾被美国博物馆和研究机构组织史密森学院下的《史密森》杂志，评为巴黎最有创意和最值得参观的博物馆。

（5）集市、聚会。

　　人群集中的集市和聚会活动，往往是人们打发闲暇时光的最主要方式之一。闲暇是人们可以随意支配的自由时间，这些自由的时间特指商务、工作、求职、家务、教育以及吃饭睡觉等生存必须活动之外的时间。著名经济学家托斯丹·凡勃仑将"闲暇"定义为非生产性的时间消耗。如何度过闲暇时光，也是人类文化的重要体现，因为与其他人类活动相比，它是人在无目的的条件下采取的行为活动，是人类学家从事观察和调研的另一个维度。毕竟，人有权休息和度过闲暇时间，被列为《世界人权宣言》第24条中人类的基本权利。

<div align="center">《河边聚会》</div>

　　照片摄于德国某一小镇。画面中一名年轻男子刚裸泳好上岸，和好友一起闲聊。与我们印象里德国人拘谨、保守的形象相反，很多德国人喜欢一丝不挂地蒸桑拿、游泳、在公园或海滨晒太阳，他们把这种活动叫作天体浴。在德国，裸体被看作应对工业化的一种积极方式。20世纪20年代，人们发现天体浴对肺结核、风湿等疾病很有疗效，为健康而裸在德国逐渐普及，更有一大批人推广裸体运动，将其融入社会民主传统。

<div align="center">《时尚蜘蛛》</div>

　　照片摄于美国华盛顿。这是一处高坡，可以俯瞰到市内三大地标性建筑——国会山、白宫和林肯纪念碑。7月4日是美国国庆节，大批民众一清早就聚集在草坪，等待晚上的烟花秀。摄影师当晚7时来到此处，寻觅拍摄场景。此时太阳开始落山，逆光强烈，余晖洒在众人身上，勾勒出一条条金光闪闪的亮边。一顶波纹阳伞，透着强光，格外扎眼，在上百人的草坪队伍里，瞬间吸引了摄影师的注意。即便对象如此突出，摄影师也没有即刻按下快门，这还不是一个完美的时机。摄影师静候良久，直到旁人的目光投向四周，不再干扰画面，伞下女郎稳坐C位时，才果断地拍下这幅照片。

　　（6）时尚中心。

　　时尚中心往往也是一座城市的商业中心，它既代表了这座城市的经济水平，也是其摩登风貌的集中体现。都市丽人聚集在此，展示强烈的个人风格和生活方式；各大品牌在此开店，创意的装修和吸睛的商品陈列，构筑起城市新景观。也因此，时尚街拍成为街头摄影的主要内容。

《丰盛里雨景》

照片摄于上海一处商业聚集区——丰盛里。该地位于南京西路历史风貌区内，具有典型的海派文化特征。这里由老建筑保护改造而成，均保留了石库门里弄的建筑特色。改造后的丰盛里，汇集了诸多"网红"餐饮和时尚门店，是上海中心城区改造与商业、文化发展相互融合的典型。与丰盛里隔街相望的是经过保护性修缮的张园，全名"张氏味莼园"，建于清朝末年。初期的张园，就设有各种魔术表演、游乐宫、中西式餐厅等，园中并有当时上海最高建筑"安垲第"，可以登高鸟瞰上海全城，因此张园也成为当时来上海旅游的人必访之地。可见，城市综合体早在清末民初时期的上海就已有雏形。

《现代商业中心》

　　照片摄于纽约2019年新开业的商场——哈德逊城市广场。画面色调上暖下冷，对比强烈，具有较强的视觉效果。

　　作为商业中心最重要的组成部分，购物商场的发展经历了若干阶段，从最初的百货大楼，到21世纪初的大盒子购物中心"mall时代"，再到如今层出不穷的超大型城市综合体，商场的形态越来越开放和多元。购物商场的发展也代表了现代商业的发展趋势：建筑风格化、内饰艺术化、商品高档化、门类综合化、服务人性化、体验沉浸化、购物科技化。

（7）地方民俗。

　　街头，是我们观察和表现人间百态的地方，但摄影师的镜头不能只对准都市的市井生活，地方民俗也是街头摄影的重要内容。从人类学的角度而言，它是人类文化生活的活化石，讲述了人与历史、国家、族群之间的关系。

　　人类是如何一点一滴缓慢而持续地进化发展过来的？影像学的诞生与应用，让我们有可能全景式地将其记录下来。通过影像，我们可以比照变化的轨迹，让后代的学者积累实证材料，产出科学的分析和推断。不至于像以前那样，只能从故纸堆里和尘土挖掘中，对历史的演化，作艰难的模拟和猜测。历史将如此清晰地大量涌现在我们眼前，而令人更加看清未来。

《百对新人老式婚典》

　　照片摄于上海的枫泾古镇。水乡枫泾自2004年起，每年都会举办一场老式婚典活动。届时，新郎新娘会穿着大红的古装，登上红火喜庆的婚船，驶向水上舞台，沿途向人们抛撒喜糖或香包，月老向新人抛去绣球。而后，新人还会行古代婚典大礼，众人还能享用长廊婚宴酒席。通过这一老式婚典的民俗活动，无论是新人还是观众，都能感受一番古代婚礼的习俗。

《抢镜头》

照片摄于贵州省黔东南苗族侗族自治州丹寨县，当地村民身着苗家盛装，佩戴银制饰件，载歌载舞，热烈庆祝自己的传统节日。这时，一个苗族男童突然闯入镜头，他是那么的活泼可爱和俏皮，理所当然地就成了这张富有情趣的照片的主角。

三、街头摄影小诀窍

1. 街头摄影的法规

如果说莱卡35毫米镜头因其便携的特性，而掀起了街头摄影的第一次浪潮，那么智能手机的广泛使用，则掀起了街头摄影的第二次浪潮。手机拍摄，让街头摄影更普及，也让街头摄影更隐蔽，这就引发了一系列有关个人隐私的法律问题。所以，作为一名街头摄影师，街拍的首条规则，就是了解所在国的相关法律条文，以避免卷入不必要的麻烦。

出于表达自由和新闻自由的原则，在大多数国家，公共场合的街拍都是被允许的，除了对一些少数群体的拍摄另有规定。但对照片的使用和出版，不同国家的法规各异。

在美国，公共场合的街拍以及发表和出售街拍照片都是被允许的，哪怕未获得拍摄对象的同意，因为艺术的自由表达是受《美国宪法第一修正案》保护的。

在欧洲的多数国家，发表街拍照片是否违法，通常是根据"相称原则"来做判断，即隐私权和言论自由之间的取舍，取决于目标和达成目标的手段之间的平衡。也就是说，一张未获得拍摄对象首肯的街拍照片，其发表是否违法，取决于它在多大程度上是艺术化的表达和多大程度上侵犯了他人的隐私。但在匈牙利，即便是在街头拍照，也要获得对方的同意。

亚洲各国的情况各异。在日本，街拍和发表街拍照片必须获得对方的同意或有明确的许可意向，只有名人的街拍或有资质的媒体进行新闻拍摄，才是允许的。在韩国，未获允许而在公共场合对女性拍照，甚至被认为是一种性侵害，有可能面临1 000万韩元以下和长达5年监禁的惩罚。在中国，根据2020年最新颁布的《民法典》：未经肖像权人同意，不得制作、使用、公开肖像权人的肖像。这就意味着摄影师不能随意在公共场合拍摄陌生人。截至2020年底，中国网民规模已达9.89亿人，互联网普及率已达70.4%，且网络视频（含短视频）用户规模达9.27亿人，占网民总数的93.7%，网民使用手机上网的比例为99.6%。广大的手机上网群体组成了一支庞大的街拍队伍，因为他们都会用手机记录生活，这就与《民法典》中关于肖像权的条款背道而驰。现实与法规之间，是否会出现法不责众的局面？

至于街头摄影的技巧和手段，不少人都把莱卡35毫米镜头奉为"扫街"的经典装备。但照相技术飞速发展，原先被困在对焦、连拍、测光、快门速度等技术限制里的摄影师，早已被日新月异的科技所解放。如今的照相机已无须手动对焦，它甚至能聚焦高速运动中的动物和汽车，还能自动识别人眼；一般的单反相机连拍功能已达到每秒20张；普通相机的ISO参数设置在800—1 600之间也毫无噪点……技术的革新给摄影带来了无限的创作可能，更提高了摄影师在现场拍片的成功率。原先大大推动了街头摄影的35毫米镜头，倒有可能因为要近距离对准拍摄对象，而成为干扰对方情绪的障碍。

因此，今天的街头摄影，比起如何设置参数，怎么让拍摄对象在最自然的状态下进入摄影师的镜头里，以及如何才能抓拍到富有趣味的街头影像，就显得更为重要。

一方面，这要求摄影师有一定的人际沟通能力和对不同国家地区文化的了解和尊重。比如，笔者在纽约华盛顿广场街拍时，曾遭遇到两种截然不同的拍摄场景。一次，在拍摄一名坐在花坛边的妙龄女郎时，笔者面向少女微笑示意，在获得对方的回礼后，笔者指了指手中的相机，以示询问，少女点了点头，面向镜头微调了坐姿，于是笔者收获了一张生动、美丽、自然的少女肖像。另一次，笔者在同样地点采风时，看见一个可爱的儿童正在玩耍，因为携带的镜头焦距太短，笔者只得尽可能地靠近儿童，围着他反复拍摄。孩子的父母见状，不知笔者拍摄目的，一大步冲上前来，扯起笔者衣领，大声斥责。同行的摄友赶紧上前解释，这才解了围。在西方，家长对孩童的隐私极其重视，缺乏沟通就近距离拍摄孩子，很有可能引起不必要的纠纷。

2. 街头摄影对象的特点

街头摄影的题材大多平凡、微小，这时候，搜索异于寻常的拍摄对象，重视画面的视觉效果，关注社会的热点问题，以形成奇、特、活、新的影像，就成为街头摄影出奇制胜的关键。

（1）奇，意指稀奇罕见、异于常态，有新奇巧合、出乎意料之感。

《偶遇》

摄于美国纽约。这名街头拾荒者的奇装异服，吸引了摄影师。他一身的拼布服饰，头顶白纱，颇为时髦。更巧的是，一只白鸽飞落在他的脚边，仿佛对拾荒者的这身打扮大为不解。

（2）特，意指超出一般，特立独行。

《一人一世界》

　　摄于美国纽约时代广场。画面里的人物，一左一右，一矮一高，一胖一瘦，一坐一站，一捧腹大笑一严肃不苟，形成鲜明对比和特立独行的氛围。

（3）活，意指有生命力的、逼真的、不呆板的。

《追风少年》

照片摄于美国纽约时代广场。摄影师当时正在广场闲逛，突然听到身后传来吵闹的声响，还未待转身探个究竟，一大群骑着单车的少年，欢呼着飞驰而过。摄影师来不及思考，拿起相机就抓拍起来。他们横冲直撞的劲头、恣意生动的表情，让人深刻感受到青春的活力和美好。

《惊喜》

深秋里的纽约中央公园，美得令人窒息。一名穿着精致的小女孩，被艺人制造的超大肥皂泡所包裹，在绚丽的色彩中，她惊喜不已。据悉，每年有超过4 000万名游人，进出这座位于曼哈顿的天然氧吧。

（4）新，意指不同于旧质的新气象。

《原住民游园》

照片摄于上海一所新开业的购物商场。与时尚广场顾客多为打扮时髦的年轻人不同，越来越多的老年人频繁光顾都市的商业中心，打卡、拍照、发布于网络朋友圈，倒也成就了一番城市新气象。

英国街拍摄影师托尼·雷·琼斯曾总结出他的若干条街拍小技巧：再挑衅一点；再投入一点（比如跟陌生人交流）；和拍摄对象待得再久一点；再看一眼周边是否有和拍摄对象相关的内容；构图和角度再多变一点；别无聊，再有趣一点；再靠近一点；拍得再精简一点；别总和视线齐平；不要有中间距离。

在实际街拍中，摄影师有时并无太多时间思考，按下快门是刹那间的事，这时候摄影师往往得依赖于直觉。说到底，街拍不仅是摄影技术和审美力的比拼，更是观察力的角逐。

时 尚

1856年，一本包含288张卡斯蒂勒内伯爵夫人——维琴妮·奥多尼照片的摄影集出版了，据说她是拿破仑三世的情妇。这288张照片都是宫廷华服照，也被认为是最早的时尚照片。

现代意义上的时尚摄影，是与时尚杂志牵手并进的。《时尚芭莎》(*Harper's BAZAAR*)和《时尚》(*VOGUE*)，这两本鼎鼎大名的时尚杂志创刊于19世纪末。20世纪初，随着半色调印刷技术的发展，时尚杂志开始大量使用照片，时尚摄影初具雏形。

时尚摄影的发展分为两个阶段，20世纪60年代可以说是一个重要的分水岭。

一、20世纪60年代前的时尚摄影

早期的时尚摄影与特权紧密相连，反映上层社会的生活方式和爱好，时尚杂志大量刊登符合精英阶层品位的优雅服饰照片，勾起观众对身着此类服饰的生活场景的想望。

首位正式与时尚杂志签约的摄影师是迈耶男爵，其特点是善于运用美妙的背光和软焦点镜头，画面充满柔和的精致感。

1911年，著名摄影师爱德华·史泰钦，为法国时装设计师、艺术家保罗·波烈设计的服装拍摄了照片，并在杂志上刊登。史泰钦的拍摄风格简洁、明快，尤其随着新客观主义风格的出现，他的拍摄形成一种时髦雅致的风格，适合时尚和名人摄影。鉴于史泰钦在摄影界的地位，他凭一己之力，把时尚摄影提升到了艺术创作的高度，也让《时尚》和《名利场》(*Vanity Fair*)杂志争相聘请他担任首席摄影师长达14年。

20世纪二三十年代，《时尚芭莎》和《时尚》两大巨头之间的竞争愈加激烈，同时也为时尚摄影贡献了一大批摄影师，除了爱德华·史泰钦之外，还有霍斯特·P.霍斯特和塞西尔·比顿。

霍斯特擅长利用摄影棚的灯光和道具，布置拍摄场景，超现实主义的艺术表现和古希腊对人体美的推崇，都是他感兴趣的风格。他详细研究古希腊雕塑和古典绘画的经典姿势，并特别注意手在肢体中的定位。他最著名的时尚照，是1939年为《时尚》杂志拍摄的"曼波切束身胸衣"，照片里透露出的神秘性感，持续吸引日后的时尚品牌摹仿其拍摄手法。

塞西尔·比顿为英版和美版的《时尚》以及《名利场》杂志拍摄了大量照片，但他最著名的作品还是为好莱坞明星及英国皇室成员拍摄的肖像照。他拍摄过温莎公爵夫人身着高级定制礼服的婚纱照；玛格丽特公主身穿迪奥礼服的21岁生日照，这张照片被誉

为20世纪最著名的皇室肖像照。

与此同时，两大杂志社网罗了大量艺术家担任编辑和艺术指导，最著名的当属《时尚芭莎》在1934年请戴安娜·弗里兰担任时尚编辑，阿里克斯·布罗多维奇担任艺术指导，这进一步巩固了时尚摄影作为艺术创作的一种方式。

1936年，在布罗多维奇的指导下，马丁·蒙卡奇首先将抓拍技巧运用到时尚摄影中，拍摄了一张在海滩奔跑的泳装模特照片，《时尚芭莎》成为首个拍摄动态时尚的杂志。在户外拍摄运动中的模特，表现健康之美，成为后来时尚摄影的一个方向。

路易斯·达尔-沃尔夫为《时尚芭莎》拍摄的彩色封面照上，模特在室外尽情享受阳光的照射，隐约可见现代独立女性的形象。当时的时尚评论说，沃尔夫和其艺术指导布罗多维奇，有一双锐利的观察社会的双眼，他们急切想摆脱老派黑白肖像照的时尚摄影模式，以他们对现代女性的想象取而代之——她们是自由的、富有活力的。路易斯主张利用室外环境、自然光线、异域风情，拍摄模特最自然的表情和动作。

二战的爆发，削弱了欧洲在时尚领域的地位及影响力，尤其《时尚》在战争期间停刊了一阵。在这期间，原先跟着法国亦步亦趋的美国，在时尚摄影上逐渐走出了自己的道路。

二战期间，欧洲的时尚摄影多以"艰苦朴素"为主题。塞西尔·比顿在1941年拍摄了名为"时尚不可毁灭"的组照——打扮得一丝不苟的女郎凝视伦敦著名的"中殿律师学院"的废墟；李·米勒的时尚照里，女性戴着防毒面罩摆造型或插着卷发夹骑自行车⋯⋯

二战后，城镇凋敝，人心低落，迪奥率先推出"新风貌"（New Look）的服装系列。美国摄影师理查德·艾维登为其拍摄了照片。与以往不同的是，艾维登为时尚摄影注入了摄影报道的风格，他选取街道和城市天际线为背景，在模特随意自然的动作中捕捉最佳场景。艺术评论家科林·麦克道威尔说："艾维登打破了几十年的时尚摄影传统。他拍的是动态。在拍正装时，带上动作，这赋予了身穿服装的年轻女性一种新奇感⋯⋯他使用的是美国化的拍摄方式。"

这期间，时尚摄影界还涌现了不少优秀的女性摄影师，最具代表性的是莉莉安·贝斯曼。她会采取一些非常规的方法拍摄，比如在暗房里做试验、使用漂白或燃烧手段制造效果、在不同的介质上印刷照片等，以营造出一种怀旧的氛围、印象主义的感受和微妙的亲密感。贝斯曼种种独辟蹊径的拍摄方式，常和时尚摄影的商业性产生冲突，因此后期她完全转向了艺术摄影。但贝斯曼的摄影风格与方式深刻影响了理查德·艾维登和街拍大师罗伯特·弗兰克。

尽管艺术和商业总有不可调和的矛盾，现代艺术的发展却给时尚摄影提供了丰富的养分，其中最著名的当属厄文·佩恩和埃尔文·布卢门菲尔德。他们在1950年为《时尚》

杂志分别拍摄了封面照。前者拍摄了模特身着正装的黑白照，模特服装简洁，画面除了黑白两色外无其他多余颜色，这可以说是该杂志史上最出名的非彩色类封面照了。后者仅以红唇、单眼和唇边的一点黑痣为元素，拍摄了模特的面容，这张照片名为"母鹿之眼"，闻名时尚界。两人的作品都具有强烈的超现实主义风格和视觉冲击力。

二、20世纪60年代后的时尚摄影

如果说早期的时尚摄影为表现上层阶级的高雅品位，更注重艺术表现，尝试与各种不同艺术风格结合的话，进入60年代后的时尚摄影，比起艺术探索，更注重与大众的对话。

这种注重时尚摄影叙事性作用的开启者，当属盖·伯丁。他的作品具有故事性，充满戏剧效果，色彩丰富艳丽，构图精心设计。拍摄内容富有挑逗性，给人以神秘感和类似犯罪现场的危险气息。从他的照片里，我们常能感受到著名超现实主义电影导演路易斯·布纽尔和"悬疑电影大师"希区柯克的痕迹。难怪盖·伯丁被认为是20世纪最有影响力的时尚和广告摄影师。

赫尔穆特·纽顿的拍摄风格性感、大胆，充满虐恋的肉欲，他最著名的作品，是为伊夫·圣罗兰的"吸烟装"所拍摄的照片。吸烟装是圣罗兰在1966年推出的"波普艺术"系列中一件无尾礼服。"吸烟装"的设计是惊世骇俗的，但纽顿的照片更完美地诠释了这件服装背后的意义——香奈儿赋予了女性自由，圣罗兰则给予女性权力。

彼得·林德伯格只拍黑白照，他认为，彩色的时尚照片看上去就像廉价的化妆品广告。1989年，林德伯格为英国版《时尚》杂志拍摄了黑白的封面照，他集结了当时还默默无名的琳达·伊凡吉莉丝塔、娜奥米·坎贝尔、塔嘉娜·帕迪兹、辛迪·克劳馥和克里斯蒂·杜灵顿，开启了90年代风靡全球的超模时代，五名模特在拍摄完成后，名气急速上升，她们作为超模的影响力延续至今。林德伯格在一次采访中说："如果摄影师有责任反映女性的社会形象，我认为只有一种方式，那就是要表现她们的坚强和独立。解放女性，把她们从对青春和完美消逝的恐惧中释放出来，并把这一情感延伸至所有人。"

帕特里克·德玛切里埃是各大时尚杂志的常客，几乎所有的知名时尚杂志都用过他拍的封面照，但他最出名的是给戴安娜王妃拍摄的一系列照片，这些照片帮助戴妃树立了深入人心的公众形象。

史蒂芬·梅赛可以说是当今时尚界最有影响力的摄影师之一，他常把时尚和政治事件、社会问题相结合，激进的做法有时会把摄影师本人和杂志社卷入争议的旋涡。2006年，他为意大利版《时尚》杂志重要的九月刊拍摄组照，主题是后911时代的自由限制，模特扮演了恐怖分子和政客的形象，她们被粗暴对待的画面，这组照片引起了女权主义

者严厉的声讨。

马里奥·特斯蒂诺，被"时尚女魔头"——安娜·温图尔称为商业和艺术结合得最好的时尚摄影师。20世纪90年代中期，特斯蒂诺与汤姆·福特合作，拍摄的古驰（GUCCI）广告，帮助该品牌从半死不活的状态重回一线奢侈品的行列。

安妮·莱博维茨，是目前最著名的女性摄影师之一，曾被美国国会图书馆评为"活着的传奇"。20世纪70年代以来，流行文化里最具代表性的人物，几乎都在莱博维茨的镜头前出现过。早期有披头士主唱约翰·列侬被歌迷刺杀前五小时和妻子大野洋子的合照，近期有风云网络的红人金·卡戴珊和侃爷夫妇（现已离异），政界有奥巴马一家的白宫合影，皇家有英国女王伊丽莎白二世的肖像，体坛有"飞人"乔丹的杂志封面照，娱乐和时尚界有曾经金童玉女情侣档——约翰尼·德普和凯特·摩丝的亲密合照，等等。莱博维茨和作家、社会活动人士苏珊·桑塔格长达15年的伴侣关系，似乎也为她的摄影作品，蒙上了一层显著的知识分子气息。

三、时尚摄影和流行文化

20世纪60年代后，时尚摄影的风格发生180度大转变，主要原因在于流行文化的飞速发展。

流行文化，也可称作大众或通俗文化。它是现代社会某一阶段盛行的文化内容，由人们自由创造出来，并被大多数人广泛接受和传播。

工业革命带来的大机器生产，提高了生产效率，积累了社会财富，让越来越多的人有可支配的钱，用在娱乐、运动、旅游等生活休闲上，这些都成为流行文化的主要内容。

同样是表现大众文化生活和活动的民俗，与流行文化最大的差别在于传播，前者依赖口口相传，后者则是媒体加速器运作的结果。这也正是为什么，在二战后，大众媒体的广泛覆盖，让流行文化成为一种被大规模生产和传播的大众消费品。

实际上，流行文化并不只是大众传媒的产物，更是由大众与传媒间互动所产生的，即，大众影响传媒，传媒又反过来影响大众，因此流行文化本身是双向的、不断更新成长的。

法国哲学家罗兰·巴特曾通过语言学理论和结构主义体系，阐释了服装服饰是如何构建起一个"神话体系"的，这个神话体系，就是让大众沉迷的幻梦。巴特的理论有法兰克福学派的批判，但不像他们那般激进，不过归根结底，是把时尚归为少数精英阶级"操纵"的结果。这一评判更适用于早期的时尚。如今，传媒让时尚从巴特笔下的神坛跌落至大众的俗世里。它既是流行文化最主要的组成部分，也是一个巨大的传播载体，它被表达也被评论，在风起云涌的20世纪下半叶，拥有不可忽视的地位。

例如20世纪60年代，美国经济发展稳健，离婚率有所上升，避孕药的合法上市，民权运动、妇女解放运动和反种族运动的盛行，这些社会现象激发了年轻一代不走寻常路的叛逆精神。一直到70年代，反对越战的声势浩大，年轻人高举"要做爱，而不要作战"（Make Love，Not War）的旗帜，极度渴望田园式的乌托邦生活。于是，1964年，迷你超短裙面世。荧光色、印花图案、喇叭裤、流苏背心以及色彩丰富的嬉皮士造型，成了六七十年代的流行，也是各大时尚摄影杂志的热衷的对象。

四、时尚摄影与时尚传播

1. 从时尚摄影到时尚传播

时尚摄影的对象是什么？要回答这个问题就要了解时尚包含什么。

从商业角度来看，时尚已被消费主义包装成所谓"生活方式"，而"生活方式化"背后的一切产品，其功能性就被弱化，取而代之的是产品所代表的生活态度，是"美式田园""欧式宫廷""日式素雅""现代简约"……因此，围绕在人身边的吃、穿、住、行、玩的一切，皆为时尚。现代时尚品牌下的产品往往也网罗这一切。比如，西班牙快时尚品牌"ZARA"，除了服饰，还有售卖家居用品的"ZARA HOME"；日本的"无印良品（MUJI）"，产品从服饰、文具、日用、零食到家具等，无所不包；奢侈品品牌"香奈儿（CHANEL）""普拉达（PRADA）""宝格丽（BVLGARI）""阿玛尼（ARMANI）"等，纷纷开设咖啡店、高档酒店，甚至进军房产业。

以商业为出发点的时尚摄影，大多为广告或创意摄影，摄影师动用一切必要的道具和后期手段，拍摄符合品牌形象的时尚照片，拍摄的照片能带给消费者关于某种生活方式的联想和心理暗示。广告成为一种半是心理学半是美学的创造。

从传播角度来看，时尚又是一个信息载体，它既是自我表达的工具，又是表达的内容。个体通过时尚穿搭，显示自己的独特个性；明星通过红毯着装和妆容，树立自己的形象，制造公共热点；政治人物通过对外造型，传递自己的观点和主张……

正如传播学大师马歇尔·麦克卢汉所说："媒介即信息。"时尚的这一属性，伴随大众传媒的发展和互联网的爆发，进一步凸显。

2. 时尚摄影的主要对象

以传播为出发点的时尚摄影，其拍摄内容更为广泛：

（1）街头穿搭。

这类拍摄可归为街头摄影，是对打扮入时的路人的抓拍。除了街头外，各个城市的时尚地标、时装周期间、当红艺术展和奢侈品展，乃至时尚院校的学生作品发布会，都

是理想的拍摄渠道。

时尚街拍最著名的当属《纽约时报》的时尚摄影记者比尔·康宁汉。康宁汉常年驻守纽约第五大道和57街的街角，出其不意地拍摄穿着时髦的往来行人，他坚持时尚街拍近四十年，直到因病中风过世。他曾说："今天的时尚无比重要和有趣。那些一本正经的人，对所见大惊失色，我可以理解他们的这种态度。但这就是时尚，它是映射时代的镜像。"

（2）重大活动。

i. 国际时装周。

每年2月至3月上旬在四大时装之都举办的秋冬系列时装发布会，7月在巴黎举办的高级定制时装发布会，以及9月举办的春夏系列时装发布会，是时装界的盛事，也是摄影师们拍摄的大好机会。秀场外的时尚街拍，秀场内的模特走台，舞台后的换装卸妆，秀后派对的众生相，都是绝佳的题材。

各个城市的时装周日程安排及参加品牌，都由以下城市的行业协会进行安排，相关信息在其官网上定时公布。这些协会包括：法国高级定制与时装联合会（Fédération de la Haute Couture et de la Mode）、美国时装设计师协会（The Council of Fashion Designers of America）、英国时装协会（The British Fashion Council）、意大利国家时装商会（Camera Nazionale della Moda Italiana）。

除此之外，还有每年1月和6月举办的佛罗伦萨男装周，也是不容忽视的时尚力量。

ii. 著名电影节。

意大利的威尼斯国际电影节、法国的戛纳国际电影节和德国的柏林国际电影节是全球国际A类电影节中最著名的三个，分别于每年8月至9月间、5月中旬和2月间举行，再加上每年2月底举办的美国奥斯卡金像奖颁奖典礼，都是拍摄明星红毯走秀的好时机。各大时尚媒体也热衷于炮制各种最佳/最烂着装榜单，甚至还有一些小明星和网红名媛，都会付费一蹭红毯热度，这也给摄影师们提供了另类的拍摄角度。

iii. 纽约大都会艺术博物馆慈善晚宴，即MET Gala。

每年5月的第一个周一举办。MET Gala被认为是时尚界的奥斯卡，其重要程度甚至超过时装周。

每年的MET Gala都会确定一个特定主题，作为大都会艺术博物馆时装馆的展览内容，同时也为该展馆筹集捐款。展览开幕式的走红毯活动，是全球瞩目的焦点。因为出席活动的嘉宾必须联手一名设计师，由其设计制作符合当年活动主题的服装，而嘉宾则在红毯展示。每年全球观众都非常期待现场明星对当年特定主题服装的演绎，穿得最好的不一定是最美的，但一定是最有创意和最匹配主题的。

iv. 院校发布。

最具创意的时装，其实不在品牌发布会上，而在设计院校的毕业作品发布会上。如英

国中央圣马丁艺术与设计学院、美国帕森斯设计学院、法国服装工会学院等，这些世界顶级名校的毕业秀，不仅是各大品牌争夺人才的地方，也是摄影师拍摄创意作品的理想场所。

（3）名人穿着。

照片摄于上海大学巴黎国际时装艺术学院2015—2019年间的毕业秀现场。该学院是国内一所新锐时装设计院校，自2006年举办第一届毕业秀起，每年坚持在上海最大的秀场为学生举办毕业作品发布会。发布会聘用国际策划团队和模特，采用多媒体表现手段。学校提供高度国际化的教学，给予学生充分的创意空

间，并结合法式的手工立裁和美国的商业化成衣理念，因而每年发布会吸引近百名专业摄影师和摄影爱好者前往观摩拍摄。

娱乐明星、政客名流、王室成员、网络红人，这些都是时尚摄影的主角。名人的一言一行、穿着打扮，是人们日常关注的焦点，也是媒体追逐的热点。名人和时尚，相互成就。

美国前第一夫人杰奎琳·肯尼迪，恐怕是用时尚影响大众心理的代表人物。1963年，杰奎琳身穿香奈儿粉色双排扣套装，随其丈夫访问美国达拉斯。这身打扮是经过精心挑选的，因为第一夫人想给当地保守的中产阶级群众留下亲切和品味良好的印象。但让这件衣服出名的事件，却是肯尼迪总统在访问期间被暗杀后，杰奎琳坚持不脱染上血迹的外套。当刺杀事件过后两小时，时任副总统林登·B.约翰逊紧急宣誓就职时，杰奎琳依旧穿着这件血染的外套，于是全美看到第一夫人这张照片时，民众的心都碎了。

（4）杂志社论。

杂志社论，更符合严肃时尚摄影的性质。

社论，一般是报刊等平面媒体的首席编辑执笔，对某一话题、现象、事件的评论，它最能代表该媒体对时代重要事件的立场和看法。在时尚领域，社论都是图文并茂，摄影师根据社论的主题，拍摄符合要求的照片。

因此比起摄影技术，对一名优秀的时尚摄影师来说，更重要的是对时代精神的准确把握，以及和一位出色的时尚主编的配合。

2005年，意大利版《时尚》杂志刊登了一期名为《疯癫形象改造》的社论。当时执笔的是《时尚》杂志传奇主编弗朗卡·索扎尼，掌镜的是大名鼎鼎的史蒂芬·梅赛。彼时正值整形手术兴起，两位大咖联手的社论，迅速抓住了这个在当时还未成为热点的话题，探讨了女性不仅需要最新的奢侈品时尚服饰，更需要一副完美的皮囊来与之相配。令人唏嘘的是，这类手术花费高昂，整容变成了一小撮阶级的特权；而且无论拥有特权的这些女性如何成功和富有，她们始终无法挣脱对完美外貌的渴求。不出所料，到了今天，整容手术产业体量巨大，也日趋平民化，但随之而起的，还有以反对"肢体羞辱"为口号的新女权呼声。

五、如何进行时尚摄影

1. 职业路径

作为一名专业的时尚摄影师，除了报酬不菲，还有机会接触各大奢侈品品牌，与大牌明星共事，全球各地旅行取景，因此也就成为许多人梦寐以求的工作。

从职业发展的角度讲，如何才能成为时尚杂志社的签约摄影师呢？通常会遵照以下路径：

（1）为新人模特拍摄模卡照片，或通过合作的方式，拍摄服装设计院校学生的设计

作品。通常院校的预算较低，但学生作品更具有创意和发挥的空间，通过这些手段，累积自己的作品。

（2）当作品形成一定规模时，可以拍摄简单的商业产品图或宣传册。

（3）当商业拍摄项目逐渐稳定，且有一定客户基础时，可以自己投资去拍摄一些更具有国际化视野的作品，进一步丰富作品的维度。

（4）当作品达到一定国际水准时，可以尝试去联系一些时尚杂志，发送自己的作品，沟通拍摄合作事项。

（5）一旦有杂志愿意刊登你的作品，你就正式踏入了这个圈子，请继续保持与媒体的互动与合作。

（6）当能接到大品牌的广告工作或杂志内页的邀请合作时，说明你已进入核心。

2. 职业素养

而对于一名专业的时尚摄影师而言，又须具备哪些职业素养呢？

（1）艺术修养。

作为一名时尚摄影师，技术是可以后天习得的，而审美能力和对画面的把握，也同样是需要培养和积淀的。纵览当代最有影响力的时尚摄影师的教育经历，每一位都有深厚的艺术、美术、设计等领域的学习背景，有些甚至在文学、哲学上也有一定造诣。具有良好艺术修养的摄影师，不仅更有可能拍摄出优秀的作品，甚至也更有经济价值。

理查德·艾维登在1955年为《时尚芭莎》拍摄了名为"朵薇玛女神与大象"的照片。模特朵薇玛身穿迪奥的高级定制礼服，与体型庞大的大象一起，摆出相互呼应的动作。大与小、壮与瘦、粗糙与白皙、狂野与精致，形成鲜明对比，在干草堆的衬托下，更显出服装的优雅和古典。这可以说是时尚摄影史上最经典的作品之一了。2010年，这张照片被迪奥品牌（DIOR）以841 000欧元的价格拍下，成为历史上最昂贵的摄影作品之一。

（2）触觉敏锐。

拍摄时尚，不仅需要对流行趋势的把控，更要掌握当下民众对美的理解和品牌传播的路径。

例如，"狗仔队"一直是明星深恶痛绝的对象，当年戴妃香消玉殒在"狗仔队"的追逐拍摄下，更是把社会对"狗仔"的憎恨推到了风口浪尖。谁又能想到风水轮流转，"狗仔队"的"偷拍"风格，却在十多年之后席卷了潮流圈。2018年，侃爷（Kanye）最新球鞋系列（Yeezy Season 6）的产品照片，便是请货真价实的"狗仔队"公司Agence Bestimage拍摄，还刻意模糊路人的面部。侃爷与"狗仔队"的恩怨众所周知，但在强大的社交媒体的席卷下，双方早已"化敌为友"，消费者若想了解品牌的最新款式和动态，

关注"狗仔"照片便是。年轻摄影师迈尔斯·迪格斯是明星们的宠儿，谁都想被迪格斯在不经意间拍到自己最美的状态，而广大网友也更喜欢看这种不设防的明星"偷拍照"。如果你在网上看到当红明星穿着明显品牌标志的服装街拍，那十有八九是迪格斯的杰作。

（3）跨界能力。

为时尚杂志拍摄专题或为时尚大牌拍摄广告，都是专业团队通力配合的结果，这样的团队需要：

i. 商业制片。

负责统筹整个拍摄工作，与各路条线对接，并控制整体成本。

ii. 美术指导。

负责按项目要求，设计出拍摄空间，包括具体的色彩搭配、材料质感等。

iii. 置景师。

负责根据拍摄方案去寻找和购买相应的道具，搭建出符合创意策划要求的布景。有时候没有合适的道具，还要因地制宜手工改造道具或设计制造出全新的道具，并在现场布置。

iv. 化妆师/服装师。

通常被统称为造型师，负责根据摄影师要求，为模特打造妆容和发型、准备服装配饰，并在拍摄现场根据摄影师的要求进行调整。造型师不仅要对当下最流行的妆发了如指掌，更要对时尚、艺术、人物性格有自己的理解，才能设计出最符合模特以及拍摄要求的造型。

v. 灯光师。

比起其他工种，这个职位更偏技术型。灯光师要比摄影师更了解灯光器材，并在打光时予以帮助。灯光师需要熟练掌握影视灯光设备的各种性能，并提前实地勘查拍摄空间，了解环境空间的高度、宽度、长度以及拍摄的位置。

vi. 修图师。

根据摄影师的前期方案或效果图作为参考，对摄影师拍摄的作品进行后期调整和完善。一名好的修图师需要具备一定的审美能力，对整体拍摄方案有深入了解，有时在拍摄过程中摄影师对画面不确定时，给予一定的建议。

vii. 摄影师。

相当于导演的角色，负责组织团队、策划、拍摄、现场执行、后期合成。在这样一支专业队伍中，拍摄技术恐怕不是最重要的，沟通和控场能力是区别一名专业摄影师与普通摄影师最主要的标准。专业摄影师能很好地向造型师、灯光师、置景师、修图师传达自己的想法，并帮助他们完成工作，还能有效调动模特的情绪，指导其摆出需要的造型，甚至还能引导好甲方的需求，以避免对拍摄造成过多干扰。

当一名初出茅庐的摄影师，无法承担如此规模的团队时，他就必须包揽以上所有的工作。而当新人摄影师从基层成长起来时，这些基础工作的经验，也将成为他进行现场控制和管理的筹码。

（4）机智应变。

时尚界，是一个充满鄙视链的世界，从服装品牌、走秀模特到嘉宾座位、红毯顺序，每个人心中都有一张心照不宣的等级排位表。时尚界，也是一个讲究论资排辈和人脉资源的世界，邀请某个名模走秀拍摄或借用某个品牌服装，可不是光有钱就能办到的。在这么一个"等级森严"的世界中，有时候需要一点胆量、智谋和变通。如今享誉世界的时尚摄影师史蒂芬·梅赛，年轻时就着迷于时尚和艺术。12岁时，为了拍到名人，他央求几个年长的女性朋友，打电话给模特经纪公司，让她们冒充是摄影大师理查德·艾维登的秘书，要求预约几名知名模特拍照。通过此办法，他成功约到了当时最有名的模特崔姬。

时尚圈，以其光鲜亮丽的外表、奢华潮流的生活，和同时游走于艺术与商业领域的双重身份，吸引了无数年轻人的前赴后继。时尚圈，也是名利场，年轻人的激情和热忱，创造了时尚，但也有无数人的创作热情埋葬于他们自己所制造的虚妄和梦幻中。进入时尚圈的门槛并不高，但它竞争激烈的程度，远超一般人的想象。时尚这座金字塔顶端的人有多美丽和令人向往，垫在它底端的人群就有多艰难和挣扎。向往成为时尚摄影师的你，是否做好一头扎进这无边潮流的准备了呢？

《幕后推手》

风 景

Lines Written in Early Spring

William Wordsworth

I heard a thousand blended notes,

While in a grove I sate reclined,

In that sweet mood when pleasant thoughts

Bring sad thoughts to the mind.

To her fair works did Nature link

The human soul that through me ran;

And much it grieved my heart to think

What man has made of man.

Through primrose tufts, in that green bower,

The periwinkle trailed its wreaths;

And 'tis my faith that every flower

Enjoys the air it breathes.

The birds around me hopped and played,

Their thoughts I cannot measure: —

But the least motion which they made

It seemed a thrill of pleasure.

The budding twigs spread out their fan,

To catch the breezy air;

And I must think, do all I can,

That there was pleasure there.

If this belief from heaven be sent,

If such be Nature's holy plan,

Have I not reason to lament

What man has made of man?

早春有感

威廉·华兹华斯

斜倚在树林之中

倾耳听万籁有声

虽正在怡然自乐

却不由乐极悲生

造物主手造万物

与人心本为一体

每想起人与人如此相处

不由得感到悲戚

绿荫中花草茂盛

长春花蔓延成丛

我心中万分相信

朵朵花喜悦迎风

鸟雀跳枝叶低昂

小心肠固难忖量

但看他跳跃情状

必然是喜悦满腔

嫩枝叶迎风招展

微风里摆动翻转

由舞态据情推断

枝叶里是满心喜欢

倘此信念发乎自然

倘此信念发乎上天

我想起人与人如此相处

怎不会感到心酸

（张振玉 译）

威廉·华兹华斯是英国浪漫主义诗人的代表，曾当上"桂冠诗人"，被誉为"大自然的崇拜者"，他的大量诗歌都描绘和赞美大自然的美。华兹华斯优美细腻的笔触和充沛的抒情表达，奠定了其在英国人民心中不可撼动的地位。乡村田园、湖光山色的自然风景，以及华兹华斯的作品可以说是英国的象征。2020年新冠肺炎疫情肆虐全球期间，英国的《每日电讯报》刊登了一幅漫画，画面中一个警察拿着喇叭喊出华兹华斯《水仙》中的诗句：

如果你们要出来，
就要孤独得像一朵游云，
不要聚集，
如果必要的时候
可以像水仙花那样群集。

《白云飞鸟芦花丛》

一、从风景画到风光摄影

1. 风景画

自然风景，一直以来都是艺术创作的重要对象。

文艺复兴之前，绘画的主题都围绕宗教故事、史诗传奇而展开，在这个时期，风景是主题的附属装饰，服务于画面的主体。

文艺复兴时期，随着透视法的发明和发展，艺术家的技法日趋熟练，驾驭复杂构图的能力愈加成熟，风景在画面中所占比例开始提升，它不再充当主题的背景，风景画开始成为一种独立的绘画题材。

17世纪，资本主义萌芽，风景画的尺寸不大，便于移动和携带，美术商业化的局面出现，尤以资本主义诞生地之一的荷兰画家作品为盛。荷兰小画派的风景画家们，通常都取景日常生活的环境，给人以亲切、生动的感受。比如代表画家彼得·保罗·鲁本斯的风景画中，远景天空中的云朵气势宏伟、色彩丰富、运动感强，近景则是荷兰民族传统生活的场景，自然而富有生气。

同时期的法国，古典主义代表画家尼古拉斯·普桑与克劳德·洛兰，共同开启了法国风景画的序幕。与荷兰小画派描绘生活自然场景不同，普桑和洛兰的风景画，通常都具有宏大的场面，具有古典内涵。

但风景作为绘画的主要内容，得益于18世纪末、19世纪初的浪漫主义运动。彼时，工业革命爆发，社会生产力得到极大提升，但随之而来的是拥挤的城市、肮脏的街道、污染的空气和毫无喘息的血汗工厂。浪漫主义艺术家们，反感现实的黑暗、悲惨和丑陋，欲从想象和大自然的美好中获取慰藉。因而，对大自然的热爱是浪漫主义的一大特征。

英国作为工业革命的诞生地，也催生了浪漫主义风景画的奠基者。可以说约翰·康斯太勃尔是19世纪英国最伟大的风景画家，他技巧娴熟，笔下的风景给人以朴素、清新的感受。和他同时期的英国水彩画家威廉·透纳也是风景画的代表人物，他的画以海景为主，将色彩的作用发挥到了极致，对印象派影响深远。来自德国的卡斯帕·大卫·弗里德里希，则给风景画带来了不一样的新元素：无穷无尽的海洋、连绵不绝的山脉和白雪皑皑的山顶。他的画中常出现神秘人物的背影，加上气势宏伟的背景，传达出崇高的精神力量。

继浪漫主义之后，为反对官方艺术的矫揉造作和子虚乌有，现实主义诞生了。以现实主义为创作原则的风景画主要有两派。一派是"巴比松画派"，他们描绘大自然最真实的状态，尤其关注农民生活，将农民和风景合为一体；另一派以俄罗斯画家为代表，也

许深受俄罗斯的地理环境和民族历史影响，他们的风景画厚重、大气、静穆，有时甚至凄凉。

现实主义之后，风景画成为印象派画家的天下，画风轻快、愉悦，注重光影。

在这之后，绘画风格更趋向多元，且注重内心表达。此时，摄影术已面世，开始接过风景画的大旗，成为"风光摄影"。

2. 风光摄影

卡罗式摄影法及其衍生出的"正负片"拍摄模式，以及火棉胶湿版工艺、蛋白印相工艺的发明，降低了拍摄的成本，也让照相感光性更好、成像更清晰，这些都推动了摄影的发展，肖像摄影和风光摄影更是从中受益良多，摄影因此变得更加普及，也更商业化。

风光摄影的发展大致可以分为两派，欧洲派和美洲派。

欧洲派，也可称为复古怀旧派。主要以法国、意大利、德国、英国的风光摄影为代表，大多以拍摄人文风景、民俗风情、文化遗迹、乡村风光为主，尤其在法国，风光摄影的理念受"巴比松画派"影响，注重捕捉光线的特质，展示未受人类破坏的自然美景。欧洲的历史文化积淀与工业革命的爆发，都左右了风光摄影的题材和风格。一方面，这些风景照拍摄的都是未受工业化影响的地区，表达了人们对原始、美好生活的眷恋；另一方面，政府也会出资要求拍摄一些特定照片，譬如城市建筑、历史遗迹等，作为档案资料的记录。

美洲派，也可称为探险派，这和对南美殖民城市发展的记录、古代遗迹的勘探以及美国西进运动有关。南美具有代表性的风光摄影师是马克·费雷，他最著名的作品是拍摄巴西自然风光的一系列照片。戴世黑·夏赫内作为一名考古学家，则是以其对古代玛雅文明遗址——尤卡坦半岛北部的奇琴伊萨城和帕伦克城的照相记录，而在风光摄影里占有一席之地，尤其他拍摄的《尤卡坦半岛的奇琴伊萨》，经过华丽的雕刻印刷出版后，大大激发了民众和科学家对于古代南美文化的兴趣。

19世纪在美国如火如荼的西进运动，奠定了美国现今的基本版图，推动了国家的发展，也为美国的风景艺术贡献了一大批画家和摄影师。在西迁的过程中，西部世界的神秘面纱逐渐被揭开，它的人迹罕至和壮丽辽阔，吸引了不少探险队前来，这些探险队常有艺术家的跟随。他们往往受铁路公司或政府的雇佣，前往西部记录地貌、搜集生物标本、拍摄民俗生活。

1861年，卡尔顿·沃特金斯带着他的巨型感光板相机和立体相机，来到优胜美地，拍摄了大量当地的风景照，这是美国民众第一次在影像上观赏到优胜美地的美景。1864年，沃特金斯受加州地质勘察局委派，再次前往当地。1868年，他的作品《优胜美地的

大圣堂岩石》在国际摄影界获得了好评，被认为是山脉题材的标志性风光作品。

1867—1873年间，埃德沃德·迈布里奇几次来到优胜美地，站在和沃特金斯相同的取景地拍摄，似有和他一较高下的决心。但两人镜头里的风景各有不同。沃特金斯展示的是优胜美地古典庄重、宁静永恒的美，而迈布里奇的画面则更富有浪漫主义的想象力，试图通过人物的反衬和奇异的场景，来展现优胜美地不同寻常的美。

曾因拍摄美国内战而闻名的摄影师蒂莫西·奥沙利文，在同一时期也加入了拍摄美国西部风光的摄影大军。他曾跟随多支探险队伍，前往西部。1867—1869年间，奥沙利文随美国地质勘探队伍，来到内华达州的维吉尼亚矿地和密西西比以西未开垦地区拍摄。1870年，他随队来到巴拿马地峡拍摄。1871—1874年间，他跟随美国工兵部队组成的勘探队，深入西南部，拍摄了大量风景地貌，为的是吸引民众来此定居。奥沙利文的拍摄过程历经艰险，溺水、翻船、缺粮，事故频发，但这些都没有让他退却。他的拍摄，既忠于现实，又超越科学纪实，营造出自然未经开化的原始美和荒芜美。

此外，哈德逊画派画家贝特·比尔斯塔特，两次跟随探险队来到美国西部，用绘画和摄影的方式以及写实的手法，逼真地描绘了美国西部，从落基山脉到太平洋海岸边宏伟美丽的自然风光。虽然他的摄影作品不如画作精彩，但仍激发了科学家、作家和艺术家对美国西部的浓厚兴趣。

事实上，哈德逊画派对美国风光摄影的题材和风格，也有着至关重要的影响。它明确了美国风景影像的三大主题：发现、探索和定居。哈德逊画派的作品，大多表现人类和自然和谐共处的理想画面，画中的自然粗犷而雄伟。艺术家们相信，这些未经雕饰的风景是神性的彰显。哈德逊画派的代表画家，除贝特·比尔斯塔特外，还有托马斯·科尔、托马斯·莫兰，他们联手奠定了美国风景画和风光摄影的地位。

19世纪80年代之后，由于明胶干版带来的便利，以及胶卷相机的出现，风光摄影变得越来越普遍。技术上的进步带来了《国家地理》杂志，它创刊于1888年。《国家地理》杂志的出现，不仅为一小部分专业读者提供了具有科学性和学术性的信息，从某种程度上讲，也对当时不少从事自然风景拍摄的摄影师，起到了"大一统"的作用。伴随《国家地理》杂志的发展，风光摄影师的拍摄工作，不再只是探险、勘察、记录的附庸，而变得更具专业性、科学性、艺术性和报道性。

首任主编吉尔伯特·霍维·格罗夫纳对杂志的定位功不可没，他在1899年任职时就说："要把杂志从冰冷的、只介绍地理现象的角色转换成一驾马车，传递这个伟大世界上人类感兴趣的鲜活真理。"在他的带领下，《国家地理》杂志成为如今具有标杆性的地理刊物，它将全面客观的报道和具有传奇色彩的高品质照片结合在一起，为全球八百多万订阅读者，带来有关广义地理世界的内容，并吸引读者去关注这个星球上发生的诸多奇妙和不可思议的生命故事，这其中，摄影师的创作功不可没。

《雪松》

《艺术家的眼光》

两幅照片摄于美国黄石国家公园。《雪松》采用典型的对角线构图，对角线右侧交代了拍摄环境，左侧露出的雪山一角，带给画面一定的延伸，给人以想象。此外，对角线构图能制造出不稳定感，象征了雪松贫瘠的生长环境及其不屈不挠的斗志。摄影师选择了侧逆光拍摄，给雪松带来一丝暖色调，这与背景的冷色调形成鲜明对比。《艺术家的眼光》的取景地是黄石大峡谷，这是黄石公园内最著名的一个景点。当年托马斯·莫兰就是在创作《黄石大峡谷》的。他的画作，加上与他同在探险队里的摄影师威廉·亨利·杰克逊拍摄的风景照，共同推动美国国会成立了黄石国家公园。《黄石大峡谷》一共有两幅，其中一幅已经被美国国会高价收购并悬挂，莫兰也成为首位享有此殊荣的美国画家。

二、从山水画到风光摄影

中国的摄影史虽不长，但在风光摄影上也有自己独到的贡献，这与中国山水画的悠久历史和丰富内涵有关。

黎芳，属于中国最早的一批摄影师，被誉为19世纪最重要的中国摄影师之一，他所建立的"华芳映像楼"声名远扬。黎芳和他的照相馆，为后人勾勒出一幅包罗万象的晚清中国图景。尤其是他的风景摄影照，艺术价值之高，堪比美国的卡尔顿·沃特金斯和法国的居斯塔夫·勒·格雷。黎芳非常推崇传统山水画，并在他的风光摄影创作中，融入了中国绘画的表现风格。他在福州拍摄的一系列瀑布作品，是对中国传统艺术形式的致敬，他的作品对中国风光摄影的发展，起到了奠基作用。

五四运动的领袖刘半农，提倡中国摄影需要先进的西方技术，但又要深扎中国传统文化的土壤。他的著作《半农谈影》，是中国第一部系统的摄影美学专著。

刘半农的理念深深影响了"集锦摄影"的创立者郎静山。郎静山是中国第一位摄影记者，被誉为"亚洲摄影之父"，曾在1980年被美国摄影协会评为"全球十大摄影大师"之一。他说："我主张在技巧上，应吸收西方科学文明，使照相不再是件难事；但要谈到艺术视界，无论取景或色调，我都认为应多研究国画中蕴含的旨趣。"1931年，郎静山在上海与友人共同建立了"三友影会"，旨在将中国摄影推广到国际摄影界，同时也将中国及人民生活的真实情况向外宣传。在当时战火纷乱的时局下，郎静山作品中的美好山河和烟波缥缈的山水寄情，收获了国外摄影沙龙的热烈反响。1934年，郎静山第一件集锦摄影作品《春树奇峰》入选英国摄影沙龙，此后他逐渐在国际摄影圈崭露头角。摄影史学家陈申曾评价郎静山的作品："中国画与摄影均为平面艺术，理法相通，直接摄影可去经营之法，集锦照片可效传模移写之功，而物体影绘安排章法，写意即是抽象。"1951年，郎静山以安徽黄山、香港摇艇、台湾芦苇为素材，创作了《烟波摇艇》，这种综合三地风景遥想中国山河的方法，也成为他日后的一种摄影模式。

郎静山的摄影风格，后又被刘旭沧和陈复礼所继承，前者曾加入郎静山的"三友影会"，并担任编辑，后者则被《纽约时报》评价为当时"最伟大的视觉艺术家"，"陈复礼创造的视觉影像，颂扬了人体美和大自然的伟大"。陈复礼在1959—1962年间，来到桂林、黄山和江南等地，拍摄了许多风景佳作，对他以后的摄影生涯起到了决定性作用，《山在虚无飘渺间》《朝晖颂》和《黎明》都是这一期间的代表作品。他说："提倡风景摄影，实在不能不重视中国画的传统。首先，中国画具备了优秀的自然条件，经过几千年来历代中国画家的刻意经营，在山水和风景创作方面，已发展到了高深的境界。所以从事风景摄影，而不考虑到中国画的创作方法，将是莫大的损失。"1967年，陈复礼拍摄

了名为"搏斗"的风景照，画面中，一叶单薄的扁舟，寥寥几名渔夫，在惊涛骇浪中划桨，逆流而上。此照既有西方风景作品的现实主义，同时借用中国山水画中的意象，表达了作者对祖国、人民所受苦难的同情。此后近15年，陈复礼都未曾再创作，直至80年代，他开始寻找摄影艺术的新突破。陈复礼和山水画名家李可染、黄永玉、吴冠中、刘海粟等人合作，在自己照片基础上补画并题字，做影画合璧。这一创作手法引起不小的争议，但无疑开了现代跨界艺术的先河。同时，陈复礼还尝试将西方当代绘画的构图方式与中国传统意境相结合，并在1982年拍摄了《千里共婵娟》，照片采用了西方绘画典型的十字形对称构图，但影像激发了中国人传统的思乡情，极有意境。

将摄影和绘画结合的创作手法，在华国璋的手上得到了更彻底的创新和发展，并形成了"摄影中国画"的摄画艺术形式。华国璋经过长期研究和探索，将摄影艺术与珂罗版印刷工艺相结合，把摄影图像转印到宣纸或绢帛上，再加以题款、钤盖印章，最后按中国书画品式装裱，作品既逼真，又兼有中国画的气韵和笔法，还能长期保存。这一艺术形式，也在中国风光摄影史上占据了独特的位置。

华国璋擅长拍黄山，他的摄画作品大多以黄山为题材，使他成为中国影坛"黄山摄影流派"中具有鲜明特征的一员。郎静山、陈复礼等人，也都是个中代表人物。黄山以其奇妙绝伦、博大深邃、变幻莫测的景观，自古以来都是文人墨客画家们抒情表意和艺术创作的主要题材。摄影发明之后，黄山也就成为摄影师们的必拍之地。他们一次次地登山，寻找不同的角度，等候不同的气候，捕捉黄山不同的风貌，"黄山摄影流派"也就自然而然诞生了，并逐步形成了具有黄山特点的摄影理念和技法，给后辈摄影师带来不少启迪，推动中国风光摄影走出具有自己特色的道路。

三、风景作品的审美机制

1. 自然风景的进化美学

风光摄影的对象，既包括宏观的自然现象，也包括微观的自然景物；既包括天然风景（山川、田野、树林等），也包括人工建筑物（路、桥、建筑等）；既包括静止的景观，也包括活动的动物。风光摄影的审美理念与风景画是一脉相承的，它来自自然风景在人们心中的情感映射。这种映射既有生物性的，也有文化影响。

就像人类公认的美女类型，多数是拥有姣好的面容、高挑的身材、修长的腿部、光洁的皮肤、亮泽的长发、挺拔的乳房，因为这些最能体现女性健康的身体状况和优越的生育能力。人类对自然之美的欣赏，也来自生物演化的结果，即人类为了在多变的自然环境中存活下来，而形成的特定偏好。这是一种进化美学。

来自美国的艺术哲学家丹尼斯·劳伦斯·杜顿在其著作《美学与进化心理》（*Aesthetics*

and Evolutionary Psychology）中说，实验显示，不同国家的儿童都偏爱东非大草原，这可能与走出非洲的人类历史演变有关。因为草原视线开阔，便于观察；枝繁叶茂，提供庇护；水源丰富，易于生存。喜欢这些特征的人类祖先成功地在大草原上生存了下来，并把这种偏好一代代传了下来。他的调查还显示，人们偏爱有水的环境、开阔的地域和有树的地方，尤其是能让人攀爬和采摘水果的树木。还喜欢具有引导性特征的地理环境，比如蜿蜒的小道、延伸至远方消失的河流、隐约可见的猎物、飘荡于空中的云朵等，这些都能激发和鼓励人们探索未知的心理。此外，大多数人偏爱的风景要素是水、植物、动物和人，偏爱的颜色是蓝色和绿色。

又如风光摄影师们苦苦等候的黎明和黄昏的光线，也源自人类祖先在远古时期，仰赖这些光线变化作为自己在野外行动的指南。白天中光线的变化也预示着天气的转变，不仅是人类，所有的陆地动物也都遵循这一规律。因此，光线变化关乎生存，培养了人类祖先全神贯注观察光线的习惯，并刻在了基因里。

凡此种种，都是进化心理在起作用。

2. 自然风景的西方审美观

西方艺术中对自然美的重视与两个因素有关：一是自古希腊时代开始盛行的对完美的推崇，比如和谐与对称。古希腊人认为，这种理想的美存于数学和自然之中。二是受"超越主义"理念的影响，该理念主张，人的主观直觉可以超越客观理性世界，美可以通过对自然的模仿而取得。因此，英国艺术评论家约翰·罗斯金说，对自然美的欣赏和对自然风景的刻画，是我们精神活动的重要组成。同一时期的英国艺术史学家肯尼斯·麦肯齐·克拉克认为，在艺术创作中，将自然风景的各复杂层面转化为一种审美理念，有四种基本方式：

（1）对象征性符号的理解和接受。

《暮光曲》

　　照片摄于黑龙江扎龙，此处为养鹤地，极为寒冷。当拍摄完毕回屋时，务必用围巾或厚衣包裹相机，让其慢慢回暖，否则会因室内外巨大温差，令相机"冒汗"，像从水里捞出一般。就在当日清晨，气温约零下30℃，摄影师在取景时紧贴相机后背，鼻尖竟然被冻住，扯下好大一块皮，被同行戏称为"红鼻子爷叔"。照片中，冬日里的阳光，总是给予我们希望和温暖，让我们怀有对美好的希冀。往往天气越冷、环境越恶劣，这点温度也就越弥足珍贵。

《迎朝霞》

　　照片摄于千岛之国印度尼西亚。登高望远的山顶泳池边，一名来自世界之都的法国人，看着旭日从地平线下淡淡薄雾中，缓缓升起，身披霞光的他，张开双臂，想要把这美妙的世界拥抱入怀。摄影师此刻的胸中，则腾起"阴阳割昏晓"的诗句以及对"造化弄人"的膜拜。

（2）对大自然现象的好奇和探索。

《净土》

照片摄于四川省甘孜藏族自治州稻城县亚丁自然风景区，"亚丁"为藏语，意为"向阳之地"。2003年7月，联合国教科文组织把稻城亚丁列入联合国人与生物圈计划之中，稻城亚丁正式加入世界人与生物圈保护网络。该地区地理位置特殊险峻，环境未受到人类活动过多的干扰和破坏，因此一直保有完整的原始风貌。雪山、冰川、峡谷、森林、草甸、湖泊，大自然在这里是百变而富饶的，它被称为"蓝色星球最后一片净土"。

《十万雪雁飞》

　　照片摄于美国宾夕法尼亚州的中溪野生动物管理区，该区域占地24平方公里，内有人工浅水湖和人工沼泽地，供水禽类野生动物栖息。2010年，该保护区被指定为重点鸟区，因为每年约有数十万只雪雁、加拿大雁、天鹅在迁徙过程中于此栖息。尤其是每年2月底3月初，是雪雁穿过北美大陆的高峰期，它们在5月到达阿拉斯加繁衍后代，8月再带着小雪雁飞往古巴、墨西哥等地避寒。如此大规模的雪雁迁徙现象非常少见，因此该地成为鸟类爱好者和摄影爱好者的胜地。

（3）对无恐惧心理的奇观的创造。

《雷神之水》

　　照片摄于尼亚加拉大瀑布的加拿大一侧。"尼亚加拉"在印第安语中意为"雷神之水"，因为印第安人认为瀑布的轰鸣声是雷神说话的声音。

《遥望死亡谷》

照片摄于美国"死谷国家公园"，它位于加州和内华达州，是美国最大的国家公园，也是美国最热和最干旱的国家公园。19世纪中期，一群想要前往加州淘金的人，欲从此山谷穿过寻找捷径，但干旱恶劣的气候，让他们的行程受阻，虽然这支队伍最后成功穿越山谷，只有一人死亡，但山谷却以此得名。不过荒芜的沙漠和因缺乏地表水而呈现出的干旱的地貌，确实让此地笼罩了一层毫无生气的死亡阴影。

（4）对和谐与有序的秉持与发扬。

《秋涧》

照片摄于英国湖区的格伦里丁。这张照片描绘的是湖区的典型景致，溪水、秋叶、远山，一切都是如此的和谐和静谧，仿佛可以听到潺潺的流水声。湖区是位于英国西北部的乡村地区，以湖泊、群山、森林以及湖畔诗人而著称。湖畔诗人是英国浪漫主义文学中重要的一个流派，代表诗人为华兹华斯、柯勒律治和骚塞，他们长期隐居于湖区，以颂扬湖区的自然美景来表达对资本主义城市文明的厌恶。

《火烈鸟的天堂》

照片摄于一座野生鸟类栖息地公园，公园全名叫作
Pont de Gau Ornithological Park，位于法国东南部的卡
马格地区，1927年被划为国立湿地自然保护区，是欧洲主
要国家和地区性候鸟迁徙越冬的重要栖息地。2014年5月，
摄影师受邀采访圣玛丽·德拉梅盛大的基督教活动时，有缘
走进这个令人震撼的动物天堂。攀上观景台举目瞭望，海
空无边，白云悠悠，成千只火烈鸟，时而优雅地在水草丰
茂的沼泽地里踱步觅食，时而张开白里镶红的翅膀，收起
长杆似的腿脚，飞上蔚蓝色的天空。摄影师的运气不错，
守候不久，恰有一对法国老年夫妇缓步走入镜头，于是这
张"天地山水人鸟共谐，蓝天白云草木茂盛"的照片，在
咔嚓声中产生。

3. 自然风景的东方审美观

（1）致用、比德、畅神。

在中国，对自然风景的欣赏和崇拜，可分为"致用""比德"和"畅神"三个层次。

致用，即以实用、宗教崇拜的观点对待自然。这是一种功利主义的审美观。古代社会中，人们对美的概念极为模糊，常以是否对自己有用作为美的标准，因此多用兽皮、骨头、羽毛作为装饰和崇拜的图腾。

比德，即审美道德化。这是把自然界物体的某些特征与道德品质挂钩，通过人格化的方式，寻求人与自然间的精神契合。这与中国古代处于统治地位的儒学伦理观是分不开的，所谓"知者乐水，仁者乐山"。

畅神，这是一种天人合一的审美观，在魏晋时期尤为突出，人们把自然山水当作一个审美整体，所谓"寄情于景"便是如此。此中代表，即"采菊东篱下，悠然见南山"的陶渊明。

（2）山水画的借鉴。

中国前辈摄影师的风光摄影，都离不开对山水画的借鉴。

中国山水画，重在写意而非写实，用山、水、云、雾、树、石，表现画家的情感和精神，也是中国道家哲学思想的重要表现方式。清代山水大家石涛说"山川使予代山川而言也，山川脱胎于予也，予脱胎于山川也"，便是山水画的核心特征。

山水画强调：平远，江山千里；高远，峻岭万丈；深远，空谷幽邃；

后人又提出：旷远，渺无人烟；迷远，莽莽万重；荒远，大漠荒凉。

在构图上，山水画有三大要素：

一是路径，可以是河流、小道甚至是阳光照射在山坡上的路线，这些能丰富视线的层次，加强画面的立体效果。

二是临界，可以是山在地上的倒影，或是高耸入云的分割，总之要使画面的界限明确。

三是焦点，它承载了画家的核心思想，画面上所有自然景物的线条都要指向它。

遵循山水画传统的中国风光摄影师们，在拍摄上通常倾向于采用以下手法：

第一，运用黑白色或极少的色彩，化繁为简，突出思想主旨；

第二，以留白方式，反衬空间感和敦实感；

第三，使用广角镜，拍摄山岭全景，并纵向裁剪，体现山的险峻，营造画面的韵律和诗意；

第四，借鉴水墨渐变、虚实相间、藏露结合，表现透视和景深。

因此，从东西方不同的审美体系看，西方则求实证，中国则追意境；西方暗而厚

《颐和园一隅》

《冬日》

《颐和园一隅》和《冬日》为同一天所摄。清凉高洁的背景，衬出朱色雕栏、斑驳舟艇和依依枯柳的无奈与寂寞，令人不禁生出思古之幽情。120多年前，就在这个地方，清朝光绪皇帝曾连续召见康有为等维新派人士，策划变法事宜。由于风声走漏，太后慈禧发动政变，囚禁光绪帝，斩首维新派人士于菜市口。反变法期间，慈禧一直居住在颐和园，颐和园成为守旧派反对变法、准备政变的中枢。戊戌变法失败后，光绪被长期幽禁在园中的玉澜堂，并在慈禧离世前一天死去，由年仅3岁的溥仪即位，年号宣统。1923年，清朝已经灭亡，废帝溥仪召见国学大师王国维，赐其"南书房行走"五品官职，允许他在紫禁城骑马。未料1927年，王国维自沉于颐和园昆明湖鱼藻轩，终年50岁。

水光潋滟晴方好
山色空蒙雨亦奇
欲把西湖比西子
淡妆浓抹总相宜

《临安遗存》

　　《临安遗存》，是摄影师在杭州西湖边，为一处古建筑留影所得。杭州自秦朝设县制以来，已有2 200多年的历史，曾是五代十国中吴越国和南宋的国都，文化积淀深厚，古称临安。在元朝时，更被马可·波罗赞为"世界上最美丽华贵之天城"，如今历经风霜雨雪，依旧风韵犹存，延续"人间天堂"的美名。这张照片摄影师在拍摄时，有意留出右上方的空间，后期制作时，仿照中国画的样式，在留白处，用行草书法题写苏轼名诗：水光潋滟晴方好，山色空蒙雨亦奇。欲把西湖比西子，淡妆浓抹总相宜。又钤印二枚，红白相间，提神增色。回顾宋代以来的山水画史，起始为诗、书、画三结合，随着元代文人画兴起，印也加入进来，于是诗书画印开始形影不离，至明清两代，文人画垄断画坛，终于形成中国画的基本格局。

重，中国亮而留白。中国文化对自然风景的描绘，无论是造型艺术还是文学，多以元素论为主导。所谓："松竹梅荷云雾水，牧童短笛柳下吹。旗袍灯笼油纸伞，马头墙面陶瓷杯。雀跃枝头鹤饮泉，马奔前程虎添威。泼墨描线强筋骨，减色留白神采飞。"

《相依到天明》

照片摄于丹顶鹤自然保护区。这是一张较典型的中心点构图照片。一般而言，引人关注的处于动态的对象，很容易被放置在画面中央，摄影师的这种下意识，在面对突发事件时，会格外明显。这时，有经验的摄影师会先拍一张中心点构图，同时多选几个角度，看看主体对象偏移后的效果。这张照片另有两个看点：一是朝阳与丹顶鹤，三个圆体凌空布局，浑然一体，观赏性较强；二是两只丹顶鹤，面对面，体偎体，并用单腿独立的方式，尽最大可能节省热量消耗，以度过漫漫寒夜。

《寒江雪》

照片摄于吉林省，拍摄的是东北地区典型的雾凇现象。雾凇，也称树挂或雾冻。北方寒冬季节，水从湖面蒸发，在空中形成水雾，加上天气寒冷，雾中的水汽在树枝上凝结，并不断累积和结霜，树枝上挂满了这种冰晶体，犹如透明的梨花盛开。拍摄这张照片时，摄影师在画面上半段加了橙色的渐变镜，减低天空亮度的同时，渲染出朝日似火的色彩现象。这种强化主观诉求的做法，透出人类在极寒状态下，对温度的渴求心理。

四、风景照片的拍摄技巧

让我们回到拍摄本身。

如何拍摄一张好的风光照片？方法无非两种。大千世界，无奇不有，大自然的鬼斧神工造就了无数的奇观和美景，各种奇景胜地的榜单，也是风光摄影的清单。又或者，若你有足够的勇气和胆魄，去风暴最猛烈的中心，登顶世界最高的山峰，进入最深的地底洞穴，攀登最险峻的悬崖峭壁……这些都能带来足够精彩的风光照。但这种方式，好比烹饪，食材的新鲜和稀有决定了菜品的最终质量和定价，厨师只是负责把它煮熟和装盘。另一种则是依靠厨师的创意和技术，将常见的食材，通过娴熟的技法或出人意料的搭配，做出美味的菜肴。在风光摄影中，这就需要摄影师用小品摄影的眼光，因地制宜，大中取小，小中觅巧，贵在美妙。

1. 取景

风光摄影中，最常见的取景要素是山峦、云朵、日月、流水、树林、旷野。

（1）山峦。

山，是风光摄影中最常出现的元素，常见的拍摄山的方法有：

➤ 寻找具有线条感的景物，单线条可以起到引导视线的作用，交叉线可以制造景深。

➤ 精心布置前景、中景、背景，前景帮助形成透视感，但背景最能吸引观众的注意。

➤ 控制画面的亮、暗边缘，晕映影像是一种较为流行的画面效果，能让观众的视线停留时间更长。

➤ 仔细安排人和水的位置，可以形成反差和带来动感。

➤ 适当添加其他要素，例如光线、倒影、云层、雾气等，以制造氛围。这些要素若位于高处，能形成戏剧感，若置于低处，则带来孤独感。

（2）云朵。

风光摄影时，要注意云的变化，多数情况下，天空中如果没有形态多变的云，蓝天往往显得太蓝也太白，光比过高，照片就不够精彩。拍摄天空的最佳时机，是暴雨前夕，此时光比小，云的形态明显且丰富，天空呈现多种灰色调，具有强烈的氛围感。

另外，要解决大光比，也可利用相机内的两个功能：HDR（高动态范围成像）和包围曝光。

（3）日月。

日出日落，明月高挂，是每个风光摄影师都会拍摄的题材。对于日出日落，有两个

《多洛米蒂山区》

《假日》

　　两张照片皆摄于意大利多洛米蒂山区。多洛米蒂山属于意大利境内的东阿尔卑斯山脉，其山体构成是一种被称为白云山的石灰岩，由18世纪法国地质学家多洛米蒂发现，后人便以他的名字命名了这片山脉。多洛米蒂被众多旅行者和登山爱好者认为是最美山群，也被列为联合国世界自然遗产。山，一向是艺术家们创作的极佳素材。它形态各异，伴随不同地形风貌和地理气候，呈现出多样的姿态。雄伟的、险峻的、壮丽的、秀美的、神秘的，这既取决于山所处的环境，更取决于摄影师观看的视角和心理感受。西方看待山，多以征服者的姿态，或者说，是以平等的对手的身份，甚至有种惺惺相惜的共鸣。所以会有海明威的《乞力马扎罗的雪》，故事的结尾，主人公死于一个梦境：他乘坐飞机，飞向非洲最高峰——乞力马扎罗的山顶。在中国，无论是山水画还是诗词歌赋，山都是文人墨客寄情怀古的对象，我们赞颂它、敬畏它、向它祈祷、求它庇卫，所谓天人合一，更多是"只缘身在此山中"的被接纳。

《生命树》

　　照片摄于意大利多洛米蒂山区。山峦叠嶂，白雪皑皑，隙光穿云，枯草如毯，幼松孤立。风光摄影，多用大场景、全视界为表现手法，故常用广角镜头将人单眼舒适视域60度，大大扩展，甚至达到鱼眼观物的宽度，目的是将所见美景一览无余，尽收眼底。但问题是，百物虽美，纷呈罗列，便会主次难分，杂乱无章。所以这张照片将冷环境中一抹绿色的小松苗，放在"井"字形构图的显要位置上，便达到了从一物览尽天地佳色的作用。

《草场风云》

照片是摄影师在美国旅行途中拍摄的。当时大风骤起，浓云飘飘而聚，太阳虽躲藏在深处，光亮度却很高，天上地下光比适当，静静觅食的牛群一动不动，长长的青草随劲风剧烈摇曳，一首北朝民歌，忽然涌上心头："天似穹庐，笼盖四野。天苍苍，野茫茫，风吹草低见牛羊。"在拍摄时，摄影师将青草作为前景，放大其意义；用仰视角度大面积地表现天空的奔涌，使整幅照片充盈生气。

《加勒比海燃烧的天空》

照片摄于邮轮上。摄影师对这幅作品情有独钟，理由十分简单，这么一望无垠，这么绚丽多姿的海天胜景，实为平生所罕见。云是风光摄影的重要素材，云的形态、色彩和面积，往往会决定一幅作品的成败。知道了云的好处，我们就要掌握一些有关云的知识，比如积云、层云、层积云和积雨云，这些云彩有不同的外观，了解它们的特性，摸索它们运行的轨迹，有助于捕捉到这些云，将其作为构图的元素。云在天行，经常与太阳分离重合，在大气通透度良好的清晨和傍晚，很容易产生云隙光（耶稣光），这是天赐良机，一定不能错过。可以用延时摄影的办法，让流动的云变得柔软朦胧雾化，使呆板的景观顿生灵气。

最佳拍摄时机，分别是"蓝调时段"和"黄金时段"。

前者是日出前40分钟到18分钟之间，以及日落后18分钟到40分钟之间。此时太阳位于地平线下4°到8°之间，太阳发出的光线被天空反射，呈现出一段肉眼看不见的蓝色光彩，但相机可以拍到。并且，此时天空和地面景物的光比不大，适于拍摄。

后者是太阳位于与地平线呈6°夹角的位置，清晨和黄昏也各有一次。此时大气层较厚，太阳光在穿透时，光线大部分会被蓝光吸收，留下光谱中较暖的成分，即金黄色。而且此时太阳角度较低，形成侧光，景物立体感最强。

需要注意的是，因地理位置不同，各地的日出、日落时间和光照位置在四季各异，最便捷的方式是利用诸如PhotoPills、The Photographer's Ephemeris等移动端应用，实时搜索当地日出日落的时间，做好拍摄安排。

《第一缕阳光》

照片摄于法国著名的基督教圣城——圣玛丽·德拉梅。摄影师并没有使用经典的三分式构图，而是运用了"二分法"，营造出宽广开阔的气势。早期古典主义绘画大师在一些宏大的风景题材作品中，往往也偏爱"二分法"。克罗德·洛兰许多描绘港口风景的作品中，海天各半的作品并不少，这有利于表现人与自然的结合，给人以澄净和谐的感受。

《冷月》

　　照片摄于美国缅因州著名的内迪克角灯塔。越是有名的景点，拍照的人也越多，想别出心裁，胜人一筹，可不是一件容易的事情。摄影师只有走出"没有太阳不拍照"的魔咒，树立起全天候寻景、极端气候出佳片的理念，才可以最大限度地取得创作自由。这张照片避开了白天的喧嚣，选择夜深人静、月上树梢之际，用高色温产生的幽蓝，低照度传递的神秘，衬出月亮的皎洁和灯塔的静谧，可谓是明智之举。在构图上，十分大胆地引入五根电缆线，划破夜空，将孤矗百年的海岛与画面外的繁华世界勾联。

　　（4）流水。

　　流动的水，是风光摄影最重要的元素之一。水，既可以是画面的主角——湍急的河水和潺潺的溪流给人以不同的心理感受；也可以是构图的辅助——用慢速度拍摄，形成雾状，使得画面具有灵气和仙气，也可利用水面形成倒影，组成具有对称、均衡感的画面。

《满山黄金叶》

　　照片摄于美国波士顿往加拿大方向的途中，十月枫红，山川变色，落英缤纷，是绝佳的摄影去处。这种小景，沿溪流而行，满目皆是。摄影师选落叶多、流水从岩缝穿过的一处，支起三脚架，用1/2秒的快门速度，拍出这幅如绢丝状水流的照片。在风景摄影中，为了让流动的江河湖海，在绚丽天空或巍峨山峰映衬下，能定格为丝雾状梦幻奇景，都会采用"慢门"曝光的方法。

具体做法是，用三脚架固定相机，快门线操纵快门。焦点不能对在流动的水面上，可选用手动对焦。光圈选用f11～16，或者更小，以保证画面获得最大的景深（特殊情形例外）。曝光值按水面欠一档确定，如这时快门速度不够慢，就要加用减光滤镜，使得正确曝光时的快门速度，控制在1/8秒～30秒，甚至可以减至以分钟计时。快门速度越慢，丝雾状效果越明显。当然也要适度，过犹不及。

<p style="text-align:center">《湖光山色》</p>

照片摄于加拿大。这幅照片之所以耐看，除色彩温和协调外，有两个重要原因：其一，山势不高，岩石坚硕平实，犹如几块巨大的积木，从天而降，巧妙屹立，风姿不凡。其二，湖中的倒影，产生出对称与均衡之美。利用倒影，使表现对象更加丰满生动有趣，是摄影师常用的手法。平静的水面，波澜不惊，倒影易生。风生水起，则影形凌乱。镜面和雨天的街面，也是倒影绝佳捕捉地。尤当夜幕降临，彼时雨点淅沥，万家灯火，无尽楼宇，倒映在潮湿的街面上，车马穿梭，倩影摇动，这流动画板，一定会使人目眩心迷，赞叹不已。

（5）旷野。

宽阔的旷野恐怕是风光摄影中最难拍摄的题材，因为它一览无余、一马平川，毫无特点。因此拍摄旷野的关键，是要寻找视觉的焦点。一条曲折的小径、一股蜿蜒的溪流、一排零星的栅栏，既能点缀画面，也能引导观者的视线。

拍摄旷野时，记得三分原则。如果天空精彩，水平线置于画面下方的三分之二处；如果旷野丰富，水平线置于画面上方的三分之一处。

《向日葵萎了》

照片摄于法国乡间。城外山坡上，种植着密密麻麻的向日葵，这种源自北美的草本植物，16世纪移植于欧洲，以花序随着太阳转动而得名。1987年3月，日本人后藤康男以39 921 750美元的价格，拍得《花瓶里的十四朵向日葵》，开创出梵高作品价格的记录，一时名动天下。摄影师在拍摄这幅照片时，天色渐暗，云层很低，向日葵因光照的原因，虽然按行距排列得整整齐齐，却如信徒般垂首肃立，似乎在忏悔在失魂，在默默等待着黎明阳光的拯救。

（6）树林。

树林，也是一个因为缺乏焦点，而常会显得无趣的题材。依据和找寻树的品种和季节特点，如春天的桃林，夏天的紫薇林，秋天的红枫林，冬天的白桦林，才是拍摄成功的开始。取景视角的俯仰远近，会产生不同风情。如有薄雾环绕，束光斜照，山泉飞溅，鸟兽现形，则更开惊艳大观。还可出别出心裁，采用延时、旋焦、追焦和多重曝光等手法，将树林景观拍出新意。

《秋色》

照片摄于美国东部的一个景区。风光摄影有大景、小景之别。所谓大景，指有明确地貌和季节特征，适合总揽全貌的景观，有一定的指向性。小景则不同，一草一花一木，一束光一道影，皆可入目成趣，化小为大。这幅照片，就是在拍摄大景时，所作的小景尝试。小景摄影，可以和小品摄影，或称品味摄影归为同类。

《水乡》

照片摄于中国江西婺源。婺源位于上饶市，于唐朝年间建县，至今已有上千年历史，曾是古徽州的一部分。这里山环水绕，徽派明清老宅遍布乡野，充满水墨丹青的古朴韵味，被誉为中国最美乡村。每年三、四月间，油菜花漫山遍野盛开，充满野性之美，观赏者蜂拥而至。

（7）前景。

风光摄影中，前景的设置非常重要，它能加强画面的透视感和空间感。传统西洋风景画和中国山水画中，都会利用远处的山岭、大海、河流和近处的平地、迷雾来区分远景和近景，既有功能性，也有装饰性。

但要记得，当需前景、中景和远景都清晰时，应当采用小光圈拍摄，手动将对焦点放在3米到5米处。也可以进行堆栈式N次对焦后，再后期合成，能够获得前后极为清晰的效果。

《田野》

照片摄于法国南部的一处山区。雾气弥漫，山水屋舍，若隐若现，犹临天界，是这幅照片的特点。在风光摄影中，雾被誉为神来之气，可以化实为虚，化平庸为神奇。有摄影师为拍得庐山云雾、洞庭湖薄雾，不惜经年累月守候，终于成就一幅"此景只应天上有"的佳作。雾是自然现象，受温度起伏和特定区域环境的影响很大，所以在拍摄选点时，应查看当地气象记录，向知情人士询问了解，以免徒劳往返。雾是由水汽蒸发形成的。夜间寒气凝聚，当太阳升起半小时内，温差如能持续升高，雾气便会生成，并随风向凝聚飘移，时浓时淡，变化多端。这时，摄影师应以实体如教堂、山峰、农舍为构图重心，在雾的浓淡、大小适配时迅即按下快门。在这半小时内多多拍摄，以供后期挑选。根据"白加黑减"的曝光原则，拍摄雾景宜增1～2档曝光。在艺术创作中，有人会燃放烟饼，模拟电影手段，来取得烟雾效果。

《秘境》

　　照片摄于上海动物园。这里是放养鸟类的天堂，模拟的野生环境，幽静开阔，绿树成荫，芳草萋萋，水塘里鱼儿游来游去，不时冒出气泡。定时投食，使大批白鹭飞来此地栖息，居食无忧，气定神闲。摄影师经多次观察，选在侧逆光比较强，湖面平静无波的时段，用105毫米定焦镜头，透过岸边丛生的杂草，构成一个洞窥式的虚化前景。同时，为防止失焦，选用手动对焦锁定远处的白鹭，完成拍摄。照片有三个特点：一是洞窥式构图，有助于制造神秘性，迎合观者一探究竟的心理，与主题十分吻合；二是衬景虚主景实，虚实相衬，拉开空间距离，增加了画面的深度；三是抓住白鹭飞起的瞬间，使作品更加生动鲜活。

《在冬季》

照片摄于瑞士。这是一张典型的利用前景创作的作品。在构图上，前景的选取和安排如果巧妙得当，就会产生"一箭多雕"的效果。首先，前景可以增加画面的空间感和透视感。拍摄这张照片时，摄影师有意将镜头尽可能靠近这些肆意伸展的梧桐树枝，让其占据了画面的三分之二，来表现出近大远小的透视感，这样可以很好地调动人们的视觉去感受画面的空间距离。其次，前景可以收缩画面，引导视线。顺着树枝下垂的方向，画面好像有了一根纵深的轴线，人们的视线便自然地由散乱的面或单调的线集中到主体上。一些具有代表性的前景，如蜿蜒的河流、道路等在这方面的作用就更为典型。再次，前景具有呈像大、色调深的特点。充分运用前景、中景、远景之间光线的明暗、色彩的浓淡，互相衬托，可以形成丰富的层次。画面中近处的梧桐树枝厚重深沉，远方码头的景物则金光闪闪，鲜明的色调对比让画面层次更为丰富。在这种大场景的风光摄影中，前景也是均衡画面的重要方法。这幅照片取材自港口，运输的船只、繁多的货物、林立的塔吊等，把画面填充得很饱满。与密集的远景相比，若前景空空荡荡，显然会造成画面的失衡。此外，除了烘托主体，独具特色的前景自身也是一道风景，具有装饰环境、美化画面的作用。这张照片中梧桐的宽大树冠虽已一叶不剩，绿意殆尽，遒劲粗壮的枝条却传达出一种力度的美感，映衬着被切割成不规则形状的天空，彰显着生命的蓬勃。

2. 引导

风光摄影，不像肖像、人文等类型的摄影，具有明确的对象或故事。风景照上的内容繁多，如何拍摄出一张意义明确、表现完整、美感丰富的照片，既取决于摄影师的取舍，更重要的是在画面中，建立起清晰的视觉引导线。

人在看任何东西时，都会下意识地找寻顺序，这是多年的生存实践留下的本能，为的是避开致命的生物或灾难。在任何场景中，首先吸引人视线的是亮度对比度，其次是诸如颜色、形状等之类的刺激物。无论是西画中的明暗对比，还是山水画中常见的溪流曲径，起到的都是这个作用。一名风光摄影师，必须要有能力创建这条视觉引导线。

《秋原如锦》

《通往天际的路》

　　《秋原如锦》摄于美国新罕布什尔州的白山，这是一个风景如画的地方，秋天赏枫，冬天滑雪，名闻遐迩。《通向天际的路》摄于美国西北部蒙大拿州，这里地广人稀，经济上以农牧业为主，州内有铁路7 800公里，公路120 000公里，各类机场100多座，发达的交通给摄影师留下深刻印象。两张照片，均采用引导线构图。前者利用初升太阳穿过山坳的光束，在美如织毯的植被上，划出一道光亮，将观赏目光由远处移至画面前端的主体上，是为隐藏式的光影引导线。后者则简单粗犷，直接利用公路的边缘线及路面，连通地平线，是为直线式引导线。运用引导线构图，是一种实用有效的方法。重点是培养观察力，善于在复杂的现场，及时发现有意义的线条，可以是河流、车流、桥梁、走道、绳索、光影，也可以是汇聚线、水平线、斜线、曲线。无论是显现的，还是隐藏的，只要是有方向性的、连续的点或线能起到引导视觉作用的，都可以作为引导线来使用。

3. 时机

风光摄影，讲究时机。每个地方都会因其地理位置、气候环境、植被生物的不同，而在不同时节，显现出不同的风貌。摄影师要找寻的是当地植物最茂盛、地貌最丰富、生态最多样、色彩最缤纷、光线最多变的季节。比如每年2至5月日本的樱花，6至8月普罗旺斯的薰衣草，9月至次年4月的冰岛极光，冬天的黄石国家公园，等等。夸张一点说，一名优秀的风光摄影师，大约堪比一名合格的地质学家。

《十月风情》

《缤纷池塘》

《鎏金时节》

《乡间别墅》

《落叶归根》

以上照片摄于2020年10月，听闻秋季的美国东北部异常美丽，摄影师与好友兴致盎然地自驾前往。拍摄之旅，既有美景，也有波折。因当时正值新冠肺炎疫情在美爆发，摄影师一行吃住都在车上，从纽约出发途经五个州，行程数千公里，历时十一天。风光摄影的魅力，大约也在于艰苦跋涉后，收获大自然的慷慨馈赠。以下摘录于摄影师的摄旅札记：

秋雨清凄冷寂，断断续续连下三天，在美国东北部的高速公路上，特斯拉汽车犹如一头年轻的雄狮，高歌猛进。雨刷根据雨势的大小调整快慢，车速按公路标记作匹配，4个雷达探测器，8个摄像头，即时为车辆提供行驶方案，全程按电子地图确定的地理位置行驶，实现了全自动全智能驾驶，好莱坞科幻电影里的镜头，居然在我的眼前呈现了。

说时迟，那时快。眼前树木忽然刷屏，身体左摆右晃，人像要飞出座位。定睛一看，原来是年轻力壮的特斯拉在上坡时紧接着转个90度的弯道，车速70英里居然不用减速，以至于我这个老司机吓了一大跳，当了回赛车手。

入夜雨势渐大，野营地选在一座白色教堂的后门，四周是居民楼。我们哥俩在雨伞下煮食吞咽，然后铺床搭窝，蹑手蹑脚地钻进睡袋，不敢开灯不敢大声说话，唯恐招致居民报警。

车厢里气温21摄氏度，不用汽油，不产废气，门窗可以紧闭，完全静音。雨还在下，淅淅沥沥地打着节拍，我很快就合上眼皮。睡梦中有人喃喃细语，记不得是谁，开目张望，夜幕笼罩，周边一片漆黑。

雨还在下，风吹得呜呜响，车外气温只有5摄氏度上下。晚饭连喝三碗汤面，此时腹胀，尿压陡升。情急之下，只得咬牙开门，就近解急！不料，当冷得哆哆嗦嗦仅剩短袖短裤的我，重入睡袋时，发觉犯下了弥天大错。在神圣的教堂边撒尿，岂不是对神灵不敬？

报应来了。同伴说，就在刚才手机不慎滑落车厢缝隙，无法取出遥控菜单，当前空调设置的方式，只供热4个小时，马上就会断供；前车座由于当了临时仓库，也无法进行界面操作。高科技的特斯拉代表上帝开出一张罚单。这后半夜我俩冻得脚抽筋，手发抖，无眠至天亮。我起身做的第一件事，便是面向教堂的白墙，深责自己的亵渎行为……

此时雨止，东方渐露霞光。

4. 再创作

大自然不仅为摄影创作提供了对象，也为摄影师提供了多种元素，让我们可以利用不同的色彩和形态，进行再创作，摄影师所需要寻找的则是一块合适的画板。水面、原野、天空、平地、山坡，只要有足够的想象力，皆能作画。

《秋水》

照片摄于美国东部的一个小池塘。雨过天晴，落叶满池，红黄棕绿白，静静躺平在如镜的秋水上，岸边和山崖上的各种树，像在欣赏自己撒叶的杰作，俯身将影子倒映下来，融合在一起，似乎不愿分离。白桦树的影，白里带点灰，在水里拉出刚劲有力的线条，触动了摄影师的神经：大美无痕，天象偶成。于是，一张印象派风格的作品就这样诞生了。在处理上，摄影师一反用广角镜头和小光圈拍风景的常见做法，选用70～200毫米变焦镜头，f5.6光圈，对焦在红枫叶上，让远景的树影虚化朦胧，从而诗化作品的意境。在理论上，这张照片当归于"单纯元素重复构图"，即指同一性质的视觉元素，通过有规律的或散点式排列，并经重复构成，而出现的图形模式。此种重复，同质不同量，能分能合。需要时，可以裁剪成两个以上相近画面。

5. 器材

拍摄风光照，除了一台合适的相机外，最重要的就是一些基本辅助设备了：

（1）三脚架，用于稳定画面。

（2）快门线，防止手按快门造成抖动。

（3）渐变滤镜，用于缩小天空与地面的光比。

（4）偏振镜，用于增强天空层次，消除水面反光。

（5）减光滤镜，用于增加曝光时间，以慢速快门使云、水出现流动感。

此外，风光摄影相当于一场户外活动，因此户外装备也必不可少，不妨向爱好户外运动的"驴友"，征询相关建议。

1842年，英国画家威廉·透纳为完成《暴风雪——汽船驶离港口》这幅画作，特意让水手将他绑在停泊于港口的船只的桅杆上长达四个小时，为的就是目击暴风雪袭击港口的过程。身处暴风雪中心的透纳，冒着生命危险，零距离看到了极端气候肆虐的景象，他以最直接的体验，创作了这幅名画。观众从第一视角感受到了这个惊心动魄的场景。

2016年，在位于法属波利尼西亚的塔希提群岛西南部的"死亡海岸"上，一名摄影师冒死冲进六米高的巨浪中，只为抓拍日出和日落时翻滚涌起的凶猛海水。

有时候，风光照片的意义不仅在于展现大自然多姿多态的美，还在于照片背后，摄影师所拥有的勇气、胆魄和无畏的探索。

塞北囤牛图

看 点

什么是看点？

一篇小说引人入胜的情节是看点，深入人心的角色塑造也是看点；

一幅绘画和谐典雅的构图是看点，传情达意的对象刻画也是看点；

一段舞蹈丰富灵活的肢体语言是看点，充沛激昂的情感表达也是看点；

一部电影赏心悦目的场景设计是看点，荡气回肠的故事讲述也是看点……

这些艺术创作，怎样才算好看？哪里好看？为什么这样好看？在广大观看者眼里——除去意识形态带来的差异——还是有一些共同标准的。哪怕是千人千味，哪怕是雅士俗人，总有些放诸四海皆准的方法，让观看者的喜好最终尽可能趋于一个方向。这是因为艺术作品的创作者和观赏者，大都处于同一个话语体系，对于该艺术作品，无论是其定义、边界、特质还是优劣的标准，双方都有较清晰的共识，也有一套长期执行下来默认的路径。

但在摄影界，这一具有普适标准的创作、观赏和评价体系似乎并未完全建立起来。个中缘由，与摄影作为工具、媒介和摄影作为材质的角色转变有关。

法国著名摄影史学家安德烈·胡耶在其著作《摄影：从文献到当代艺术》中写道："作为工具或是媒介，摄影徘徊在艺术大门之外；作为材质，摄影与技术结合，融入艺术观念和艺术流通圈，产生了前所未有的作品。艺术—摄影，在艺术领域发动了一场深刻的变革，与作为工具和媒介的摄影有着天壤之别。顺带也揭露了以往不加区分地用来描述摄影和艺术之间所有关系的'艺术媒介'这个用语的不确切性。艺术—摄影，通过摄影材质在艺术领域带来的颠覆性变化，勾勒出艺术中的另一个艺术的轮廓。"

如果说摄影的材质属性，体现在用感光工具和感光材料将光影固定在相纸上的话，那么数码技术的出现，正在以强势和迅猛的姿态剥夺摄影的材质属性，也在颠覆其本质。不少摄影艺术家，通过对摄影材质属性的探索，试图回归摄影的本源。比如美国著名摄影家萨利·曼使用大画幅胶片相机拍摄的年轻女性、她自己的家庭以及美国南方风景照片，美国画家查克·克洛斯将绘画和摄影相结合创作了大量巨幅肖像照（画），英国摄影师亚当·法斯采用化学感光涂层、黑影摄像等多种材料处理方式来拍摄，等等。对摄影材质属性的追求，反映了艺术家们面对数码技术侵入的担忧，认为它破坏了材质给摄影带来的丰富性和试验性，以及手工拍摄冲印的独一无二性。

但如果我们把这些艺术家采取的创作方式简单看作是一种复古情怀，那就有陷入保守迂腐和排斥新技术的危险境地了。这些都是对摄影未来走向的思考，也是对摄影工业化复制和大规模生产现象的反思。

若进一步从作为材质的摄影这一角度去思索的话，也有摄影专家持有这样的观点：数码技术把摄影从基于"原子"的材质简化为了基于"像素"的材质，像素的移动组合构成了不一样的作品，但并未影响它作为像素的本质，我们应当容纳它进入观赏性摄影作品的范畴；而如果一旦引入矢量化素材，其根本性材质就发生了变化，理应划定摄影创作的范围。早期郎静山的"集锦摄影"就对这种多元素叠加的创作方式做了探索，此手段早已被大众认可，但现今在数码技术的加持下却被盲目利用。各种电脑后期、影像合成、AI制图等技术受到广大摄影师和摄影爱好者的热烈追捧，摄影正在丢失其材质属性。

此外，摄影材质的改变，更多是从创作端的视角出发，若从接收端来看的话，像素化的摄影作品依靠屏幕来展示，如电影屏、电视屏、电脑屏、手机屏等。这些外在展示形式多变，且更多以传播方式的形象出现，使得观看者更加渴求传播感的体验，这种体验的诉求要比原本"材料感"带给艺术作品的触摸诉求要强烈得多，也让摄影乃至更多其他艺术形式走向"去物质化"和"去实物化"的道路。

人的观念发展和概念划分速度跟不上技术发展速度的时候，"图像艺术"就被拉来充当了一个临时理念，但也是一种含糊不清的定义。它以泛图像的逻辑把作为工具或媒介的摄影和作为艺术创作材质的摄影混淆在了一起，于是摄影开始变得似是而非，甚至只靠几个指令就能拍照。摄影就像个任人打扮的小姑娘，A君过来抹个口红，B君过来插朵鲜花，直到它逐渐面目全非，也造成了现今摄影艺术和图像艺术的混战。任何混乱中，都会有装腔作势之徒浑水摸鱼，试图利用模糊的边界和未成形的标准，搅乱局面，以便跻身艺术圈层。"图像艺术"是摄影对艺术的贡献，但它绝不能成为摄影消灭自己的武器。

正因如此，本章谈论"看点"前，有必要为摄影正本清源。艺术范围的划分必须利用量化的、科学的方法，唯有如此，创作者和观赏者才能在一个共同的思维路径上去欣赏作品、分析作品与享受作品。本章讨论的"看点"，针对的是并未完全抛弃材质属性的摄影，是摄影师在按下快门前的"取景"阶段创造的"看点"。

一、观赏型照片的看点

我们不妨先将照片分为两类：观赏型照片和纪实型照片。
观赏型照片，其看点在于：美感、幽默感、氛围感、快感和陌生感。

1. 美感

美感，简单来说，是一种形式美。主要利用各种构图手段，将杂乱无章的元素做有

针对性的筛选和有序的组织，形成一定的秩序感、动态感、整体感与和谐感，继而带来观看的舒适和愉悦。这便是一种看点，是一种由传统、古典审美观念带来的看点。从古希腊时期开始，绝对的对称和正确的比例，就一直是人们推崇的和谐与完美。

这种美感规则影响力巨大。它一路从古希腊发展到古罗马，再到文艺复兴和新古典主义。直到今天，我们在图文排版、平面设计中，也一直遵循着这种有序的观看规则和具有内在逻辑的美。

例如拉斐尔的杰作《雅典学院》，这幅画里人物众多，且人物的角色、年龄、体态、着装等各不相同，为协调好这么多人物，拉斐尔以透视法为主要构图原则，把所有人安置在了合适的位置上。

再比如，瑞士平面设计大师约瑟夫·米勒-布罗克曼，曾罗列和分析了版面设计中的基本规则及其演变，并在此基础上出版了一本在视觉传达领域被誉为先驱的书——《平面设计中的网格系统》。此书的核心是将一个平面分成大小均等、排列对称的若干网格，网格之间用间距相等的横竖长条分隔，文字以适当的字符、字号、行距填充到各个网格中。

（以网格为单位的正文排列填充，摘自约瑟夫·米勒-布罗克曼的《平面设计中的网格系统》德英版，1996）

（以网格为单位的标题和正文排列，摘自约瑟夫·米勒-布罗克曼的《平面设计中的网格系统》德英版，1996）

网格数量可以随意，八个、十个、十六个、二十个都可以，只要排列对称、大小均衡即可。文本与图片的大小关系也可灵活变化，前提是以网格为单位进行变化。

（文本和图片的不同大小关系，都以网格为单位进行排列组合，摘自约瑟夫·米勒-布罗克曼的《平面设计中的网格系统》德英版，1996）

（文本和图片都以网格为单位同比例地变化，摘自约瑟夫·米勒-布罗克曼的《平面设计中的网格系统》德英版，1996）

版面设计通过这样的网格系统，就能有效地协调画面中的不同要素，呈现出具有美感、易于阅读的效果。

制造这种具有构图逻辑的看点，要求摄影师具有深厚的美学素养，对美的规律自有一番深刻的理解，清醒地认识到自己要表现的对象，尤其在面对杂乱无章的场景时，能迅速找到最优路径。布勒松在《决定性的瞬间》一文中写道："一幅照片，要把题材尽量强烈地表达出来的话，必须严格地建立起形式之间的联系。摄影隐含有辨识功能，就是把真实事物世界的节奏辨识出来。眼睛的工作，就是在大堆现实事物中，找出特定的主体，聚焦其上。照相机的任务，只不过是把眼睛所作的决定记录在胶卷上而已。"

2. 幽默感

一张照片有幽默感，意味着它富有趣味，而趣味性是欣赏画面最重要的看点之一，它搭建起一座和观看者沟通的桥梁。当观看一张幽默的照片时，观看者发出会心一笑，

就意味着观看者与摄影师产生了某种共鸣和交流，这就给照片制造了记忆点。

摄影师可以捕捉日常生活中有意思的场景，创造有幽默感的照片（如《对象》一章中的《馋嘴乌鸦》）；也可以利用错位、裁切等技术手段，通过二次加工的方法，让原本普通的画面看起来幽默（如《角度》一章中的《观风景的兄妹》）。前者要求摄影师有敏锐的观察力，能在普通和琐碎的平凡生活中发现不凡与亮点，能在庸俗和不变的日常轨迹中找到开小差的空隙，能在简单和粗暴中找到隐蔽幽暗的小心思；后者则要求摄影师富有想象力和创造力，最好还能带点孩子的童真，能将看似普通的画面以意想不到的方式或角度来展示，甚至以顽童恶作剧般的眼光来改造画面。老顽童黄永玉的画无不透露出灵动、俏皮和戏谑，配上他"段子"一样的题词，更让人忍俊不禁。他画的本命年黑鼠图，配文"我丑，我妈喜欢"；他画的猫头鹰憨态可掬，却在"文革"时期被当作"黑画"，但他题文"骂也好，不骂也好，反正它是益鸟"；他还画了漂亮的鹦鹉，并配文"鸟是好鸟，就是话多"……

普通的幽默感，可以是生活里的小确幸（如《赏析》一章中的《倦侣》《不想回家的孩子》《炮打真人》）。

进阶的幽默感，是一种洞察人生百态、乐观豁达的生活态度。如齐白石老先生的《挖耳图》，画中老人席地而坐，脑袋微微倾斜，表情似笑非笑，老人放松的体态显示他正享受此刻的舒适，而他斜睨的眼神似乎带有一丝清高和不屑。齐白石通过挖耳老人的神态，和尧舜时代贤人许由借"洗耳于颍水滨"表示归隐之坚定心意的典故，表达了他对这个混浊世界充斥着各种嘈杂的不满。

再进一级的幽默感，就是辛辣的讽刺和鞭笞。例如马塞尔·杜尚的《L.H.O.O.Q.》。1919年，杜尚在卢浮宫博物馆内买了张《蒙娜丽莎》的明信片，然后动手给蒙娜丽莎画了两撇山羊胡，并写下"LHOOQ"几个字母，这是法语Elle a Chaud au Cul的快读谐音，译为"她的屁股热烘烘"，暗喻画面形象是淫荡、污浊的。这既是杜尚嘲笑大众对蒙娜丽莎微笑的痴迷，也是他对传统古典艺术的反叛。

如卓别林所说，"所谓幽默，就是我们在看来是正常的行为中觉察出的细微差别。换一句话说，通过幽默，我们在貌似正常的现象中看出了不正常的现象，在貌似重要的事物中看出了不重要的事物"。

3. 氛围感

氛围感可以说是一张照片的故事性，或是拍摄者对所要表达的主旨内容的铺垫。一张有氛围感的照片，能最大程度地引起观看者的想象。例如，一组行进中的动作，一场戛然而止的活动，一种富有深意的表情，一个抽离了事件上下文的场面（如《赏析》一章中的《快乐一刻》《天天百人大合唱》《军车上的热吻》《倾诉》《虎山观虎》）。加上适

度的色调渲染和明暗对比，形成微妙的影调关系，这些是营造氛围感的最佳手段。摄影师只是为故事开了个头，剩下的内容，观看者在现有画面的引导下自主完成。一张照片氛围感越强，调动想象力的程度就越大，观看者的参与度就越高，照片的看点就越明显。这样的照片给人一种欲言又止的未完成感，和图有尽而意无穷的无限韵味。

刘勰曾在《文心雕龙》的《隐秀》篇中探讨了文辞"隐藏"与"显秀"之间的关系："是以文之英蕤，有秀有隐……夫隐之为体，义生文外，秘响旁通，伏采潜发……"刘勰认为，好的文学作品，有隐有显。其中隐的特点，是作者的意图隐藏在文字之外，含蓄的内容让读者触类旁通，潜伏的文采在若隐若现中显露。这样的观点，与照片要有氛围感的艺术特征和看点不谋而合。

氛围，或者说气氛，在德国哲学家、美学家戈尔诺特·博美的观点里，也上升到了美学的高度。他认为，气氛是由各种主客观因素（如灯光、音乐、表演等）互相作用产生的结果，因此一切气氛制造的活动都可视为创造审美价值的活动。博美将气氛这种审美需求归为每个人的正常需求，而不仅仅只是精英特权。于是氛围在今天的商业环境中比比皆是，尤其是奢侈品品牌的秀场，个个都是氛围营造大师，让观众身临其境，在品牌营造的另类梦境或平行世界中，经历一场奇幻之旅。比如品牌高田贤三在2006年春夏的秀场上，还原了泰坦尼克号上的场景，模特身着20世纪初的服饰款款入场，再现了20世纪的Belle Epoque（美好年代）；又如奢侈品品牌巨头路易·威登2012—2013秋冬的发布会，把火车"开"进了秀场，每个身着品牌服饰的模特身后还跟着一个门童，手提三五只品牌的手袋或行李，让人似乎穿越回到了路易·威登作为皮具生产商初创的时代；再如香奈儿2017—2018秋冬的发布会，彼时的当家设计师"老佛爷"把巴黎大皇宫打造成了火箭发射基地，舞台中央还树立着一座印有香奈儿品牌标志的火箭，仿佛即将点燃升空，充满了未来主义氛围……

4. 快感

当观看一部电影或阅读一本小说时，故事情节步步推进、矛盾冲突层层叠加、人物命运种种反转，都会给人一种心理上的快感。还有一些类型剧，比如大女主的成长、小人物的逆袭、丑小鸭的蜕变、灰姑娘的爱情等，凡此种种沉冤得雪、积仇得报、正义得到伸张、心愿得以实现，都能给观看者带来极大的心理满足，进而带来快感。但这样的艺术效果得益于影视和文学作品对于连续时间的把握。作为一种凝固时间的艺术，摄影又如何制造快感呢？

18世纪，社会对美的理解发生了巨大的变化。人们不再执着于美的构成规律，转而研究对艺术作品的感受。美开始与人的感官挂钩，和人的愉悦感产生关联。在众多的理论派系中，崇高之美的说法最具影响力。

最先提出崇高之美的朗格努斯认为，崇高是一种宏大而高贵的情感表达，好比荷马史诗和古希腊悲剧，它能建立起艺术家和观看者的情感交互。对朗氏而言，崇高的情感就是一种艺术效果，最终目的就是给观看者提供一种渠道，使其情感得以宣泄，由此实现心理愉悦。朗格努斯在公元1世纪提出的观点，直到17、18世纪才被广为接受，因为18世纪正值狂热的大探险时期。无数旅行者、冒险家穿越丛林、翻过高山、渡过汪洋，他们看到无穷的峭壁、无尽的冰川、无底的深渊、无垠的大地，并叹为观止。大自然是崇高的代名词。

艾德蒙·伯克关于崇高的艺术观点传播最广。他认为，崇高存在于庞大、粗犷、坚硬、广袤、黑暗之中，崇高能激发诸如恐惧之类的情感，并以一种无以名状的形态滋长。他认为，崇拜与喜爱，差异显著，前者来自于崇高，依赖于宏大、可怖，后者来自于低微；我们臣服于所崇拜的，施爱于屈服我们的。所以巨石、风暴、史诗、雕塑、废墟、荒野等，都是崇高的来源。同一时期的德国画家卡斯帕·大卫·弗里德里希的很多风景画作就是表现崇高的典型代表，如《雾海上的旅人》《冰海》《魔鬼桥》等。

如此看来，表现崇高是传达快感的一大手段，这也是摄影的看点之一（如《赏析》一章中的《攀登者》）。

5. 陌生感

陌生感，或者称"陌生化"，来自于苏联评论家、作家、文学理论家、形式主义的倡导者维克托·什克洛夫斯基的理论主张，最先运用在文学写作中。什克洛夫斯基认为，艺术化的语言是精心组织的，需要理解和玩味；白话文是平淡无味的，它简单而直接。这两种语言形式的差别正是艺术创作和艺术审美的核心。艺术欣赏是一种感受，人们在观察、感知、思考、琢磨的过程中获取美的体验。艺术创作的技巧就是要让事物陌生、异化，让形式辨认不清，让感知难度增加，让体会耗时拉长。

通俗来说，就是距离产生美。那些习以为常的事物，因为太过熟悉，而麻木了我们的感受，也就失去了吸引力和观赏的价值。这就是为什么艺术创作要求新、求怪、求异、求反常，要跳脱习惯和套路，要避免重复和类同，给人以新鲜感，刺激人们进一步观赏的兴趣。陌生化的事物还制造了一种疏离感，它拉开了与日常生活的距离，远离了世俗和平庸，自动戴上了神秘的光环。这也是为什么现今的时装设计、平面设计、建筑设计中，人们都偏爱抽象而非具象的图形，因为它给人更多想象和解读的空间，人的感受也更为复杂和多面，这正是一种审美的趣味。英国文论家约瑟夫·艾迪生甚至说，一切新的、不寻常的事物，都能激发想象的乐趣，它甚至让怪物也富有魅力，让自然的缺陷也带来愉悦。

西方的这种"陌生化"的艺术创作理念，与我国"作画妙在似与不似间"的意趣不

谋而合，其目的就是消除写实感，产生距离美。

因此，"陌生感"也是摄影作品的看点之一。那些常用的"剑走偏锋"的拍摄方法，都是为了制造这种异样感，比如：

用长焦或广角镜头，创造非同寻常的空间和透视效果（如《赏析》一章中的《遥望再生地》）；

用仰视或俯瞰的视角，创造不同于平视的观看体验；

用黑白摄影或偏移色彩的方法，创造一个不一样的色彩空间（如《赏析》一章中的《倾诉》）；

用大光圈的拍摄方式，创造一个效果突出的虚实对比环境；

用镜面反射的方法，创造一个不真实的世界（如《赏析》一章中的《镜面都市》）；

用长时间曝光法，创造一个压缩了时间的场景（如《光影》一章中的《观沧海》）。

此外，有必要指出的是，观赏性照片的看点具有较大的主观性，甲之蜂蜜乙之砒霜的情况也很有可能出现，对此应尽可能保持开放和包容的态度。

二、纪实型照片的看点

真实，是摄影艺术最重要、最独一无二的特性，而以报道真实、表现真实、追求真实为己任的纪实摄影，所追求的看点就是其无可比拟的真实。但只要是真实的，就一定有看点吗？纪实摄影的看点显然不是这么简单，它需要满足两大条件：新闻性和文献性。

何谓新闻？狗咬人不是新闻，人咬狗才是新闻。这种说法形象地表述了新闻的奇特性。除却奇特性，美国亚洲文化学院新闻实验室执行主任德博拉·波特认为，一则新闻还需具备以下六个要素：

新鲜度，即刚刚发生的事件或刚刚为我们所知的事。

影响度，指的是有多少人受事件影响。一名工人切断电线不是新闻，但若导致城市停电数小时就是新闻。

近距离，它决定了新闻在当地的重要程度。在A地发生的坠机事件是本土头条，但不会上B地头版，除非飞机上有B地公民。

争议性，具有冲突、矛盾、紧张态势的事件更容易引起公众的兴趣，这是人的天性；并不是人们持对立观点的事件才有争议性，类似医护人员与疾病抗争、人民对不公正法规的抗议等，都是争议性的表现。

知名度，即事件是否涉及名人。哪怕是一场普通活动，但如果有总统或电影明星参加，也能成为新闻。

现时性，即人们对事件的热议程度。关于公交车安全性的政府讨论会不是新闻，但

如果讨论会发生在一场严重的交通事故之后就能成为新闻。

由此可见，是否有新闻性，不仅取决于事件本身，还与新闻的受众群体有关，受到其生活方式、文化习惯的影响（如《街拍》一章中的《城市节奏》）。

文献是指记录知识的载体，它具有知识性、记录性和物质性。因此纪实摄影的文献性主要体现在所拍摄内容的历史价值和研究价值。

比如上海在其城市化建设的历史进程中，曾存在过"三湾一弄"棚户区。所谓"三湾一弄"是苏州河沿线曲折的十八湾中，最具代表性的潭子湾、朱家湾、潘家湾和药水弄。这些地方是旧社会难民逃难到上海落脚的地方，后来变成了沪上著名的棚户区，生活条件简陋，居住环境恶劣，人员分布密集，活动空间逼仄。"搭天桥"吃饭是"三湾一弄"最具特色的场景。当时楼栋间距狭窄，只够一副搓衣板的长度，于是楼上对窗的人家就会用搓衣板架在两栋楼的窗台上，女主人楼下烧好菜端到楼上，放在搓衣板上共享。盛夏的傍晚，男主人们赤膊，隔空对坐，互呷小酒，女主人们则挤在底楼角落或吱吱作响的木楼梯的弯角处，在煤球炉上炒花生米、毛豆咸菜……这是"下只角"人们生活的小乐惠。

如今"三湾一弄"早已面貌一新，变成了"中远两湾城"。好在当时不少摄影师用照相机拍下了"棚户区"时期的房屋状况和当时人们生活的窘迫，为上海的城市变迁留下了珍贵的历史资料。

摄影师胡杨从20世纪80年代开始拍摄《上海弄堂》，用28年时间记录了上海蜕变的点滴和底层老百姓生活状态的变化。而后他拍摄了《上海人家》，通过对500多户家庭生活画面的捕捉，展示了富人、中产阶层、社会底层、在沪的外国人、在沪的外地人以及上海本地人的生活，反映了申城各类家庭的悲伤和欢喜。

无论是"三湾一弄"旧照，还是胡杨的上海系列摄影作品，都对保留上海记忆、记录城市变迁、反映社会现象、提出相关问题、分析和探索解决方案具有重要意义。

纪实摄影中，艺术性可以让位于新闻性和文献性，前者是锦上添花，后者是拍摄纪实照片充分且必要的条件。但并不是说纪实摄影不需要艺术性，当一张纪实照片兼具艺术性时，它所产生的影响力和震撼力更加强大，这难道不正是"荷赛"、《国家地理杂志》这类以纪实为己任的摄影赛事和机构追求的最高目标吗？

拍摄观赏型照片是一种艺术创作，拍摄纪实型照片则是摄影师作为记录者的使命和担当。以观赏为目的的照片，看点以视觉效果为首要原则；以纪实为目的的照片，看点的关键在于真实，及其引发的思考和产生的变革动力，在于对公平正义的追求和争取，在于对历史的记录和对苦难的铭刻。

赏 析

《木屐上的童真》

拍摄相机　NIKON

拍摄时间　4/23/2008　14：32

拍摄地点　荷兰

光圈数值　f/8.0

速　　度　1/250

焦　　距　300毫米

照片摄于荷兰。

这张照片属于抓拍，摄影师在理想光位下，捕捉到两个孩子戏耍时天真烂漫的场景。孩子们流露出的童真是如此地打动人，也许因为这是他们最开怀的时候，就像一朵鲜花在盛开的顶峰，一丛树木在茂盛的时刻，一颗苹果在汁水迸发的瞬间，一条小溪在急速地奔流……这是生命力的勃发和肆无忌惮。

《自由空间》

拍摄相机　NIKON D3X

拍摄时间　8/21/2018　10：40

拍摄地点　美国纽约

光圈数值　f/8.0

速　　度　1/250

焦　　距　50毫米

照片摄于美国纽约。

摄影师以俯视角度拍摄，异于一般视角，给观众带来了观看的新奇感。这是一张复杂构图的照片，其复杂性体现在几层构图的重叠。

画面的主线条是铁皮滑梯轨道和与之连接的白线的延伸，从左上角到右下角，这根对角线的视觉感受十分强烈。而与这根主线条交叉的投影，则形成了辅助线，视觉效果较弱。这一主一次、一强一弱、一显性一隐性的双线条，形成了X形，这是画面的主构图。在此基础上，三个儿童的站立点构成了一个不稳定的大三角形，且底部的两个儿童与顶部的儿童相背，形成了张力，使得大三角强势而明显。大三角的两端还隐藏着两个小三角。一是右下角的白衣女童和地面的白色线条形成一个小三角，二是左下角奔跑的男孩和他占据的阴影又构成一个小三角。这几重构图镶嵌得天衣无缝，隐蔽图形衬托着主图形，让画面别具风格，看点丰富。此外，照片动静结合，奔跑的男孩，上半身沉浸在阳光里，是整张照片最亮的部位，他是画面的主要视觉中心，另两个女孩站在原地，一静一动，构成反差。

总之，这张照片集众多看点于一身，带给观众一种观察思考的乐趣。

《不想回家的孩子》

拍摄相机　　NIKON D850

拍摄时间　　7/15/2021　18：55

拍摄地点　　美国纽约

光圈数值　　f/5.0

速　　度　　1/250

焦　　距　　58毫米

照片摄于美国纽约一处滨江大道。

摄影师利用光的投影组织画面，形成多重对角线构图。照片主次安排得当，作为视觉中心的小男孩，位于井字形构图的焦点上，同时为了突出孩子，父亲的身体留在画面外。虽然男子的形象不完整，却丝毫不影响画面的表达，因为观众的视线完全被这个游玩未尽兴，一屁股坐在地上跟父亲耍赖的孩子给吸引了。

《享受水珠和阳光的男孩》

拍摄相机	NIKON Z 7
拍摄时间	6/20/2021　17：19
拍摄地点	美国纽约
光圈数值	f/2.8
速　　度	1/500
焦　　距	150毫米

照片摄于纽约法拉盛地区的凯西纳公园。

画面中的华裔男孩，正在空地上骑车，看到喷泉开始喷射，就脱了外衣，尽情享受这盛夏的清凉。摄影师别出心裁地选择铁丝网作为前景，并采用手动对焦、大光圈和较高的快门速度，使得男孩和水珠清晰，而铁丝网模糊。因为过于清楚的铁丝网会破坏画面的美感，如此处理，则将原本丑陋的金属转变为一种网格化肌理图案，在深色背景衬托下，具有装饰效果。阳光、绿荫、水珠、少年，一切都是如此的美好。

《快乐一刻》

拍摄相机	NIKON Z7 II
拍摄时间	8/27/2008　18：17
拍摄地点	美国纽约
光圈数值	f/5.6
速　　度	1/640
焦　　距	170毫米

《快乐一刻》，摄于2022年8月27日傍晚，地点在纽约皇后区法拉盛地区草原可乐娜公园，著名的高达12层楼的不锈钢大地球仪下。当天，美国网球公开赛资格赛经过紧张角逐，进入正赛，数万名观众见证了这个重要的时刻。为此，大地球仪下四周喷泉激射，相连的长形广场地面上，人造汽状水雾腾腾升起，在斜阳映照下，弥漫成时隐时现、金光闪闪的梦幻世界。游人争相拍照留念，孩子们则抓住这奇妙的一刻，恣意玩耍，嬉笑声响成一片。

利用色光、雾气制造悬念，强化气氛，以增加画面的表现力，是电影摄影师们惯用的拿手好戏，经典例子不胜枚举。风光摄影师为等待雾满江山的美景，不知熬过多少个穿林爬山的日日夜夜。面对当下天赐良机，摄影师喜不自禁，一口气拍了几十个画面，

直至日落西山。

《公园里的笑声》

拍摄相机　NIKON D850
拍摄时间　10/31/2020　11：51
拍摄地点　美国纽约
光圈数值　f/2.8
速　　度　1/1 000
焦　　距　200毫米

　　照片摄于纽约中央公园，这是一张具有古典主义风格的作品。所谓古典主义，就是在文化、艺术和文学领域，按照古典时期（即古希腊、古罗马）的审美标准来进行创作。该审美标准采纳完美的形式、比例和结构，高度认同简朴、静穆、含蓄、智慧的理念。这张照片采取了经典的"井"字形构图，画面主角——两个孩子，位于"井"字形右方的交界处。摄影师捕捉到孩子的欢愉瞬间，并利用侧逆光，表现出他们雀跃的动作。侧逆光是摄影师们普遍偏好的光位，因为它能将人物的身形在环境中鲜明地勾勒出来。尤其在这张照片中，背景较深，侧逆光形成的轮廓线就更加明显了。另外，这张照片使用200毫米的中长焦拍摄，此焦距能形成相对模糊的背景，凸显立体感和空间感。

《开心果》

拍摄相机　NIKON Z 7
拍摄时间　10/19/2022　11：24
拍摄地点　美国纽约
光圈数值　f/5.0
速　　度　1/125
焦　　距　105毫米

照片摄于美国最大的展览馆——雅各布·贾维茨会展中心。一清早，摄影师从地铁7号线34街终点站走出来，准备当天例行街拍时，却惊奇地发现，行人比往常多了无数倍，其中更有不少人，穿着招摇炫目的服装，打扮得稀奇古怪，密密匝匝有序地朝着一个方向涌动。原来是世界上最大的国际动漫展当天开幕，数万名热情观众从四面八方赶来。摄影师恰逢其时，当即拍下数十幅环境人像作品，《开心果》便是其中之一。明暗对比强烈，束光效果明显，人物神情生动自然，又不乏幽默，是这张照片的亮点。

《国殇地》

拍摄相机	NIKON D3X
拍摄时间	8/22/2018　17：41
拍摄地点	美国纽约
光圈数值	f/8.0
速　　度	1/160
焦　　距	24毫米

照片摄于纽约新世贸中心外。

摄影师以线条作画，利用密集的平行廊柱构成画面。这些柱子大小一致、间隔均匀、重心稳定，线条密而不杂，在对称中延伸，让观众在心理上产生腾升感。这是典型的新古典主义风格。新古典主义建筑讲究对称、平衡的结构和去装饰化的设计，崇尚简朴和理性。美国很多建筑都是新古典主义风格，最著名的当属白宫、国会大厦以及由杰弗逊设计的弗吉尼亚大学校园。这一根根高耸入云、消失在照片外的柱子，给人以庄严、崇高的感受。摄影师采用平面设计的手段，再现了建筑设计师的理念。

值得注意的是，拍摄建筑物时，常因其钢筋水泥的特征，而给人僵硬、死板的感受。因此这张照片中，摄影师特意将户外休憩、等候的人们，也放到了镜头里。零星点缀在画面底部的人物，给敦实的建筑带来了生气和活力。

《寻访罹难者》

拍摄相机	NIKON Z7 II
拍摄时间	11/22/2022　17：26
拍摄地点	美国新泽西州
光圈数值	f/7.1
速　　度	1/100
焦　　距	14毫米

这两张照片摄于美国新泽西州泽西市自由州立公园内的"空天纪念碑"（Empty Sky）处。该纪念碑是为祭奠911事件和1993年世贸中心爆炸案中遇难的746名新泽西州受害者而建立的。

纪念碑隔着哈德逊河，从这里可以眺望高耸的新世贸大厦。此刻正是蓝调时光，新世贸大厦的楼影，投在铭刻着蒙难者姓名的银色钢板上，令人顿生缅怀之情。摄影师采用超广角镜头，表现了寂寥、空阔、深邃的氛围。

照片摄于在911事件中被摧毁的世界贸易中心双子星大楼原址。新建的世贸中心外，是人们特意为纪念这场灾难性事件而建造的喷水池。

这是一张低调照片。在明亮的白日，摄影师做如此处理的原因和拍摄主题有关。当天，参观者众多，但众人有序地排列在纪念池周边，没有一人说话，现场气氛凝重而肃穆。因此摄影师决定尽可能地控制曝光量，在高光曝光的基础上再减低一级。这就使得受光面得到最大程度的表现，细节层次丰富。不在受光面里的大部分，则因为曝光不足而显暗淡，甚至全黑，这就能达到以暗托亮的目的。在此基础上形成的光带，也起到了构图和视觉引导的作用。

《镜面都市》

拍摄相机　NIKON Z 7

拍摄时间　8/20/2022　5：42

拍摄地点　美国纽约

光圈数值　f/22

速　　度　1/60

焦　　距　14毫米

　　照片摄于纽约新型文化地标——位于范德堡一号大楼顶层的观景台。

　　大楼外铺洒在城市上方的温暖霞光和大楼内充满未来主义科技感的深蓝色墙面，形成强烈的冷暖对比，金色与蓝色互相穿插，让画面具有跳跃感。构图中，大面积镜面反射元素的运用，让所有物体都呈现一种非物质化状态，有晶莹剔透的效果；并且不同方位的镜子，折射出不尽相同的形象，形成全新的观察角度，带给观众万花筒般令人眼花缭乱的视觉体验。而被摄影师放在角落里的观光者，不是一副新奇惊讶的表情，就是拿着相机或手机以各种姿态进行拍摄，倒是与身边被折射出的万千镜像相得益彰。

《上海苹果旗舰店》

拍摄相机　NIKON D850

拍摄时间　8/9/2020　18：32

拍摄地点　中国上海

光圈数值　f/7.1

速　　度　1/100

焦　　距　20毫米

照片摄于上海陆家嘴的苹果旗舰店。

摄影师采取仰视的角度拍摄。玻璃墙上的线条形成放射性路径，全部汇聚于顶端中心。穹顶亮着的灯光，环绕着苹果品牌的标志，醒目而亮眼。太阳刚刚下山，天空化作灰蓝色的幕布，色彩高级且淡雅，人群、倒影、灯光交错在具有金属质感的玻璃背景下，营造出强烈的科幻感，与苹果这家高科技公司的形象相得益彰。

苹果店巨大的玻璃盒子造型和位于店中央的玻璃旋转楼梯，是它在全世界各地单体旗舰店的标志性设计。例如位于曼哈顿第五大道的苹果旗舰店，由建造了卢浮宫玻璃金字塔的贝聿铭设计，每个墙面仅用了3块玻璃，并采用无缝衔接技术焊接，这让苹果店也成了一个城市的标志性景观。

《搭建摩天轮的工人》

拍摄相机　　LEICA M

拍摄时间　　3/8/2016　14：58

拍摄地点　　加拿大温哥华

光圈数值　　f/5.6

速　　度　　1/1 000

焦　　距　　35毫米

照片摄于加拿大温哥华。为迎接当地嘉年华的开幕，一群工人正在搭建临时摩天轮。

这张照片色彩简洁单纯，除去画面右边的蓝绿色柱子，其他部分色彩单一，基本为灰色调，具有鲜明的大工业时代特征。照片构图形式突出，右边的蓝绿色柱子、左边的摩天轮钢筋构架以及底座，构成了整幅画面的大三角形。顶部的工人和下方的三名工人，则形成了小三角形。大三角是画面的主题框架，小三角是大框架下活动的主体，环环相扣，具有秩序感，这种秩序感恰好与大工业时代的主题吻合。

《为远去的阿富汗战争》

拍摄相机　LEICA M
拍摄时间　11/2/2013　8：11
拍摄地点　英国苏格兰
光圈数值　f/4.8
速　　度　1/60
焦　　距　21毫米

照片摄于英国的苏格兰地区，国殇日前一周。国殇日是每年的11月11日，人们在此期间纪念在第一次世界大战、第二次世界大战和其他战争中牺牲的军人与平民。

这是一张反思战争的照片，表现了英国对在阿富汗战争中失去生命的人的缅怀。当地的纪念形式很别致，人们制作了大量的迷你十字架，写上牺牲者的姓名和年龄，并贴上他们的照片以及纪念日的代表花朵——虞美人。

为了尽可能表现纪念活动的全貌，摄影师在拍摄时动足脑筋。首先，十字架多且小，如何才能表现出十字架的数量，同时又保证上面的信息清晰呢？摄影师采取局部拍摄的方式，把画面中大量面积留给了十字架，而背景中正在测量间距的工作人员，就只留下他的腿和工具。同时摄影师使用广角镜头，凑近十字架上的照片进行拍摄，利用广角近大远小的透视效果，放大了前景的照片。根据现场的实际情况，选用合适的镜头，也是一名合格摄影师的基本功。

《杂货铺》

拍摄相机　LEICA M
拍摄时间　8/14/2017　20：00
拍摄地点　美国纽约
光圈数值　f/2.4
速　　度　1/250
焦　　距　90毫米

照片摄于纽约地铁站内。纽约地铁是世界上最早的公共交通系统之一，拥有最多的车站数量，并24小时提供服务。纽约地铁既大也深，且四通八达，是这个城市文化的重要组成部分。

杂货铺是开在地铁站内的商铺，摊主是典型的外来移民。摄影师利用门廊和梁柱形

成框架式构图，光线最亮的摊主也是整个画面中心。但这张照片的亮点在于背景中琳琅满目的杂志封面和零食包装，色彩浓艳、排列整齐。这是一种元素的重复，是平面构成中普遍使用的方式。相同或类似的颜色、字体、形状、格式、空间关系等，都可以有规律地进行重复，这将给人带来一种秩序感及组织的合理性。而像此照片中密集型的重复，更能给人感觉丰富、节奏明快。

《金篓银带》

拍摄相机　NIKON D3X
拍摄时间　7/23/2013　17：45
拍摄地点　中国福建
光圈数值　f/6.3
速　　度　1/400
焦　　距　300毫米

照片摄于福建一处海滩。

该海滨渔村拥有数百公里海岸线，绵长曲折。海洋资源丰富，渔民大量开展海带、紫菜、贝类等海产品养殖。此地滩涂面积巨大，潮汐现象活跃，是天公创作的天然画布。面对幅员辽阔、内容分散的场景，摄影师不妨从一个更为宏观的视角来观察构图。开阔平坦的沙滩中间，是一条被阳光反射的银色道路。横向的U形路径有效地组织起了整个画面，有视觉引导作用。整张照片仿佛镀上了一层金，路上的渔夫挑着一对被光线染得透亮的竹篓，可谓点睛之笔。单纯的色调和干净纯粹的画面，让这幅作品呈现出极简主义的风格，即强烈的形式美。

《集装箱旅店》

拍摄相机　NIKON D850
拍摄时间　4/11/2021　11：50
拍摄地点　中国内蒙古奈曼旗
光圈数值　f/10.0
速　　度　1/125
焦　　距　58毫米

照片摄于内蒙古奈曼旗。

这是一张典型的小品式摄影作品。"小品",英文为"Bagatelle",来源于音乐,特指一小段音乐,一般由钢琴所演奏,曲风通常轻快、圆润。英语原意为"琐事",代表了小品简单、单纯的特质。

摄影师当时住在由集装箱改造的旅店房间内。窗外,下着绵绵细雨,雨水顺着窗玻璃流下,模糊了屋外的风景,朦朦胧胧,如画似梦。厚重的窗帘垂于窗户的一侧,粗糙的面料质感,将视线拉进了屋内。梦幻与真实,轻盈与厚实,明亮与暗沉,形成鲜明对比,深红的主色调则协调平衡了整个画面。

《天天百人大合唱》

拍摄相机　NIKON Z7 II

拍摄时间　10/23/2021　9:15

拍摄地点　中国上海

光圈数值　f/5.0

速　　度　1/160

焦　　距　19毫米

老龄化使各种文娱体育活动在上海的大街小巷、角角落落里,如火如荼地开展起来。各大公园的早晨,更成为爷叔大妈们抱团献技的时光。树影下,池塘边,少则三五人,多则几十人,甚至数百人,练拳、习剑、唱歌、跳舞、做戏、耍杂、抚琴、吹箫、下棋、打牌、钓鱼、摄鸟、喂鸽、养猫……有的神情贯注;有的汗流浃背;有的乐不可支;有的用情太深,居然如痴如醉……

上海的中山公园内,就聚集了大量这样的老者,并形成了多支具有特色的文艺队伍。有多达百人的合唱队,有服装专业、打扮精致的新疆舞蹈队和西藏舞蹈队,有身背大型乐器的腰鼓队……他们在公园内尽情表演,大有百花齐放、百家争鸣的态势。

《舞者》

拍摄相机　NIKON Z 7

拍摄时间　5/26/2022　8:27

拍摄地点　美国纽约

光圈数值　f/5.0

速　　度　1/1 000

焦　　距　22毫米

照片摄于纽约一年一度的全市舞蹈游行节，活动的主办方是非营利组织Dance Parade。1926年的纽约市歌舞表演法（Cabaret Law）限制了社交舞蹈的表演。2006年纽约州最高法院在一起有关案件中裁决：社交舞蹈的表达程度，还不足以达到受宪法第一修正案保护的地步。为了表达对此裁决的抗议，Dance Parade在2007年应运而生。该组织通过给公众提供丰富的舞蹈体验课程，以及主办一年一度的舞蹈游行节，表达对陈旧的歌舞表演法的不满。经过十年的抗争，压制舞蹈作为一种文化表达手段的歌舞表演法终于在2017年被废除了。不得不让人感叹，无论"人生来自由而平等"这句口号多伟大，再微小、再习以为常的权益，都是靠持久的斗争得来的。

《军车上的热吻》

拍摄相机　　LEICA M
拍摄时间　　6/6/2014　10：27
拍摄地点　　法国维斯特雷阿姆
光圈数值　　f/8.0
速　　度　　1/90
焦　　距　　35毫米

照片拍摄于法国西北部小镇维斯特雷阿姆。

这是一张街拍作品。街拍一般分两类：一类，画面故事发生突然，摄影师要能迅速进入状态，眼明手快地按下快门，但这类街拍，大多可遇而不可求。另一类，需要观察和等待，对于当下平淡无亮点的对象，摄影师要有一定的敏感性，能判断出对象间的内在关系和事态发生的趋势，以便做出预判，等候想象中的画面出现。

这张照片的拍摄属于后者。当时现场活动气氛热烈，车上挤满了青年男女，军车的巡游可以说是活动的高潮。摄影师在道路边观察到，车上的这对情侣已流露出亲昵的神色，在这热情奔放的时刻，激情的点燃只是时间问题。于是摄影师耐心地在一旁等候，果不其然，最后拍摄到了这张热吻的照片。

《五口之家》

拍摄相机　LEICA M

拍摄时间　8/20/2017　14：57

拍摄地点　法国某城镇

光圈数值　f/6.8

速　　度　1/500

焦　　距　35毫米

照片摄于法国某个城镇的人行天桥上。

在欧洲，一个家庭往往都有2—3个小孩，甚至更多，每逢节假日一家出行，队伍浩浩荡荡。这张照片里的人物就具有这样的代表性。画面正中央是主角，也是家庭的一家之主。强壮的肌肉男，撑起钢铁的弓梁，小女儿依偎在父亲呵护下，一路畅行。紧随其后的是骑着赛车的两个哥哥，以及和父亲一样穿着旱冰鞋的时髦妈妈。假日里，一家五口其乐融融。在孩子们眼里，父亲是顶梁柱、守护神、钢铁侠、无坚不摧、无往不胜，终其一生，会深受父亲的影响和鼓舞。

《倾诉》

拍摄相机　NIKON Z7 II

拍摄时间　7/14/2022　13：01

拍摄地点　美国纽约

光圈数值　f/1.4

速　　度　1/25

焦　　距　58毫米

照片摄于纽约布鲁克林大桥下一个网红美食集市——Time Out Market。

此照片具有一定的电影感，这来自对画面色调的把握和调控。仔细观察会发现，电影的色调普遍比电视要暗。一个原因是电影胶片无法显示RGB色值两端的颜色，因此电影在颜色的亮度和纯度上就会低一档；另一个原因是电视台播放的剧集、广告、真人秀等节目，要在最短时间内通过亮丽的视觉效果吸引观众注意力，提高收视率，而电影则需要更暗的颜色来维持一个舒适的观看环境。而从电影美学的角度来说，首先，电影色

调的特点是，它可以饱和，或者可以很亮，但它绝不能既饱和又很亮。其次，电影色调的常用手法还有冷暖对比，这也是为什么橙青色调是主流电影颜色，在照片的调色上通常做法就是在高光里加入暖色，在阴影里加入冷色。

当然以上都是通用的技术手段，摄影作品的电影色调究竟要如何调控，还是取决于摄影师要讲述一个什么故事，渲染什么样的氛围。归根结底，照片的电影感更多还是来自它的故事，而不是色彩。具有电影感的色调，只能起到锦上添花的作用。

《倦侣》

拍摄相机　NIKON D850
拍摄时间　10/31/2020　11：51
拍摄地点　美国纽约
光圈数值　f/2.8
速　　度　1/1 000
焦　　距　200毫米

照片摄于纽约的高线公园，它位于纽约废弃的中央铁路西区线上，是一座改造为绿地的带状公园。

从照片中男女的动作和姿态可以推断出他们的关系，很显然，这是一对走累了的夫妻或情侣，席地而眠，女士则将男士当作枕头，难得而有情趣的露天睡态，吸引摄影师按下快门。他们的背后是纽约密集的高楼大厦和光怪陆离的地标性建筑，充满了摩登而疏离的都市感。身下的木质阶梯，是火车铁轨上铺就的枕木，带给我们一丝自然而怀旧的生活气息，平衡了画面上半部的冰冷和机械感。这是一对夫妻或情侣的温情时刻，也是这座城市的呼吸角落。

《寒冬》

拍摄相机　NIKON D3X
拍摄时间　12/16/2009　11：40
拍摄地点　俄罗斯堪察加
光圈数值　f/4.0
速　　度　1/400
焦　　距　50毫米

照片摄于俄罗斯堪察加半岛。

这是张全身肖像照。风雪中一只鸽子飞落在煎饼摊边。圣诞节前，街道上生意仍然清淡，门可罗雀。眼前的俄罗斯大娘，手足无措，日子略显艰难。依稀美丽的眼神里，带着淡淡的忧伤与期盼。这个圣诞节看来依旧不易，但寒冬何尝不是人为。

《正在化妆的哑剧演员》

拍摄相机　NIKON Z 7
拍摄时间　6/25/2021　16：02
拍摄地点　美国纽约
光圈数值　f/5.6
速　　度　1/640
焦　　距　70毫米

照片摄于纽约的华盛顿广场。

这是一名正在化妆的哑剧演员。哑剧作为一种常见的街头表演艺术，有着丰富而悠久的历史。它来源于古希腊的戏剧艺术，在古罗马时期深受宫廷欢迎，并在中世纪得到长足发展。哑剧作为一种成熟的现代戏剧形式，是在19世纪的法国被固定下来的，即人们现在所熟悉的全身白色妆容，以纯肢体的无声形式进行表演。法国戏剧艺术家雅克·科波、艾蒂安·德克鲁、雅克·勒科克都对哑剧的发展做出了重要贡献，2017年，哑剧被收入法国非物质文化遗产名录中。最著名的哑剧演员当属查理·卓别林，他在默片时代的伟大表演，也推动了哑剧艺术的发展。也正因为他的表演太深入人心，今天人们也总是把哑剧演员同悲剧人物联系在一起。而事实上，哑剧的表现内容多为喜剧。如今，哑剧因不受舞台和道具的限制，而成为街头艺术最主要的形式。它是最接近人民群众的艺术，也是最还原艺术本质的戏剧形式之一。

《攀登》

拍摄相机	LEICA M
拍摄时间	10/16/2013　9：44
拍摄地点	法国
光圈数值	f/16
速　　度	1/30
焦　　距	35毫米

高大与渺小，坚硬与柔软，所产生的对比，使这幅照片别具看点。潇洒的身影，从容的神情，仰视所产生的崇敬，则对人类不屈不挠征服自然的意志发出由衷的赞叹。

对于类似攀岩这类极限运动的拍摄，最能体现其惊心动魄效果的，无疑就是和运动员一起，近距离现场拍摄。据悉，极限运动摄影师在全世界不超过一万人，其中每年都有数十人在拍摄过程中意外身亡。最著名的极限运动摄影师是纪录片《攀登梅鲁峰》的华裔导演、摄影师金国威，其本身也是一名国际顶级的登山大师。2015年，金国威和两

位登山搭档，身背200多磅的食品和器材，经过连续20多天的攀爬，在极寒和随时面临雪崩的危险环境下，成功登上被认为是全世界最难攀爬的山峰之一——印度北部喜马拉雅山脉的梅鲁峰峰顶。金国威将这一过程拍摄成纪录片并公映。

《炮打真人》

拍摄相机　NIKON Z 7 II

拍摄时间　7/30/2022　17：43

拍摄地点　美国新泽西

光圈数值　f/16

速　　度　1/1 250

焦　　距　70毫米

　　照片摄于美国新泽西。摄影师原意是以组照形式，表现这一危险度相当高的极限运动。但在拍摄时，种种意外情况的发生，使摄影师无法达到理想的目标。真人炮弹的速度极快，拍摄的数张弹落运动轨迹始终不够理想；现场观众过于兴奋，把摄影师挤到了一边，无法将大炮全貌置于取景框内。但即便条件如此，也并不是没有机会。这张抓拍到的真人炮弹下落位置正好，大炮只露出小半截，但也完全能提供摄影报道的事件信息，加上喷气机飞过留下的一缕尾烟，起到了很好的视觉引导的作用，一张照片便已达到一组的效果。

　　作为新闻报道的一种方式，好的摄影报道力图以精简的图片，展示新闻事件的全貌，但现在，往往只需要一两张照片就能交代清楚的新闻事件，有些记者却要用七八张甚至更多，硬生生拍成了专题报道，造成图片"啰嗦"。而且这种以数量堆砌而成的专题照片，又达不到专题报道的深度，只做到客观记录，缺乏主观表达，忽略了专题报道的精神——揭露新闻事件的本质。这些其实都是一名摄影记者必备的职业素养。

《人在旅途》

拍摄相机	LEICA M
拍摄时间	7/6/2016　10：22
拍摄地点	法国
光圈数值	f/6.8
速　　度	1/45
焦　　距	21毫米

照片摄于开往巴黎的火车上。

这是典型的左右并置构图，一边是戴着耳机、聚精会神听音乐的白衣青年，另一边是举着报纸、遮住脸庞的女士，摄影师坐在他们对侧，抓住了这一巧妙的场合——强烈的阳光，穿过透明的报纸，将女乘客的脸部轮廓投射在紫色靠椅上，很有点皮影戏，或者更确切地说是手影戏造型的特点。一般来说，并置构图容易让人产生均衡、四平八稳的感觉，这就要求拍摄时有侧重点。这张照片中投影的采纳，不仅表现出摄影师的巧思，也增加了观看的趣味性，加强了右侧主体的地位，丰富了观看体验。

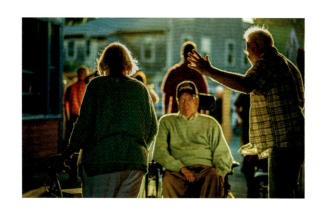

《桑榆何晚　霞尚满天》

拍摄相机	NIKON D3X
拍摄时间	8/14/2013　18：50
拍摄地点	美国玛莎葡萄园岛
光圈数值	f/2.8
速　　度	1/250
焦　　距	105毫米

照片摄于美国东北部地区的玛莎葡萄园岛，一处著名的避暑胜地。

这是一张摄影语言突出的照片。一群耄耋老者聚集在狭窄的小巷里，热烈地交谈。太阳正在下山，阳光射入狭窄的空间，形成强烈的束光。这道逆光，清晰地勾勒出画面中三位老人的轮廓。光的作用不仅在于刻画人物形态，它还是烘托气氛、渲染情绪的重要手段。画面上，右侧老人扬起的手臂，和左侧女士在阳光照射下"燃烧"的头发，都让我们感受到夕阳西下，老人们正在尽情享受最后的余晖的场景。

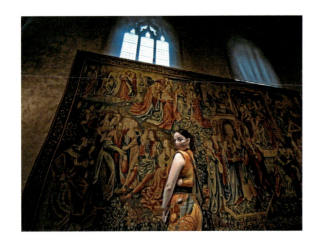

《走近神迹》

拍摄相机	NIKON Z7 II
拍摄时间	6/7/2022　16：02
拍摄地点	美国纽约
光圈数值	f/3.2
速　度	1/80
焦　距	14毫米

照片摄于纽约修道院博物馆，它是纽约大都会博物馆的分馆，其外观摹仿中世纪欧洲的大修道院，因此得名。

画面中展示的是创作于1500—1520年间的巨幅挂毯，描绘的是来自圣经中的宗教故事和中世纪文学作品中的道德寓言，讲述了人类高尚品格的堕落、抵制诱惑的失败以及基督对人类的救赎。

满壁的油画和挂毯讲述着千年的传说和神奇。墙外日夜交替，川流不息，墙内岁月静止，声光不移，回廊里历史的呢喃始终如一。

女郎回眸屏息，刹那间，不知迈进神迹，还是圣女降临。

《圣殿乐手》

拍摄相机	LEICA M
拍摄时间	5/24/2014　10：51
拍摄地点	法国
光圈数值	f/4.8
速　度	1/30
焦　距	35毫米

照片摄于法国基督教一个庄严的仪式。摄影师避开表现宏大场面的常规拍摄手法，而是选择乐手作为照片的主角。画面以教徒的棕色系服装和深褐色墙面为背景，体现了宗教场合的肃穆和神圣。从乐手的白色琴弦，到老太太的银发，再到右上角披挂在耶稣身上的白色缎带，形成了一根隐形的对角线，于无形中将几个元素串联了起来，引导观众视线从相对靠前的乐手身上，往右上方移动。此外，仰视的拍摄手法，进一步营造了

崇敬的心理氛围。

在一个大型活动的现场，摄影师容易眼花缭乱、无从着手，因为元素纷繁复杂、高潮不断出现，该从什么角度入手呢？是用线条，还是色彩，抑或是虚实来组织画面呢？这是摄影师必须在现场做出的判断和决定。说到底，摄影也是一种选择的艺术。

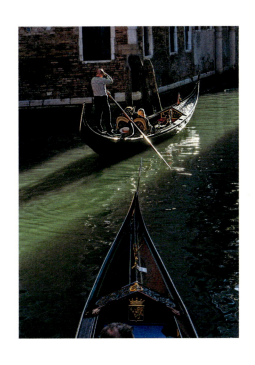

《水巷光影》

拍摄相机　NIKON D3X
拍摄时间　10/16/2012　10：37
拍摄地点　意大利威尼斯
光圈数值　f/14
速　　度　1/160
焦　　距　60毫米

照片摄于意大利威尼斯。

水巷曲折，光影悠长。一叶扁舟，摇摇晃晃，颇为彷徨，船夫被夕阳刺得睁不开眼，后面的"嗬嗬"吆喝声，急切地在空荡的老屋间回响。

这是一张阴影面积占主体的低调作品。驶进画面里的半个"贡多拉"（一种独具特色的威尼斯尖舟），其线条在阴影里被勾勒得格外显眼和具有形式美感。一束强光直射在另一艘贡多拉的乘客和船夫身上，照得船体发亮，绿波粼粼，船周边的景象都隐藏在暗黑里。在阴影的衬托下，举世闻名、人潮如织的水城，此刻似乎变得静悄悄。深究起来，比之太阳底下无秘密的一览无余，阴影似乎给予照片更多的想象空间。

著名艺术史家贡布里希曾写过一本小书——《阴影：西方艺术中对投影的描绘》，足见西方绘画中，对阴影的重视程度。关于阴影，既有文艺复兴时期，以达·芬奇为代表的对"不愿描绘强日照下的高反差阴影"的普遍成见，也有对卡拉瓦乔式暗色调风格阴影的推崇，到了18世纪，画家们走向户外，观察光照效果，开始对各种阴影的色彩产生兴趣，尤以印象派为甚。后来，超现实主义为增强他们追求的神秘氛围又对阴影的效果进行了探索。现在，光影则成了摄影师创作的语言。

《太阳落在第七大道》

拍摄相机　NIKON Z 7 II

拍摄时间　7/15/2022　16：55

拍摄地点　美国纽约

光圈数值　f/13

速　　度　1/250

焦　　距　58毫米

照片摄于傍晚的曼哈顿第七大道。

这是一个人工搭建的观景台，供行人驻足停歇。此处也是每日太阳西落的必经之处，因而摄影师数次前来，捕捉精彩画面。

曼哈顿高楼林立、鳞次栉比，是全世界最知名、最繁华的城区之一，第七大道车水马龙、川流不息，数不清的奢侈品牌、精品商店、高档餐厅在此汇集，令人眼花缭乱。但这幅照片却以三原色构图，红、黄、蓝板块相互叠加，形成一个三角体，视觉中心突出。整个画面简单干净，没有过多喧腾的市貌，纽约的力量和奔放、繁荣和蓬勃，就这么展现在观者面前。

《栈桥之晨》

拍摄相机　NIKON Z 7

拍摄时间　10/22/2022　7：05

拍摄地点　美国新泽西

光圈数值　f/8.0

速　　度　1/60

焦　　距　17毫米

烟岚云岫流丹红，

栈桥断处少渔翁。

昨夜沽酒坠仙境，

醒来白日正当空。

照片摄于美国新泽西州的一处水湾。那日清晨摄影师到达此地，天色尚暗，弥漫的

雾气，静静地、缓缓地在清水上山峰间飘绕，如火的红枫在焦黄的树林里燃烧，并在水的倒影里消融。所有的人，都屏声息气，放轻脚步，生怕这至美的天赐美景受到惊吓。不一会儿，微明的天空，透出几丝光亮，又化成淡淡的粉红，有人忍不住大呼：太阳出来了，快拍快拍！手忙脚乱之间，人影晃动之中，咔嚓之声犹如战鼓，惊得小鸟扑翅腾空。雾渐散，日升起，带队的纽约摄影协会女会长说，来过无数次都从未有过这般的雾。是的，摄影有时靠运气，今日大雾无风，又有红枫日出，真是幸运之至。

《伏击》

拍 摄 相 机　NIKON Z7 II

拍 摄 时 间　3/5/2022　9：56

拍 摄 地 点　中国上海

光 圈 数 值　f/8.0

速　　　度　1/2 000

焦　　　距　600毫米

《虎山观虎》

拍 摄 相 机　NIKON Z7 II

拍 摄 时 间　12/31/2021　16：41

拍 摄 地 点　中国上海

光 圈 数 值　f/7.1

速　　　度　1/250

焦　　　距　105毫米

两张照片皆摄于上海动物园。

摄影师为了寻找到最能表现老虎特征的场景，连续数日光顾动物园。但在拍了上百张照片后，摄影师放弃了一般的拍法，因为圈养在牢笼里的老虎，总是缺少了野生环境里才有的兽性。必须要转变思路，于是摄影师选择倒下的枯树作为前景，待老虎张开血盆大口的瞬间，按下快门。《伏击》抓取了老虎难得流露出的一丝野性，隐蔽的拍摄角度，渲染了紧张、危险的气氛。

摄影师在拍摄《虎山观虎》时，巧遇两所学校组织的参观动物园活动。孩子们身着不同的校服，围在虎山边上，不时发出阵阵惊呼。身后的老师和游客也举着手机和相机，

聚精会神地拍照。左下角强烈的太阳光，仿佛直射入舞台中央的灯光，大家都在等待主角的出场。这张照片看虎不现虎，利用人物的举止形态和周边的环境，渲染了看虎的情绪，让观看照片的观众发挥最大的想象力。也许最凶狠、最神奇的百兽之王形象，存在于人们的脑海中。

《归心似箭》

拍摄相机　　NIKON Z 7
拍摄时间　　4/10/2021　16：58
拍摄地点　　中国内蒙古奈曼旗
光圈数值　　f/10.0
速　　度　　1/800
焦　　距　　200毫米

照片摄于内蒙古的奈曼旗。

拍摄处于高速运动状态的对象时，选择一个恰当的快门速度至关重要，这是保证图像清晰的关键。一般类似驼队冲沙、马群奔驰的场景，快门速度应不低于1/800秒。

奈曼旗是一个拍摄沙漠和驼队的热门目的地，聚集了大量摄影发烧友，很多人的取景相似，拍摄效果也都雷同。此时，如何选择拍摄角度和对象，从大量相似的照片中脱颖而出则是关键。可以从几方面着手：

一是要在拍摄前预先做好构图，尤其面对一个场面宏大且稍纵即逝的画面，更要有全局观，否则很容易迷失在众多的拍摄对象里，导致照片最终杂乱而没有重点。这里，摄影师根据驼队的前进方向做了预判，决定按照对角线构图来拍摄。二是要根据光线位置来选择拍摄角度。因为多数拍摄者都会抢占有利地形，以便拍摄到清晰的正面场景。拍摄这张照片，摄影师刻意避免正对驼群时的大平光，而选择了侧面。一来侧逆光对人物表现的效果最好；二来从侧面看，驼队奔跑的场面更完整，也更富有气势。三是在完成构图时，不妨适当加入一些具有信息的景物，以丰富画面。比如摄影师把远处的绿植纳入镜头中，削弱了一望无际的沙漠带来的呆板和枯燥感。

《感悟》

拍摄相机　NIKON D850

拍摄时间　4/11/2021　6：36

拍摄地点　中国内蒙古奈曼旗

光圈数值　f/9.0

速　　度　1/250

焦　　距　58毫米

照片摄于内蒙古的奈曼旗。

和多数人选择大场面和富有野趣的景象不同，摄影师拍摄的是一个似乎没什么"看头"的场景。

拍摄当日是一个雾霾天。悬浮的颗粒物在空气中形成一层薄雾，初升的太阳被半透明的薄雾所笼罩，大大降低了天空的亮度，此时光比值位于1：2到1：3之间，是较理想的拍摄天空的状态，无须滤色片加持。照片中央是两棵枯树，具有象征性和奇异感，加上两名闲谈的穆斯林老妇，整个画面神秘而悠远。

《如歌的行板》

拍摄相机　LEICA M

拍摄时间　6/14/2019　15：51

拍摄地点　意大利罗马

光圈数值　f/5.6

速　　度　1/25

焦　　距　21毫米

照片摄于意大利罗马。

午后的博物馆，宁静而孤寂。摄影师漫无目的地在布满了艺术展品的房间里游荡。弧形的门墙，好像旋转的舞台，以一种小步圆舞曲式的优雅，带领人们穿梭于东方和西方、古典和日常、世俗和信仰间。远处的老者，坐在角落，守护这些时间的痕迹、艺术的典藏。空气中弥漫着缓慢、悠长、遥远的气息。

行板（Andante），意大利语原意为"行走"，音乐中用来指乐曲的速度如行走般自

然。《如歌的行板》是意大利语Andante Cantabile的译名，Cantabile在弦乐中意为"像歌一样"。这首乐曲特指柴可夫斯基于1871年创作的《D大调弦乐四重奏》的第二乐章，其主题是一首俄罗斯民谣，据说是柴可夫斯基在1869年夏天去往乌克兰卡蒙卡村妹妹家的庄园旅居时，从当地的泥水匠处听来的。整首乐曲节奏舒缓、旋律悠扬，好像一位老人呢喃低语，告诉你关于家乡和远方的故事。

这张照片，冥冥之中和音乐有种神秘的关联，它让人感受到安静的力量和遥远的召唤。

《荷》

拍摄相机	NIKON Z 7
拍摄时间	7/19/2021　7：32
拍摄地点	美国纽约周边
光圈数值	f/5.0
速　　度	1/500
焦　　距	200毫米

照片摄于距离纽约2小时车程的一座公园内。

荷花，在中国古代文人画里，代表了出淤泥而不染的冰清玉洁和独立挺拔的铮铮傲骨。它的象征意义，常和古代士大夫形象联系在一起。士大夫是中国古代社会自由知识分子和官吏的总称，他们往往拥有不凡的艺术品位和高超的文化素养，也积极投身于国家政治活动，他们轻功名利禄、志性理之学、崇礼教典范。

拍摄时，荷花的形象在摄影师心里是有投射的，那就是纺织工业部前副部长、全国政协前委员杜钰洲先生。在纺织工业部就职期间，他推动了中国从纺织大国转型为纺织强国。如今，纺织业已成为中国工业领域内，全球公认的具有国际先进水平的五大行业之一，卓越的文化修养、杰出的政治才能以及高洁的道德品质，让摄影师不由把杜老和花中君子——荷花及其代表的士大夫形象联系在一起。

为了表现出这些特质，摄影师在拍摄上花了点心思。仰拍和曝光过度的处理方式，将荷花完全置于白色天空的背景下，避免了杂物的干扰。这一角度，还反衬出荷花高高在上的圣洁形象和摄影师崇敬的心理。采用大光圈，虚化了荷花以外的其他景物，突出了主体，画面正上方的蜜蜂也在高速快门的拍摄下，定格在花瓣前，强化了画面的趣味性和灵动性。

时值中秋，按照传统，摄影师为这张照片赋诗一首：

中 秋 赞 荷

——为杜公钰洲先生而赋

清容华貌为谁开？

蜂言蝶语不理睬。

一池碧叶遮不住，

红藕纱纱暗香来。

《喷泉组照》

拍摄相机　　NIKON Z 7

拍摄地点　　美国纽约

《泉边浏览》

拍摄时间　7/10/2022　16：31

光圈数值　f/7.1

速　　度　1/400

焦　　距　185毫米

《欣喜不已》

拍摄时间　7/10/2022　17：05

光圈数值　f/5.6

速　　度　1/800

焦　　距　120毫米

《高光时刻》

拍摄时间　6/25/2021　18：57

光圈数值　f/5.6

速　　度　1/640

焦　　距　70毫米

《滑板与舞蹈的组合》

拍摄时间　6/25/2021　15：48

光圈数值　f/8

速　　度　1/320

焦　　距　70毫米

《各行其是》

拍摄时间　7/10/2022　17：44

光圈数值　f/5.6

速　　度　1/1 000

焦　　距　135毫米

《心花绽放》

拍摄时间　7/10/2022　18：13

光圈数值　f/6.3

速　　度　1/1 000

焦　　距　145毫米

这组喷泉照片摄于纽约华盛顿广场。

最初喷泉的作用是给城市提供清洁水源和给居民提供饮用水，到了古罗马时期，喷泉逐渐成为一种城市雕塑，在不同时期都是权力、地位、财富的象征，也是一种对于历史传奇、宗教故事和社会美德的演绎方式。今天，通过与绿化及声光电的结合，喷泉是城市景观建设的重要组成部分。

对于摄影而言，喷洒的水柱，更是烘托气氛的最佳背景，好比一种视觉化的情绪语言，诉说着现场的气氛，就像电影拍摄会用被雨水打湿的窗户表现主角在哭泣，用漫天四射的烟花代表人物的开怀。这组喷泉照片就给人一种心情澎湃的激动感。

《走马北外滩》

拍摄相机　　NIKON Z 7

拍摄地点　　中国上海

《跨世大业》

拍摄时间　4/15/2023　7：00

光圈数值　f/10

速　　度　1/125

焦　　距　70毫米

《尽兴而归》

拍摄时间　4/9/2023　17：23
光圈数值　f/9
速　　度　1/200
焦　　距　70毫米

《党建花园》

拍摄时间　4/15/2023　8：22
光圈数值　f/5.6
速　　度　1/125
焦　　距　14.5毫米

《历史遗迹》

拍摄时间　4/15/2023　9：00
光圈数值　f/14
速　　度　1/60
焦　　距　15.5毫米

《突破重围》

拍摄时间　11/15/2021　8：17

光圈数值　f/8

速　　度　1/320

焦　　距　24毫米

《工业力量》

拍摄时间　4/15/2023　8：33

光圈数值　f/11

速　　度　1/125

焦　　距　24毫米

《时光隧道》

拍摄时间　9/3/2020　16：56

光圈数值　f/16

速　　度　1/60

焦　　距　20毫米

《拨动心弦》

拍摄时间　4/9/2023　16：51

光圈数值　f/3.5

速　　度　1/200

焦　　距　70毫米

《归兮来兮》

拍摄时间　4/21/2023　8：20

光圈数值　f/11

速　　度　1/160

焦　　距　15.5毫米

《黄金时段》

拍摄时间　4/26/2023　19：30

光圈数值　f/20

速　　度　1/6

焦　　距　21毫米

《走马北外滩》是摄影师于2020年至2023年间，游历上海虹口北外滩时拍摄的点滴风貌。

　　风从东方来，云起北外滩。北外滩的改造建设，被人们誉为是"1990年启动陆家嘴规划建设后上海最大规模、最大能级、最大手笔的方案"，这样的规格和体量，既来自政府改造的决心和魄力，也得益于北外滩自身的历史积淀、功能定位、区域属性。北外滩是"华洋杂处"的海派文化发源地，上海开埠后，最早的租界就包含了北外滩地区；它是文化名人的聚集地，单单礼查饭店就接待过萧伯纳、马可尼等诺贝尔奖得主以及多国元首和大使；它是市井生活的缩影，涵盖虹口区南部的北外滩，曾拥有上海港最好的码头，一个个移民群体在此落地生根，带动了近代工业文明的输入和民族工业的发展；它更浓缩了上海乃至中国近现代的红色历史，中共早期足迹遍布于此。今天面貌一新的北外滩既是现代的也是传统的，既是商业的也是市井的，既展望未来也回首遗存，深刻践行着"人民城市人民建、人民城市为人民"的理念。

《天庭信步组照》

拍摄相机　　NIKON Z 7

拍摄时间　　5/29/2022

拍摄地点　　美国纽约

《天庭信步1》

光圈数值　　f/16

速　　度　　1/1 000

焦　　距　　90毫米

《天庭信步2》

光圈数值 f/16

速　　度 1/800

焦　　距 70毫米

《天庭信步3》

光圈数值 f/16

速　　度 1/1 000

焦　　距 70毫米

照片摄于2022年美国纽约航空展现场。

飞行员以天空为舞台，凭借高超的飞行技巧和默契的团队配合，为观众呈现了一场精彩的空中表演。对摄影师而言，专注于天上的活动，未免显得呆板平淡，聚焦于地上的观众，则无法体现独特的活动内容。因此这一组照片的选景过程是痛苦的，最终摄影师选择在长桥木板路上，举着相机，以仰视的姿势，蜷缩在角落里，等着观众来回走过，一旦出现有趣味性的上下景组合时，便迅速按下快门。

在活动或事件发生地，摄影师要善于寻找人与物流动最频繁的地方，因为这里最容易出现高潮。接下来要做的就是蹲守在那里，等待人景合一时，不假思索地按下快门，五次、十次、甚至数十次，让天然的不经意的"巧合"，成就一个"决定性的瞬间"。

《时光》

拍摄相机　LEICA M
拍摄时间　5/27/2014　8：23
拍摄地点　法国某小镇
光圈数值　f/9.5
速　　度　1/15
焦　　距　21毫米

照片摄于法国某一小镇上的工艺品店。

挂在墙上的巨型时钟，以最直接的方式揭示了这张照片的主题——时光。时钟上的斑斑旧迹、青铜色的雕塑马匹、暗黄的光影色系，无不诉说着伤感的光阴故事。画面上的每一个物体，都具有强烈的象征意味，是驹窗电逝的蹉跎，还是寸阴尺璧的警示，我们不得而知。

时光，这真是一个捉摸不定又令人着迷的话题。千百年来，人们对时光的追逐从未停歇。帝王渴求长寿不老，女人贪恋永葆美貌，成人梦想回到从前，幼童企盼一夜成年……书信、绘画、照片、电影，都是人们为抓住时光琢磨出的法子，但时光从不为谁停留，也不为谁跨越，任凭星移斗转、山河变迁。摄影截取的是时间的片段，留存的是某个瞬间。当时针已戛然而止、挂钟已停止摆动、空气已不再流通，这是否就是永恒？

时光，没有起点也没有终点，平平无奇又生生不息，它是生命的脚步、宇宙的刻度，也许这就是影像的秘密之路。

有人将本书启首的定场诗，译为白话如下：

> 在这无情的世界里头，
> 最残酷的莫过于时光。
> 它让美丽从镜中消亡，
> 令花朵枯萎在树枝上。
> 幸有天才从针孔之中，
> 窥见上帝的光影秘方。
> 可在白纸上留下形状，
> 神情与当初一模一样。

附录一

摄影专业术语
汉英对照及索引

附录二

摄影界人物人名
汉外对照及索引

后　记

张艺华

　　本书从2021年8月起动笔，2022年5月初稿写就，历时9个月。撰写此书的原意是以摄影史为纲，摄影方法为目，深入摄影照片的前世今生，分享拍摄的经验技巧。但在写作过程中，摄影师照片的铺陈大大拓展了原有的主题，它开始向社会、文化、政治、经济、哲学等多领域延伸，不知不觉中，我们塑造了自己的摄影观、世界观、艺术观和审美观。本书主旨也从看懂照片、拍好照片，变为不止于照片。

　　摄影的诞生和发展，与现代艺术的出现和演变平行。人们普遍认为，现代艺术始于后印象主义，止于二战结束后的20世纪60年代，它是整个艺术发展的转折阶段。这一时期，学术思想自由、社会运动风起云涌、经济大萧条和二次世界大战的爆发，都为艺术家创作提供了天然的养分。大难孕大义，悲愤出人才。从疯子梵高，到顽固的革命者塞尚、讽刺家杜尚、大众情人毕加索，再到视觉音乐家康定斯基、狂人达利……这些反叛者带领艺术从本质走向了反本质，从形式走向了内容，从客观走向了主观，从外部走向了内心。

　　现代艺术发生的时期，是以工业革命为代表的科学技术和以美国崛起为表征的财富积累迅速发展的阶段，科技和财富加速了现代艺术的发酵。但自20世纪60年代现代艺术终结之后，世界进入了后现代艺术的新纪元，直至现在。科技和财富仿佛打开了后现代艺术的潘多拉魔盒，一系列前卫思潮和猎奇搞怪的荒诞行为出现了，有些形式甚至丑陋、恶心到让人瞠目结舌，难以接受。

　　德国艺术家奇奇·史密斯在1992年推出了一系列名为"Tale"的作品：她创作了有关女性身体和排泄物（粪便、月经等）相关的雕塑。艺术家意在直击女性的生理问题，

但极端的表达，让观者反胃。

对后现代艺术的诟病，在行为艺术界尤为明显。20世纪90年代，中国最具辨识度的行为艺术家张洹，创作了一系列令人不安的作品，其中最让人震惊的是《12 m²》——张洹在夏天38℃的高温下，裸体坐在北京东村12平方米的公厕里，浑身涂满鱼油和蜂蜜，熏天的臭气中，无数苍蝇叮爬他的身体，他一动不动地维持了一个小时。这一场景引起的生理不适恐怕大于对作品要表达问题的思考。

虚拟艺术，是当今艺术圈的热门话题。

2021年3月11日，佳士得以线上拍卖的方式，销售艺术家Beeple的NFT作品《Everydays—The First 5000 Days》（《每日：最初的5 000个日子》），作品最终以6 930万美元成交。这是大型拍卖行提供的第一件纯数码NFT艺术品，该价格打破了数字艺术品拍卖的世界纪录，Beeple也因此成功跻身于最有价值的三名在世艺术家之列。但高昂的成交价背后，我们发现，买家MetaKovan是全球最大NFT基金Metapuse.eth的创始人与融资人，NFT数字艺术品的金融属性可见一斑。

唱而优则藏的周杰伦是艺术收藏界的大玩家，如今更是进军NFT数字艺术品界。他的幻想熊（Phanta Bear）项目在2022年第一天发售，限量1万个，单价约6 200元，上线5分钟即售出3 000个，40分钟内售罄，营收千万元。除了周杰伦，徐静蕾、鹿晗、余文乐，以及篮球明星库里等，也都纷纷入局。

NFT以其区块链加密技术，给艺术品市场带来了更多的金融效率。这种加密技术不断升级换代，保持了艺术作品的真实性、唯一性，也提高了其使用的便利性，这些最终都加强了艺术品的流通性。当然质疑NFT的声音也源源不断，比如它的泡沫性、合规性，甚至还有观点反对它的高耗能性，但唯独没有叫板它的艺术性。

无论是后现代艺术还是当下的虚拟艺术，都因艺术品创作的成本低廉、效果明显、传播广泛，吸引了暴利资本集团蜂拥而至，疯狂下注。娱乐明星和社会名流的参与和捆绑，也都助推了它的流行和狂热。但与其说这是艺术的成功，不如说是商业的奇迹。

一直以来，艺术是喜新厌旧、呕心沥血、愤世嫉俗的。

艺术的喜新厌旧在于它的推陈出新、与众不同，这些又得益于技术的进步。比如透视法的发明，带领绘画拉开了波澜壮阔的文艺复兴的序幕；1841年金属管颜料的发明，让画家能便捷地携带颜料出门，为印象派艺术家在室外捕捉光影创造了条件；小孔成像及影像固定技术的发展则带来了照相机的发明，摄影艺术成为现代艺术的先锋。

艺术的呕心沥血在于艺术家为作品投入的热忱和激情。那是莫奈一生画的250幅睡莲，直到白内障，也未曾停笔；是贝多芬失聪时谱写的《命运交响曲》，和他内心的呐喊——"我要扼住命运的咽喉，它不能使我完全屈服"；是杰克森·波拉克一系列以其独家"滴画"法创作的绘画，他动用全身肢体和肌肉铺洒出的线条，充满了张力、野性和

危险；是波德莱尔开在琼浆佳肴、华服美女和鸦片迷药之上的《恶之花》……

艺术的愤世嫉俗在于它对庸俗的鄙夷和对规则的不屑，它是高更的放荡，是王尔德的戏谑，是德拉克罗瓦的浪漫，是杜米埃的嘲讽……在几千年封建制度束缚下的中国，更有一批不屈不羁不媚的文人艺术家。"竹林七贤"之首的嵇康才华横溢、放浪形骸、蔑视礼法，因遭小人构陷，被下令处死。行刑前他索琴弹奏《广陵散》，而后从容就义。嵇康之后，《广陵散》终成绝响，但魏晋风骨遗泽后世。还有15岁高中秀才、19岁亡国、22岁丧妻、而后出家直至57岁因癫症还俗的"八大山人"——朱耷。"墨点无多泪点多，山河仍是旧山河。横流乱世权椰树，留得文林细揣摹"，这是他玩世不恭画作背后的悲凉和狂傲。至于为何取名"八大山人"，其言曰："八大者，四方四隅，皆我为大，而无大于我也。"难怪他的画里，有这么多睥睨万物、翻着白眼的动物了。

可如今，艺术的脾性正在遭到瓦解。

如果说科技的进步曾刺激了艺术的革新，那么现在它却面临着消磨艺术创新意志的危险。今天大大小小的艺术展上，声光电水雾，视听嗅尝触，表现手段层出不穷，但我们不能把表现形式的千奇百怪等同于艺术的创新。

曾经的艺术家十年磨一剑。米开朗琪罗画西斯廷教堂天顶画，历时四年五个月，绘画面积接近六百平方米，人物上百，如此规模，全出自米开朗琪罗一人之手，画后即落下全身的病根；高迪一生中43年的心血都花在圣家堂（Sagrada Família）的设计和建造上，他离世时，圣家堂只完工不足三成；歌德写《浮士德》（Faust）用了整整60年，1831年完稿时歌德已经82岁，翌年便去世了……但现在机械化复制和标准化生产，让艺术品的创造（抑或是生产）周期大大缩短。村上隆、达明安·赫斯特和玛丽莲·敏特等知名艺术家，都拥有数个大型工作室，工作室内有众多助手以工业化生产的方式进行艺术作品的制作。

如果说当年现代艺术的开创者们，是叛逆的愤青，那么如今的艺术家早已跟生活与社会和解。艺术圈不再是神圣的殿堂，而是媚俗的名利场。当今最成功的艺术家是谁，看看一线奢侈品品牌联名合作的对象便知。商家利用艺术的属性忽悠造势，艺术家利用商业的推动力扬名立万。杰夫·昆斯就是个中好手。1989年，杰夫·昆斯创作了《天堂制造》，这是由绘画、海报和雕塑组成的一系列充满色情意味的作品，主要描绘这位艺术家与他当时的意大利情色女明星妻子上演的一系列露骨性行为，作品引起了社会巨大轰动。褒奖也好，争议也罢，它无疑制造出了杰夫·昆斯的超高人气，也为日后吸引到路易·威登、柏图瓷器等奢侈品品牌的合作奠定了基础。

从古典艺术到现代艺术，再到后现代艺术，艺术的发展，自有其前行轨迹和规律，但对有意从事艺术事业的人们而言，应当以什么样的态度面对它，却是每一个自称为艺术家的人需要扪心自问的。摄影掀起了艺术平民化运动，这种普及不是坏事，毕竟它提

高了人们的审美素养和创作技巧。但全民盛产的不是艺术，是流行文化、是大众娱乐，它降低了进入艺术的门槛，却抬高了艺术创作的门槛。今天，比起任何拍照技术、创作方式、艺术手法，我们更需要的是艺术家精神：

艺术喜新厌旧，艺术家就要有创意和活力；

艺术呕心沥血，艺术家就要有激情和热血；

艺术愤世嫉俗，艺术家就要有理想和骨气。

诚如木心所言："艺术家的精神是酒神的，行为是舞蹈的，软骨病不能跳舞。艺术的宿命，是叛逆的、怀疑的、异教的、不现实的、无为的、个人的、不合群的。"

如果我们要把摄影当作艺术来追求，就必须先划清摄影作为大众文化和摄影作为独立艺术的边界。"吃瓜"群众拿起相机，是自娱自乐，不以此谋生；艺术家不同，全部思想、精力和时间都付诸追求的事业，甚至献身其中，也在所不辞。

在本书中，我们探讨了拍摄对象对创作主旨的传达，人的思想对摄影创作的作用，照片风格对摄影艺术发展的推动，画面构图对艺术审美的影响，摄影角度对艺术表现的渲染，以及对摄影真谛——真实的寻找。我们认为这些是摄影的，也是艺术的。编撰此书的目的，就是希望重塑艺术家精神，哪怕这种愿望，大有一种不合时宜的"落伍"和"古板"。

如果我们要极尽可能调用多种技术手段和各种惊世骇俗的场景，才能激起观众内心的涟漪时，我们不该为艺术的感染力欢呼，而应对自己的麻木冷漠和自以为是感到悲哀。在书里，我们感怀的不是老旧的古典艺术，而是对那种酣畅淋漓、直抒胸臆的情感表达的留恋，是对艺术带给我们的久违的感动和慰藉的追思。

若干年前，曾有一场关于梵高的大型展览，主办方利用多媒体数码设备，以所谓"沉浸式"体验的方式，全方位展示了梵高的生平及其作品。这场展览的规模之大、来访的观众之多、所售票价之贵，不能不说它的策划是成功的。但它并没有让我感受到梵高的艺术价值和魅力，有的只是对这位画家无尽的消遣。

英国有一部常演不衰的国民剧集，叫作《神秘博士》。剧中的主角，博士，是个来自被毁灭的星球的外星人，拥有一架穿越时空的飞行器——Tardis。其中有一集，博士为了感谢梵高的帮助，驾驶 Tardis，带着梵高来到 2010 年的奥赛美术馆。博士告诉梵高，这里云集了世界上最有名的画家的作品，当梵高站到自己的画馆前，他难以置信。博士让馆长用 100 个单词总结梵高在艺术史上的地位，馆长想了一会儿，最后说道："对我来说，梵高是他们之中最好的画家。当然一直也是最流行、最伟大、最受爱戴的画家。他对色彩的运用是最让人惊叹的。他将自己饱受折磨的人生痛苦转化成醉人的美丽。痛苦很容易刻画，但是用你的痛苦和苦难，去刻画我们世界上的欣喜、快乐和美丽，前无古人，也许也后无来者。在我心中，那个奇怪的、狂野的、在普罗旺斯田里漫游的男人，

不仅是世界上最伟大的艺术家，也是世界上存在过最伟大的人。"

在这里，导演利用手中的特权，任性地改变了时间轨迹，让生前从未获得过公众承认的梵高，看到自己的作品在美术馆里被无数人欣赏，更听到了旁人对他至高无上的评价。镜头前的梵高泪流满目，屏幕前的我感动不已，这段话就是我认为艺术家该有的样子。

2022年7月8日于上海